刘名——著

徐悲鸿「画中话」

徐庆平敬题

Stories In Xu Beihong's paintings

荣宝斋出版社 北京

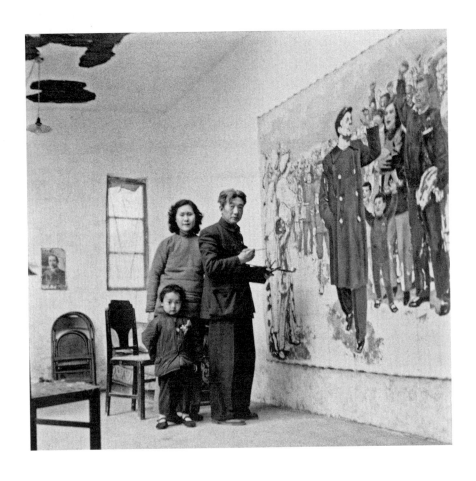

徐悲鸿在家中画室创作巨幅油画《毛主席在人民中》，身旁为廖静文和徐庆平。（1950年春李时霖摄于北京东受禄街16号）

徐悲鸿纪念馆

刘名同志

　　大作已读完，写的很好；特向你致祝贺。

　　馆内专家研究悲鸿的文章甚仍少，希望你今后继续努力。

　　向你全家致以问候。

　　　　　　　　廖静文 2014年〔印〕叁月四日

廖静文写给刘名的信

序 一

文/杨先让

还是首先引用郁达夫的话为妙："没有伟大的人物出现的民族，是世界上最可怜的生物之群；虽有了伟大人物，而不知拥护、爱戴、崇仰的国家，是没有希望的奴隶之邦。"

我常想，中国美术界能出现一位为民族文化复兴事业无私无畏奋斗终生的徐悲鸿，太幸运了。当然，那离不开国要富强，一批有志之士要寻求建国之路的时代背景。

1912年，十七岁的徐悲鸿从决定闯上海滩起，就已具备了要对中国传统美术改革乃至去学习外文准备赴欧洲取经的思想高度。他背负着对民族的使命和责任感，这一切促成了他后来一系列灿烂辉煌的人生经历，形成"永远说不完的徐悲鸿"现象。

中国出国留学攻读美术者，比徐悲鸿早、晚的大有人在，而他却出类拔萃、史无前例地创造出影响深远的光辉业绩，这是极应值得赞扬的历史事实。

让我们简略地回顾一下徐悲鸿的艺术历程：

他在上海，从走投无路到柳暗花明，从哈同识才到日本考察。

在欧洲选古典写实主义，呕心沥血攻读八年，回国即投入教育与艺术实践中，而成为中国美术界的领军人物。

抗战期间，抱着战士在前方流血牺牲，我必在后方加倍流汗奋斗的信念，用油画、中国画兼举创造一系列鼓舞军民的艺术形象，包括《愚公移山》巨幅大作，并将义卖全额捐献国家，这皆属独一无二的创举。

当代中国美术界众多栋梁人才，大部分都获得了他无私的提携与关照，为国识才、爱才，是他义不容辞的任务。

徐悲鸿心胸博大，人品、艺品高度统一，与唯我独尊无缘。他高瞻远瞩，于

1942年著《新艺术运动回顾与前瞻》一文中说："写实主义足以治疗空泛之病，今已渐渐稳定，此风格再延长二十年，则新艺术基础乃固，尔时将有各派挺起，大放灿烂之花。"这既是他所希望的百花齐放局面，也是他的至高艺术主张，可谓重要。

新中国诞生，他恨自己不能有三头六臂：他要教学，又要创作，画新人新事，还要参加国内外重要活动……最后累死在工作岗位上——1953年秋去世，享年58岁。

他的夫人廖静文遵守他生前的遗愿，无偿地将全部收藏即两千余件，以及一座私人住宅捐献给国家。最后修建徐悲鸿纪念馆，经千辛万苦奋斗终生，这宗可歌可泣的事迹，需要大书特书来宣扬这些可贵的民族精神。

刘名在徐悲鸿纪念馆任职，有近水楼台之便。廖静文馆长生前曾鼓励过她，写些有关徐悲鸿的作品及人与事等方面的介绍文章。几年来她重责在身，不负众望，努力作出了可喜的成绩。今将著作集之成册出版面世，这是极为可称赞的事。我写此小文以示祝贺。

2022年7月31日 北京

序 二

文/庆犁（李光夏）

杨先让先生已为《徐悲鸿"画中话"》作序。刘名女士曾嘱我也为此书写序，实不敢应命，但考虑到此书是写我的义父徐悲鸿，同时书中还写有义父和我的父亲李时霖（字海霞）交往的文章，故写几句话作为此书的附言。

在我一岁的时候，义父和义母收我为义子。因我属牛，小名叫"小牛"，义父为我取名"庆犁"，与其子徐庆平同为"庆"字辈。义父在致我父亲的书信中写道："海霞亲家惠鉴：今日得片闲为复一书，两书皆收到，照片谢之。庆犁与牛照片甚好！甚可爱！犁者，小牛也，故取此名。"义父将郭沫若赠予他的册页转赠给我，在册页上题签《庆犁图》，并绘《卧牛》《立牛》两幅，寓意希望我更健壮地成长。义母亦在册页上题词。这是我一生最珍贵的纪念物。孩提时代，庆平兄、芳芳姐带着我在纪念馆的四合院里、展室里追逐玩耍，展室墙壁上悬挂着巨幅油画《田横五百士》《徯我后》《九方皋》《愚公移山》的情景，至今历历在目。

我退休后有了空闲时间，着手整理父亲生前保存的各种资料，于2015年编写了《金兰契友——李时霖与徐悲鸿》一书。2018年又对该书进行了修订，将新发现的以及过去没有收录的资料补充到书中，对书中的内容和文字进行勘校并增添部分内容。我将《金兰契友——李时霖与徐悲鸿》（修订本）送与师长及亲朋好友惠存。

杨先让先生看到这么多有关他的老校长徐悲鸿（国立北平艺术专科学校）的亲笔手札、书画作品、照片及故事后，十分兴奋，爱不释手。他多次向我提及：一定要写一写徐悲鸿和你父亲交往的文章。

受杨先让先生的托付，这次刘名女士在《徐悲鸿与李时霖》的文中，第一次向读者披露了徐悲鸿和李时霖两人鲜为人知的、交往近三十年的友谊。相信读者通

过此文，能够看到徐悲鸿如何以书交友、以画会友，感受到他的博大胸怀和为人处世之道，学习他身怀感恩之心回报社会、帮助更多需要帮助之人的思想境界。

大约是在2016年，我经杨先让先生介绍认识刘名女士。以后大家多次一起出席纪念徐悲鸿、廖静文的各种活动、画展等，彼此熟悉起来。刘名女士是徐悲鸿纪念馆的副研究员，又曾担任过廖静文馆长的秘书，耳濡目染，有着得天独厚的优势。受廖馆长的嘱托，她潜心研究徐悲鸿的作品，收集与作品有关的人、物、事。这几年，刘名女士每每有新作，必送与我分享。我还看到她在一些专业报刊上发表的关于徐悲鸿的文章。徐悲鸿和他的作品对于出版社来说，都是非常好的选题。我曾鼓励她将这些文章汇集成册，交由专业出版社出版。

《徐悲鸿"画中话"》，这"画中话"的"话"字，包含着双重意义：一是讲解徐悲鸿书画作品的故事情节，二是讲述徐悲鸿与朋友之间的交往经由书画传递出令当今的我们深深震撼的深情厚义。此书经刘名女士俊逸的文笔，传达出对徐悲鸿作品的解读、对徐悲鸿朋友的介绍，读者可以了解到徐悲鸿作品的主题、产生的时代背景、运用的艺术方法、表达的思想内涵以及作品背后的徐悲鸿与朋友之间交往的逸闻趣事，使读者和热爱徐悲鸿及他作品的朋友们，分享她的研究成果，更多地了解徐悲鸿、了解徐悲鸿的艺术、了解徐悲鸿的精神，同时也了解徐悲鸿的朋友。此书的出版对于传承徐悲鸿倡导写实主义的艺术主张，弘扬徐悲鸿"艺术为人民"的坚定信念，学习徐悲鸿爱祖国、爱人民的高尚品德，必将起到极好的宣传作用。

在《徐悲鸿"画中话"》一书即将付梓之际，作为徐悲鸿义子和李时霖之子，我谨向刘名女士表示由衷的感谢和祝贺！

2023年仲夏

目 录

1
万古云霄一羽毛
从寿康、悲鸿到黄扶的故事

1895年7月，正值夏花绚烂的季节。在江苏宜兴太湖之滨一个名不见经传的小村里，一个男婴在徐家老宅呱呱降生。

老宅主人徐达章公是位精通诗文、书法、篆刻，尤擅绘画的私塾先生，给儿子取名徐寿康，寓平安健康之意。字虽未能免俗，但却十分吉祥。在那个列强入侵风雨飘摇的落败晚清，恰好蕴含了一位父亲对儿子未来美好的希冀与期许。

"荏苒青春三七年，平安两字谢苍天。无才济世怀渐甚，书画徒将砚作田。平生淡泊是天真，木石同居养性情。切愿康儿勤学问，读书务本励躬行。求人莫如求诸己，自画松阴课子图。落落襟怀难写处，光风霁月学糊涂。白云留住出山心，水秀峰青卧此身。琴剑自娱还自砺，寸心千古永怀真。"这首题画诗，来自徐达章所作的《松荫课子图》，描绘了他在树荫下教儿子习字作画的静好岁月。

"可怜天下父母心"，正如诗中所写，"切愿康儿勤学问，读书务本励躬行。求人莫如求诸己"。为了让自己心爱的儿子有一个好的前程，这个不同凡俗的、中国传统文化集大成者的父亲，发现了儿子身上潜藏的绘画慧根，并成为儿子的第一个启蒙老师。他不仅教会了儿子画技，还有中国人历代承传的道德与人品。

徐寿康六岁在自家私塾跟随父亲习读四书五经，八岁学习书法，九岁开始学画，每日临摹吴友如的石印界画人物一幅，十岁能帮父亲渲染画面的色彩，十一岁能任意绘画自然景物或摹写家人邻居。十三四岁时，家乡发生水灾，为了生计，跟父亲奔走江湖，外出谋生，开始落拓生涯。与父亲一起风餐露宿、漂泊他乡、走街串巷、鬻字卖画的那些经历，不仅是对少年徐寿康绘画功力的一种磨炼，下层社会的苦难与劳苦大众的艰辛也激发了这个乡村少年忧国忧民的情怀。

少年老成的徐寿康身揣自己亲手篆刻的方章"江南贫侠""神州少年"，在艺

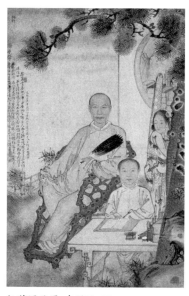

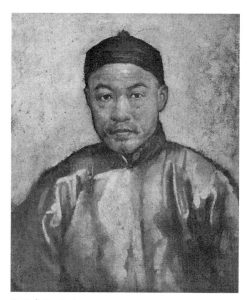

松荫课子图 中国画 81cm×51.5cm　　徐达章像 油画 75cm×54.5cm

术的道路上踌躇满志，然而怀抱幻想的青年贫侠很快就感受到了生活的苍凉与无助，饱受磨难和忧患。

1912年，徐寿康出游上海，欲习西画，未得其途，数月而归。不久父亲也积劳成疾，重病在床。17岁的徐寿康用瘦弱的肩头负载起养活八口之家的重担，每天往返五十里地，在宜兴女子师范、彭城中学、始齐小学担任图画教师。

1914年，徐达章去世。为生计辗转奔波的徐寿康不仅失去了他最敬爱的父亲，还面临着"家无担石，弟姊众多，负债累累"的困境。在无尽痛苦之中，徐寿康将自己的名字改为徐悲鸿："悲"是对世事无常、饱经忧患的感触；"鸿"是搏击长空的大鸟，将自己浪漫地比喻成一只要穿越茫茫长空悲哀的鸿鹄。为埋葬父亲，他不得不向世伯陶留芬告贷，"……今临穴有期……欲世伯代筹二十元，使勿却者，则悲鸿（父亲去世后改名悲鸿）镂骨铭心，愿化身犬马而图报耳。"

"屋漏偏逢连阴雨"，不久乡妻周氏病故，儿子吉生也因天花夭折，接二连三的变故和生活的重击，尤其是失去父亲在艺术上的指教，让这位尚不谙世事的年轻

人尝到了孤独悲寂的滋味，"……念食指之浩繁，纵毁身其何济……心烦虑乱，景迫神伤，遑遑焉逐韶华之逝，更无暇念及前途，览爱父之遗容，只有啜泣。"

视艺术为生命的徐悲鸿，为了自己的艺术理想，1915年，辞去家乡三个学校图画教员的教职，第二次赴沪，抱着最后的希望在街头奔走，寻求半工半读的发展机会。然而他并没有得到命运之神的眷顾，依然四处碰壁，偌大的上海，却无他容身之地。

经同乡徐子明介绍，他找复旦公学校长李登辉谋职，被拒，流落于沪。后又找商务印书馆《小说月报》主编恽铁樵求职，未成，复流落街头，陷入潦倒困顿之中。因欠旅馆四天房钱，被当了铺盖、扣了箱子、赶了出来，露宿街头却遭巡捕驱逐，又遭遇淫雨连日，苦寒而粮垂绝，走投无路之际，想要跳黄浦江自杀，被商务印书馆发行所的小职员黄警顽解救。这个素不相识的热心人，在徐悲鸿最倒霉的关头拉了他一把，并在生活上施以援手，尽管捉襟见肘，却让徐悲鸿终生感念不已。

一次，徐悲鸿送画报答济他"燃眉之急"的同乡法德先生时，偶遇湖州丝商黄震之先生。黄震之喜欢书画也兼收藏，他十分赞赏徐悲鸿的画技，也很同情这个年轻人苦寒的遭遇，于是便慷慨相助，让徐悲鸿栖身在他主持的"暇余总会"俱乐部。这是一个富商们抽烟聚赌的地方，尽管徐悲鸿只能在赌场没人时在里面看书作画，但对饱受风餐露宿的徐悲鸿来说，已是雪中送炭。徐悲鸿后来考入震旦大学，每学期四元的学费是黄警顽交付，而膳杂费四十元是由黄震之担负。后来黄震之赌败破产，无法接济徐悲鸿，但徐悲鸿却从没有忘记。

黄警顽与黄震之对徐悲鸿的帮扶，让徐悲鸿铭刻一生，感激不已，曾一度改名"黄扶"。徐悲鸿在震旦大学报名时便是以"黄扶"的名字注册登记的。成名后的徐悲鸿曾在《悲鸿自述》中详细记述了他和黄警顽、黄震之交往的过程，并写道："余飘零十载，转走千里，求学之难，难至如此。吾于黄震之、傅沉叔两先生，皆终身感戴其德不忘者也。"

虽然震旦大学之后，徐悲鸿甚少用到"黄扶"这个名字，但是，徐悲鸿一生与黄姓人士的缘分十分深厚——徐悲鸿在欧洲留学期间最为窘迫之时，也是得到新加

坡华人黄孟圭的解囊相助。为了彻底化解徐悲鸿学困巴黎的窘境，黄孟圭又把徐悲鸿托付给在新加坡经商的二弟黄曼士，介绍他为南洋的侨领画像。时代与历史的巧合——南洋的星洲，使得一位艺术家在此遇难呈祥。徐悲鸿毕生称黄氏昆仲为大哥、二哥，引为平生知己。他还曾说："平生遇黄，逢凶化吉。"

"滴水之恩，涌泉相报"，徐悲鸿是个知恩图报、悲天悯人的人。1926年，徐悲鸿从新加坡返法前，在上海举办画展期间，在黄震之家，用自己所学为恩人创作布面油画肖像《黄震之像》。他画得非常用心，色彩也很鲜艳。画中的黄震之，中式衣衫，手握烟卷，精神矍铄，端坐在藤椅之上，一副儒商的风度与神态。此外，徐悲鸿还创作了纸本粉画《黄震之像》。1930年，徐悲鸿为贺黄震之六十大寿，特意精心构思中国画《黄震之像》，把黄震之画在长青的苍松古树下，神态安然悠闲。画中缀以丛生的翠竹、傲霜的菊花，寓意深远温暖，并题跋："饥溺天下若由己，先生岂不慈。衡量人心若持鉴，先生岂不智。少年裘马老颓唐，施恩莫忆仇早忘。赢得身安心康泰，矍铄精神日益强。我奉先生居后辈，谈笑竟日无倦意。为人忠谋古所稀，又视人生等游戏。纷纷末世欲何为？先生之风足追企。敬貌先生慈祥容，叹息此时天下事。"落款为"黄震之先生六十岁影"。

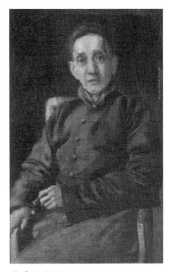

黄震之像　油画　84cm×54cm

黄震之像　中国画　132cm×66cm

为了表达自己对"黄姓"人士的感激，1927年底，徐悲鸿曾制定过一份油画肖像的润格："胸像500元，半身像（到膝为止）700元，全身像1000元，末行加黄姓者减半。"所谓"黄姓者减半"，这是为了不忘当年黄震之、黄警顽、黄孟圭、黄曼士等人的襄助和恩惠，而泽及黄姓之人。他也曾把自己画入《田横五百士》中，身着一袭黄衣，表明自己永远不忘帮助过自己的黄氏好友。

事实也是如此，徐悲鸿后来也把生活寥落、年老体衰的黄警顽带到国立北平艺专、中央美术学院极尽照拂；竭尽所能，帮助后来病困澳洲的黄孟圭。

"山穷水尽，而能自拔，方不为懦"，正如《悲鸿自述》所说，从寿康、悲鸿到黄扶，让我们了解了一个已为人知又鲜为人知的"中国鸿"，一个在人生的起初、在艺术的海洋不断寻觅，铁着心打拼天下的生命故事，也让我们感受到人世间"雪中送炭"的温暖和"知恩图报"的感念。

附：徐悲鸿与黄警顽、黄震之交往

吾于是流落于沪，秋风起，继以淫雨连日，苦寒而粮垂绝。黄君警顽，令余坐于商务印书馆，日读说部杂记排闷，而忧日深。一时资罄，乃脱布褂赴典质，得四百文，略足支三日之饥。

……

故乡法先生德生者，为集一会，征数十金助余。乃归和桥携此款，将作北京之行，以依故旧。于是偕唐君者，仍赴沪居逆旅候船。又作一画报史君，盖法君之友助吾者也。为装框，将托唐君携归致之。唐君者设茧行。时初冬，来沪接洽丝商。谋翌年收茧事、而商于吴兴黄先生震之。黄先生来访，适值唐出，余在检行装。盖定翌日午后行矣。黄先生有烟癖，乃卧吸烟，而守唐君返。对墙寓吾所赠史君画，极称赏。询余道此画之佳，余唯唯，又询知何人作否，余言实系拙作，黄肃然起敬，谓："察君少年，乃负绝技，肯割爱否？"余言此画已赠人。黄因请另作一幅赠史，余乃言："明日行。"黄先生问："何往？"曰："去北京。"问："何谋？"余言："固无目的，特不愿居此，欲一见宫阙耳。"黄先生言："此时北方已雪，君之所御，且无以却寒，留此徐图良策何如？"余不可。因默默。无何。

唐君归，余因出购零星。入夜，唐君归，述黄先生意，拟为介绍诸朋侪，以绘画事相委，不难生活。又言黄君巨商，广交游，当能为君助。余感其意，因止北行。时有暇余总会者，赌窟也。位于今新世界地。有一小室，黄先生烟室也。赌自四、五时起，每彻夜。黄先生午后来，赌倦而吸烟，十一时许乃归。吾则据其烟室睡。自晨至午后三时，据一隅作画，赌者至，余乃出，就一夜馆读法文，或赴审美书馆观画，食则与群博者俱。盖黄君与设总会者极稔。余故得其惠，馔之丰，无与比。

伏腊，总会中粪除殆遍，积极准备亲年大赌，余乃迁出，之西门，就黄君警顽同居。而是年黄震之先生大失败，余又茕茕无所告，乃谋诸高君奇峰。……

余飘零十载，转走千里，求学之难，难至如此。吾于黄震之、傅沆叔两先生，皆终身感戴其德不忘者也。

<div align="right">——摘自《悲鸿自述》</div>

2

千古文人侠客梦

徐悲鸿早年作品《时迁偷鸡》

徐悲鸿少年时曾画过一幅《时迁偷鸡》。这幅画虽是未成名之作，然而在徐悲鸿绘画生涯中却有着重要的作用。

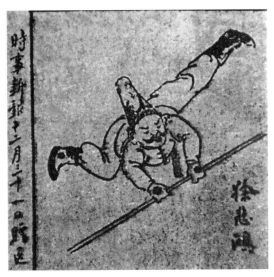

时迁偷鸡 白描

"鼓上蚤"时迁，是《水浒传》中的人物，也是梁山108位好汉之一，上应"地贼星"。高唐州人氏，出身盗贼，身手敏捷、胆略过人、有勇有谋、机智心细。因其身量轻盈，能够飞檐走壁，故江湖人称"鼓上蚤"。"蚤"字通"爪"，是指车辐榫入牙中小的一头。"车辐大头名股，蚤为小头，对股言之与人手爪相类，故以蚤为名。"时迁的绰号"鼓上蚤"，是指鼓边上起固定鼓皮作用的铜钉，取其身小而善于钻入的意思，形容其轻功了得；又像鼓上的跳蚤，身轻如燕，行动无声无息。《水浒传》第四十六回《病关索大闹翠屏山，拼命三火烧祝家店》中对时迁有这般描述：骨软身躯健，眉浓眼目鲜。形容如怪族，行步似飞仙。夜静穿墙过，更深绕屋悬。偷营高手客，鼓上蚤时迁。

《时迁偷鸡》的故事讲的是病关索杨雄与拼命三郎石秀结义后，在翠屏山智杀淫僧淫妇，路遇时迁夜掘王坟，三人相约投奔梁山，行至郓州地面，晚上留宿在祝

家店。时迁见店中有酒无肉，便偷吃了店家用来打鸣报晓的公鸡，被店家发现不依不饶。一怒之下，石秀火烧祝家店。在逃跑中，时迁因中埋伏而被活捉，这之后就有了宋江三打祝家庄的故事。

在民间，《时迁偷鸡》的故事被搬上舞台，在各种戏曲中被广泛传播，可以说是家喻户晓。

徐悲鸿对时迁这个人物形象的最初印象与感知，既是缘于乡村茶馆前说书人的评说，也是缘于乡村舞台上的戏剧画面。小时候凭借孩童好奇贪玩的天性，徐悲鸿常到茶馆听人说书，遇上节日，小镇上迎神演戏，他也挤在人群中或趴在树干上，津津有味地观看被搬上舞台的《水浒传》《岳飞传》《三国演义》等。评书和戏剧中人物鲜明的爱憎与"替天行道"的英雄行为、侠客独立不羁的个性和豪迈跌宕的侠义精神，以及如火如荼、飞扬燃烧的生命情调，常让徐悲鸿深受感动。

以"江南贫侠""神州少年"自喻的他，常常怀着崇敬的心情，将戏中的英雄人物默画出来，用剪刀剪下来，贴在竹竿上，与小伙伴们一起举着它们在村里跑来跑去，模仿他们看过的戏，或者在家用桌椅搭戏台，自编自导，用绘画颜料把小伙伴们装扮成戏中角色，一起演起戏来。四邻八舍的乡亲们也常常看孩子自娱自乐的表演，直夸悲鸿画得好、画得像。

徐悲鸿画技的启蒙与传授都源于他的父亲徐达章。父亲是当地有名的画师，他的诗、书、画、印都是一方之绝。徐悲鸿在《尹瘦石之画》一文写道："余先君达章先生，工书画篆刻。凡所造作必往哲之嘉言懿行。曰：'余艺固无当，倘其用能有裨世道人心者，庶亦可无憾已。'小子志之，以志于今。虽为艺术之道，不必若是。但溯其志趣，盖未可不敬也。"

在徐悲鸿的一生中，父亲的画艺、人品与修养对他产生了深远的影响，尤其是父亲"师法造化"的绘画艺术观点。徐悲鸿在《悲鸿自述》中用十分敬重的口吻写道："先君讳达章（清同治己巳生），生有异秉，穆然而敬，温然而和，观察精微，会心造物。虽居穷乡僻壤，又生寒苦之家，独喜描写所见，如鸡、犬、牛、羊、村、树、猫、花。尤为好写人物，自父母、姊妹（先君无兄弟），至邻佣、乞

丐，皆曲意刻画，纵其拟仿……先君无所师承，一宗造物……"

正是父亲"一宗造物"写实观的影响，徐悲鸿从学画之初，就对日常生活中的自然景观和人文活动进行仔细的观察和扎实的写生，打下了中国绘画的坚实基础。奔腾的马、温顺的牛、嬉水的鸭、扑闹的鹅在他的笔下都宛若如生，而他笔下河边浣洗的老婆婆、田间劳作的乡邻、戏台上演艺的人物也都栩栩如生。天才的绘画禀赋，让世人刮目相看，而十岁能即兴赋出"春水绿弥漫，春山秀色含。一帆风信好，舟过万重峦"这样颇具唐诗韵味的才思，也让人啧啧称奇。

徐悲鸿的出生地——江苏宜兴，处于沪宁杭三角的中心，因其海陆交通四通八达，自古就具有较为繁荣的商业、通畅的信息、深厚的文化底蕴，堪称江南的"教授之乡""书画之乡"。所以，晚清末年及民国初年，当各种艺术新思潮在上海如雨后春笋般涌现的时候，邻近上海的宜兴总能得风气之先，那时人们手中居然有了报纸。

1912年的一天，少年徐悲鸿无意中看到《时事新报》上的一则美术征稿启事，性情之下，便斗胆给《时事新报》寄去一幅新近完成的大作《时迁偷鸡》。正是这个率性之举，徐悲鸿握住了他绘画人生的第一个机遇。

悲鸿笔下的时迁，双手紧攀横梁，竖眉、圆眼、八字胡，一腿曲弯一腿平蹬，整个身体与横梁成九十度，把那种"梁上君子"悬空飘逸轻盈的姿态表现得栩栩如生，尤其是时迁面部表情的滑稽可爱，让人过目不忘。

《时事新报》是中国最早的出版机构，由商务印书馆主办。其掌门人张元济，是中国出版业的元勋。这位出生在书香世家的清末进士，也许是因为画题有趣与众不同，也许是被画中"梁上君子"滑稽新颖的造型所吸引，在一大堆应稿的画作中，老先生一眼投缘，就相中了徐悲鸿的《时迁偷鸡》，再三观赏，竟然爱不释手。他觉得此画作构图简练、富有新意，尤其是画中人物姿态夸张、生动鲜活，仿佛从文学作品中跳到了农家门前，乡土气息浓郁，同时也很欣赏这个少年画中所透露的极大潜质，所以就大笔一挥，给徐悲鸿评了个二等奖，并把此画在《时事新报》登报发表。之后《时事新报》还邀请徐悲鸿到上海参加颁奖仪式。

　　尽管这个小小的奖项，在徐悲鸿艺术生涯的诸多荣誉中，如沧海一粟，实在微不足道，然而它却似残夜的一束灯光，点燃、照亮了无名者的才华，激励了这位名不见经传的乡村少年，让他有了征服天下的极大自信与勇气。上海之行也激发了徐悲鸿走出宜兴，给他在绘画的道路上不断求索的巨大动力。

3

和风谐美仙子福音传孝道，合家吉祥悲鸿遗墨喻平安

徐悲鸿《和合二仙》图

现收藏于江苏宜兴徐悲鸿艺术馆的《和合二仙》图，是徐悲鸿1914年创作的，也是迄今为止发现的徐悲鸿最早的中国画作品。

2014年4月28日，"第一届徐悲鸿艺术节"在画家徐悲鸿的故乡——江苏宜兴的徐悲鸿艺术馆开幕。这次艺术节最大的亮点就是徐家三代（徐达章、徐悲鸿、廖静文、徐庆平）书画作品首

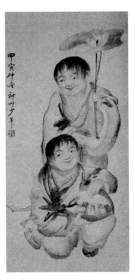

和合二仙 中国画 125cm×63cm 宜兴徐悲鸿艺术馆藏

度联袂展出。而亮点中的亮点是，在展出的200多幅作品中，除了徐悲鸿父亲徐达章的书画系首次亮相外，最抓观众眼球的还有徐悲鸿的《和合二仙》图，这是首次在公众面前展出。此画一经展出，就引起了人们的特别关注。

这幅作品的面世，对徐悲鸿艺术研究无疑是新的发现和新的资料补充，实属难能可贵，尤其是对研究徐悲鸿早期的绘画艺术、生活状况和思想状态，极具价值。

在中国民间神话故事中，作为和美团圆之神的和合二仙，有着悠久的历史和各种传说。其中最为广泛的一种是以唐代诗僧"寒山""拾得"为和合二圣之说。相传，两人亲如兄弟，且都爱慕同一女子。临婚，寒山得悉，去江南苏州何山枫桥，削发为僧，结庵修行。拾得得知后，亦舍女去寻觅寒山。探知寒山住地，乃折一盛

开荷花而前往礼之。寒山见拾得来，亦急持一盛斋饭之盒出迎。二人喜极，相向而舞。遂俱为僧，开山立庙曰寒山寺。我国民间珍视他俩情同手足，和睦友爱的情谊，自宋代起就祭祀为和合神。至清代雍正十一年，皇帝正式封寒山为"和圣"，拾得为"合圣"，"和合二仙"从此名扬天下。自此，世传和合神像亦一化为二，僧状，具为蓬头之笑面神，一个手持荷花，一个手捧圆盒，盒中飞出五只蝙蝠，寓意五福临门。以"荷""盒"谐音"和""合"，表达人们对美满和谐生活的向往和一路顺畅的愿望。故人们常在婚礼之日必挂"和合二仙"于花烛洞房之中，或悬于厅堂，以图吉利。

艺坛巨匠徐悲鸿笔下的《和合二仙》却是两位憨态可掬、活泼可爱、天真烂漫的童子形象。画中两个仙童一前一后，均顾盼神飞、婉妙入微，神态活灵活现，体态圆润饱满。一位站立手持盛开的荷花，另一位俯蹲手捧圆盒，均笑容可掬。被打开的盒里，放着灵芝、鹿茸等宝物。整幅作品呈现出一派福瑞祥和之气。画面设色淡雅，人物神形毕肖，尤其是两位童子灵动的姿态，展现出青年画家对人物关系、神情和运动感娴熟的把控能力。对人物面部的大块渲染，表现衣袍的体积质感时所运用的流畅、有力的粗线条，则展现了年轻画家当时已具有过人的绘画本领。

此幅水墨设色纸本的《和合二仙》图，纵125厘米，横63厘米，是传统绘画中中国画特有的条幅形式。

绘画是在二维平面上展开的空间艺术。在中国传统绘画中，这种长方形的条幅，相对横卷式的平面构成方式，对画家作画时空间处理有更大的限制，不论是人物、山水还是花鸟，一进入条幅，更加强调上下左右置阵布势的空间处理。徐悲鸿的条幅式作品也是如此，所不同的是，他能够以"心灵俯仰的眼睛看空间万象"，在作品中总是根据需要适当融入焦点透视，力求平面结构与纵深表现的统一。

在《和合二仙》这幅画中，无论是从构图、设色、造型、笔法及水墨都体现了徐悲鸿早期作品的特点：以色彩和光影为主要造型手段，同时用中国画的笔线勾勒轮廓，强化质量感。两童子的服饰不勾衣纹，全以水彩、水墨染出衣褶的明暗起伏，人物面部的光影明显，以焦点透视表现空间的纵深，是一种以水彩为基调的彩

墨画，也是那个时期较为多见且受大众喜爱的中西融合面貌。

《和合二仙》图虽不能展现徐悲鸿早期绘画艺术的全貌，但却具有实实在在的代表性。它不是纯粹传统的中国画，也不是标准的水彩画，而是中西结合的彩墨画，是徐悲鸿中国画改良的最初尝试，这种尝试与当时的社会环境有关，与他从小接触洋画片和月份牌年画有关。这幅作品明显地向西画靠拢，追求描绘的真实感，也与他后来提出的"古法之佳者守之，垂绝者继之，不佳者改之，未足者增之，西方画之可采入者融之"的中国画改良的观点相一致。

说起这幅画，其背后还有一段辛酸悲苦的故事。

1914年，徐悲鸿的父亲积劳成疾去世，年仅19岁的徐悲鸿面对"家无担石，弟妹众多，负债累累，念食指之浩繁，纵毁身其何济"的困境，连埋葬父亲的钱都没有。万般无奈之下，徐悲鸿不得已只好写信给在溧阳经营药材生意的世伯陶麟书告贷。信曰："德成先生尊鉴，前辱蒙育，临寒舍，措步一切，悲鸿率弟没齿不忘，泣叩。彼苍加余胡毒，母将垂老，而弟幼者却在襁褓中，呜呼！先严何脱然之两去乡今……今临穴有期，故奉函驰闻，且欲世伯代筹二十元，使勿却者，则悲鸿镂骨铭心，愿化身犬马而图报耳。墓交近南故祖墓侧，堪舆云尚无妨碍。已定四月十八乙下时下葬矣。谨以奉闻。敬请大安，老祖父母万福金安、寄母大人大安并颂，阖府均佳。悲鸿率弟寿安等谨上。"

喜爱画书也擅长书法的陶麟书，与徐悲鸿父亲交情很好，他十分欣赏徐悲鸿的才华，曾让髫龄之年的徐悲鸿过寄家中，精心照顾，也曾出路费帮助少年徐悲鸿前往上海寻求发展机会。得知徐悲鸿面临的困顿，陶先生不但送来借款，还亲自帮助徐悲鸿料理徐父丧事，令徐悲鸿终身感恩戴德。在办丧期间，村上也有很多亲戚朋友来相助，其中有位厨子邻居，帮助徐悲鸿忙前忙后做饭菜招待前来吊唁的客人。小小的葬礼完毕后，徐悲鸿无钱酬谢父亲丧事中请来的厨子，便画了张纵125厘米、横63厘米的《和合二仙图》送他，以表谢意。画上题跋"甲寅仲冬神州少年"，并钤"江南贫侠"印章。徐悲鸿以和合二仙为题材作画答谢厨师，既是赠人以吉祥，也在表明自己在艰难困苦情况下对美好生活的期盼；既凝集着自己对父亲

的挚爱和孝心，也蕴含着中国传统的哲学思想。

岁月流转，几经沧桑，幸运的是，厨子的后人把此画完整地保存了长达半个多世纪之久。

20世纪80年代，徐悲鸿纪念馆对外开放不久，一天，江苏宜兴一家几口人来馆里，带来一幅徐悲鸿的中国画《和合二仙》，求访徐悲鸿纪念馆长廖静文鉴别真伪。

原来，这家人因生活困顿，想出售家里祖上传下来的这幅画，但买家为了压价，以赝品为借口，出价很低。他们自己也不懂画，只是听家里老人说过这幅画真是徐悲鸿所作。为了弄明白，便千里迢迢来到北京，找到廖馆长。廖静文仔细甄别后，确定这是徐悲鸿的真迹，问及这幅画来龙去脉，来访人所讲细节与徐悲鸿曾经给她讲过的事情完全相同。看到徐悲鸿早年的作品，廖静文很高兴，便有心购回馆里收藏。与来人谈好价钱后，就给上级组织北京市文物局打了报告，本来收购手续都已办妥，然而，对方却反悔了，他们坐地起价，不断地加码，且加得很高，远远超出纪念馆的支付能力和文物局的财务规定，更过分的是，他们甚至向廖静文提出，他们一行人来京的往返路费，在京的住宿及其他费用统统让馆里承担，最后，面对他们的漫天要价，廖静文也无能为力，只能痛心地放弃收购的念头。这幅画就这样与徐悲鸿纪念馆擦肩而过，也成了廖静文的遗憾。

对徐悲鸿的《和合二仙》图，廖静文一直记挂不已。随着书画市场的复兴与繁荣，徐悲鸿画作的市场竞拍价更是飙升得令人瞠目结舌，对于徐悲鸿纪念馆来说，再谈论购买，纯属天方夜谭。

后来廖静文认识了宜兴当地有名的企业家傅建龙先生，便把《和合二仙》图的事情详细地讲给他，并拜托傅先生在当地寻找厨师的后人，希望他能把此画购买收藏。

2011年8月，傅建龙先生特意来徐悲鸿纪念馆拜见廖静文馆长，与他一起来的，还有他刚刚收藏的一幅画卷。当傅先生小心翼翼地打开画卷，画面一览无余地展现在廖静文面前时，她再也抑制不住激动："《和合二仙》图，是悲鸿的《和合

二仙》图，这么多年过去了，我一直惦记着悲鸿的这幅画，当年没有钱买回来，我也很难过的。没想到，现在又见面了，太好了。"

徐悲鸿这幅让廖静文很惦念的《和合二仙》图，如今有了好的归宿，廖静文很高兴，当即提笔给这幅画出具了鉴定证明：

> 兹鉴定徐悲鸿中国画《和合图》（水墨设色纸本125cm×63cm）上题"甲寅仲冬神州少年"并钤"江南贫侠"印章。此画系徐悲鸿少年时期之作，设色淡雅，人物神形毕肖，今已少见，殊为珍贵。
>
> 廖静文
>
> 2011年8月29日

当傅先生提出将画捐赠徐悲鸿纪念馆的时候，廖馆长很高兴但没有应允。她对傅先生语重心长地说："不用啦，你也不容易，悲鸿的这幅画你能收藏，也是缘分，希望你好好珍藏，我只要求，我们办展的时候如果需要，你能拿出来展就行，再说，这么多年过去了，这幅画一直都留在悲鸿故里，冥冥之中也算是悲鸿的心意吧。"

因为画的中间部位有些许损破，廖馆长把画留在馆里，亲自请人修复装裱。一个月后，傅先生来馆里取画，廖馆长又主动出具一份关于《和合二仙》一画的证明，在这份证明上，她把这幅画的由来交代得很清楚。

> 此画系悲鸿丧父后，为办父亲的丧事，答谢厨师所作，意义深远。厨师后代保存此画达半个多世纪，完美无损，功不可没。兹因经济困难，忍痛出让。愿购者多加珍视。中国自古代以来，有"百善孝为先"之语。此画体现了悲鸿为父亲办丧事的孝心（他当时无钱酬谢厨师，遂作此画）。
>
> 廖静文88岁以感恩之情书此
>
> 2011年9月29日

2013年7月，对《和合二仙》图寄予无限深情的廖静文，又亲自撰写了配题对

联：和风谐美仙子福音传孝道，合家吉祥悲鸿遗墨喻平安。

为了弘扬悲鸿艺术，告慰悲鸿大师的桑梓情怀，性情中人的傅建龙先生出资在宜兴太湖边上的东氿湖畔，修建了徐悲鸿艺术馆，旨在收藏以徐悲鸿大师为主的艺术大家们的精品画作，举办美术展览，促进中外艺术交流。2014年，该馆开馆的第一年，就举办了"第一届徐悲鸿文化艺术节"，徐悲鸿这幅已历经100年岁月风霜的《和合二仙》首次呈现在世人眼前。

2015年是徐悲鸿120周年诞辰纪念，3月15日，中国人民银行发行了一套中国近代中国画大师（徐悲鸿）金银纪念币，这套纪念币的背面图案就是廖静文精心选定的《和合二仙》图，通过现代造币工艺，经过更为精细的多层次喷砂工艺，原汁原味地保留且再现了原作水墨画的层次和墨韵与神韵。

2018年，徐悲鸿艺术馆作为"宜兴市徐悲鸿文化艺术创作基地"，把徐悲鸿画作艺术与宜兴的紫砂艺术相结合，制作出一款精美的文创产品——"徐悲鸿纪念壶"。壶为段泥制作，整体古朴，壶身刻绘徐悲鸿的《和合二仙》图，以紫砂为底蕴，两者相结合，产生艺术之间的碰撞，突破传统水墨画刻绘，在艺术欣赏上更上了一层楼。这是宜兴徐悲鸿艺术馆推出的首批限量徐悲鸿纪念系列茶壶，做工一流，极具收藏价值。

艺术只是一种呈现，我们应该体会艺术背后的山和大海。"和风谐美仙子福音传孝道，合家吉祥悲鸿遗墨喻平安"，就像《和合二仙》图所展现的一样，视艺术为生命的艺坛巨匠徐悲鸿，是一个"已为人知"的徐悲鸿，也是一个"鲜为人知"的徐悲鸿，我们仍需要在艺术背后的山和大海里，真实切地品味"悲鸿生命"的宽广与精深。

4

绘画之路的太阳

《仓颉像》背后的故事

在中国神话与民间传说中，仓颉是创造汉字的仙人，"龙颜侈哆，四目灵光。实有睿德，生而能书"。"仓颉造字"的传说在战国时期已经广泛流传。

根据历史文献记载，仓颉原姓侯冈，名颉，是黄帝的史官。相传黄帝统一华夏后，感到用"堆石记事""结绳记事"的方法，远远满足不了需要，就命仓颉想办法造字。于是仓颉就在洧水河边的高台上住下来，苦思冥想，专心致志地造起字来。他仰观奎星环曲走势，俯瞰龟背纹理、鸟兽爪痕、山川形貌、手掌指纹和应用器物，从中受到启迪，又

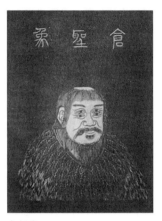

仓颉像

集中了劳动人民的智慧，根据事物形状，画出图形，呕心沥血数十载，创造出许多象形字。同时搜集、整理流传于先民中的象形图画文字符号，从而创制出一套成体系的规范的象形文字，结束"结绳之政"。

文字一出，人类从此由蛮荒岁月转向文明生活，所以仓颉造字是人类发展史上惊天地、泣鬼神的英雄创举。《淮南子》中有这样的描述："昔者仓颉作书，而天雨粟，鬼夜哭，龙亦潜藏。"

仓颉，这位创造汉字的仙人，到底长啥样，谁也没有见过，传说中的相貌各式各样，不一而足。

1916年，年轻的画家徐悲鸿画了一幅《仓颉像》，却没有想到，创造汉字的仙人成为照耀他绘画之路的太阳，燃烧了无名者的才华，艺术机遇也向他频传青睐之眸。大千世界，冷暖皆不为个人所知，至此，徐悲鸿似乎变得前途无量。

事情的缘由是这样的。

当时在上海静安寺路，也就是现在上海延安中路的上海展览馆一带，有一座旧上海最大的私家花园别墅——哈同花园，他的主人是在上海发迹的犹太富商哈同。哈同，全名欧司爱·哈同，这个威震上海滩的西方冒险家，曾经是个流浪儿，悄悄登上一艘德国船只来到上海滩，凭着犹太人的聪明、勤奋、狡诈与巧取豪夺，数年之后终于飞黄腾达，成为上海近代史上名声显赫的一个"地产大王"。他的妻子罗迦陵（字俪蕤），是个中法混血儿。为了表示对妻子的爱慕，哈同取自己名中的"爱"与妻子字中的"俪"组合，所以这个曾经在旧上海显赫一时的哈同花园，有另一个风雅的名字叫"爱俪园"。"爱俪园"里时常举办名流沙龙聚会，康有为、陈三立等名流们也常常带着各自收藏的碑帖古画，相互炫耀赏玩。

哈同别墅建成伊始，这位一掷千金的阔佬即行善行，开始热衷于扶持各类文化活动和创办学校。他创办了位于哈同园附近的仓圣明智大学，聘请康有为、陈三立、王国维、冯恕等前清遗老讲学，请哈同园的总管姬觉弥担任校长，收学生200多名。哈同夫妇认为尊崇孔子还不够，欲推出创造文字的仙人仓颉奉之为圣，于是1916年3月登报向全国的画家征求仓颉画像。

1914年，对徐悲鸿来说是灾难深重的一年，是穷困潦倒的一年，也是他绘画生涯转机的一年。

处理完丧事之后，徐悲鸿没有放弃做一个画家的理想，在其"入世第一次所遇之知己者"张祖芬的鼓励下，徐悲鸿辞去宜兴三校的教职，抱着"人不可有傲气，但不能无傲骨"的志向，再次来到上海谋求发展。然而怀抱幻想的青年贫侠很快就感受到了生活的苍凉与无助，饱受磨难和忧患。怀揣自己亲手篆刻的方章"江南贫侠""神州少年"的徐悲鸿奔走在上海街头，依然四处碰壁，穷困潦倒，被生活所迫，在上海滩差点想要自杀。幸运的是，在他走投无路的倒霉关头，碰到商务印书馆发行所的黄警顽，这个素不相识的好心人拉了他一把，此后又受到湖州丝商黄震之的帮助，才勉强渡过难关。徐悲鸿1915年曾化名"黄扶"，以示他对两个黄姓友人的感激。

当年黄警顽把哈同登报征求仓颉画像的消息告诉了徐悲鸿，并说："要是这幅画能够选中，你可能一步登天，甚至去法国的梦想也能成为事实。"徐悲鸿便花了几天的工夫，根据史书上对仓颉"四目灵光"描述，加上画家自己独特的理解与构思，画了一幅三尺余高的巨幅水彩仓颉半身像。画面上的仓颉，身披树叶、满脸须毛，长发垂肩，眉下四目重叠，额头宽大，神光异彩，唇边的笑容充满人间气息，给人一种邻家大爷的亲和。

此画如此与众不同，受到仓圣明智大学的评委们一致好评，便通知徐悲鸿进园一见。当看到徐悲鸿随身带去的山水画作，更是青睐有加，于是，学校决定聘请徐悲鸿到学校讲授美术，还特意派了一辆小汽车专门接送，后来便安排徐悲鸿住进哈同花园内带有画室的客房。同仓圣明智大学里的其他教授一样，徐悲鸿也成为哈同花园的座上客。他所绘的《仓颉像》也刊载于1916年8月《广仓学会杂志》第一期，同年10月，《仓颉像》又被仓颉救世赈灾汴晋湘鲁大会广告刊载于头版头条。

进入哈同花园后，别人都认为徐悲鸿一步登天，羡慕不已，但徐悲鸿却清楚自己想要什么。他说："他们是有钱的犹太人，办学校，弄风雅，只是闲来无事的消遣罢了，兴致过去，也就风消云散了，我不可能在园里待一辈子，我有我的打算。"

授课之余，徐悲鸿笔耕不辍。他原计划再画七幅仓颉像，凑成八幅，其姿态有立有坐，有半身有全身，有穴居野外的，也有伫立凝思的，每幅的主题都跟文字创造有关。然而在东渡日本留学前，他只完成了四五幅，其他三四幅只勾了个轮廓。这些画后来也随着圣仓明智大学的风消云散而不知所踪了。

哈同花园里经常举办私人收藏的金石书画展览沙龙，名流们常带着各自珍藏的碑帖古画相互鉴赏，给徐悲鸿提供了极好的学习机会。除却美术知识之外，这里还有丰富的国学知识，又有机缘饱览古今中外的图书、绘画、金石、古玩、碑帖、雕刻等，他目不暇接地品赏、废寝忘食地临摹，到了痴迷的程度，他的绘画技艺和书法功力都有了显著的进步。

同时，也是哈同花园，让徐悲鸿有机会结识当时颇负盛名的学者大师。徐悲鸿

与康有为的师生情、与陈三立的忘年交、与国学大师王国维的友谊，都是从哈同花园开始的，而这些人对于徐悲鸿的绘画生涯都有着举足轻重的影响。

康有为视徐悲鸿为艺苑奇才，收他为关门弟子，请他为自己、亡妻何旃理及朋友们画肖像，尽出所藏碑帖供他观赏，并一一讲解。在恩师的指导下，徐悲鸿广闻博见，遍临名帖《经石峪金刚经》《爨龙颜碑》《张猛龙碑》《石门铭》等，得宗碑派真髓，书艺精进，形成自己雄奇而潇洒的个人风格。而康有为主张"合中西以求变，开拓中国绘画新纪元"的见解，徐悲鸿深以为然。不错，中国画要想有前途，必须要融入世界文化的潮流中去，完成自身的丰富和改造。

在恩师的指点下，徐悲鸿带着求知的渴望，把目光投向了西方的绘画之都巴黎，他一定要出国，去西洋看看西方的绘画。"路漫漫其修远兮，吾将上下而求索。"自此，徐悲鸿用他的一生，在艺术的海洋里留下了一个探索者的伟大身影，也在中外美术史上留下了一座艺术丰碑。

附：

是年三月，哈同花园征人写仓颉像，余亦以一幅往。不数日，周君剑云以姬觉弥君之命，邀偕往哈同花园晤。既相见，甚道其推重之意，欲吾居于园中，为之作画。余言求学之急，如蒙不弃，拟暑期内迁于此，当为先生作两月之画。姬君欣然诺，并言此后可随时来此。忽忽数月，烈日蒸腾，余再蒙思理教士慰勉，乃以行李就哈同居之。可一星期，写成一大仓颉像。姬君时来谈，既而曰："君来此，工作无间晨夕。盛暑而君劬劳如此，心滋不安，且不知将何以酬君者。"

余曰："笔敷文采，吾之业也，初未尝觉其劳，吾居沪，隐匿姓名，以艺自给，为苦学生。初亦未尝向人求助，以蒙青睐，益知奋勉，顾吾欲以艺见重于君，非冀区区之报。君观吾学于教会学校者，讵将为他日计利而易吾业耶？果尔，则吾之营营为无谓。吾固冀遇有机缘，将学于法国，而探索艺之津源。若先生所以称誉者，只吾过程中借达吾愿学焉者之具而已。若不自量，以先生之誉而遂自信，悲鸿之愚，诚自知其非也。果蒙先生见知，于欧战止时，令吾赴法，加以资助，而冀他日万一之成，悲鸿没齿不忘先生之惠。若居此两月间

之工作，悲鸿以贫困之人，得枕席名园，闻鸟鸣，看花放，更有仆役，为给寝食者，其为酬报，固以多矣，敢存奢望乎？"

姬君曰："君之志，殊可敬。弟不敏，敢力谋以从君愿。顾君日用所需色纸之费，亦必当有所出。此后君果有所需，径向账房中索之，勿事客气。"姬君者，芒砀间人，有豪气，自是相得甚欢，交谊几若兄弟，时姬君方设仓圣明智大学，又设"广仓学会"。邀名流宿学，如王国维、邹安等，出资向日本刊印会中著述，今日坊间，尚有此类稽古之作。又集合上海收藏家，如李平书、哈少甫等，时以书画金石在园中展览。外间不察，以为哈同雅好斯文。致有维扬人某者，以今日有正书局所印之陈希夷联"开张天岸马，奇逸人中龙"，向之求售。此时尚无曾髯大跋，觉更仙姿出世，逸气逼人，索价两千金。此联信乎书中大奇，人间剧迹。若问哈同，虽索彼两千金求易亦弗欲也。吾见此，惊喜欲舞，尽三小时之力，双钩一过而还之。

此时姬为介绍诗人廉南湖先生，及南海康先生。南海先生，雍容阔达，率直敏锐，老杜所谓"真气惊户牖"者。乍见之觉其不凡。谈锋既启，如倒倾三峡之水，而其奖掖后进，实具热肠。余乃执弟子礼居门下，得纵观其所藏。如书画碑版之属，殊有佳者，相与论画，尤具卓见，如其卑薄四王，推崇宋法，务精深华妙，不尚士大夫浅率平易之作，信乎世界归来论调。南海命写其亡姬何旃理像，及其全家，并介绍其过从最密诸友，如瞿子玖、沈寐叟等诸先生。吾因学书，若《经石峪》《张猛龙》《石门铭》等名碑，皆数过。

5

江南徐生妙笔，梅郎驻颜人间

从《天女散花图》品徐悲鸿与梅兰芳的知己情谊

现藏于北京梅兰芳纪念馆，出自徐悲鸿之手的《天女散花图》，既展示了京剧大师梅兰芳梨园惊艳的风采，也记录了画家徐悲鸿与京剧表演艺术大师梅兰芳的友谊。

1917年底，留日归来的徐悲鸿，在恩师康有为的推介下，来北京寻求发展，同时也寻求去法国公费留学的机会。到北京后，徐悲鸿拜访的第一人是康有为的大弟子罗瘿公。罗瘿公是著名的编剧、诗人，在京城与文化界名士交往甚密。

他十分赏识徐悲鸿的画作，欣赏徐悲鸿的绘画才能，便将他引荐给教育总长傅增湘，同时还把徐

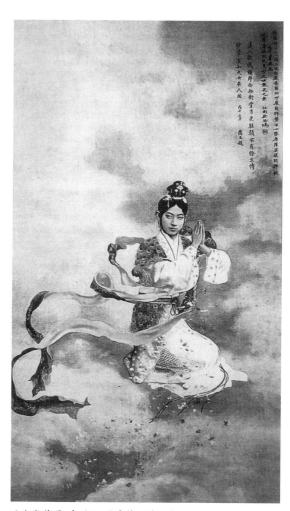

天女散花图　中国画　北京梅兰芳纪念馆藏

悲鸿带进京城文化圈，与众多的文化名人相识，开阔眼界、增长学识。

徐悲鸿谋面京剧泰斗梅兰芳，也是缘于罗瘿公。

罗瘿公喜欢京戏，喜欢京戏名角梅兰芳、尚小云、程砚秋等人的演艺，也热衷于京戏的艺术创新和交流活动。当时他曾包下戏院头几排座位，常请朋友们看戏，徐悲鸿当然也是被邀者之一，所以也常观看梅兰芳、程砚秋演出的京戏。

艺术都是相通的，舞台上的色彩、动感和精彩的念唱做打，给徐悲鸿带来无穷无尽的艺术灵感，也让他无意中爱上了京剧艺术。

梅兰芳，名澜，字畹华，祖籍江苏泰州，京剧"梅派"代表人物，四大名旦之首。1894年10月出生在北京一个梨园世家，8岁学艺，11岁登台。50多年的艺术生涯，使他成为中国京剧表演艺术大师，一生的代表作有《贵妃醉酒》《天女散花》《霸王别姬》等。

虽然，梅兰芳只比徐悲鸿大一岁，但当时两人的名气却有天壤之别。1917年的梅兰芳已是名震京城、家喻户晓的京剧表演艺术大师，此时的徐悲鸿还是位在艺术海洋中不断寻觅打拼、刚刚崭露头角的美术青年。

梅兰芳对于中国画艺术有着很大的渊源，他本人也非常喜欢书画，常常画些梅、兰、竹、菊。或许是对乡土情怀的惺惺相惜，亦或许是艺术相通的缘故，1917年在北京前门泰丰楼初次见面时，梅兰芳对含而不露的徐悲鸿大为钦佩，与徐悲鸿谈画论艺甚是投机。徐悲鸿也喜欢唱京剧，对大有名望却毫无名角架子的梅兰芳很有好感，对其在京剧上锐意革新的艺术理念及造诣大为赞赏。至此，两人一见如故，再见如初，结下了十分深厚的友谊。

在中国民间神话故事中，寓意"春满人间、吉庆常在"的《天女散花》，有着多个版本的传说，其中广为流传的就是，盘古开天辟地之后，让他的大儿子管九霄（称玉帝），让二儿子管九州（称黄帝）。为了装点天庭和为江山添绣，便命女儿为花神，在天庭播种育花。花神命仙女们将育好的鲜花采撷，散撒人间，飘落九州，落地生根，从此人间便有了百花。

然而，梅兰芳所排演的京戏《天女散花》却取材于佛经《维摩诘经》。相传维

摩居士因刻苦夜读，久累成疾，害了眼病。如来佛祖遣文殊菩萨前去问疾，又降佛旨命天女到病室散花，以降祥瑞。

为什么以此为编演蓝本？据说，梅兰芳在一位友人家看到一幅《天女散花图》，见图中天女体态轻盈，裙带飘逸，美妙无比。画中天女形象，特别是其曼妙飘逸的风带风姿，让他想到敦煌壁画的"飞天"，产生了舞动的意念，于是便想把画意转化为舞台形象。他把此想法告诉了朋友罗瘿公等人，得到朋友们的支持，罗瘿公还特意为其编剧。

为了演好《天女散花》，梅兰芳付出了很多心血，花了半年多的时间，研究考摹敦煌壁画中的各种"飞天"画像，力求创造出形如"敦煌飞天"的神韵，以展仙女之美。为了能把画中的"飞天"御风而行时，衣带翩然、飘飘洒逸的曼妙形象展现在舞台上，他把天女服装的水袖取消，改用两条长绸，用武戏的基本功，把长绸抖动起来，舞成各种艺术形态，同时用不同唱腔配合表演。台词中多涉佛语，梅兰芳与诸友人逐字推敲，以"云路"和"散花"两场为核心，以歌舞为主，兼用皮黄、昆曲相助，更添舞姿之美。这种边唱边舞的"长绸舞"不但更好地烘托了天女御风而行的美妙形象，也为京剧艺术的表演增添了新的表现手法，使古装新戏步入了一个新的境界。

1918年春，由罗瘿公编剧、梅兰芳主演的京剧《天女散花》在北京吉祥园首演，便轰动遐迩，让"梅迷"们大为兴奋。

这是有史以来，第一次将色彩缤纷的绸舞表演搬上了京剧舞台。舞台上的梅兰芳第一次突破程式的束缚，将绸舞糅进京剧中，伴随激越的琴弦与鼓点，大红长绸翻卷出飞天的婀娜，配上昆曲悠扬婉转的吟唱，效果是出神入化，美轮美奂。徐悲鸿看到碎步小走的女性形象，被梅兰芳演绎得如此荡气回肠、狂放不羁，十分感触，觉得此剧宛如一幅动人画卷，被深深吸引。

后来，罗瘿公专门拜访徐悲鸿，请徐悲鸿为自己画一幅梅兰芳画像时，徐悲鸿欣然应允，并说："我看了梅兰芳的《天女散花》，觉得这个戏就是一幅好画，可以给你画一幅天女像。但我对戏是外行，服装、头饰……要的实物参考。"几经思

索，徐悲鸿决定就以"天女散花"为题，并以一种新式的画法将梅兰芳绸舞的惊艳飘逸定格在宣纸上。他以京剧《天女散花》的数幅剧照为参考，精心琢磨其中的构图、造型、光影色彩，花了好几天工夫，完成了这幅立轴长约四尺的《天女散花图》经典画作。

《天女散花图》是徐悲鸿早期中西结合画法的代表作之一，也是他中国画改良论"古法之佳者守之，垂绝者继之，不佳者改之，未足者增之，西方画之可采入者融之"的具体体现。

画面上，一位曼妙婀娜的仙女，双手合十，从一片缥缈的云海中翩翩逸出，衣带灵动飘逸，气韵蓬勃。仙女俏丽的脸部是西洋写真画法，其眉眼神态呼之欲出，宛妙入微，给人一种诗意想象。而服饰与花纹，则用中国画的线条和勾勒手法色彩调和，活泼神妙，似乎随舞飘动，蓄意古远。在画的右上角，徐悲鸿题款"花落纷纷下，人凡宁不迷。庄严菩萨相，妙丽藐神姿。戊午暮春为畹华写其风流曼妙天女散花之影。江南徐悲鸿。"

阅画无数的罗瘿公，看到徐悲鸿的这幅《天女散花图》，也是喜出望外，爱不释手。作为京剧《天女散花》的编剧，他也在画上题诗曰："后人欲识梅郎面，无术灵方更驻颜。不有徐生传妙笔，焉知天女在人间。"

这段由罗瘿公牵线搭桥，一位已经出名的京剧大家与一位后来出名的画坛大师惺惺相惜交往的佳话，《天女散花图》便是一个明证。

京剧名家程砚秋与罗瘿公的结识也是梨园的一段佳话。据说罗瘿公偶尔听到程砚秋演唱，大为激赏，认为程砚秋为可造之才前途无量，便亲自为他"赎身"，替他租房成家，全力捧场，还亲自教程砚秋诗词歌赋及书法，为他编写剧本。后来，在罗瘿公的帮助下，程砚秋拜梅兰芳为师，徐悲鸿为罗瘿公所画的这幅《天女散花图》，便成了程砚秋拜梅兰芳为师的拜师礼。

梅兰芳对《天女散花图》也十分满意，视为珍爱，一直将它珍藏在身边，直到新中国成立后，才把它装裱起来，很气派地挂在北京护国寺一号家中的南客厅（梅华诗屋）中。

1961年8月8日，梅兰芳在北京因病去世。为纪念这位京剧艺术大师在中国文化上的杰出贡献，周恩来总理指示建立梅兰芳纪念馆，故居内部一切保留原样，徐悲鸿的《天女散花图》依旧挂在梅华诗屋。

1962年8月8日，梅兰芳逝世一周年之际，邮电部发行了一套《梅兰芳舞台艺术》纪念邮票，其中的《天女散花》邮票原图便是采用了徐悲鸿所作的这幅《天女散花图》，只是根据邮票色调要求进行了相应的处理。

在岁月流年中，《天女散花图》也历经沧桑坎坷。1966年，"怀疑一切，打倒一切"的"文化大革命"爆发，已经故去的梅兰芳也未能幸免，被骂成"戏子"。这幅《天女散花图》也从梅家老宅中被劫走，不知所踪。不幸中的万幸，"文革"动乱结束后，在某个仓库满是尘灰的角落，这幅画被意外发现，幸运地躲过灭顶之灾。

关于这幅画，还有一段故事值得追忆。

1945年上海"梅兰芳、叶玉虎画展"上，有人看到梅兰芳的《纨扇仕女图》，觉得画中的人物神态气韵很像梅兰芳本人，于是就问梅兰芳是不是以自己为蓝本作了此画？梅兰芳笑着说："有些画家不知不觉会把自己的某种神情画出来，但并非有意为之。比如，1918年徐悲鸿先生替我画的《天女散花图》是拿我的照片作蓝本的，部位准确，面貌逼真，但一双眼睛，分明像他自己。"

对于京剧，徐悲鸿不仅喜欢看，还喜欢自己唱。他画画时，有时画高兴了，便一边画一边哼唱。他常常用京剧比喻画画。他认为画画要很熟练，就好像唱戏，熟能生巧，巧能成精。他曾说过："我画画，跟梅兰芳唱戏一样，熟练才能精彩。"

绘画是有生命的，我们似乎不难感觉到画家与画笔下的对象水乳交融的情感。斯人已去，但《天女散花图》历经沧海桑田，世事变迁之后，至今仍鲜活地明证着徐悲鸿与梅兰芳这两位艺坛大家的知己情谊。

附：罗瘿公在徐悲鸿为程砚秋戏装造像《武家坡》上的题字

程艳秋，正黄旗人，仕宦，父亲内务府籍颇沃饶。国变后冠汉姓。父殁渐困，因券伶人家为弟子，习青衣旦，歌声遏云，丽绝一世。吾始见惊叹为诗，

张之倾动都下，各辈歌咏，浸满全国。顾其师暴恒扑楚之，吾乃力脱其籍，令师事梅兰芳，更别聘名师数辈，授以文武昆乱，益精能矣，兰芳负天下名，辄虑无继者，匪程艳秋莫属。江南徐悲鸿为成是像，倾城之姿未能尽也，然画中人世已无此佳丽矣。（1932年元月，程砚秋赴欧洲考察戏曲音乐时，登报启示，改"艳秋"为"砚秋"，易字"玉霜"为"御霜"。）

6

天助自助者，运降不降人

《女人体》的故事

　　"故天将降大任于是人也，必先苦其心志，劳其筋骨，饿其体肤，空乏其身，行拂乱其所为，所以动心忍性，曾益其所不能。"出自《孟子·告子》的这段文字用在画家徐悲鸿的身上再恰当不过，因为他的一生，是饱受磨难与忧患的一生。

　　"吾生与穷相终始，命也。"徐悲鸿在其《自述》中如是说，事实上也是如此。早在少年时期，他就以"江南贫侠"自称，后到异国他乡，仍然穷困窘落，极度匮乏的物质常常将他逼到十分狼狈的境地。他在名片上自署"落拓巴黎"，也曾

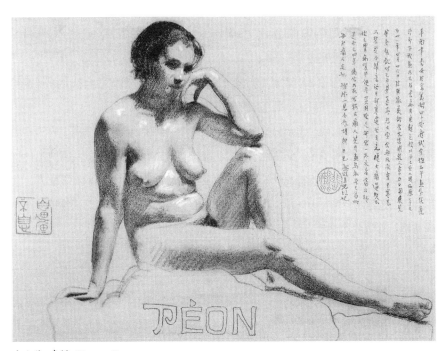

女人体 素描 35cm×47cm

说自己是世界上最穷的画家。他在《持棍老人》的素描画稿上，题"甲子岁始，写于巴黎，时为来欧最贫困之节，至无可控告也。"在另一幅早期《女人体》素描稿旁题"悲鸿在欧洲最倒运时"。

然而，山穷水尽的困境丝毫没有动摇他求学的信念，他依然刻苦用功，作画不辍。

"辛酉年春，在法京美术学校应试，余班正午画室课才终，即下试画，乃不得食。食二月角面包饮水而已。亘二周。西历一千九百廿一年四月廿六日，法国美术会，先法国艺人会五日开展览会，余赴观时，已吾华暮春，忽大雪，余无外衣，会中寒甚，不禁受而归。意浴可却寒，遽浴。未竟，腹大痛，遂成不治之胃病。嗟乎！使吾资用略足，能作一外衣者，当不致是。今已四年，病作如故，作辄大痛。人览吾画，焉知吾之为此，每至痛不支也。虽然一息尚存，胡能自己。乙丑正月，悲鸿记。"

这段文字是徐悲鸿1921年作的一幅素描《女人体》上的题跋，记述了徐悲鸿在法国求学期间艰难困顿。

法国巴黎是少年徐悲鸿投射绘画梦想的地方。1919年3月徐悲鸿携妻子蒋碧微踏上了他圆梦之旅，开启了他既寒酸又富有的求艺生涯。

寒酸的是，他们囊中羞涩。徐悲鸿一个人的津贴要供他和蒋碧微两个人的日常开销，加之时局又不稳定，学费经常拖欠不能按时发放。徐悲鸿学画所需的工具和颜料也要花钱，也得从捉襟见肘的生活费中强挤。而且徐悲鸿是艺术至上的人，看到合意的艺术品会毫不考虑地买下来，所以他们不得不节衣缩食。为了维持生计，徐悲鸿给百货公司画广告，蒋碧微也帮人家缝补衣物，挣点钱补贴家用，尽管这样，他们有时连饭钱都没有。

富有的是，巴黎强烈的艺术氛围，饱满着徐悲鸿的艺术激情。他如饥似渴地痴迷在艺术的海洋中，在艺术的土壤中尽情地汲取着各种养分。当时，巴黎高等美术学院下午都没有课，徐悲鸿便利用下午和周末的时间，流连往返于遍布巴黎的大大小小的博物馆，临摹世界名作，废寝忘食地潜心研习。他常常只带一块面包，一

壶冷水，一画就是一天，不到闭馆不出来，长时间的忍饥挨饿，久而久之便落下了胃病。

位于香榭丽舍大街旁的巴黎大皇宫，自1900年作为巴黎世博会的主场地之后，一直是一个专供展览的艺术圣殿。在大皇宫举办的全国美术展览是法国一年一度的艺术盛会，荟萃法国当代许多名家作品。1921年4月，规模盛大的全国美展在大皇宫如期举行。开幕的当天，徐悲鸿从早到晚流连在各个展厅，忘我地观摩、比较，竟然一天滴水未进。闭馆的时候，徐悲鸿走出会场，才发现外面雨雪交加，时值暮春，寒冷异常。单衣裹体的徐悲鸿空腹遭遇风邪寒气入侵，腹痛如绞，自此，他患上了终身不愈的肠痉挛症，且时常发作。病发时，尽管疼痛难忍，但他从不因此放下画笔。

"使吾资用略足，能作一外衣者，当不致是。"徐悲鸿因困顿而无钱买一件御寒的外衣而落下病根。"今已四年，病作如故，作则大痛"，更无钱去医院看病，胃病四年终致终身不愈。"人览吾画，焉知吾之为此，每至痛不支也。虽然一息尚存，胡能自己。"这就是为什么我们会在他那个时期素描作品中看到"痛不可支"字样的原因。尽管徐悲鸿每至"痛不可支也"，依然勤奋作画，并盖上朱文方印"自强不息"，让人感叹不已。

素描《女人体》，纵35厘米，横47厘米，现藏徐悲鸿纪念馆。画面上的人物体态丰腴，神情悠闲，光影自然，栩栩如生。徐悲鸿以平淡、轻松的笔调描绘女人体的柔美与细腻。他借鉴中国画的线条画法，用线条勾勒关键部位，轻重、粗细、浓淡、曲直，变化万千的线条在表现体积、空间、质感、量感的同时，以其粗细、方圆、徐疾、刚柔、藏露的节奏变化，加上光线的明暗衬托，使人体各部位的软硬、起伏和肌肉的丰润，皆不同寻常，充分表现了女性肌体柔润、细腻、光滑、真实之美。

徐悲鸿曾说："画中有不作意处，出人意外，亦生韵。凡真杰作必'神'能摄人。"徐悲鸿的人体素描不仅展现出人体自身的美感，也通过线条、笔韵显示出其动人的气韵美，反映了徐悲鸿严格研习西画后，素描造型愈加娴熟，并有了自己

的感悟和理解。在此素描上，徐悲鸿在题跋与印章的运用上，具有中国画的章法，形成了自己独特的风格。

"人须有受苦习惯，非寻常处境为然，为学亦然……未历苦境之人，恒乏宏愿。最大之作家，多愿力最强之人，故能立至德，造大奇，为人类申诉。"这是徐悲鸿的恩师达仰先生曾对徐悲鸿说的话。视"艺术为生命"的徐悲鸿，用自强不息的意志，以艺术的眼光看待自己走过的人生之路。他把痛苦变成收获，把坎坷转化为资本，给一个普通的生命注入了活力。苦苦挣扎的平凡生活，也就变成了一条追求理想的康庄大道。

7

人性之光

徐悲鸿《奴隶与狮》的探究

　　油画《奴隶与狮》是徐悲鸿的名作，纵123.3厘米，横152.8厘米，是徐悲鸿1924年在欧洲留学期间创作的一幅作品。该画的素描稿现藏于徐悲鸿纪念馆。

　　"古法之佳者守之，垂绝者继之，不佳者改之，未足者增之，西方画之可采入者融之。"在新文化思潮中脱胎换骨的徐悲鸿，在北大画法研究会上的振臂疾呼，与其说是他怀揣一大堆改变中国文化革命思想的美术主张，不如说更像一个美术青

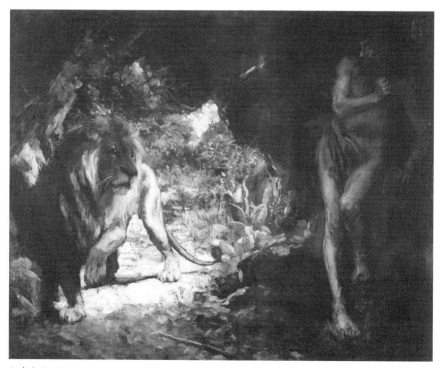

奴隶与狮　油画　123.3cm×152.8cm　私人收藏

年的留学宣言。

1919年5月徐悲鸿终于如愿以偿来到他梦想投射的地方——法国巴黎，开启了他八年的欧洲留学之旅。此时的徐悲鸿，不再是一个盲目的"书斋"画坛翘楚，而是一个理智的中国画家。有备而来的他，从一开始就有了一个激励自身发奋的定位，他时常思考着"大道"，那就是一个民族的使命和一个画家的责任。

到底，中国绘画需要从西方绘画中"拿来"些什么？徐悲鸿想的不只是个人的爱好，而是民族文化的更新。20世纪初的法国，艺术流派激变纷呈，尤其是西方已经走过漫长历程的写实传统向抽象写意的转化，将现代派推向极致且蔚为大观，许多留学生纷纷选择了新潮画风，而徐悲鸿却没有随波逐流，他选择了学院派作为主攻方向。他认为，中国绘画的改革，急需从西方绘画中汲取写实精华，尤其是引入西方绘画的科学理论与训练方法。所以他在选择导师时目标非常明确。在巴黎高等美术学院的诸多导师中，徐悲鸿看中了校长弗拉孟教授。以历史画与主题肖像画称著的弗拉孟教授，其创作气势恢宏，自然流畅，是现实主义传统的精华。此后，徐悲鸿又结识了恩师——"法国当代最著名的画家"达仰。达仰对徐悲鸿说："非寻常处境为然，为学亦然……未历苦境之人，恒乏宏愿。最大之作家，多愿力最强之人，故能立至德，造大奇，为人类申诉。"他要求徐悲鸿进一步精绘素描，油绘人体时认真作分部研究，务必体会精微，不要追求爽利夺目的笔触，并要求"每一精究之课竟，默背一次，记其特征，然后再与对象相较，而正其差，则所得愈坚实矣。"

徐悲鸿遵从恩师教导，痴迷地刻苦追求自己的梦想，也不负两位恩师的期望。因有中国绘画的基础，他对西方透视学、解剖学以及色彩学、光学原理的领悟与把握都高于其他学生。他废寝忘食地练习素描，从人体结构的变化关系，到物体的明暗层次，从质感、体积到色彩感都深受老师的赞赏。

在欧洲刻苦研读了八年，八年的卧薪尝胆、八年的兼容并蓄、八年的励精图治，此时的徐悲鸿已不再是旧日的徐悲鸿，饱满的艺术激情、精湛的写生技法、广博的艺术知识使他在艺术上取得了丰硕的成果。他创作了很多代表性作品，如《女

《奴隶与狮》画稿　35cm×47cm

人体》《人体素描》《老人》《持棍老人》《琴课》《箫声》《睡》《老妇》《远
闻》《怅望》等，油画《奴隶与狮》就是其中之一。

　　徐悲鸿从小就喜欢画动物，这与他童年半耕半读的生活有关，也与他的身世、
处境所造就的"侠义浪漫"性格有关。少年徐悲鸿曾自刻两章，一枚"神州少
年"，一枚"江南贫侠"。《悲鸿自述》中写道："吾六岁习读，日数行如党儿。
七岁执笔学书，便思学画，请诸先君，不可。及读卞庄子之勇，问：'卞庄子何
勇？'先君曰：'卞庄子刺虎，夫子以是称之。'欲穷虎状，不得，乃潜以方纸
求蔡先生作一虎，归而描之。久，为先君搜得吾所描虎，问曰：'是何物？'吾
曰：'虎也。'先君曰：'狗耳，焉云虎者？'卒曰：'汝宜勤读，俟读完《左
传》，乃学画矣。'余默然。"这是有文记载的徐悲鸿的第一张画，值得关注的一

点，那就是他对勇武精神的崇拜。徐悲鸿十岁随父学画，"时强盗牌卷烟中，有动物片，辄喜罗聘藏之。又得东洋博物标本，乃渐识猛兽真形，心摹手追，怡然自乐。"直至1912年冬，"始见真狮、虎、象、豹等野兽于马戏团，今上海新世界故址，当日一旷场也，厥伏威猛、超越人类，向之所欣，大为激动，渐好模拟"。可以想象，少年徐悲鸿第一次由家乡宜兴到"大"上海，看到向往已久的凶猛动物时的那种震撼、兴奋和崇拜。可以说，徐悲鸿性格中"侠义"的一面与他对"勇武"精神的向往成为他后来喜欢画马、画狮、画鹰一类动物的根源之一。"威猛"后来被他发展成一种气势，"侠义"被他发展成一种豪情，集中体现在他笔下酣畅淋漓的奔马和气势非凡的雄狮。

而真正让徐悲鸿大开眼界的是德国柏林动物园。

1921年因国内政局动荡，留学生官费供给中断。为了解困，徐悲鸿不得不到德国游学。在动物画中，除了画马，徐悲鸿也非常爱画狮子。他说狮子虽是猛兽，但其性和易，和虎豹不同，所以称为兽王。故而在德国，他最喜欢去的地方是柏林动物园。他开始专攻狮子，他的速写本上占页数最多的是狮子形象。"柏林之动物园，最利于美术家。猛兽之槛恒作半圆形，可三面而观。余性爱画狮，因值天气晴朗，或上午无范人时，辄往写之。"他仔细观察狮子的站、卧、走、跃的姿态，一丝不苟地画下来，"积稿颇多，乃尊拔理、史皇，为艺人之杰。"

经过数年磨炼，1924年徐悲鸿创作了油画《奴隶与狮》。为创作此图，徐悲鸿画过相当完整的素描构图及造型稿。在绘画题材的选择上，当时学院派颇喜欢描绘历史和宗教故事。徐悲鸿的这幅画，既显示了自己的艺术锋芒，也是他潜心学习西画数年后学有所成的呈现。

《奴隶与狮》的故事来自古希腊的《伊索寓言》，讲述的是一个不堪忍受被主人长期残暴虐待的奴隶，一天乘机逃跑了，尽管他知道古希腊对"逃奴"残酷的律法制裁———旦抓住就会被投放到斗兽场与虎、狼、狮等饿兽搏斗，结果都被饿兽活活撕扯咬死，食不剩骨。为了逃生，奴隶跑到了深山老林的一个隐蔽的山洞里。不巧的是，他刚躲进山洞，洞口就进来一只可怕凶猛的狮子，无处可躲的奴隶害怕

极了，瑟瑟发抖缩成一团。可奇怪的是，狮子并没有向他扑来，而是抬起一只脚，怔怔地盯着他，神情悲凄苦痛，不时地呻吟，目光含泪，满溢乞怜。倍感意外的奴隶大着胆看了看狮子那只一直未着地的脚，发现原来它的脚掌扎进了一根大刺，整个爪子又肿又胀，因发炎而溃烂流脓。心生怜悯之意，奴隶便帮狮子把刺拔了出来，还帮狮子包好了伤口，细心照料。狮子对他感激不尽，将他当成了自己的朋友，从此他们一起住在山洞里。可好景不长，奴隶和狮子均被人抓住了，关进了斗兽场。几天后，奴隶主把饿了好几天的狮子从笼中放出，也把奴隶扔了进去，想看奴隶与狮子生死存亡的搏斗。但是当凶猛的狮子冲到奴隶面前时，它认出了他的恩人，不仅没有吃掉奴隶，反而异常温顺地趴在奴隶的脚边。现场的观众看到后十分惊讶，以为这个奴隶有神灵庇佑或有什么魔法。当奴隶讲述了他与狮子的故事后，观众们感动于一头野兽的感恩与忠诚，集体呼吁应该饶了这个奴隶的命，镇子上的官员也很是感怀，下令让奴隶和狮子都获得自由。

在徐悲鸿的笔下，故事被定格在奴隶与狮子在山洞口相逢惊悚的那一瞬间。两个仅有的主要形象狮子和奴隶，被安排在一个幽暗的山洞中，一左一右对视着，光从居于画面正中的洞口斜射进来，采用印象派表现光的手法，画出洞外辉煌灿烂的基调，从而衬托出洞内奴隶恐怖、绝望的情绪。整幅画面极具张力和内在的紧张性：黑隆隆的山洞与洞口明亮的阳光、草木、蓝天、白云的鲜明对比，奴隶惊恐万状的表情和蜷缩扭转的身体与狮子凶猛有力的鲜明对比，使得画面气氛异常恐怖，满是悬念。徐悲鸿通过严谨的造型，明暗层次、构图、塑造程度等各个方面有意识地选择和取舍，使整幅画面主次分明、主题突出，一下子抓住了观众的内心，激起人们情感的共鸣。

徐悲鸿之子徐庆平介绍说，《奴隶与狮》是徐悲鸿在巴黎美术学院学习期间很重要也很有代表性的一幅作品。它体现了徐悲鸿在留学时期对笔触、明暗、构图、透视、色彩、造型等油画语言的综合性把握，反映了他早期对油画风格的选择和取舍，展现了他表现矛盾冲突的场面，刻画人物、动物内心世界的高超技艺，极具研究价值。

此外，徐庆平还讲述了当年徐悲鸿创作这幅画的另一重要原因："巴黎美术学院从十七世纪起一直都设有'罗马大奖'（法国巴黎艺术院每年颁发给最优秀的学生去罗马法兰西学院公费学习四年的奖学金），我父亲到法国的时候还有。'罗马大奖'一直以来都是法国青年画家最高的荣誉，弗拉戈纳尔、大卫、安格尔等很多著名的大画家都得过'罗马大奖'。得过此奖的画家，国家出钱将其送到意大利美第奇学院深造两年，回来后就是很棒，大家都会请他画画，所以当时对一个学画的人来说，获得'罗马大奖'是其绘画成功之路上非常重要的一步，据说大卫因为连续三年竞赛失败，内心受挫，险些自杀，第四次才终于折桂。但是'罗马大奖'只限法国人自己参加，外国留学生是没有资格的。当年我父亲同班的一个女生就得过此奖。如果外国学生可以参加的话，我父亲一定会拿到这个大奖。'罗马大奖'就跟中国考状元一样，不同的是画题由作者自定，也等于是命题作文。题材都是希腊罗马或者是圣经类的主题，应考者根据自定题目构思，被集中关起来画出创作草图后，然后呈交给学校的评委。评比之后，初选入围的人才允许出来搜集素材进行写生，然后再在指定的地方画好多天，直到把画画完，最后才正式评选'罗马大奖'。我父亲虽然不能参赛，但他想要人们知道，他能得'罗马大奖'，中国学生丝毫不比外国学生差。他自己给命了一个罗马的题材，所以他就画了《奴隶与狮》这张油画。"

20世纪二三十年代，在许多欧洲人心目中，中国还是一个任人宰割的无知形象，徐悲鸿的所作所为让欧洲人刮目相看。这正是徐悲鸿向世界表明的一种骄傲，还有中国人的民族自信心。

1939年到1941年，徐悲鸿多次到南洋举办筹赈义卖展览，用艺术报国。后太平洋战争爆发，为了躲避日本人迫害，他不得已在友人的帮助下，仓促间将随身携带的近百箱艺术珍品画作藏于新加坡崇文学校的枯井之中，其中有他艺术生涯中最好的40幅油画，《奴隶与狮》便是其中之一。自己取道缅甸回家。后来，遗留在新加坡的40幅油画便泥牛入海了。直到现在，除了在拍卖市场上出现过的油画《愚公移山》《奴隶与狮》《放下你的鞭子》之外，其他的油画仍不知所踪。

　　我们无法探知这些饱含画家心血之作的画作在世事沧桑中到底经历了什么，但凡有些许消息，对画家及世人都会有些许安慰。在这点上，无疑《奴隶与狮》是幸运的。

　　关于《奴隶与狮》，徐庆平先生讲述的全程都是爽朗的笑声和满满的自豪："后来我在全国政协当政协委员时，当时新凤霞、吴祖光之子吴欢也是政协委员，他和我都是文艺组的。有一天他拿着一张《奴隶与狮》的照片来找我，说这张画在印度尼西亚一个大收藏家手里，他认为这画是我父亲画的，所以拿照片来让我看，确定一下是不是他的画。如果是真的，那就请我一起去印度尼西亚看画。我说印尼我现在一时半会没法去，但是这张画，从照片上看得出已经是真的。因为这张画所表现出的造型功力太强、太厉害啦，是古典主义最棒的技巧，说实话在当下中国哪怕整个亚洲，甚至包括后来欧洲的油画家，没有人能达到这个水平。又过几年，又有人拿到徐悲鸿纪念馆来鉴定，我和我母亲廖静文在纪念馆的接待室里接见的。那个画被包了很多层，显然是很精心的。打开一看，我们认为这张画是我父亲的真迹。来的人告诉我说，他们把画送到荷兰做了修复。我看修得很好、很棒，确实是和吴欢当年让我看的照片上是一样的，非常好的一幅画。我们鉴定是真的，他们就把画拿走了。再过了几年，这张画就出现在拍卖市场，香港佳士得20周年的大庆典上，佳士得是世界上两大拍卖行之一，一个苏富比，一个佳士得。他们举办拍卖预展的时候，我正好有事在香港，而这张画又在展出，当然我肯定要去看啦。他们租了香港大会堂的一层啊，好多好多个展厅，把这张画放在最中间、最里面、最保险的地方，打的光也很好，加之画本身色彩鲜亮，辉煌灿烂，让周围的画都黯然失色，无论从视觉上还是从心灵感受上都很震撼。辉煌灿烂，是因为奴隶躲在山洞深处的黑影里，而狮子是从山洞外面的太阳光里走过来，产生强烈的对比，漂亮极啦！当时这张画，我记得是5388万港币卖掉的，创造了当时中国油画拍卖的世界纪录了。再以后，就不知道哪里去了，我也再没有见过。"

　　当时两河流域文化大多都是宣传暴力杀戮，最有名的艺术代表作就是国王驾着战车去猎杀狮子，被箭射中后的狮子痛苦不堪，垂死的形态令人震撼。在欧洲学艺

的徐悲鸿，画笔下的狮子却和西方传统有所不同，不再表现暴力，没有为迎合当时西方艺术市场的需求去描绘血腥的残杀，而是选择一个特别具有人性之光的故事，说明人和兽也能成为朋友，互相帮助、互相报答，这就是中国人的精神境界。

徐悲鸿曾说："鄙性好写动物……实我托兴、致力、造诣、自况……故日速写之，积稿殆千百纸，而以猛兽为特多……未易此嗜。"徐悲鸿喜欢画马、画狮，是喜其奔放、勇猛、和易。他画的狮子，并不表现狮的兽性，而是赋予人格化的构思，是寄托着画家的情感。他的狮子画得惟妙惟肖，绝非偶然。他渴望他的祖国像一只真正的雄狮，终有一天，从《负伤之狮》到《会师东京》，向世界发出觉醒的吼声。

8

雪中送炭诚高举，笔尖造处起光芒

徐悲鸿《赵夫人像》背后的故事

赵夫人像　油画　70cm×50cm　私人收藏

油画肖像《赵夫人像》是徐悲鸿早期人物肖像的一幅精品之作，是徐悲鸿画作路程上的一大关键，也是徐悲鸿艺术主张上的转折点。

徐悲鸿在《自述》中写道"……而吾抵欧洲五年以来勤奋之功，克告小成。吾学博杂。至是渐无成见，既好安格尔（Jean Auguste 1780—1867）之贵，又喜左恩（Zorn, Anders 1860—1920）之健。而己所作，欲因地制宜，遂无一致之体。前此之失，胥因太贪。如烹小鲜，既已红烧，便不当图其清蒸之味，若欲尽有，必致无味。吾于赵夫人像，乃始于作画前决定一画之旨趣，力约色像，赴于所期，既成，遂得大和，有从容暇逸之乐。吾行年二十八矣，以驽骀之资，历困厄之境，学十年有余不间，至是方得几微。回视昔作，皆能立于客观之点，而知其谬。此自智者，或悟道之早者视之，得之未尝或觉。若吾千虑之得，困乃知之者，自觉为一生之大关键也。"

在徐悲鸿看来，自己学艺十余年，又在欧洲奋学五年多，方悟到昔作之失，皆因太贪，没有一致之体，不能在作画之前先决定一画之旨趣，然后力约色像。而《赵夫人像》的艺术处理，颇有从容暇逸之乐趣，自认为是画作习悟上的一大关键。

那么赵夫人是谁？和徐悲鸿有何交往？徐悲鸿如此看重的这幅《赵夫人像》现在身在何处？

去欧洲留学是徐悲鸿的梦想，他一直为此作着不懈的努力。在康有为、罗瘿公、蔡元培、傅增湘等人的推介和帮助下，1919年3月，徐悲鸿携带妻子蒋碧微从上海登上赴法的油轮，经过整整七个多星期，经中国香港、西贡、新加坡、亚丁港、红海、英国等地，辗转颠簸到达巴黎，成为中国公派留学美术第一人。

巴黎，是徐悲鸿无数梦想投射的地方，在这里，视艺术为生命的徐悲鸿焚膏继晷地开启了他富有且穷酸的求学之旅。

在巴黎，徐悲鸿先是进入朱利安画院学习了一段素描。赴法之前，徐悲鸿的绘画艺术已有相当造诣，来法后更是废寝忘食地潜心攻习，两月后他便以优异的成绩考入巴黎高等美术学院。巴黎高等美术学院对学生要求极为严格。1920年9月24日，中国驻法国总领事赵颂南给巴黎国立高等美术学院发函，以国家的名义给徐悲鸿提供证明，证实徐悲鸿这位中国留学生的身份。函曰："院长先生：我很荣幸地向您推荐中国学生徐悲鸿，现住在巴黎少姆哈路九号（音译），他刚向我表达了在您学校注册的愿望。另外，我证明他出生在中国江苏省宜兴。非常感谢您为这个学生提供的方便。我请求您接受我非常崇高的致意。"

赵贻涛，号颂南，江苏无锡人，崇尚洋学，爱好艺术。原是清末驻法国外交官，民国后继续连任。一生常居法国，未曾回国。夫人徐氏是徐寿之女，1945年卒于巴黎。赵颂南本人也于1970年在巴黎去世。

赵颂南本是有识之士，目光卓远，作为一个外交官，非常敬业，也非常惜才。他大力提倡幼童留学，直接接受西方教育。他认为："现在我们中国的建设，处处要用外国人，请外国人不但高薪优给，而且还把国脉民本统统抓在外国人手里。在这种情况下，我们为什么不能选拔聪明优秀的学童，送到国外留学，学成以后，回国服务，就当他外国人用，不也一样吗！"为此理想，他花了不少心血和金钱，还运用私人力量，在家乡选拔亲友子弟，送到外国从根本学起，为国家造就了许多出类拔萃的人才，开辟了我国幼童留学成功的范例。

巴黎强烈的艺术氛围，激发着徐悲鸿的艺术激情，他如饥似渴地痴迷在艺术的海洋中，在艺术的土壤里尽情地汲取着各种养分，从这一点上来说，徐悲鸿无疑是充实而富有的。

然而，"一分钱难倒英雄汉"，现实生活的残酷与寒酸，让囊中羞涩的徐悲鸿经常困顿于果腹的一日三餐之中，常常狼狈不堪。徐悲鸿一个人的津贴要供他和蒋碧微两个人的日常开销，加之时局又不稳定，北平政局一夕数变，教育部所有留学生的官费起先时断时续不能按时发放，后来干脆就像断了线的风筝一样毫无着落，徐悲鸿学画所需的工具和颜料也要花钱，只得从捉襟见肘的生活费中强挤，而且徐悲鸿是艺术至上的人，看到合意的艺术品会毫不考虑地就买下来，所以他们不得不节衣缩食，还得常向朋友告贷救急。为了维持生计，在走投无路之时，徐悲鸿与蒋碧微外出做临工，用劳力换取起码的生活费，以求不致成为饿殍。徐悲鸿给百货公司画广告、给书店出版的小说画插图，蒋碧微给罗浮百货公司做绣工，挣点钱补贴家用。然而这些临工不但待遇菲薄，而且为时短暂，所以有上顿没下顿的凄惶屡见不鲜，用蒋碧微的话说，"要想靠它维生，那是痴心梦想。我们苟延残喘地拖了一段时间，终于有一天，我们发现，我们在巴黎确已到了山穷水尽的地步，如果再不另想他法，那么只好束手待毙"。

"屋漏偏逢连阴雨。"1924年3月的一天傍晚，突然下起了大雨雹。为节省开支，徐悲鸿租赁在巴黎老城区那间六楼小阁楼的画室，当即横遭无妄之灾，天窗玻璃被冰雹悉数砸碎，画室里也是一片狼藉。房主非但不修被损房屋，还让徐悲鸿赔偿一切损毁结果，并拿出租房合同，昭然注明"……房屋之损毁，不问任何理由，其责皆在赁居者"。真是"时运不济，命途多舛"，徐悲鸿除了大叹"信叹造化小儿之施术巧也"外，不得不"百面张罗"，向李君借资，适足配补大玻璃十五片，这一赔偿，让他们损失了几乎两个月的伙食费。

处境困厄，窘态之变化日殊。正在徐悲鸿最穷困、不知如何之时，时任中国驻法巴黎总领事赵颂南先生突然登门访问，看出徐悲鸿家中的狼狈情形，也被面前这个在逆境中仍发奋努力的年轻人所感动，便送徐悲鸿五百法郎，解其燃眉之急。朋

友只能救急，不能救穷。为破解徐悲鸿"山穷水尽"之困境，赵颂南引荐徐悲鸿结识福州望族彼时也在法国留学的黄孟圭先生，两人一见如故。看到徐悲鸿的窘迫，黄孟圭决定拔刀相助。他每月从自己的生活费中抽取一部分资助徐悲鸿，还把徐悲鸿介绍给时任南洋兄弟烟草公司新加坡分公司总经理的二弟黄曼士，请他帮忙。黄曼士侨居新加坡多年，在华侨界很有地位，名气很响。黄曼士邀请徐悲鸿前往新加坡，介绍徐悲鸿给华侨领袖画像。山重水复疑无路，海阔天长是星洲。在黄氏兄弟的帮助下，南洋的星洲给徐悲鸿的艺术人生带来了重要的转机。

对于赵颂南发自肺腑的感念，后来徐悲鸿在《自述》中写道："雪中送炭，大旱霖雨，不是过也。因为感激之私，于是七月为赵夫人写像。"

尽管在《自述》中，徐悲鸿详尽地讲述了当年在法国时遭遇的生活苦顿，记叙了当年驻巴黎总领事赵颂南对其雪中送炭的资助，他怀着"滴水之恩涌泉相报"的感恩之情为赵夫人作像。同样也是在《自述》中，徐悲鸿坦言表达了对《赵夫人像》的满意，认为这幅画是他在油画上的一个转折点。可惜这幅像并没有公开发表，人们都没有见过。长期以来，研究徐悲鸿艺术的学者专家也只能茫然而思。

直到1987年，徐悲鸿的高足，1952年毕业于中央美术学院油画系的杨先让先生，在《美术》杂志第三期上发表了一篇名为《赵夫人像的发现》一文，这才让徐悲鸿的这一重要作品得以面世。而且在这篇文章中，杨先生还有一个重大的发现，那就是徐悲鸿当年不仅画了《赵夫人像》，而且还画了《赵先生像》，这对徐悲鸿艺术研究无疑是新的发现和新的资料补充，实属难能可贵。

杨先让先生在《赵夫人像的发现》一文中，详细地记录了《赵夫人像》发现的始末："在美国费城，一个偶然的机会，我发现了徐悲鸿的一幅油画。那是新相识的朋友赵儒先生和张缦女士这一对夫妇的祖母画像。画幅不大（70cm×50cm），画的左下角有"Bei Hong 1924 Paris"（悲鸿1924巴黎）小字的题记。屈指一算，那时徐悲鸿才二十八岁。当时我只感到这幅画是徐悲鸿精心之作，而且从来没有见过。听了赵儒先生的介绍，才了解了此画的前因后果。至于这幅画在研究徐悲鸿的艺术主张上到底有多少作用，那是回国后的事了。"

同是在这篇文章中，杨先让先生详细地记录了他拜访赵颂南之孙赵儒，听其讲述《赵夫人像》历经的故事。

据赵儒先生讲："祖父生前曾提起徐悲鸿当年在法国留学期间生活困难，祖父常以金相助。因为祖父爱艺术，又因是同乡，后来与徐悲鸿成为好友，经常约至家中做客。徐悲鸿准备离法回国前夕，为祖父和祖母画了两幅肖像作纪念。1930年，我父亲将祖父的画像带回国，挂在上海法租界家中。记得我小时候因淘气，父亲常把我叫到祖父像前训斥。我只记得那幅画像的祖父是秃顶，一双眼睛严厉有神，使我胆怯。1947后我们全家出国，这幅画留在上海，后来就不知去向了。而我祖母的画像却一直留在祖父巴黎的寓所里。1968年，我们夫妇去法国看望祖父，祖父就将祖母的肖像送给我们保存留念。后来我们迁居美国费城，这幅画也与我们相伴。现今完整无缺地保留在我们身边，我只认为是一件家庭纪念品而已。"

细品《赵夫人像》，可以看出，徐悲鸿以留洋苦学所成来回报自己的恩人，每一根线条，每一处着色，无不倾注着真诚的感情，所有的艺术手法都为了烘托那位安详而高贵的总领事夫人，对人物作了精心刻画。背景的硬木雕花条几、古瓷瓶及插着几枝菖蒲鲜花的花瓶，轻松几笔既表现了物体的色彩，又描绘了物体的质感，恰当地衬托了人物主体，而又不喧宾夺主，色调丰富而又和谐统一。20年代初期，在我国绘画领域中，造型和色彩功夫能达到《赵夫人像》的艺术水平者，是鲜之又鲜的。

徐悲鸿夫人廖静文曾讲过，徐悲鸿有一印章"秀才人情"，意为画家为了生活免不了回应往来人情，通常会赠之以画以表谢答，故常以"秀才人情"自慰。然，却很少赠人以油画，因为油画很难，是一笔一笔地摆上去，才能体现体积，不像中国画和素描来得容易。可是悲鸿给自己的恩人都是画油肖像作为存念的，他给陈散原、康有为、傅增湘、赵颂南都是画的油画肖像……"

雪中送炭诚高举，班荆倾说见侠肠。怪道神明来吾念，笔尖造处起光芒。绘画是有生命的，尤其是那些凝聚着画家生命的心血之作。看着杨先让先生从大洋彼岸带回国内的《赵夫人像》的幻灯片，那些尘封的岁月、渺远的往事，依然温暖着人心。

附一：《悲鸿自述》中有关《赵夫人像》的记述，摘录如下：

翌年春三月，忽一日傍晚大雨雹，欧洲所稀有也。我与碧微方夜饭，谈欲谋向友人李璜借资。而窗顶霹雳之声大作，急起避，旋水滴下，继下如注，心中震恐，历一时方止。而玻璃碎片，乒乒下坠，不知所措。翌晨以告房主，房主言须赔偿。吾言此天灾何与我事，房主言不信可观合同。余急归取阅合同，则房屋之损毁，不问任何理由，其责皆在赁居者，昭然注明。嗟夫！时运不济，命运多舛，如吾此时所遭，信叹造化小儿之施术巧也。于是百面张罗。李君之资，如所期至，适足配补大玻璃十五片，仍未有济乎穷。巴黎赵总领事颂南，江苏宝山人，未曾谋面。一日蒙致书，并附五百元支票一纸，雪中送炭，大旱霖雨，不是过也。因以感激之私，于是年七月为赵夫人写像。而吾抵欧洲五年以来勤奋之功，克告小成。吾学博杂。至是渐无成见，既好安格尔（Jean Auguste 1780—1867）之贵，又喜左恩（Zorn, Anders 1860—1920）之健。而己所作，欲因地制宜，遂无一致之体。前此之失，胥因太贪，如烹小鲜，既已红烧，便不当图其清蒸之味，若欲尽有，必致无味。吾于赵夫人像，乃始于作画前决定一画之旨趣，力约色像，赴于所期。既成，遂得大和，有从容暇逸之乐。吾行年二十八矣，以驽骀之资，历困厄之境，学十余年不间，至是方得几微。回视昔作，皆能立于客观之点，而知其谬。此自智者，或悟道之早者视之，得之未尝或觉。若吾千虑之得，困乃知之者，自觉为一生之大关键也。

附二：廖静文所著的《徐悲鸿一生》中也有这样的记述：

"……天无绝人之路，当时我国驻巴黎总领事赵颂南先生是江苏人，与悲鸿有同乡之谊。虽未曾见面，但他听说了悲鸿的穷困和刻苦努力，忽然给悲鸿写了一封信，并寄赠五百法郎。真是雪中送炭，悲鸿怀着感激的心情拜望了赵先生，并为赵夫人画了一幅油画肖像。"

附三：蒋碧微的回忆录《我与悲鸿》中也有这样的记录文字：

"……赵颂南总领事知道了我们因冰雹成灾而狼狈的情形，立刻送了一笔钱，这才解除了我们迫在眉睫的困难。他这种雪中送炭的友好表现，至少在我个人是终生难忘的。"

9
画本无声
徐悲鸿《箫声》的探析

在徐悲鸿的传世作品中，现藏于徐悲鸿纪念馆的油画《箫声》，是一幅名副其实的不朽之作。之所以说不朽，不仅因为它是徐悲鸿油画艺术造诣最富东方诗情的杰作、是国家重点保护的一级品文物，更因为此画通过油画人物形象所营造的文学情境与所揭示的人性心理，也成为此后徐悲鸿以中国历史典故或神话传说作为大型油画创作主题的美学思想来源，而且更为重要的是，《箫声》也是徐悲鸿早期就致力于探索油画的中国式表达的体现，这是他绘画造诣上的一个重大突破。

徐悲鸿本人对这幅画也感到十分满意，他曾自信地对学生说，很多人画油画技术不过关，作品与世界级大师的油画摆在一起经不起比较，而《箫声》这张画可以跟伦勃朗的画摆在一起，还站得住。

一、油画《箫声》赏析

布面油画《箫声》作于1926年，纵79.5厘米，横38cm。作品构图极富想象力和革新精神，打破了西方传统人物肖像画中规中矩的比例关系，而采用了有些近似于中国画立轴的长宽比例。整幅画在构图、色彩、笔法乃至思想、情调和笔墨情趣上都具有浓郁的东方绘画的美学意韵，饱含东方艺术精神和智慧。画家对画中人物的位置进行了大胆的切割和截取，其重心严重地偏离画面中心，既从视觉上又从心理上造成了一种极不平衡的强烈动势和压迫感，而背景中的一株树木被巧妙地放置于画面右上侧，使画面重新获得了平衡。处在画面中心的长箫极具动感，起到了对画面人物和树木构图上的联系作用，是构图上的点睛之笔，很好地服务于画面整体思想和情感的主题要求。

画中吹箫女子，徐悲鸿以妻子蒋碧微为模特所作，但又不拘泥于写生，而是

萧声　油画　79.5cm×38cm

画出了一种中国式的意境与神韵。画家在少妇脸颊、手臂上都使用了透明色表现皮肤的细腻、弹性。远处朦胧的树干、绿色的原野、婆娑的树林是用刮刀堆积颜色而成。少妇幽思的神态，伴随着动人的箫声，仿佛被天际中的两只大雁带得更远，流露出思乡之情，犹如一首抒情诗。此画用色彩去象征声之韵味及节奏美，画中有诗，诗中有画，水空与长天一色，东方之空口与西方之色实浑然一体。画本无声，但《箫声》却大有"此处无声胜有声"的意境，让人们仿佛看到美好的景致从竹箫中间流淌出来。

徐悲鸿认为，中国油画创作要吸收"古典主义的技巧，浪漫主义的构图，印象主义的色彩，社会主义现实的思想内容"。而《箫声》，正是徐悲鸿把中国画中的渲染法运用到油画中，使素描和丰富的色彩无间融合，恰当地表现了特定的思想内容和意境。整幅画采取"分面造型的传统画法，用笔采用'贴'或'摆'的方法，间或用点彩堆积，形象完整，结构明确，能表现出色彩之间细微的差别，用色调塑形，着重刻

画，画画色彩明亮，浑朴深厚，有音韵感，富有极强的感染力"，既符合中华民族的欣赏习惯，又把中西技法融为一体。所以说徐悲鸿的《箫声》，是中国传统绘画意境之美与西方油画形式的完美结合，也是他对意境美的表达过程中在画种和表达形式上的一次成功突破。

画家王临乙在《谈美展西画》一文中，谈到徐悲鸿的油画《箫声》，认为该画"用色彩去象征声之韵味及节奏美，画中有诗，诗中有画，水空与长天一色，东方之空口与西方之色实，浑然一体。徐先生在西画方面，在中国是首创之一，着重基本，西画有今日之进步，都是徐先生之力也"。

二、素描稿《箫声》赏析

和许多油画先有素描稿一样，早在1924年深秋，徐悲鸿就创作素描稿《箫声》（又名"碧微夫人镜中吹箫"），题款："甲子深秋写碧微镜中，悲鸿。"画中的女子仍是以蒋碧微为原型，优雅侧坐，头发蓬松，神情专注，执箫而吹，中景是一棵枝丫疏落的老树，远处是若隐若现的树林，其间有飞鸟盘旋掠过。整幅画面朦胧而颇具诗意，意境悠远，具有中国画的气韵。徐悲鸿年谱记载："深秋，作《碧微夫人镜中吹箫》，是冬，倍难尔向

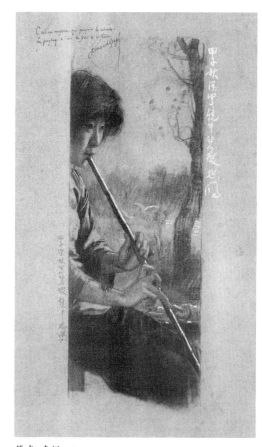

箫声 素描 48.5cm×31.7cm

达仰祝贺说："'我见高足徐悲鸿君的作品，实是奇才，即在我辈中，亦极少见。'是年，所作《远闻》《怅望》《箫声》《琴课》等，对人物性格刻画得出神入化，在巴黎展示时，轰动了巴黎美术界。在绘画造诣上有所突破。"

因为有中国画丰厚的基础，徐悲鸿的素描与西方名家的素描相比，有迥然不同的风格。其以形写神，采用黑白分面的造型方法，构图气贯天地，落笔突出主体，造型严谨，刻画细微，形神兼备，手法简朴，兼之以适当使用的富有韵律和节奏感的线描，加强了体面结构质感的表现。他的素描更符合中国人的欣赏习惯，远看醒目，近看具体，耐人寻味。在素描《箫声》中，画家落笔有韵，取象不惑，捕捉到蒋碧微温柔娴静的一瞬间神情，把浪漫和激情融会为诗意。徐悲鸿绘下的是一个瞬间，但这个瞬间却和永恒发生了联系。

在这幅画的左上方，有法国作家、诗人费尔南·格雷格（Ferrand Gregh，1873—1960）的题词：

C'estun magicien qui peignit la minute, Le paysage a l'air de sortir de la flute Ferrand Gregh.

这是一位描绘瞬间的魔术师，景致如同从箫中流出。

——费尔南·格雷格

这一诗意题词，使我们自然会思考和探讨：如此的交流是发生在怎样的场景之下？而徐悲鸿这位年轻的中国艺术家又是如何能够成功融入当时巴黎的艺术和文学圈中的？这是他法国经历中非常有趣的一个方面。

三、油画《箫声》与素描稿《箫声》对比

1926年，在素描基础上，徐悲鸿再度创作油画《箫声》，"充分发挥了色彩在营造这种低沉、舒缓、忧伤的箫声时的重要作用，画家巧妙地将旋律转换为视觉色彩，以阴郁的灰色为画面基调，渲染出秋冬之季余晖将尽的湖畔暮色；这种阴郁的灰色，也与少女灰紫的裙衫相映衬；画作还着眼于少女忧伤神情的刻画，纯净而清澈的眼神透露出多愁的心绪；而画面笔触也凌厉干脆，率性洒脱，一反同期的稳健

厚重"。

完成后的油画与素描相比，素描的细腻线条衍化成奔放厚重的油彩，这是画家用调色刀所造成的现象。但另一方面，油画里已看不到线条，画面比较松，流露出梦幻般的情趣，流淌着中国画气韵。此画以简练的手法表现出吹箫者的神髓，带有拉斐尔前派绘画的神韵，而持法则显然脱胎于印象派。

徐悲鸿曾说："绘画的语言不同于文学的语言。文学写作，洋洋洒洒，落笔千言，不足为奇，它不受时空间的限制。绘画的创作，只能在一个画面上表现人的思想感情和复杂的事物。这是绘画的特定艺术表现形式。所以要画好一幅创作是困难的，就是很有修养的画家也不是轻易所能做到的。他必须有高超的造型能力，刻画入微的技巧修养，要有敏锐的观察能力，善于捕捉人物瞬间最有代表性的特点和真情实感，只有这样，才能创作出一幅好作品。"

1927年，法国举办全国美术展览会，徐悲鸿送选所作油画包括《箫声》在内九幅作品全部入选，这在欧洲美术史上是史无前例的，至今无人能打破该纪录，而画家以精湛的技巧和独特的东方韵味获得了巨大成功，享誉法中国画画坛。

四、《箫声》创作背景

《箫声》创作于五四运动时期，以五四运动为开端的中国现代性启蒙始终伴随着救亡图存、抵御外辱这一艰难巨大的民族使命。1918年在康有为推介下，徐悲鸿被北京大学校长蔡元培聘请出任北京大学画法研究会导师，此时的北大校园精英集聚、思潮奔腾，成为中国新文化的思想中心。在北大，徐悲鸿和众多有志之士一起感受着时代风云，找到了符合自己气质的理想氛围，思想也在新文化思潮中脱胎换骨。北大给徐悲鸿最大的影响，是把他从"绘画中国"引导到"现实中国"里来，他不再只是一个书斋画家，不仅对于绘画技法，也对于自身民族历史命运产生了深深的忧患，怀揣着一大堆改变中国文化的革命思想。他提出"古法之佳者守之，垂绝者继之，不佳者改之，未足者增之，西方画之可采入者融之"美术主张，立志改革复兴中国美术，去欧洲学习西画，发展和丰富中国画。

　　欧洲留学，徐悲鸿有备而来，积贫积弱的中国，使他过于早熟，充满革命激情。他已不是一个盲目青年，而是一个理智的中国画家。他常思考着"大道"，那就是一个画家的责任和民族的使命。中国绘画需要从西方"拿来"些什么？他考虑的不是个人爱好，而是民族文化的更新。1919年3月，在傅增湘的帮助下，徐悲鸿赴法入巴黎国立高等美术学院留学。

　　19世纪初，在文艺复兴源头的西方画界，各种艺术学派和不同画风争奇斗艳，画风理论也争论不休。对于选什么样的导师，学什么样的学派，在这点上徐悲鸿非常明确。他认为中国并不缺少写意和抽象的元素，缺少的正是写实训练。他何尝不知，由日益成熟的写实传统向定义抽象转化，将现代派推向极致，在西方蔚为大观，因为写实在西方已经走过漫长的历程。而他觉得，中国绘画改革则相反，急需汲取西方绘画的写实精华，尤其是引入西方绘画的科学理论与训练方法。在导师的选择上一是最好，二是写实，徐悲鸿首选了法国当时颇负名望的历史题材画家和肖像画家弗朗索瓦·弗拉孟。弗拉孟在历史与肖像画上的成就，深深影响了徐悲鸿一生所坚持的历史画与肖像画创作。在《自述》中，徐悲鸿写道："入朱利安画院，初甚困。两月余，手方就范，遂往试巴黎美术学校。录取后，乃以弗拉孟先生为师……弗拉孟先生，历史画名家，富于国家思想。其作流丽自然，不尚刻画，尤工写像。"此外，在巴黎国立高等美术学院，徐悲鸿还有幸受教于费尔南德·柯罗蒙、吕西安·西蒙、帕斯卡·达仰布弗莱和阿尔伯特·倍难尔等。他们对徐悲鸿艺术的影响都十分深远，尤其是达仰，对徐悲鸿在艺术与人生上都给予父亲般的关爱与指导。他把自己"先勾勒速摹，再默画"的绘画秘籍传授给徐悲鸿，还将徐悲鸿直接带进了自己位于讷伊谢希街居所兼工作室的周日聚会圈子——巴黎文学艺术界的社交圈子，让徐悲鸿结识了居斯塔夫·库图瓦等一些自然主义画家，还有在他素描《箫声》欣然题诗的诗人格雷格。徐悲鸿接触达仰时，正是其晚期创作流露出对灵性求索和悲天悯人的时期，也是达仰艺术上进入感伤象征主义的转型期，这对徐悲鸿一生艺术创作都产生了深厚的影响。而徐悲鸿的《箫声》深受法国油画文学情节的影响。"借助他山，必须自有根基，否则必成为两片破瓦，合之适资人笑柄

而已。"徐悲鸿在不遗余力地引进西学的时候，从来没有抛弃中国画的优良传统，《箫声》无疑也是徐悲鸿法国感伤象征主义的一种中国表达的探索。

"画家旅居异国，对祖国和人民的安危寄予深厚的感情，他借用画中少妇思乡之情犹如箫声悠远，寄托自己思念故国的深情，写情传神，耐人寻味与深思，时至今日，仍能唤起我们对那个时代的冥想感怀，是一幅不朽的传世佳作，意味深长。"

凡真杰作必"神"能摄人。艺术的价值不在于你的双耳听到的那种抑扬顿挫的歌声，不在于诗歌朗诵里那种铿锵有力的语调，不在于你的双眼看到的流畅线条及斑斓色彩，而在于歌声轻重高低声之间无声颤抖的距离，在于通过诗歌渗入你的心田里的诗人灵魂中的沉静、寂寞情思，在于画面给你的启示，留心观之，从中能看到比画面更远更美的东西。

五、关于《箫声》的几点疑惑

有关《箫声》记载与讲述：

蒋碧微在其回忆录《我与悲鸿》附录中的"我的画像"中写道："《箫声》，油画，在巴黎第八区六楼画室作，绘我在吹箫，画面于朦胧中颇富诗意。法国大诗人瓦雷里见了极为欣赏，曾在画上题了两句诗。大约有三尺高，一尺五寸宽。"

在张健初著《孙多慈与徐悲鸿爱情画传》、傅宁军著《吞吐大荒》及邵晓峰著《徐悲鸿画传》等书中讲述的基本一样："我（盛成）写了一封信给瓦雷里，特别介绍徐悲鸿，还有一封信是给瓦雷里的志愿秘书于连·曼努，是位大银行家。悲鸿到巴黎后去见了他们，瓦氏在悲鸿画碧微《吹箫》的画上亲笔题了两句诗，这幅画于是轰动巴黎，后由莫诺买去。悲鸿由此成名。"

盛成所著的《盛成回忆录》中"介绍徐悲鸿与瓦雷里认识"一节，"到巴黎后，李石曾剩下的29万果然没有兑现。徐悲鸿夫妇租了房子，不来不去，处境困难，只好找瓦雷里的志愿秘书。曼努是一个银行家，他看了我的信后，便带徐悲鸿见了瓦雷里。晚上，瓦雷里和曼努随徐悲鸿去自己的住处看画。当时没有电，他们

二人爬了很多层的楼梯上去。瓦雷里在徐悲鸿的一幅画上题了两句诗。曼努回去后，立即给巴黎的大报社打电话。第二天，所有的报纸都发表了消息。曼努又买了徐悲鸿的画。这样，徐悲鸿的处境开始有了转机。"

盛成在《情深谊长——一个老同学、老朋友的回忆》一文中回忆："他们急忙写信给当时的教育部，求得了一笔款项，使预定的展览会得以如期举行。不过更有力的帮助还是来自法国的友好人士瓦雷里和莫诺。他们收到我写去的信后，立即前往法国近代绘画展览会参观，不仅对这一幅幅出自中国近代画家手绘的佳作极为赞赏，瓦雷里还在悲鸿1926年画的一幅蒋碧微肖像画《箫声》上欣然题了两句诗。此事一下动了法国艺坛，各界人士纷纷前来参观，画展受到了很大重视。展览会取得了成功，并卖出了十二幅画，这才解决了悲鸿一直为之苦恼的经费问题。"

尚辉在其《中国写实主义油画的奠基与引领：徐悲鸿油画研究》一文中写道："1924年徐就画出了《箫声》素描稿，此作不仅有 '甲子深秋写碧薇镜中，悲鸿' 的落款，而且有法国诗人格雷格（Ferrand Gregh，1873—1960）在画面左上角的题签："这是一位描绘瞬间的魔术师，景致如同从箫中流出。"通过这一题签、人们可以想象徐悲鸿如何因恩师达仰的推荐而进入了巴黎文学艺术界的社交圈子。其情景可能是，徐把自己的这幅得意之作拿给了参加达仰位于讷伊谢希街居所兼工作室的周日聚会的文学艺术家朋友讨教，其中的诗人格雷格甚为欣赏而欣然提笔。"

关于《箫声》的疑惑：

1. 据上文材料的讲述，在《箫声》上题诗的人是法国大诗人瓦雷里，但徐悲鸿纪念馆馆藏《箫声》上题诗的人是格雷格，而且是在素描稿上，并非油画。

2. 多处材料说，"瓦氏在悲鸿画碧微《吹箫》的画上亲笔题两句诗，这幅画于是轰动巴黎，后由莫诺买去。悲鸿由此成名。"如果是这样，徐悲鸿到底画了几幅《箫声》？徐馆现藏素描稿和油画各一幅。

3. 从盛成的回忆材料中可以看出，莫诺是买过徐悲鸿的画，但并没具体说就是《箫声》。如果不是《箫声》，那莫诺购买的是哪幅？

4．素描稿《箫声》上的题诗时间是1924年？还是1933年？

5．徐悲鸿在法国的成名，是因为《箫声》上的题诗，还是他自己的艺术魅力，还是1933年他带中国近代画家的"手绘佳作"前往欧洲举办中国美术展览，把中国艺术推向世界，树立了一个让欧洲人了解中国的坐标，赢得了崇尚艺术的欧洲人的广泛尊敬？

徐悲鸿的欧洲巡展，有着非凡的意义。20世纪30年代，在欧洲人的心目中，积贫积弱的中国还是一个任人宰割的无知形象。有感于外国人对中国的茫然，也深谙艺术交流的重要性，徐悲鸿的欧洲巡展，带去的不只是东方绘画，还有中国人的民族自信心。有人曾问林语堂，学中国画要多久？林语堂说："五千年。"

这些疑惑需要大量翔实的资料给予支撑和复原，笔者也在不遗余力地搜寻，也真心希望得到前辈们的帮助和解惑，不胜感激。

10

抛却头颅掷却身，正义昭昭悬中天

《蔡公时被难图》的故事

《蔡公时被难图》素描稿

"一幅作品最少要反映一些时代精神。"徐悲鸿的爱国情怀在其艺术创作中表达得最充分、最鲜明。他最具历史分量的作品是创作于抗日战争时期的那些直接或间接表现抗日救亡主题的作品。而创作于1928年的《蔡公时被难图》是徐悲鸿最早、最直接表现抗日救亡现实题材的一幅作品。

"打倒列强，除军阀。"1926年在广州誓师北伐后，国民革命军一路势如破竹，挺进江西、占领南京、进逼上海，半年时间从珠江流域推进到长江流域，帝国主义和军阀势力受到沉重打击。1927年4月，蒋介石成立南京国民政府，开始掌握军政大权。面对北伐战争的不断胜利，日本军国主义担心中国一旦统一就不能任日本肆意侵略，于是以各种理由竭力阻挠北伐战争的推进。

1928年5月，为了阻止北伐的脚步，日本以保护侨民为借口，置国际法于不顾，派兵进驻济南、青岛及胶济铁路沿线，准备用武力阻止国民革命军的北伐。5月3日，日军在济南内城无故开枪射杀北伐士兵，又向国民革命军第四十军第三师第七团的两个营发起攻击，北伐军损失惨重。此时蒋介石政府实行"不抵抗政策"，只命战地政务委员会外交处主任蔡公时速去交涉，要求日军迅速撤退。日本侵略者得寸进尺，凶焰万丈，不论官兵，见人就杀，一时尸体遍街，血流成河，哀

声动地，中国军队7000余人被迫缴械。

蔡公时（1881—1928），江西省九江市人，早年以讲学为名，宣传进步民族思想，后去日本学习，结识孙中山，加入中国同盟会；1911年参加辛亥革命，策动江西独立；1913年参加讨袁护法运动，后再入日本东京帝国大学政治经济科学习；1916年在北京创办北京民国大学；1917年后任广州护法军政府大元帅府参议、上海工统委员；1924年追随孙中山北上；1928年任国民革命军总司令部战地政务委员兼外交处主任。

接到蒋介石命令的蔡公时，于5月3日当天急赴济南与日军交涉。日军冲入济南外交机构，包围交涉署，捆绑虐杀外交人员。蔡公时挺身而出据理辩争，要求释放被绑外交人员，并用日语叱责日军道："汝等不明外交礼仪，一味无理蛮干！此次贵国出兵济南，说是保护侨民，为何借隙寻衅，肆行狂妄，做出种种无理之举动！实非文明国所宜出此。至于已死之日本兵，若果系敝署所为，亦应由贵国领事提出质问，则中国自有相当之答复，何用你们如此喋喋不休耶？若你们果系奉日本领事之命令而来，则单人即到领事馆交涉，亦无不可！"面对蔡公时的凛然正义，日军恼羞成怒，对蔡公时大打出手。蔡公时一腔爱国热血熊熊燃烧，义愤填膺地痛斥日军暴行，大骂"日本强盗禽兽不如"。日军兽性大发，挥动刺刀割掉蔡公时的耳朵、切了他的鼻子，顿时鲜血喷流，血肉模糊，惨不忍睹。日军以为这样就可以让蔡公时害怕、屈服、求饶。不料蔡公时热血洗面，虎目圆睁，向随从人员喊道："惟此国耻，何日可雪！野兽们，中国人可杀不可辱！"日军又剜掉他的眼睛、割掉了他的舌头，进而将与蔡公时一起的外交人员一并杀害，并焚尸灭迹。幸亏勤务兵带伤逃脱，这一滔天罪行方得公之于世。

日军的暴行引起举国震骇和义愤，杭州市民冒雨悼念死难同胞，冯玉祥将军愤恨交集，作《五三惨案歌》，令部队习唱。中国军队撤出济南后，日寇大肆搜杀，中国军民死伤六千余人。

这就是震惊中外的"济南惨案"，又称"五卅惨案"。

1927年4月，从法国学成归来的徐悲鸿，除了在南京国立中央大学担任艺术系

教授外，还与左翼艺术家联盟的重要代表人物田汉、欧阳予倩一起，成立艺术团体"南国社"，后又共同筹办了"南国艺术学院"，田汉任院长兼文学部主任，徐悲鸿任绘画部主任，欧阳予倩任戏剧部主任。徐悲鸿与田汉有着共同的艺术主张，都希望艺术能发挥其独特的作用，参与国家的救亡图存，培养时代需要的艺术人才，并宣布"本学院是无产青年所建设的研究艺术的机关，师生应团结一心，把学校建成自己的东西。"

此时的中国正处于一个风雨飘摇的动荡时期，内忧外患的局势使一直以图强报国为己任的徐悲鸿焦虑不安。"五卅惨案"，让曾写过"毒焰披猖逼眉睫""男儿昂藏任宰割"那样愤怒诗句的徐悲鸿，此时此刻面对眼前国家民族之奇耻深恨，是以何等激愤。烈士的英雄行为也深深地感动着他。对于民族的痛苦与危难，徐悲鸿从来不是无动于衷，他用自己的方式呼唤民族的新生。按捺不住悲愤的徐悲鸿开始构创巨幅油画《田横五百士》。"富贵不能淫，威武不能屈"是徐悲鸿一生写过无数次的人生格言，他要在画布之上，画出慷慨赴死的坦荡气质，把一个民族的无畏之气推向极致。

"五卅惨案"发生仅两个月后，福建省教育厅厅长黄孟圭来信邀请徐悲鸿去福州作画，于是徐悲鸿来到福建省会福州。黄孟圭请他作一幅"蔡公时"的油画。怀着激愤且敬重的心情，徐悲鸿用了与《田横五百士》大约同大的尺幅，历经两个多月的时间，创作了油画《蔡公时被难图》。此画当年一经展出便引起轰动，感动了无数人。

廖静文生前曾道："悲鸿塑造的蔡公时烈士威武地站在日军面前，大义凛然，临危不惧，具有民族气节的光辉形象。这幅大油画从那时起，便陈列在福建省教育厅。可惜，抗日战争爆发以后，下落不明了。"

现存于徐悲鸿纪念馆的《蔡公时被难图》是纸本炭笔素描画稿，纵31.8厘米，横47.5厘米。画面共六人，被安排在一间办公室中，蔡公时居中，立于前景的一张桌子旁，左侧三人站其身后，均正面观者，右侧前二人，均为背侧面，所有人的目光聚焦于蔡公时，整个画面气氛相对冷静。

　　《徐悲鸿年谱》中对油画《蔡公时被难图》记述道：蔡烈士背影面对两个日本宪兵，地上翻倒着一个箱子，背景画一长桌，构图巧妙。这哪里是"构图巧妙"啊，蔡公时被难时那一幕幕血淋淋的残酷场面，令人不寒而栗！谁能忍心又怎能用正面去表现呢！

　　越是抽象越是有无限的想象，越是能刻画出日寇的凶残，将其天良丧尽的丑恶嘴脸表达得一览无余。

　　可惜的是，徐悲鸿的这一幅油画巨著《蔡公时被难图》在尘世沧海桑田的变迁中未能保全并广为流传。

　　关于《蔡公时被难图》，廖静文还讲述了一个故事："《蔡公时被难图》画完之后，福建省教育厅便问悲鸿应付多少画酬。悲鸿说他个人一分不收，但要求福建省教育厅能给他一个去法国留学的名额，他想让他中央大学艺术系的学生吕斯百去法国学习油画。福建省教育厅答应了悲鸿的要求，于是悲鸿写信告诉吕斯百这个消息。收到这个消息，吕斯百既意外又惊喜还很犹豫，因为名额只有一个，他的同班同学王临乙学习也很优秀，和他不相上下，而且王临乙当时就在徐悲鸿老师身边，他考虑再三，回信给悲鸿，明确表示把这个难得的留学机会让给王临乙。收到吕斯百的回信，悲鸿思虑了很久，一时也难以抉择。于是，悲鸿拿着吕斯百的信找到黄孟圭先生，想听听他的意见。黄先生看到信后，大受感动，毅然决定再增加一个名额，让两个人都去法国留学。黄先生的行为让悲鸿一生都十分感念。吕斯百和王临乙也都很争气，在法国一个学油画，一个学雕塑。学成回国后，吕斯百成为著名油画家，在中央大学担任艺术系主任兼教授；王临乙成为著名雕塑家，先在国立艺专任教授，后在中央美术学院任教授兼雕塑系主任。两个人都尽瘁于美术教育事业，为我国培育了不少美术英才。"

　　徐悲鸿曾经说过："一个画家，他画得再好，成就再大，只不过是他一个的成就，如果把美术教育事业发展起来，能培养出一大批画家，那就是国家的成就。"

　　这就是徐悲鸿的不平凡之处。在他波澜壮阔的艺术生涯中，他时时心系国运兴衰，秉烛铸魂。他把知识分子的历史担当与民族的命运和人民的福祸紧密相连。他

爱才如命，竭尽全力推崇有才之士，为国家培养美术人才。他凭着他的良知，表达着他对社会昌明的向往，对国家对民族深沉而博大的爱。

　　附：徐悲鸿革命歌词四章（丁卯夏尽时作）之一（1927年）
　　豪侠不兴贼不死，神奸窃柄无时已。
　　胡虏亡灭汉奸乘，盗贼中原纷纷起。
　　万恶莫惮悉施为，蔑视三楚亡秦士。
　　父母填壑妇悲啼，田园庐舍不容庇。
　　男儿昂藏任宰割，煞愧光荣神明裔。
　　今日乎，空间是处皆吾敌，毒焰披猖逼眉睫。
　　抛却头颅掷却身，当公道者尽格杀。
　　正义昭昭悬中天，黄帝灵兮实凭式。

11

凭栏一片风云气，来作神州袖手人

《陈散原像》的故事

画家徐悲鸿的一生，几乎勾连着一部中国近代史和当代史。在他艺术道路最初的人生旅途上，他的身边就已站满了历史巨人，荟萃着一代大师。

1917年底，在日本留学未能尽兴的徐悲鸿回国后不久，在恩师康有为的引荐下来北京谋求发展，被蔡元培聘为北大画法研究会导师，在京期间，结识了六十六岁的著名诗人陈散原。

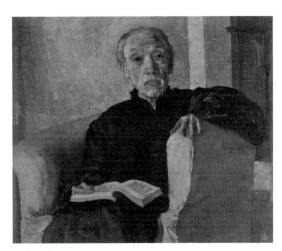

陈散原像　油画　60cm×73cm

陈散原（1853—1937），名三立，字伯严，号散原，江西义宁（今修水）人，"同光体"赣派代表人物，清末湖南巡抚陈宝箴之子。他曾辅佐父亲在"洋务运动"和"维新变法"时开办新政、提倡新学、支持变法。与谭嗣同、徐仁铸、陶菊存并称"维新四公子"。百日维新失败后，他甚少插手政治，热衷于办学，自谓"神州袖手人"，以诗文书画抒发积郁愤激之气，在京城久负盛名，被誉为"中国最后一位传统诗人"。

"脚底花明江汉春，楼船去尽水鳞鳞。凭栏一片风云气，来作神州袖手人。"陈散原作这首诗时，已是不惑之年，或亲历，或耳闻，必有"落后挨打"之切肤之痛的体验！神州莽荡如此，却只堪凭栏袖手，这种悲怆与无奈，饱含了太多的沧桑

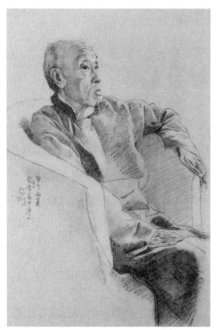

陈散原像 素描 47.5cm×30.5cm　　　　　陈散原像 素描 48cm×32cm

与感慨。

　　虽然自谓"神州袖手人",然而他爱国之心、忧国之情却史册留芳。

　　"一·二八事变"爆发,面对日军的侵略,陈散原日夕不宁,常于梦中呼喊"杀日寇"。他十分鄙弃应日本人之请辅佐溥仪政权的好友郑孝胥,痛骂其"背叛中华,自图功利",并将其为他的《散原精舍诗》所写之序撕毁,与其断绝往来。1937年七七事变爆发,他不但表示"决不逃难",而且对言中国必败之人怒斥道:"呸! 中国人岂狗彘耶? 岂贴耳俯首,任人宰割?"北平、天津相继沦陷,日军欲招致陈三立,百般游说,皆遭到严词斥逐,为表明立场,他绝食五日,不幸忧愤而死,享年85岁。

　　陈散原的后代非同小可,长子陈衡恪,又名师曾,善诗文、书法,尤长于绘画、篆刻,是北京画坛首领,次子陈寅恪是著名历史学家。

　　尽管是忘年，两人却一见如故。23岁的徐悲鸿见到国学知识渊博、诗书画俱佳的已经66岁的陈散原，常常会油然想起自己的父亲徐达章，倍感亲切；而陈散原很赏识徐悲鸿，认定他是可造之才，他对徐悲鸿的喜爱绝不亚于康有为，视徐悲鸿为己出。他不仅把自家名扬京城的"学者之家"的大门向徐悲鸿敞开，还让同在北大画法研究会当导师的长子陈师曾，与徐悲鸿交朋友。

　　陈师曾与徐悲鸿谈诗论画，极为投缘。早年留学日本的陈师曾痛感中国绘画自明清以来，陈陈相袭、了无生趣，认为中国画不改革就没出路，鼓励徐悲鸿去法国留学，学习西方绘画的精华，来改良中国画的颓面。1919年1月，徐悲鸿在当时教育总长傅增湘的帮助下获得官费赴法留学，在北大画法研究会送行的晚宴上，陈师曾赠言道："徐悲鸿此次游学欧洲，定能沟通中外，成为世界著名的画家。"1923年，年仅47岁的陈师曾英年早逝，梁启超称之为"中国文化界的地震"。

　　欧洲留学期间，在巴黎，徐悲鸿夫妇与陈散原五子陈登恪同为"天狗会"会员。在柏林，又结识了陈散原另一子——陈寅恪，成为好友，交情颇深。

　　1927年，徐悲鸿从欧洲留学归国后，专程赶往庐山，看望居于牯岭新宅"松门别墅"的陈散原老人。尽管此时陈散原已是古稀之年，但两人曾携手同游庐山胜景，同登鹞鹰嘴。陈散原作诗赠徐悲鸿："秘泄瀛寰亦一奇，龙钟为显古须眉。来师造化寻穷窸，散落天花写与谁？"并作辅记记之："徐悲鸿画师来游牯岭，相与登鹞鹰嘴，下瞰州渚作莲花形，叹为奇景，戏赠一诗。"

　　1928年，徐悲鸿专门为时年七十六岁的陈散原作素描画《散原前辈诗人》（跋"戊辰长夏写散原前辈诗人，悲鸿"）。1929年又作油画《陈散原像》（跋"乙巳九月写散原先生七十七岁时"）。

　　素描写生稿的陈散原肖像画，深入地刻画出人物的性格和精神面貌，是画家艺术主张"尽精微、致广大"的最佳表现，同时也为画家创作《陈散原像》油画肖像作好准备。

　　油画《陈散原像》的画面中，一位精神矍铄，面容祥和刚毅，身着深色中式长袍的老者，端坐在沙发上。左臂高抬搭放在沙发靠背上，右手持一打开的书，目视

前方，目光炯然，坚定有神。花白的头发和胡须，粉绿色的墙面，无不衬托出老者红润康健的肤色。整幅画面人物形象个性鲜明，脸部的骨骼、肌肉，额头清晰的皱纹，消瘦而有力的手部关节，这些细节的刻画无不凸显着人物刚强、正直的节气与饱学深思的神态。画面采用大面积的对比色块描绘人物的身躯和场景，用以衬托人物面部的细致描写，造型的精准，结构的精微，明暗层次的细致及色彩的和谐，无不画出了一位国学大师的气度，表达了徐悲鸿对陈散原的敬仰与爱戴之情，同时也铭刻着徐悲鸿对好友陈师曾的怀念。

徐悲鸿对陈散原的感情，远远超出了"忘年之交"之谊，更像是"恩深父子情"。1932年，徐悲鸿曾在陈散原80岁寿辰时，请著名雕刻家滑田友和江小鹣为陈散原创作雕塑头像。陈散原看后，满意滑田友的作品。于是徐悲鸿又联合了三十多位教授具名为陈散原铸铜塑像，作为寿礼贺之。

在徐悲鸿诸多的画作中，油画《陈散原像》是徐悲鸿最为得意的人物肖像作品之一，它曾长期挂在诗人陈散原的客厅之中。

大千世界，冷暖皆不为个人所知，画作也是如此。遗憾的是，此画曾一度流落民间。

徐悲鸿纪念馆馆长廖静文曾回忆说起收藏陈散原油画像的往事："悲鸿在世的时候曾对我讲过，他很得意的几幅油画作品当中，其中就有自己为陈散原老先生作的《陈散原像》，还告诉我老人为拒绝日寇诱劝出任而绝食一周身亡，精神感人至深。因为画一直在江西，我也没见过。悲鸿当时还说，等有时间一定带我到庐山陈家大宅去看画，所以，我对这幅画的印象特别深刻。1953年悲鸿刚过世不久，一个寒冷的一天，有一中年男子敲门到家里来，带来了陈散原的油画像。看到画的时候我特别激动，就问他多少钱，那男子开口要价二百元。当时我工资不到百元，但我并未还价，买了下来捐给纪念馆。现在每看到这幅作品，就想流泪。说来也很奇怪，我平时睡觉很少做梦的，但买回画的当晚，我做了梦，梦到了悲鸿，他笑嘻嘻地对我说，你还真有本事啊，这幅画被你弄回手里了。我听了也很得意，悲鸿很少这么夸我，说我有本事。"

　　的确，廖静文担得起徐悲鸿的夸赞。徐悲鸿死后，廖静文把徐悲鸿所有的画作和收藏全部捐赠给国家并捐出房契成立徐悲鸿纪念馆。所以，她的不平凡之处不在于她的名字和艺坛巨匠徐悲鸿先生的名字紧紧相连，而在于她用她朴实闻默的一生坚定地将对国家艺术瑰宝的守护和徐先生艺术的发扬光大做成为之奋斗的事业。她一生都把徐悲鸿纪念馆当成自己的家，从来也没算过什么是国家的，什么是自己的。她把自己所有的收购全部存放在馆里，也从未作过记录。

　　今天，我们在徐悲鸿纪念馆能看到如此多的罕世之宝，还有像《陈散原像》一样被廖馆长购买回家的艺术珍品的惊人风采，得感谢廖静文。

　　山水美丽如昔，人生却成过往，真正的大师是不会死的，他们的生命永驻在那些超越人生的心血之作中。艺术是有生命的，就像徐悲鸿笔下的《陈散原像》一样，它承载着一段往事，讲述着一种品格、一种风范。每一次与之对眸，都让我们感慨敬佩不已，心中，是鲜活的陈散原、鲜活的徐悲鸿，也鲜活着那些故去的岁月风尘。

12

徯我后，后来其苏

《徯我后》背后的故事

被誉为 "中国美术复兴第一声" 的《徯我后》，是徐悲鸿巨幅历史题材代表作之一，创作于1930年至1933年，纵230厘米，横318厘米。

1927年，在欧洲苦研8年的徐悲鸿学成归来。站在中国的土地上，他要把8年的卧薪尝胆、8年的兼容并蓄、8年的励精图治倾入中国画坛，用自己独特的艺术造诣，画出中国的油画，把久已沉寂失去生命的中国绘画带进一个新的境界。

《徯我后》便是一幅用纯粹的西洋技法，在巨幅的画布上喷薄一个纯粹的史诗般气势宏大的中国故事，依托中国古代典籍的丰富内涵，向世人展现一幅令人怦然心动的画卷。

1931年9月18日夜，日军炮轰东北兵北大营，攻占沈阳，震惊中外的九一八事变爆发。仅四个月时间，东北三省就完全沦陷于日寇之手。随后，日军制造了 "一·二八" 事变，攻入上海，到1933年，日军侵占热河，进犯长城各口，直逼北平和天津。面对日本帝国主义的武装侵略军，国民政府对外却采取 "不抵抗政策"，对内采取 "攘外必先安内"，排除异己，积极镇压抗日救亡运动，企图武力消灭中国共产党。一时间，到处战乱不断，到处硝烟弥漫，百姓处于水深火热之中。

国家兴亡，匹夫有责。此时，在国立中央大学艺术系任教的徐悲鸿，事业也进入巅峰状态，然而热血男儿的他并没有沉浸在一己的风光之中。面对日益严重的民族危机和高涨的抗日救亡运动，他心急如焚，忧国忧民之情无以言表。他给自己的住宅起名 "危巢"，并作《危巢小记》曰："古人有居安思危之训，抑于灾难丧乱之际，卧薪尝胆之秋，敢忘其危，是取名之意也。" 又曰："黄山之松，生危崖之上，营养不足，而生命力极强。与风霜战，奇态百出。好事者命石工凿之，置于庭园。长垣缭绕，灌溉以时，曲者日伸，瘦者日肥，奇态尽失，与常松等。悲鸿有

居，毋乃类是。"又给书斋悬挂对联"独持偏见，一意孤行"。

在民族存亡之际，他用画笔呐喊，将男儿的一腔血脉融于《徯我后》的历史典故之中，刻意将图画所表达的内容赋予教诲意义。

正如法国绘画大师德拉克罗瓦所说："绘画会引起完全特殊的感情，是任何其他艺术不能代替的。这种印象，是由色彩的调配，光与影的变化，总之一句话，是那种可以称之为绘画的音乐的东西所造成。"

所有看到的人都为之一惊的《徯我后》，深刻地反映了当时中国社会底层人的生存状态，表达了沦陷区百姓不堪日寇摧残、盼望正义之师到来的渴望，表达了"还我山河"的殷切期待。

故事取材于《书经》，描写的是夏桀暴虐无道，在其统治下，民不聊生，商汤带兵去讨伐，受苦受难的百姓渴望得到解救，企盼明君的到来，于是便说"徯我后，后来其苏"，意思是"等待我们贤明的圣君，他到来了我们就得救了。"

画面上大地干涸龟裂，寸草不生，大树干枯而死，树皮已被剥光，瘦牛啃食树根，一群衣不蔽体、祖胸裸足、引颈仰天的老百姓，翘首远望，期待的目光中既饱含希望在大旱之年天边有云起雨现，又希冀能获贤明之士解救。画面采用了暗色调，表达大旱之年天空的阴霾，百姓内心的黯然。画布上颜色薄厚相兼，既能刻画人物细微的表情，又能表现土地、树干粗糙的质感，在重色度中探求局域色彩的反差变化，使压抑的气氛并不死板，跳跃但不出格。整个画面显示出一片凄惨的景象，特别是画中露胸哺育婴儿的妇人尤其让人震惊，表达了人民反对压迫者，渴望得到解救的心声。

徐悲鸿从1930年开始起稿创作，数易其稿，历时3年才完成。其间曾有人规劝徐悲鸿"别这么画，这是给自己找麻烦"，徐悲鸿不为所动，也不理会任何非议。当时徐悲鸿住房条件很差，连大的画案都没有，此幅巨作是趴在地板上画的。为了逼真写实，画面众多的人物形象直接以城区饥民为模特，深刻地反映了当时社会底层人们的生存状态，场面触目惊心。

1939年3月，徐悲鸿在新加坡维多利亚纪念堂举办"抗战"筹赈画展，参展的

傒我后 油画 230cm×318cm

158幅作品都是徐悲鸿从七星岩带到新加坡1000多幅作品中的精华。数量之多、画幅之巨构、题材之震撼在新加坡艺术史上开了先河，其中《傒我后》《田横五百士》《九方皋》最令人击节赞叹。新加坡画坛上从未展出过如此精彩的巨幅绘画作品，画展极为成功，60多万人口的新加坡就有3万多人参观展览。在画展上徐悲鸿说："'抗战'一年来忧国忧家，心绪纷乱，作品减少，希望能凭借画笔，为国家'抗战'尽责任。"由于《傒我后》《田横五百士》等画的轰动，展览筹委会将这些画拍摄成数百张照片在会场发售，有徐悲鸿签名的5元，没有签名的3元。画展结束，徐悲鸿将筹款15398元9角5分国币全部寄交广西，作为第五路军抗日阵亡将士遗孤抚养之用。

1942年2月，徐悲鸿从南洋取道缅甸，来到云南保山，在保山荷花池畔的"新运服务所"举行劳军画展，《傒我后》《田横五百士》等巨幅油画一一与观众见面，使边城人民大开眼界。后又到昆明办展，画展所得收入全数捐赠，作为劳军之

需。1943年3月，徐悲鸿在重庆中央图书馆举行个人画展时，《傒我后》与《田横五百士》一起展出，引起轰动。

1953年9月，因突发脑溢血，徐悲鸿倒在中央美术学院院长的工作岗位上。为纪念徐悲鸿，12月在中山公园中山堂举办了徐悲鸿遗作展，展出徐悲鸿精品画作油画、中国画、素描和粉画共226件，其中油画《傒我后》的展出有段艰辛的故事。

据徐悲鸿的学生戴泽先生介绍："徐先生去世后，中央美术学院与中国美术家协会随即筹办徐先生遗作展览，时间很紧。筹备地点在民族美术研究所刚完工的两层新房里，吴为同志负责全部总务，我负责油画的整修工作和配框。《傒我后》是打电报从南京用长木箱运来的。"

《傒我后》从南京而来这件事情的原委，廖静文生前曾详细地讲述过。作为徐悲鸿最主要的作品，《傒我后》是徐悲鸿在国立中央大学艺术系任教时画的，后来，这幅画曾一度挂在国立中央大学大礼堂里。徐悲鸿去世后要举办遗作展，就想到了这幅画，于是向南京找寻。40年代的中国多灾多难，尤其是南京，遭受了日本人的扫荡摧残，又经历了解放战争的硝烟，战争中人命尚且不保，何况一幅画作！《傒我后》的命运如何，具体情况也无从知晓。所幸的是，这幅画还在中大（新中国成立后改名南京工学院），然而却不是挂在礼堂的墙上，而是被当作遮挡物用来遮挡学校破败的窗户，日晒雨淋的，找到的时候已是不堪入目了。南京大学艺术系主任黄显之先生把画从南京寄出，寄的时候，他说什么也看不见了。

这一点，戴泽先生便能明证。他说："从箱里取出画，慢慢地摊在地上，画布像渔网，糟得厉害，一拉就破，画面上有土有霉，真看不出什么了！一段沉默之后，院长江丰同志说算了罢。许久没人答话。我说我来试试看，大家也就同意了。离展期只有四五天时间了。我立即请木工赶做内框。打电话从'美术供应社'买来一块亚麻布，又去颜料店买猪皮胶，在水泥地上粘了起来。粘不平，就用烙铁。哪知用烙铁更加不平了。正在着急的时候，旁边有位给民族美术研究所做家具的老师傅，提出用团粉粘。当时，韦江凡同志是民族美术研究所的秘书，经他同意让老师傅来参加这一工作。经过加班加点，很快把新布粘平了，绷在内框上了。然后在破落的地方用胶粉填

补，然后上颜色，最后上光油。时间很紧，韦江凡同志也一同参加了修复工作。工作是粗糙的，前后一共4天时间。每天工作在10小时以上。幸好当时有关工作同志都配合密切，不像今天办事这么费劲。展出后，反应很好。南京黄显之先生说当时画是他寄出的。寄的时候，什么也看不见了，想不到会有这样的效果。"

1953年12月，徐悲鸿遗作展在北京中山公园中山堂展出，周恩来总理亲自参观展览。廖静文生前曾回忆道："周总理站在悲鸿遗像前，指着挂在遗像两侧'横眉冷对千夫指，俯首甘为孺子牛'对联那是悲鸿亲笔书写的鲁迅语录——深沉地对我说，徐悲鸿便有这种精神。周总理很仔细地欣赏了悲鸿的第一幅画作，还特别站在《徯我后》这幅画前面，给在场的人们讲解了《书经》上的这句话，意思是说人民在暴虐的统治下渴望得到解救。他还回顾了悲鸿创作这幅画的时代背景，正是九一八事变以后，大片国土沦陷，徐悲鸿针对国民党的腐败而抒写了人民对光明的渴望和期待。然后，他说：'成立徐悲鸿纪念馆很好，要好好保护这些作品。'"

1954年9月26日，徐悲鸿逝世一周年之际，文化部以徐悲鸿北京东受禄街16号的故居为馆址，建立徐悲鸿纪念馆，周恩来总理题写"徐悲鸿故居"匾额，郭沫若题写"徐悲鸿纪念馆"馆名，对国内外观众开放，展出徐悲鸿各个时期的代表作品。《徯我后》与徐悲鸿的另一幅巨作《田横五百士》一起，成为油画展厅的主要作品，分占两个墙面，以油画特有的表现力传达着震撼人心的力量，使无数观众和美术爱好者获得美的享受。

关于《徯我后》，戴泽先生还回忆道："1961年苏联修画专家秋拉可夫来北京看到这张画，我介绍了修复经过。他认为修复不正规，不合规格，年久之后油画颜色会掉下来的。"

关于《徯我后》，廖静文生前也还说道："'文化大革命'中，纪念馆受到冲击，在周总理的帮助下，馆藏文物全部搬到故宫博物院南朝房保存。当时往外搬的时候，由于《徯我后》尺幅太大，纪念馆大门小，搬不出去，不得已，只好从画下面约40厘米的地方锯断了内框，折着画布搬出去的。一直就这么折卷着，长达15年之久，直到1982年徐悲鸿纪念馆新馆在新街口落成。"

廖静文还痛心地说："当年我被打成了'特务'，不知道是谁主持的搬迁工作，也没有人来问我，如果只要问我一声，我就会告诉他们，这幅画原来是从围墙上翻过去的，搬出时也可从围墙上搬出，用不着锯断内框。这次又给《徯我后》带来不小的创伤。"

故宫南朝房条件有限，特别是"文化大革命"的十年，因为长期缺乏恒温恒湿的保管条件，徐悲鸿的油画作品几乎全部受到不同程度的损坏。

徐悲鸿之子徐庆平回忆道，1982年，在故宫看到这些画作的时候，很多油画的颜色变酥，色彩开始剥落，画面变得灰暗，有些颜色连同底下的画布底子一起大面积脱落，《徯我后》便是一个明显的例子。

1982年，戴泽对《徯我后》进行第二次修复。他在《修复〈徯我后〉》一文中，详细地写道："1982年再修复时，当时的院长江丰同志、党委书记陈沛同志都热情地说'纪念馆的事就是美院的事'，决定在美院刚落成的新楼进行。经美院同意，我们把画搬进大餐厅。过了几天，餐厅壁画的作者嫌我们碍事，一再扬言要把我们的东西扔出来，我们只好搬到另一个地方，但又被管事的同志认为妨碍了她的工作，又被轰了出来，最后，当时党委副书记洪波同志亲自出面，决定在厨房里进行修复工作。厨房当时也有人管，尚未使用。与《徯我后》第一次修复比较起来，使人感慨不已：第一次四五天全部修完展出；第二次折腾了半个多月，还没有开始修复。修复时，发现两层布许多地方脱离，画面上也掉了许多地方。这次采用乳胶将脱离的地方粘起来。廖静文先生和何利民同志常去视察工作。馆里还派出一些同志昼夜值班。大约用了两个月的时间，《徯我后》第二次修复工作结束。"

1983年1月，徐悲鸿纪念馆在新街口北大街53号落成，《徯我后》仍占据油画展厅一整面墙，与《田横五百士》《愚公移山》等巨作展现徐悲鸿的"美育思想"，对社会起到美术教育的功用。

1995年徐悲鸿诞辰100周年，6月，国家文化部、北京市人民政府、中国文联、中国美协、中央美院、北京徐悲鸿纪念馆等联合在中国美术馆举办《徐悲鸿诞辰一百周年纪念展》，油画《徯我后》也展出之中，在较强的光线之下，观众肉眼可

见面画各处因颜色剥落造成的小块空白，这使我馆在解决油画收藏保管问题的同时，又面临着油画的修复问题。

1999年夏，徐悲鸿纪念馆邀请了法国博物馆著名油画修复专家，娜塔丽·宾卡斯对馆藏全部油画进行情况鉴定并进行修复。宾卡斯在对《徯我后》现状进行深入细致分析后指出，徐悲鸿油画使用的材料和技法，毫不逊色于法国绘画大师德拉克罗瓦，所以画的损坏程度比她最初想象的要好得多。她采取五个阶段亲自对《徯我后》进行修复：首先，用医用棉花和专门的柔和清洁剂，一点一点地清除画面的灰尘，再用清水擦去画面上清洁剂的残留物；其次，通过多次局部试验，确定选择合适的化学溶剂，去掉已经变质的亮油层，同时又能保护下面的颜色不受伤害；第三，使用不同的化学溶剂溶解以前补上的颜色，将以往所做的不理想修复全部去除；第四，用白色添加物修补颜色剥落处，为了保证画面颜色层的一定厚度，填加物处需比周围颜色面低一点；最后，在白色添加处补色，为了保证在多年之后看不出修补过的痕迹，修复者务必做到笔触、肌理和颜色的毫无二致。

修复一幅画显然比观赏一幅画更能体会画作本身精妙的技艺。经过好几个月的辛勤努力，《徯我后》恢复了光彩，达到令人满意的程度。最后，为了保护已被修复的画面，专家还为画重新上了光油。

2018年1月26日，"民族与时代——徐悲鸿主题创作大展"在中国美术馆隆重开幕。展览梳理了徐悲鸿具有时代标志性和历史价值性的系列作品，其中《徯我后》与《愚公移山》《田横五百士》等巨幅油画作品在"民族精神"一章中闪亮登场。2018年3月16日，在中央美术学院建院100周年的庆典上，《徯我后》再次以徐悲鸿最重要的作品之一出现在"悲鸿生命——徐悲鸿艺术大展"上，其神采飘逸，魅力十足，令观众叹为观止。

徐悲鸿说："一幅作品最少要反映一些时代精神。"《徯我后》等鸿篇巨制，可以说是徐悲鸿对那些曾经感动过他的欧洲经典大画的致敬。只是，他将关怀的笔触落到了中国的"人"与"人生"上，落到了国家的命运上，为中国画开启了"大画"的先河。

　　油画《徯我后》的价值，不仅在于昭示了画家徐悲鸿的作品与时代脉搏相通、与民族安危相连、与人民祸福相关，还在于他对后人的启示，那就是徐悲鸿的博爱，对国家的爱，对人类的爱。

　　正如泰戈尔所言：中国的艺术大师徐悲鸿在有韵律的线条和色彩中为我们提供了一个记忆中已消失的远古形象，引导观众走向一席难逢的美好盛筵。

13

荒寒剩有台城路，水月双清万古情

徐悲鸿油画《台城月夜》的始末

《台城月夜》，是一幅真人大小的人物油画，是徐悲鸿20世纪30年代初在其油画创作鼎盛时期的倾心致力之作，也是徐悲鸿所属意的"一幅我满意、你（孙多慈）满意，并且要让许多人满意的油画"，更是一幅见证一段跌宕起伏情感的油画。

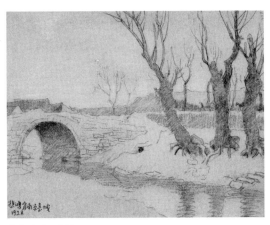

南京台城 素描 24.5cm×31cm

画面上一轮明月悬于天地之间，朗朗月光下，有一对儒雅温婉的青年男女。男子席地而坐，脸向上侧抬，明眸似水，深情地注视着一旁的女子。女子双手环抱，侍立一旁，似是享受大自然月光的爱抚，又似是享受男子眼光的沐浴，项间丝巾随飞飘扬。他们的身后，远远的，是若隐若现的台城，意蕴清幽。

画中的男子便是画家徐悲鸿本人，女子则是他的学生孙多慈（本名孙韵君）。画的取景点是南京玄武湖畔台城。

对于此幅油画的记载，蒋碧微在其回忆录《我与悲鸿》中，有如此描述："……一幅题名《台城月夜》，画面是徐先生和孙韵君，双双地在一座高冈上。徐先生悠然席地而坐，孙韵君侍立一旁，项间有一条纱巾，正在随风飘扬。天际，一轮明月……"

在张健初著《孙多慈与徐悲鸿爱情画传》中，也有此番描述："画面上，徐悲

鸿席地而坐，两眼望天，天际皓皓一轮明月。孙多慈侧立其左，眼含柔意，脸浮温情。绕在脖颈间的一方纱巾，随风拂动。"

此外，在《徐悲鸿年谱》中也有翔实的文字记载："是月，创作《台城月夜》一幅，画面为他和孙多慈，双双在一座高冈上。他悠然席地而坐，孙侍立一旁，顷间有一条纱巾，正在随风飘扬，天际一轮明月。"

台城，南京名胜古迹之一，也是南京城墙中颇有特色的一段。它是三国时代吴国的后苑城，东晋到南朝时期的台省和皇宫所在地。"台"指当时以尚书台为主体的中央政府，因尚书台位于宫城之内，因此宫城又被称作"台城"。其现今具体位置在玄武区北极阁北麓，玄武湖以南，毗连鸡鸣寺，是从解放门向西延伸出的一段明城墙。登临其上，东望可远眺群峦绵延、龙蟠苍翠的钟山，北望，可鸟瞰十里烟柳、水天一色的玄武湖。

历代文人骚客常喜欢登临台城，抚今追昔，借景寄慨，也为台城留下许多脍炙人口的诗句，其中以唐代诗人韦庄的《金陵图》最为流传广泛，"江雨霏霏江草齐，六朝如梦鸟空啼。无情最是台城柳，依旧烟笼十里堤。"诗中明用"无情"反托实则"有情"，因而传唱了上千年。

徐悲鸿很喜欢台城，不仅因为台城是个"寄人幽思，宣泄愁绪，凭吊残阳，缅怀历史，放浪歌咏，游目畅怀，人得其所"，凭吊六朝古迹不可或缺之地，更是个"寥廓旷远，雄峻伟丽，徜徉登临，忘忧寄慨"，十分心怡的写生场所。他对台城深厚的青睐，不单是把它画在画中，而是为保护这瑰丽的文物古迹，不惜与当时手握中国最高权柄的蒋介石针锋相对，大声疾呼，毫不退让，留下令世人感怀的《对南京拆城的感想》，并在南京城墙的保护史上留下浓墨重彩的一笔。

孙多慈，安徽寿县人。出生于名门世家，祖父孙家鼐，进士出身，清末重臣，历任工、礼、吏、户部尚书，官至光绪帝师，曾一手创办京师大学堂；父亲孙传瑗，晚清名士，著名国学教授，曾任孙传芳的秘书等职；母亲汤太夫人，世家才女。在这样家庭的熏陶与耳濡目染下，孙多慈的才华与修养自然也是非同凡响。

作家苏雪林曾如此描述孙多慈："温厚和婉。事亲孝、待友诚。与之相对，如

沐春阳，如饮醇醪，无人不觉其可爱。"中央大学美学教授宗白华曾在为孙多慈画稿作序中写道："孙多慈女士天资敏悟，好学不倦，是真能以艺术为生命、为灵魂者。所以落笔有韵，取象不惑，好像前生与造化有约，一经睹面即能会心于体态意趣之间，不惟观察精确，更能表现有味。素描之造诣尤深……"

1930年9月上旬，国立中央大学秋季开学，18岁的女学生孙多慈报考文学院的中国文学系，未被录取。在父亲的好

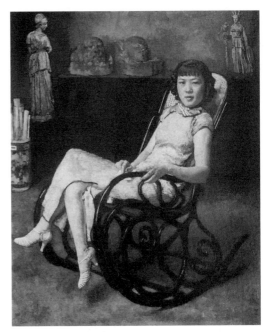

孙多慈 油画 132cm×107cm

友兼老乡、时任南京中央大学文学院哲学系教授宗白华的引荐下，来到徐悲鸿执掌的艺术科美术专业旁听学画。起初徐悲鸿并没有太注意孙多慈这个没接触过正规绘画教育的"旁听生"，然而孙多慈的冰雪聪明、与众不同的才华，加之她对绘画的悟性和发展潜力，很快就让徐悲鸿刮目相看、赞不绝口。徐悲鸿很爱才也很惜才，他认为如此出众的女学生实在少见，就格外用心栽培，课堂上对孙多慈多有关注细心指导，课余常约孙多慈到画室观摩学习，自然孙多慈也就成为徐悲鸿画笔下的描绘对象，徐悲鸿的画笔下就多了一些描绘孙多慈少女美雅风姿的素描与油画。

徐悲鸿在他1930年11月完稿的孙多慈人物头像素描稿上，题道："慈学画三月，智慧绝伦，敏妙之才，吾所罕见。愿毕生勇猛精进，发扬真艺，实凭式之。噫嘻！其或免中道易辙与施然自废之无济耶！"落款"庚午初冬，悲鸿"。画稿上的孙多慈，短发齐耳，脸盘如月，两嘴紧抿着，表情淡然，既有少女学生的清纯之

美，也有小城碧玉的质朴之风。

　　当时在徐悲鸿眼中，孙多慈秀外慧中，于艺术是块难得的璞玉，自然是可爱且可心的。他对孙多慈的倍加呵护只限于一个师长的关怀，所以他画笔下的孙多慈，眼睛美丽无邪，清净如水，秀丽如月。

　　而孙多慈对恩师的关照与点拨也是心存感激与敬重，多是"敬爱吾师"的流露，常陪徐悲鸿去台城出游写生。相处久了，两人谈艺术论人生，甚是投机。但最初并没有超过师生之情。

　　盛成是徐悲鸿上海震旦大学法语预科时的同学，后又都有旅法经

孙多慈　素描　38cm×28cm　私人收藏

历，因两人有共同的艺术爱好，彼此的言论和想法都能产生强烈的共鸣，成为莫逆之交，他们的友谊，持续了半个多世纪。盛成的自传体小说《我的母亲》震动法国文坛，荣获法国"总统奖"。徐悲鸿1933年前往欧洲举办中国美术展览会遇困时，得力于盛成的推介——盛成手书法国大文豪瓦雷里和银行家莫诺，请其相帮。传说中"一字一金"的瓦雷里给画展写序并亲临画展，撰写热情洋溢的评论，盛赞中国近现代书画家的"手绘佳作"，还在徐悲鸿的一幅画作上亲笔题诗，轰动巴黎；莫诺给巴黎的大报社打电话宣传画展，又收藏了徐悲鸿的画作。这一切使画展受到极大重视，悲鸿由此成名。

　　1930年12月，盛成从法国回来，到南京看望徐悲鸿，得知盛成还是单身，徐悲鸿曾有意给盛成与孙多慈牵线，然而，这对才子佳人既无眼缘也无姻缘，彼此"平平淡淡"的感觉中断了徐悲鸿这个"月老"手中搭牵的红线。

尽管徐悲鸿对孙多慈的偏爱是公开的,但还是有流言风起,而这些风言风语传到蒋碧微耳朵中,她不能容忍,大怒,大吵,甚至跑到学校大闹。

一年之后,孙多慈以中国画满分的成绩考入中央大学的艺术专修科,这让蒋碧微焦虑异常,对主考官徐悲鸿怒不可遏。她给徐悲鸿开出的条件是,要么拒录孙多慈,要么徐悲鸿自己辞职出国,二者只能选一。

尽管徐悲鸿不断地给蒋碧微解释声明,他对孙多慈只是爱重她的才华,也是想培养她成为有用的人才,但在蒋碧微看来,他们之间的关系却不那么单纯纯粹,徐悲鸿每天的早出晚归并非完全是教学和创作的需要,其中夹杂有感情的因素,就是"在那充满艺术气氛的画室里,还有那么一个人……"

蒋碧微的强势与霸道让徐悲鸿无奈又无助,她的公开大闹让徐悲鸿苦不堪言也失望之极,使本就因出身、性格、爱好差异而横在两人之间情感的沟壑与隔阂更加深刻。而越来越深的隔阂从相互容忍上升到针锋相对,争吵与冷战让彼此都身心俱疲,伤痕累累,他们曾经有过的爱已经如昨日黄花,随风飘摇。

尽管徐悲鸿打心眼里不愿伤害蒋碧微和两个孩子,也不忍心荒废了孙多慈正如日中天的学业,但书生气十足的他,在家庭与感情的处理上却一败涂地。

对于被无辜卷入他们家庭矛盾中且深受其害的孙多慈,徐悲鸿更多的是内疚和爱怜,进而催化成爱意。而孙多慈对恩师的感情也从"敬爱吾师"到"平生知己",发生了质的转变。

徐悲鸿给他极其信赖的挚友舒新城写信坦言他对孙多慈的感情,并作诗《苦恋孙多慈》:"燕子矶头叹水逝,秦淮艳迹已消沉。荒寒剩有台城路,水月双清万古情。"在信末,他特别叮嘱了一句:"小诗一章写奉,请勿示人,或示人而不言,所以重要!"舒新城理解徐悲鸿的苦衷,劝他"台城有路直须走,莫待路断枉伤情"。

情以画寄,画以抒怀。徐悲鸿少有的委婉柔情、对孙多慈的一往情深,一泻无遗地倾注在画布上,完成了人物油画《台城月夜》。

南京中央大学在艺术系给徐悲鸿预备了两个房间,徐悲鸿把外间做成画室,内

间做成书房。

民国时期著名的佛学家、思想家和教育家欧阳竟无是徐悲鸿的好友，也是盛成的老师。有一天，盛成陪欧阳竟无到徐悲鸿家做客，欧阳竟无提出要看徐悲鸿的新作，徐悲鸿便邀请他们到中央大学画室去看，谁知蒋碧微也不请自到。当徐悲鸿陪盛成与欧阳竟无参观画室里的新作时，蒋碧微先一步冲进画室内间的书房，当时就被映入眼帘的两幅画刺激到了，一幅是坐在摇椅上清秀文静矜持微笑的《孙多慈像》，一幅就是《台城月夜》。"我看到这两幅画摆在那里，未免太显眼了些，趁着他们在看别的画，暗中将它们取过，顺手交给一位学生，请他替我带回家里。回家以后我把《台城月夜》放在一旁，孙像，则藏到下房佣人的箱子里。我并且向徐先生声明，'凡是你的作品，我不会把它毁掉，可是只要我活在世上一天，这幅画最好不必公开。'"

蒋碧微轻描淡写地"放在一旁"，实则是把《台城月夜》刻意摆在客厅的显眼处。画面上的徐悲鸿与孙多慈，他们身后的景色，以及画面强烈的色彩，与客厅和谐宁静的环境极不协调。且画是画在三夹板上，收无法收，藏无法藏，这让出出进进的徐悲鸿时时刻刻刺眼又刺心。而那幅被藏入佣人箱子里的《孙多慈像》（现藏徐悲鸿纪念馆），徐悲鸿虽多次翻箱倒柜地寻觅，却始终也未能找到。

后来，徐悲鸿要给好友刘大悲的父亲画像，便忍痛割爱，把《台城月夜》的油彩刮掉，重新画上了新画。

《台城月夜》很可能成为一幅举世的杰作，其倾注了大师一腔激情，既是表现大师爱情故事的经典之作，也是徐悲鸿曾信誓旦旦对孙多慈说："我要为你画一幅我满意、你满意，并且要让许多人满意的油画。"然而，就这样"香消玉殒"了。而另一幅《孙多慈像》，坐在竹椅上的青春女子，历尽世事沧桑，却保存至今，成为徐悲鸿油画人物肖像的代表作。

仍然是在《我与悲鸿》的回忆录中，蒋碧微对《台城月夜》的后踪也有翔实的文字记载："……至于那幅《台城月夜》，是画在一块三夹板上的，徐先生既不能将它藏起，整天搁在那里，自己看着也觉得有点刺眼。一天，徐先生要为刘大悲先

生的老太爷画像，他自动地将那画刮去，画上了刘老太爷。这幅画，我曾亲自带到重庆，三夹板裹上层层的报纸，不料被白蚂蚁蛀蚀，我又请吴作人先生代为修补，妥善地交给了刘先生。"

对于此画的不得不消失，徐悲鸿实感无奈也倍感遗憾。

孙多慈却安慰道："画在先生心中，什么时候想动笔，先生还是可以再画的。"

后来徐悲鸿自己刻了一方闲章，"大慈大悲"。看似平淡的四个字，却寓意无限，既包含了两人的名字，也隐含了两人的情感。夹于其间的"大"，既是大爱无边，也是大爱无涯，这就是徐悲鸿对孙多慈最直接的表白。

14

一场寂寞凭谁诉

《桄榔树》的故事

　　桄榔树，原产于马来西亚、印度等国，后被我国海南、广东、广西、云南等地广泛引种栽培，现已成为我国南方亚热带风情代表景观之一。桄榔树树干高挺直立且不分杈，广州等地人们常常把那种对爱情和理想专注的人比喻成"桄榔树一条心""从头到尾一条心"。

　　爱情是人类永恒的话题，当桄榔树被赋予情爱之托寄时，桄榔树的本身便被神圣起来。这有地理位置和气候等原因，当然也有其历史和人文因素。位于我国东南沿海一带的福建、广东等地，人多地少，经常遭受水涝台风袭击，自古以来便被标上蛮夷之地，落后而清苦。加之这一带地区，从明朝开始直到民国时期，战乱不断，民不聊生。当地老百姓为了躲避战乱，更是为了生存，绝大多数的青壮年劳力便一次又一次、一批又一批地跑到"南洋"谋生。当地人称这一现象为"过番"。长期被闽粤方言称为的"过番"，就是我们通常说的"下南洋"或"走南洋"。它与"闯关东"和"走西口"一样，都是中国历史上重大的"流民洪流"事件。

　　中华民族本就是个农耕民族，农耕民族最大的特点，就是喜欢固守一亩三分地，愿意过"老婆孩子热炕头儿"的平静生活。要做一个离家的游子，到陌生的世界去打拼与开拓，这是需要极大勇气的。然而，对于留守家园的妇孺老弱来说，更是需要勇气。丈夫漂洋过海外出谋生，一去经年，杳无音讯。妻子在家，除辛苦劳作照顾一家老少外，无时无刻思念外出的丈夫，提心吊胆，望穿天涯，凄苦无比。

　　因为无助，所以寄希望于虚无缥缈的神灵。在广州等地，民间长期普遍有投卦问卜，向"桄榔"神树祷告的做法。那些妇人常把夫君的腰带系在桄榔树上，贴上纸马，烧香叩首虔诚叩拜，祈求神灵保佑其夫君顺遂安康平安归来。在叩拜的时候常常念念有词，其词哀艳，令人感慨。常曰："信女某门某氏，今因氏夫某某出外

桃榔树 中国画 135cm×34cm

营生，敬求桃榔爷，加以庇佑，在外衣食充足，起居平安。不许其拈蜂惹蝶，多生枝节。发财以后，早日还家。信女某某再叩。"

画家徐悲鸿一生往返欧洲五六次，每次都匆匆路过广州，并没有机会在广州停留参观，也算是他的一个小遗憾。

1935年秋，徐悲鸿从南京前往桂林作画，又一次路过广州，这次得机稍作逗留，在好友许地山的陪同下，徐悲鸿才身临其境，一览羊城风土名胜，感受羊城人情世故。所到之处，常常见到高大的桃榔树下，有妇人将腰带系在树干上，烧香叩拜，起初不解其意也感到十分好奇，经许地山解释后，才明白这种风俗普遍且久盛不衰的缘由。

尤其是他看到观音山一带，当地妇女在桃榔树下拜神的景象及桃榔树上无以数计的系带，印象甚是深刻，感慨良多，于是便以此为题材，画了这幅《桃榔树》的画作，并在画作题诗："郎心管不住，徒有管郎树。桃榔如棕乱纷纷，形如涕泪涟而注。亦有枝叶向外发，参差无理亦无格。披头散发若鬼魅，有女虔诚求之切。从知粤妇最多情，粤郎佻达弃之频。遗条束带复何吝，无奈灵树终无灵。"

"当日殷勤藏郎带，明智离别良无奈。不恃颜色不恃情，任郎自由行天外。祝郎货利日日增，愿郎心坚亘天地。不望阿郎满载金银回，但愿归来食贫相守不相弃。"

"痴心天涯少年妇，空闺思念行人苦。一年半载甘心守，两年不得郎消息。访尽瞽巫祷尽神，海天莫识郎踪迹。开箧启视郎身物，中心呜咽如刀割。此物当日系郎身，思郎不见久沉寂。忍将持去系树腰，郎归不归带先凋。带先凋，永寂寥，思妇之心千里遥。"

画家采用中国画长轴式构图。在传统绘画，长轴式构图比横卷式构图更加强调上下左右置阵布势的空间处理。徐悲鸿采用了长轴形式，又赋予它新的空间上更多的写实因素，以"心灵俯仰的眼睛看空间万象"，用焦点透视法把平面结构与纵深表现统一起来，解决了长轴式构图对画家空间处理的限制，充分表达了中国诗画中所表现的空间意识。在此幅画中，一棵参天挺直粗壮的桄榔树从画面底部直伸顶部，且看不到尽头，甚是伟岸抢眼，与占幅很小跪地磕头叩拜的少妇瘦弱渺小的形象形成鲜明对比。少妇已经系了三条腰带了，但是还没有见丈夫归来。这次她穿着拖鞋、披散着头发又来叩拜，显示出她对桄榔树也将信将疑，但又不得不来拜的无助与无奈，且对前途命运迷茫未知的凄哀。

"美术应该忠于现实，因离开现实则言之无物。"《桄榔树》是徐悲鸿现实主义情怀的一种展现，寄托了画家对底层人民的深切同情。

15

滴水涌泉

《傅增湘像》背后的故事

　　傅增湘（1872—1949）四川省江
安县人，字叔和，号沅叔，别署双鉴
楼主人、藏园居士等，工书，善文，
精鉴赏，富收藏，中国近代著名藏
书家。光绪二十四年（1898）进士，
选入翰林院为庶吉士。1917年12月至
五四运动前，任北洋政府教育总长。
后担任故宫博物院图书馆馆长，以图
书收藏研究为志趣，开始大规模搜访
中国古籍，致力于版本目录学研究。
著有《藏园瞥目》《藏园东游别录》
《双鉴楼杂咏》等。

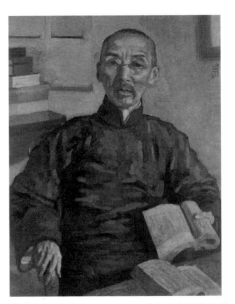

傅增湘像　油画　71cm×50cm　中国国家图书馆藏

　　在中国近代教育史上，傅增湘的
名字不可或缺。画家徐悲鸿在成名之
后画过一幅油画作品《傅增湘像》，
展现了傅增湘晚年在书斋中校览群籍
的形象。

　　那么画家徐悲鸿与北洋政府教育
总长傅增湘之间到底有过什么样的故
事呢？

　　去欧洲留学是徐悲鸿的梦想，他

日记图片

一直为此梦想做着不懈的努力。1917年12月，东渡日本留学未能尽兴的徐悲鸿在回国不久后，便来到北平寻求发展，同时也在为去欧洲留学寻找机会。在恩师康有为的推介下，他拜访了两个人。一个是北京大学校长蔡元培。看到徐悲鸿怀揣带着体温的自家手卷，蔡元培就被这个年轻人画中透露的极大潜质而惊叹，特聘徐悲鸿为北京大学画法研究会导师。另一个就是康有为的大弟子罗瘿公。罗瘿公是前总统府秘书，也是著名的编剧与诗人。他很欣赏徐悲鸿，认为他是可造之才，随即写信介绍徐悲鸿去拜访时任北洋政府教育总长的傅增湘，请他给徐悲鸿一个公费留学名额。当时，北洋政府教育部每年都会从各大学、高等专科学校选派男女教授，赴欧美各国留学，而傅增湘正是掌握公费留学发放权的关键人物。

　　如同任何一个求见高官的青年人一样，徐悲鸿认识傅增湘，但傅增湘却对徐悲鸿一无所知。在罗瘿公的带领下，徐悲鸿拿着恩师康有为的推荐信拜见了傅增湘。傅增湘看到徐悲鸿带去的画作颇为青睐，觉得他很有发展前途。徐悲鸿也适时表达了想去法国留学的渴望，希望傅先生能帮助他争取到出国留学名额。傅增湘当即表示，等战事一结束（当时正值第一次世界大战，出国留学名额暂停），一定给他争取机会。

　　然，1918年8月，当徐悲鸿听闻教育部派遣赴欧留学的第一批名单上只有朱家骅、刘半农两人，并没有自己，既愤慨又绝望。求学心切又年轻气盛的他，便写信直接指责傅增湘言而无信，骂之泄愤，措辞十分尖锐。一介教育总长，被一年轻人如此无端指责且言语无状，傅增湘当然也十分恼火。这件事也让介绍人罗瘿公十分难堪。但傅增湘毕竟是爱才且胸襟开阔之人，后来，罗瘿公出面说情，蔡元培也写信告解，傅增湘也就释然了。一战结束后，教育部再次派遣留学生赴欧学习，傅增湘不计前嫌，秉公办事，让徐悲鸿获得了宝贵的留学公费。徐悲鸿知道误会了傅增湘，感到局促和惭愧，于是到傅增湘处面谢，傅增湘只是轻描淡写地表示"不失信而已"。

　　1919年3月，徐悲鸿赴法留学，成为中国公派留学美术第一人。

　　这件事，傅增湘并没有放在心上，在他看来，他对徐悲鸿所做只是力所能及的

一种帮助。徐悲鸿是重情重义之人，对傅增湘的"滴水之恩"一生不曾忘记。很多年后他在《悲鸿自述》中这样回忆道："余飘零十载，转走千里，求学之难，难至如此。吾于黄震之、傅沅叔两先生，皆终身感戴其德不忘者也。"

1935年初，从欧洲举办中国现代绘画巡展归国的徐悲鸿，在北平登门造访已退休居家的傅增湘，花了六天时间专门为他绘制一幅肖像画《傅增湘像》。这件事情在傅增湘的《藏园日记》中，有详细的记载。甲戌年日记："十二月二十九日。下午徐悲鸿来谈至五点乃去，此人新周历法、德、意、俄诸国开画展，颇声动一时，倾来欲为余写小像，故定新正初二、三、四日下午来。""除夕二点后，徐悲鸿来为写炭笔小像，薄暮乃成，神采恒似目，作诗一首赠之。"乙亥年日记："正月初二日……午后徐悲鸿来画像，薄暮乃去。初三日，下午悲鸿来对写，近暮乃罢。初三，夜宴徐君于园中，约梦麟、适之等同饮，十时乃散。初四日，悲鸿来画像，暮乃去。初五日，徐君来画像，一时许，脱稿。"

《傅增湘像》展现了傅增湘晚年在书斋中校览群籍的形象。画像很是传神，画面上的傅增湘一袭中式蓝袍，气定神凝，手握书卷，气度儒雅。傅增湘本人对这幅画像喜爱有加，常年把它挂在书房，还曾将这幅画像影印若干赠予友朋，几乎成为他晚年"标准照"。

徐悲鸿为傅增湘作画像，距傅增湘之帮，已隔十六个春秋之久，绝不是什么交换，纯粹是感恩之举。

晚年的廖静文，谈起傅增湘，也是感念不已："傅增湘对悲鸿帮助很大，悲鸿去法国留学的名额多亏他帮助，悲鸿很感激，永世不忘。悲鸿成名后，给他画了油像。悲鸿很敬重傅增湘，留学回国后，只要北上，都会去看望傅增湘。傅增湘这个人很了不起，为人正派，很有气节，学识渊博。早年在天津创办中国第一个女子师范学堂；民国初年任教育总长，主张教育救国，发展新文化，为国家惜才育才，向欧洲派学生留学；五四运动中，为营救学生保蔡元培北大校长职务不惜丢官；后来出任故宫博物院图书馆馆长，手校群书，成为近代著名版本、目录、校勘学家和古籍收藏家，他把自己的部分精藏捐赠北京图书馆；新中国成立还拒绝随国民党去台

湾。很让人敬佩的。"

1949年10月20日，傅增湘逝世。他的家人遵照他的遗命把宋刻百衲本《资治通鉴》和南宋内府写本《洪范政鉴》传世孤本捐赠国家。20世纪50年代初，傅增湘的夫人把这幅《傅增湘像》连同一大批图书及文物字画赠给北京图书馆。

徐悲鸿为傅增湘所作的这幅《傅增湘像》，未曾公开发表过。廖静文生前也只是知道画在北京图书馆，但她自己也未能见到。

2010年，徐悲鸿嫡传弟子杨先让为了撰写《徐悲鸿——艺术历程与情感世界》一书，曾专门拜访了廖静文，同时也设法联系上了傅增湘的孙子傅延年。傅延年不仅给杨先让提供了他整理的他爷爷残存日记中有关徐悲鸿为傅增湘画像的日记，还送给杨先让一张他在北京图书馆翻拍的《傅增湘像》，虽然图像不够清晰且有反光，但这些资料已是弥足珍贵了。

傅延年对杨先让说："徐悲鸿先生这个人很重感情。当年他出国，是我爷爷力所能及的帮助，我爷爷都没放在心上，可他却念念不忘。给我爷爷精心造的这幅油画肖像，很传神，我们觉得非常亲切。画上的书案，是爷爷当年书房里的书案，我印象很深刻的。徐悲鸿很了不起，我爷爷也是慧眼识珠啊。"

没有任何语言比得上这些资料来得真实。看着《傅增湘像》，想着画像的画家，尤其让人觉着有一种人性的温暖，一种人格的力量。

附：《悲鸿自述》中与傅增湘交往的记述：

既居京师，观故宫及私家所藏。交当时名彦，益增求学之渴念。时蜀人傅增湘先生沅叔长教，余以瘿公介绍谒之部中。其人恂恂儒者，无官场交际之伪。余道所愿，傅先生言："闻先生善画，盍令观一二大作。"余于翌日携所作以付教部阍人。越数日复见之，颇蒙青视，言："此时惜欧战未平。先生可少待，有机缘必不遗先生。"余谢之出，心略平，惟默祝天佑法国，此战勿败而已……

旋闻教育部派遣赴欧留学生仅朱家骅、刘半农两人。余乃函责傅沅叔食言，语甚尖利，意既无望，骂之泄愤而已。而中心滋戚，盖又绝望。数月复见

瘿公，公言沅叔殊怒余之无状。余曰："彼既不重视，固不必当日甘言饵我。因此语出寻常应酬，他固不计较，傅读书人，何用敷衍？"诅十七年十一月，欧战停。消息传来，欢腾大地。而段内阁不倒，傅长教育屹然，无法转圜。幸蔡先生为致函傅先生，先生答曰："可。"余往谢，既相见，觉局促无以自容，而傅先生恂恂然如常态，不介意，惟表示不失信而已。余飘零十载，转走千里，求学之难，难至如此。吾于黄震之、傅沅叔两先生，皆终身感戴其德不忘者也。

16

小人物的风骨

《逆风》背后的故事

托物言志，以画表心，徐悲鸿在创作时，非常讲究"构图"，他认为，画什么？怎么画？都要有作者的精神寄托，而且他常常把自己的精神寄托在小东西的身上，"下里巴人"的麻雀也是他喜爱的题材之一。

九一八事变后，东三省沦陷，日本帝国主义先后在上海、华北等地不断滋事挑衅，发动侵华战争，国内形势严峻。然对

逆风 中国画 101cm×83cm

于国内高涨的抗日情绪，蒋介石不仅消极抗日还力主"攘外必先安内"，引起国人不满。1932年以来，两广地方实力派拥立胡汉民，与南京政府对峙，处于半独立状态。1936年5月，胡汉民病逝，宁粤关系急剧变化，蒋介石借机以"全国统一"、加强"精诚团结"为名，要求取消广州的国民党中央西南执行部和国民政府西南政

务委员会，结束与南京的半独立状态。粤系首领陈济棠与李宗仁、白崇禧经过反复商量，于6月1日在两广发动了"六一事变"，通电全国，呼吁国民政府顺从民意，领导抗日。西南将领积极拥护，愿"为国家雪频年屈辱之耻，为民族争一线生存之机"，全国民众抗日呼声高涨。

当时离宁南下到达桂林的徐悲鸿也备受鼓舞，被"抗日"和"反蒋"的口号所激动，不计个人安危，只求民族精神之振奋。徐悲鸿说："民族精神不可或缺，艺术家即是革命家，救国不论用哪一种方式，苟能提高文化，改造社会，就充实国力了。"他还说："一幅作品最少要反映一些时代精神。"他时常思考着"大道"，那就是一个民族的使命和一个画家的责任——立大德，创大奇，为人类申诉。

中国画《逆风》就是在这样的社会环境下创作的。徐悲鸿的学生艾中信先生曾回忆说，自1935年起，在不同时期，不同环境下，徐悲鸿画过许多幅《逆风》。

现收藏于徐悲鸿纪念馆的《逆风》是徐悲鸿1936年所作，也是徐悲鸿中国画的代表作之一。

整幅画极具张力，画家在描绘画中主体物象与周围环境的关系上，营造出广阔无尽的空间，给人以无穷的想象。画面上，狂风肆虐，苇秆纤弱飘摇，与占满画面的芦苇相比，几只麻雀更显弱小，然而它们却不畏艰难，迎着狂暴的逆风，振翅疾飞。振翅的麻雀像跳动的音符，生动的构图极富音乐感。被风吹倒的芦苇章法有致，以线破面，笔法豪放，立意深远，构思深刻，寥寥数笔已将气氛渲染到极点，达到了中国画笔少话多的深远意境。画家奋笔疾挥的笔触，画出了狂风之中巨大的芦苇倒向一侧，弯曲的苇枝显示出风势非常强劲，喻义民族存亡危在旦夕。麻雀虽小却逆风而飞，虽然不太切合自然规律，但它却是画家心灵深处的呐喊，表达了画家唤起民族的振兴及顽强拼搏精神的决心，抒发了徐悲鸿为国担忧的爱国情怀。

艾中信先生著文详细回忆了《逆风》这幅画创作的全部过程。《逆风》是徐悲鸿在课堂上所画，他一边画一边给学生讲，主要是讲他作画的心情，讲得也不

多，主要靠学生自己去领悟。他说："我喜欢画鹰，但有时并不喜欢鹰。画什么东西，都要有精神寄托，我的精神所寄，常常在这小东西（麻雀）身上。鱼逆水而游，鸟未必逆风而飞……"讲到这儿他便不再说话。第一幅画，因画苇叶时洒上了几点墨汁，画面被破坏，就作废了。又画了第二幅，画完后题上"逆风"。艾先生说，他当时并不能理解徐悲鸿所说的"精神所寄"是什么，只是觉得小麻雀逆风而飞，别有情趣，此外麻雀画在芦苇丛中，比画在海棠枝头更符合生活实情。但后来有一次他看到徐悲鸿画鹰，题上"飞扬跋扈为谁雄"，才领悟到徐悲鸿说他为什么有时并不喜欢鹰。把两幅画作联系起来研究，才明白徐悲鸿所说的"精神所寄"。

"吾认这艺术之目的与文学相同，必止于至善尽美。……吾所师者，造物而已……吾所法者，造物而已。碧云之松吾师也，栖霞之岩吾师也；田野牛马、篱外鸡犬、南京之驴、江北老妈子，亦皆吾所习师也。"

徐悲鸿的中国画创作，从麻雀身上可以看出他既重思想境界，又重形象的塑造。基于对卑微与弱小者的同情，他对麻雀有着特别的兴趣，并且反反复复地对不同生态下的麻雀进行速写。他所画的麻雀，都是从实际生活中观察写生得来的典型形象，同时又经过艺术的概括提炼，所以他的创作既是写实主义而又富于文学情操。他常在浓赭石里稍加一点墨色画麻雀的脑门、翅、尾，赭色从深到淡，在其背上点几点淡墨，麻雀的胸也用淡墨画就，同时留出脖子，再用小笔点焦墨画麻雀的小嘴巴，有时只横加一笔，焦墨渗入赭石色中，不用点睛，麻雀便活灵活现了。

在徐悲鸿的笔下，他极大地拓宽了中国画特有的寄托、比兴手法。风雨中高鸣的鸡、逆风中拼搏的麻雀、虽负伤却保持尊严的狮，无不浸满着画家不可遏制的激情和对民族振兴的渴望。

1953年，徐悲鸿先生逝世后，美协在北京中山公园的中山堂举办徐悲鸿遗作展。在画展开幕前，毛泽东主席很仔细地观看了展出作品，当看到中国画《逆风》时，他点头说道："很有思想，很有时代感。"什么思想，毛主席并没有明说，或

许这个思想和徐悲鸿所说的精神所寄是相近的吧，那就是小人物的奋发图强，也是徐悲鸿在革新中国画的努力中"独持偏见，一意孤行"态度的自况。

"鱼逆水而游，鸟未必逆风而飞。"《逆风》之精神所寄是有多方面含义的，而且相当深刻。从小麻雀的身上，徐悲鸿在平常的生活中用想象和联想的创作构思，不仅真实地描写了生活情景，也用美的情操激励人们奋发前进，真实地歌颂了小人物即当时社会底层民众的反抗风骨与奋发图强的精神。正如他所说的，"凡美之所以感动人心者，决不能离乎人之意想，意深者动深人，意浅者动浅人。"

17
水精域

《漓江春雨》背后的故事

雨桂林、雾重庆、秋北京、夜上海，这些人们心向往之的美景，在画家们的眼中更是别有艺术韵味！自然，驰名中外秀甲天下的桂林山水吸引了许许多多中外名家的眼球。徐悲鸿一生中也曾多次慕名而来，在漓江上泛舟浮游，在浪石烟雨前奋笔写生，创作了《漓江春雨》图。

《漓江春雨》图现藏于徐悲鸿纪念馆，是一幅泼墨山水画，是徐悲鸿1937年在广西桂林漓江上的写生作品。

这幅别开生面的山水画以水墨造就，借用西洋水彩画中的湿画法，充分发挥中

漓江春雨　中国画　74cm×114cm

国画墨分五色的理论，用水墨融化线条，除了近景一叶扁舟外，在画上几乎找不到一条轮廓线，更不见传统技法的皴擦。画家用平远式章法构图，利用宣纸和水的特性，巧妙地安排了黑、白、灰的关系，通过水墨的渗透、氤氲，把近景的孤舟，中景的树丛、倒影，远景的群峰融合得恰到好处。用墨块相互之间的挤压呈现迷蒙的河岸、码头与村舍，让褪去色彩的山水似隐似现、光影迷离，兼之划向江心的小舟在湖面泛起的丝丝水波，透迤缥缈，把漓江烟雨的清幽迷幻韵味表现得酣畅淋漓。

九一八事变后，日本帝国主义的铁蹄占领了我国东三省后又加速南侵，上海、南京相继沦陷，国难当头，民不聊生，热血男儿的徐悲鸿把他的忧国忧思之情倾注在画纸上，这让一心只求安逸的妻子蒋碧微十分不满，两人的关系由丝丝缝隙变成宽深的鸿沟。于是，徐悲鸿决定离开南京，到广西作画。

徐悲鸿选择广西并非偶然。1936年，两广地区爆发了"六一运动"，桂系将领李宗仁、白崇禧、黄旭初等通电全国表示，反对南京政府的不抵抗政策，愿意积极抗日，为国雪辱，为民族争生存。徐悲鸿敬重他们的义举，视他们为英雄。

在广西生活期间，他把他的艺术思想与爱国情怀融入作品之中。美丽的漓江便成了他的良伴。他常常乘一只木船漂流在漓江上，过着与水上人家相似的生活。此时李宗仁将军邀请徐悲鸿到阳朔写生，并赠他一套房子居住。在阳朔居住了一年多时间，徐悲鸿俨然成为一个地道的阳朔老百姓，所以他称自己是"阳朔天民"，还特意刻制了一枚"阳朔天民"白文方印，并多方联系，筹建桂林美术学院和桂林美术馆。

在阳朔写生期间，徐悲鸿还与他最欣赏的学生孙多慈曾有过短暂的相聚。他们一起泛舟漓江，一起作画写生。广西秀美的风景令徐悲鸿陶醉，激发了他的创作灵感，《漓江春雨》就是在此背景下诞生的。

这幅画通过对祖国大好山河的描绘，画出一片有赖于国人捍卫的神州故土，激发了人们在国破家亡之际对祖国壮丽河山的爱恋，也诉说了画家心头缠绕的爱国之情。

　　有关《漓江春雨》更为细节的故事，徐悲鸿之子徐庆平先生曾讲述过："先君曾在桂林阳朔住过较长一段时间，大自然的绮丽让他陶醉，使他产生把阳朔作为家乡一般的爱恋。我们可以在他此时的书画上看到"阳朔天民"的印章。他泛舟于漓江之上，细细地品味山水的秀美雄奇，创造出用大泼墨表现烟雨的独特技法，《漓江春雨》便是其代表作。画上除了近景有一舟子之外，全画再无线条，纯以墨块展现山光水色和若有若无的村落人家，水墨的酣畅淋漓达到极致，与法国印象派以色块取代线条的方法有异曲同工之妙，为后来的山水画家开拓了新的意境。先君自己对此画也颇为满意，曾想将它揭开，成为两幅。他亲自监督裱画师傅的操作。当画揭到一半时，他感觉墨色的丰富层次有所削弱，因此，他决定让操作停止，重新将画面合回。为了表达对水意犹未尽的歌颂，他在画上盖了一方"水精域"的印章，让观众产生身在画中的美妙联想。据我所知，该印再未出现在其他的画中。"

　　对于徐悲鸿的《漓江春雨》图，叶浅予曾说："……真是水墨酣畅，把雨中桂林山水表现得再真切也没有了，这和只讲笔墨不讲内容的文人墨戏大不相同。徐先生运用大块水墨为主要表现手法，需要高度的艺术修养，熟练地掌握笔、墨、纸三种工具的性能，使之随心所欲，运用自如。更重要的是对于所要描写的形象成竹在胸，不需要临阵揣摩。只有技术而胸无成竹，或胸有成竹而技术呼唤不灵，都难恰到好处、得心应手。"

　　徐悲鸿的主流创作并非风景画，然而他对待风景画的观点、技法的探索与创新，不仅对风景画的发展产生了巨大的作用，而且深深地影响了当代水墨画家。

　　借景生境是中国传统山水画的特征之一，然而徐悲鸿的《漓江春雨》图，水墨趣味却不再单纯呈现传统风景绘画的面貌，水墨淋漓的山水间带有明显的光影效果。他真正放弃了线的皴法，而使用阔笔泼墨法，"以色当墨"，用水彩画的方法塑造自然景象、染画天空、描绘空间感和空气感；他还放弃了古代用线画水的技法，创造性地使用了清楚的倒影，景物也不再是传统的扶杖隐士、深山茅亭或舟车之类，所取景物皆是有感有寄，富有生活情趣和现实主义色彩。

　　徐悲鸿曾说过："吾所谓艺者，乃尽人力使造物无遁形；吾所谓美者，乃以最

敏之感觉支配，增减，创造一自然境界，凭艺传出之。"

画之极诣为"真气远出""妙造自然"。《漓江春雨》对传统水墨画形式技法的创造性运用，启迪了人们对中国山水画改革的思考。从这一点看，徐悲鸿的确不愧是中国现代绘画史上的一位开拓者。

18

风雨如晦，鸡鸣不已

《风雨鸡鸣》背后的故事

在我国，雄鸡被赋予文、武、勇、仁、信"五德"。"头戴冠者，文也；足搏距者，武也；敌在前敢斗者，勇也；见食相呼者，仁也；守夜不失时者，信也。"在民间艺术中，鸡也常常象征"吉利"，故自古以来，雄鸡是人们最常见最喜爱的形象，也是文人骚客吟诗作赋、艺人画师跃然笔下最喜欢的题材之一。

中国画画鸡的很多，画家徐悲鸿也很喜欢画鸡。他一生中画了很多幅鸡，而且"托兴、自况"，赋予其笔下雄鸡特定的思想内容，有的画很有深意。他的中国画《风雨如晦，鸡鸣不已》便是这样的作品。

在20世纪30年代，徐悲鸿也多次画过这个题材。

《风雨如晦，鸡鸣不已》取自《诗经·风雨》篇："风雨凄凄，鸡鸣喈喈。既见君子，云胡不夷？风雨潇潇，鸡鸣胶胶。既见君子，云胡不瘳？风雨如晦，鸡鸣不已。既见君子，云胡不喜？"

诗经中的这首千秋绝调，本是流传于古代郑国坊间的民间歌谣《郑风》，歌词表达的是一个女子思慕所爱之人的情怀：在一个"风雨如晦，鸡鸣不已"的早晨，这位苦苦怀人的女子，"既见君子"，喜出望外。

然而，对"君子"的理解，在中国文化的传承中，最初就是国君的儿子，也就是要继承王位的人。《论语》中的君子则指的是德才出众的人。在《诗经》时代，"君子"意寓可敬、可爱、可亲之人。

《风雨如晦，鸡鸣不已》这首诗的创作背景，古代学者更倾向"思君子"论，而非"喜见爱人"。"风雨"象征险恶的人生境遇或动荡的社会环境，"鸡鸣"象征君子不改其度，"君子"则由"夫君"之君变成为德高节贞之君子了。

后世许多士人君子，常以虽处"风雨如晦"之境，仍要"鸡鸣不已"自励。比

如南朝梁简文帝《幽絷题壁自序》云："有梁正士兰陵萧士乡赞，立身行道，终始如一。风雨如晦，鸡鸣不已。"比如郭沫若《星空·归来》："游子归来了，在这风雨如晦之晨，游子归来了！"再比如毛主席的《浣溪沙·和柳亚子先生》："一唱雄鸡天下白，万方乐奏有于阗，诗人兴会更无前。"

徐悲鸿不断以《风雨如晦，鸡鸣不已》为题材创作的时候，也正是他被誉为"中国美术复兴第一声"的巨幅画作《田横五百士》《徯我后》创作之时。"富贵不能淫，威武不能屈""徯我后，后来其苏"的呐喊，与"风雨如晦，鸡鸣不已"的创作，其创作背景和精神根源，无疑是一致的。

徐悲鸿说"绘画虽为小技，却可以显之美、立大德、造大奇，为人类申诉"，他还说"或穷造化之奇，或探人生究竟，别有会心，便产生杰作"。

20世纪20年代后半期的中国，国民党派系之争激烈，帝国主义入侵，大规模派兵制造多起惨案，当局采取"不抵抗政策"，加之自然灾害空前严重，国人陷于水深火热之中，外忧内患、生灵涂炭的生存环境激发了徐悲鸿饱满的爱国热情和强烈的家国意识。1928—1933年，徐悲鸿创作了大幅油画《田横五百士》与《徯我后》。

1930年夏天，他画了一幅《鸡》，俪以竹石，题跋："风雨如晦，鸡鸣不已，既见君子，云胡不

风雨鸡鸣 中国画 132cm×76cm

喜，惜未见也。庚午夏日，悲鸿。"面对民族危亡与内忧外患，一句"惜未见也"，反映了他"铁马冰河入梦来"的忧愤悲怆之情，令人壮怀激烈。

九一八事变后，日本侵略者为了掩蔽炮制伪满洲国傀儡政府的阴谋，便在上海自导自演，蓄意制造事端。1932年1月28日晚，日军突然向闸北的国民党第十九路军发起了攻击，十九路军在军长蔡廷锴、总指挥蒋光鼐的率领下，奋起抵抗。徐悲鸿被十九路军将士英勇抗日的行为事迹所感动，想到"鸡具五德而勇尤著"，便以鸡为题，在自己的居所"危巢"，创作中国画《雄鸡》。此画笔墨淋漓，神形既得，画面题曰："雄鸡一唱天下白。十九路军健儿奋勇杀敌，振华毙亡民族，图以美之。"题词中的"雄鸡一声天下白"，正是对十九路军在淞沪抗日的歌颂。

1933年1月1日，徐悲鸿为《时代画报》作《雄鸡一声天下白》，画一雄鸡立在坚石上高声长鸣，一母鸡回视雄鸡。时代画报编者曰："悲鸿中国画爱绘人物，追师任伯年，得其神髓，山水画不易得，此幅为近作，赋彩超脱，位置幽古，有宋元画意，参以西洋物象形之法，气韵生动，用笔之苍劲，尤其余事也。"

1935年晚秋，作《风雨思君子》，题款："风雨思君子，乙亥晚秋。"

1937年正值抗日战争全面爆发之际，年初徐悲鸿以激昂的创作情绪，又一次采用《诗经·风雨》篇最后一章，创作中国画《风雨鸡鸣》，借古代郑国的民间歌谣《郑风》中一个女子思慕爱人的情操，抒写他看见"君子"的高兴。画面上，一只雄壮威武、冠羽丰美的雄鸡，在风雨交加之中，伫立在一块高耸巍峨的岩石之上，昂首挺胸，引吭高歌。岩石的旁边，翠竹繁茂，竹叶婆娑，生机勃勃。画面题款：风雨如晦，鸡鸣不已，既见君子，云胡不喜。丁丑始春，悲鸿怀人之作，桂林。钤印："生于忧患。"此作无论是构图、笔墨，均极为精彩，在艺术形式和创作方法上，都达到了真善美的境界，是徐悲鸿的精心之作，也是其水墨画代表作之一。

《风雨鸡鸣》是徐悲鸿采用浪漫主义的手法，用以唤起民众英勇抗战的决心，既是寄情托兴，也是富于象征意义的杰作。

徐悲鸿的学生艾中信在其所著的《徐悲鸿研究》一书中，对徐悲鸿的这幅《风雨鸡鸣》作了如此的解读："……这个'君子'就是领导全民族团结抗战的中国共

产党。他画一只在暴风雨中站在石尖上
引吭高啼的公鸡，创造了中国禽鸟画中
的革命浪漫主义手法。周总理看了这幅
画，说是他最喜爱的中国画之一。"

"有以兴起人之意者，率能夺造
化而移精神，遐想若登临览物之有得
也。"风雨如晦，鸡鸣不已，这是一幅
跳动着时代脉搏的画作。徐悲鸿用寓
意和象征的手法，用雄鸡这一家喻户晓
的艺术形象象征坚贞的英雄战士和敢于
抗争的民族精神，用风雨交加隐喻中华
民族面临的恶劣形势，通过晨鸡不惧危
险的引吭长鸣，以及雄鸡足下的磐石、
和风雨搏战的丛竹的烘托，来寄托画家
对美好未来的召唤和希望，表达"既见
君子"，"黑暗即将过去，光明就要来
临"的喜悦。

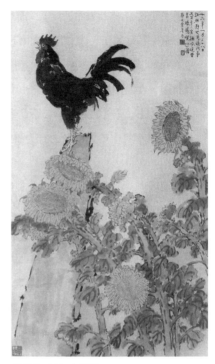

壮烈之回忆　中国画　131cm×77cm

1937年1月28日，徐悲鸿创作《壮烈之回忆》。近景是一朵朵盛开但却耷拉着
脑袋的向日葵，中间石竹矗立，岩石顶端矗立着一只正嘹亮长鸣的雄鸡。画面右上
角题曰："廿六年一月二十八日，距壮烈之民族战争又五年矣，抚今追昔，曷胜感
叹。"钤印："真宰上诉。"这里"壮烈之民族战争"，即指1932年"一·二八"
上海抗战时人民的英勇战争。向日葵隐喻着日本侵略者，在不惧危险、同仇敌忾的
中国人民面前低下了脑袋。昂首啼鸣的雄鸡象征着捍卫国家的抗日勇士。墨色浓郁
而沉稳，而鸡冠上的一块大红，让人民在艰苦岁月里仍感到希望。整幅画表达了画
家对淞沪抗战勇士的敬意，颂扬一个民族的顽强不屈。

徐悲鸿笔下鸡的形象，已超越了中国传统文人画中以鸡寓"吉"的明确性格。

他以鸡表达思念与殷殷希望，以鸡比喻勇敢的将士，以鸡讽喻人世间的各种争斗等，且将绘画与题跋相结合，以寄寓与象征的方式，注入对时局的关注，寄托与呈现出自己对现实的情感态度及强烈的家国情怀。

有人说："徐悲鸿的画，借物写实，生动有力，小至一根草，也是中国的草，大至一匹马也是中国的马。"这就是徐悲鸿，固守"为人生而艺术"的徐悲鸿，视艺术为生命的徐悲鸿。

19

天道酬勤

《怀素书蕉》的故事

　　怀素，中国历史上杰出的书法家，湖南永州零陵（今湖南零陵），俗姓钱，字藏真，法号怀素，生于唐玄宗开元二十五年（737）。其书法与"草圣"张旭齐名，成为我国历史上狂草的代表人物，后世有"张颠素狂"或"颠张醉素"之称。

　　怀素的狂草是典型的古典浪漫主义艺术，对后世影响极为深远。他书法擅以中锋纯任气势作大草，用笔圆劲有力，使转如环，奔放流畅，一气呵成，达到"骤雨旋风，声势满堂""忽然绝叫三五声，满壁纵横千万字"的境界。《读书评》对怀素的草书艺术有如此评价："怀素草书援毫掣电，随手万变，如壮士拔剑，神采动人。"

　　在草书艺术史上，怀素其人和他的《自叙帖》，从唐代中叶开始，一直为书法爱好者谈论了一千二百多年。这一千两百多年来，有关怀素，家喻户晓的还有他芭蕉练字的故事。

　　怀素小时候家贫如洗，十岁出家为僧，在零陵书堂寺受戒修行。他自幼聪明好学，对书法情有独钟，尤其是对草书，所以经禅之暇，常常醉心书法，废寝忘食。他勤学苦练的精神十分惊人。因为贫穷，他没钱购买练字所需的笔墨纸砚，便从书堂寺后面的泉眼里汲水，用毛笔蘸水练写。没有纸，他在寺院里找来废弃的圆盘和木板，涂上白漆，在上面勤写苦练。然而漆盘和漆板太过光滑，无法着色，也不易操控笔法，尽管这样，他的勤学精研使盘、板都被写穿了很多。后来他在寺院附近开了一块荒地，种了一万多株芭蕉树，长成的蕉叶繁密宽大，在他眼里就像张张宣纸。他摘取这些"宣纸"，铺在桌上，放开手脚，要么临帖挥毫，要么任意挥洒，夜以继日地练写。老芭蕉叶子用完了，小芭蕉叶子又不舍得摘，没有办法，他只好带了笔墨，干脆来到芭蕉地里，站在芭蕉树前，对着鲜叶反复书练，写完一处就另

换一处，寒暑易节，从未间断。怀素把他练字的地方诗意地称为"绿天庵"。

　　在"绿天庵"里刻苦习练钻研的怀素，努力师法自然现象中所包含的艺术情趣，那随风转动漂浮的蓬草，风卷细沙在空中飘舞、随风变化情态各异的云彩，无不让他感到草书那种特有的笔法和变动不居的势态。功夫不负有心人，怀素的良苦用心最终得到回报，他在狂草上突出的艺术成就，"以狂继癫"，成为狂草书法的代表人物。

　　今天，在永州的"怀素公园"，除了"绿天庵"里他当年研磨取水的地方被后人称为"砚泉"，在"砚泉"的不远处，就有被怀素练字写坏了很多笔头的"笔冢"。

　　这就是经久流传的怀素学书的故事。而怀素学书的故事，也是历代画家画笔下经常呈现的一个题材。现代著名画家徐悲鸿、李可染都画过怀素书蕉图。

　　艺坛巨匠徐悲鸿笔下的中国画《怀素书蕉》，图绘芭蕉树下，僧人怀素坐于石前，石上铺蕉叶，怀素执笔练习草书，以深浅不一的绿彩晕染出蕉叶，一枯叶以赭墨晕染出，以墨笔勾勒蕉叶的筋脉、叶片。画家对人物的刻画精致、充分，想象怀素聚精会神，全手抓笔，眼盯笔尖，于叶上笔走龙蛇。巨大的芭蕉叶分数组潇洒垂下，被画家

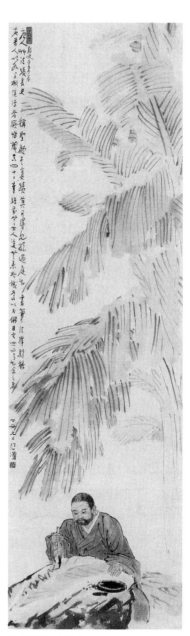

怀素书蕉 中国画 132cm×39cm

如写草书一般放到纸上。简略勾画出的几条茎络，便使环境氛围与人物融为一体。画面左侧题："唐人草法，张长史称圣，顾其真迹，莫可得见；孙过庭之书，笔法殊弱。能在晋人以外另开蹊径者，厥唯藏真。四十二章经，前无古人，后无来者，诚当以书佛目之。世必有知余意者。丁丑元日，悲鸿。"又题："静文爱妻存。"钤印："大慈大悲。"

现藏徐悲鸿纪念馆的中国画《怀素书蕉》，乃是徐悲鸿于1937年所作，纵132厘米，横39厘米，条幅形式。在传统绘画中，条幅属于立轴。绘画是在平面上展现空间艺术，历来绘画艺术对空间处理途径是多样的。徐悲鸿既有中国传统绘画的熏陶，又接受了西方古典写实主义的训练，他对绘画空间的改良是"以西润中"，即是以传统方法为主，又融入西法的。"古法之佳者守之，垂绝者继之，不佳者改之，未足者增之，西方画之可采入者融之"，是徐悲鸿中国画改良的宗旨，他所有重要的行为和言论大都是围绕"改良"中国画这个理想进行的，所以中国画《怀素书蕉》，徐悲鸿在继承条幅这一传统中国画形式的同时，又赋予它以新的空间因素。在强调下上左右置阵势的空间处理外，他根据需要适当融入焦点透视，赋予作品在空间上更多的写实因素，使整个画面在平面结构与纵深表现上达到合理的统一。

和怀素一样，视艺术为生命的徐悲鸿，其一生都在艺术的海洋中苦苦寻觅，铁着心去打拼天下，饱受了磨难与忧患。他在《悲鸿自述》中写道："悲鸿生性拙劣，而爱画入骨髓，奔走四方，略窥门径，聊以自娱，乃资谋食，终愿学焉，非曰能。而处境困厄，窘态之变化日殊。梁先生得所，坚命述所阅历。辞之不获，伏思怀素有自叙之帖，卢梭传忏悔之文，皆抒胸臆，慨生平，借其人格，遂有千古。悲鸿之愚，诚无足纪，惟昔日落拓之史，颇足用以壮今日穷途中同志者之志。吾乐吾道，忧患奚恤，不惮词费，追记如左。"用"昔日落拓之史""以壮今日穷途中同志者之志"，艺术之目的与文学相同，徐悲鸿笔下的《怀素书蕉》，正是明证了徐悲鸿心中的信念"艺术的生命在于创新。要创新，就要敢于冲破旧的东西……我的体会是要求得艺术的成功，三分才能七分毅力。"

　　事实也是如此。当徐悲鸿，这位伟大的智者，以艺术的眼光看待自己走过的人生之路时，则痛苦变成了收获，坎坷转化为了资本，给一个普通人的生命注入了活力，苦苦挣扎的平凡生活也就变成了一条追求理想的康庄大道。

　　画家徐悲鸿及徐悲鸿笔下的名画《怀素书蕉》告诉我们一个真理，那就是"天助自助者，运降不降人"。

20

人生总是荨菲味，换到金丹凡骨安

《八十七神仙卷》的去兮归来

　　徐悲鸿不仅是杰出的美术大师和卓越的美术教育家，也是一位与众不同的美术鉴赏家和收藏家。徐悲鸿的夫人廖静文生前常回忆说："在悲鸿颠沛流离、饱经忧患的一生中，始终以艺术为乐。他经常在繁重的工作之余，节衣缩食地去搜求和购买书籍字画。悲鸿总是不知疲倦地从那一堆一堆的旧书画中，寻找年代久远的艺术珍品。"

　　正如徐悲鸿在中央美术学院《高等学校教师登记表》中的"个人专长"一栏中所填写的那样，"能鉴别中外古今艺术之优劣"。徐悲鸿一生中的很多收藏，都是以一位艺术巨匠特有的眼力，穷其毕生积蓄、苦苦收集到的艺术珍品，比如他认为是"诚生平快事之一"收购宋人高手所绘的《罗汉图》，举债购得元朝王振鹏的《梅妃写真图》、"中国艺术品中一奇"的北宋人物画《朱云折槛图》、"中国画中罕见之妙迹"的明人画《王右军书扇图》及《八十七神仙卷》等。徐悲鸿在格外珍视的藏画上会盖上"悲鸿生命"的印章。《八十七神仙卷》的来去归兮与悲鸿的生命之间经经纬纬的事情，在艺术史上都是一段令人感慨的故事。

一、《八十七神仙卷》的来去归兮

1. 赎宝

　　1937年，到香港举办画展的徐悲鸿，经好友许地山夫妇的介绍，到一位收藏中国字画的德籍夫人家去看画。德籍夫人的父亲曾在中国任公职数十年，去世之后，留给女儿的遗产之中有四箱中国字画，因德籍夫人不懂字画，便托许地山夫妇为她寻人销售。

　　在众多的字画中，意外而惊喜地发现了一幅白描人物手卷。画面上列队行进的

八十七个仙人，眉眼神态呼之欲出，体态轻盈，飘飘欲仙，惟妙惟肖。整个画面虽未着任何颜色，但那遒劲而富有生命力的线条所产生的综合渲染效果，展现了我国古代人物画的杰出成就。

尽管画面上无任何款识，十分推崇我国传统线条白描技法的徐悲鸿，凭借自己多年来鉴定古画的丰富知识和经验，认定此画非唐代高手不能为，当即以一万元现金并加上自己的七幅作品购得此画，为流落异国他乡的国宝赎身使之回归祖国。因为买时古画并没有名字，所以徐悲鸿以画中神仙的数量为此画起名《八十七神仙卷》，并在画面上加盖了"悲鸿生命"的印章，重新装裱，并加题跋为："前后八十七人，尽雍容华妙，比例相称，动作变化，虚阔干平极，护以行云，余若旌幡明器，冠带环佩，无一懈笔，游行自在。"之后又请香港中华书局照相制版，用珂罗版精印。

2. 丢宝

视艺术为生命的徐悲鸿对《八十七神仙卷》呵护备至，爱护有加，在当时那个动荡的年月随身携带辗转各地，个中艰辛自不言说。1941年底的一天，日军空袭云南，轰炸机成群结队，狂轰滥炸。当时在昆明举办劳军画展的徐悲鸿和许多人一起进入防空洞躲避。警报解除后回到住所，徐悲鸿却发现门锁被撬，《八十七神仙卷》连同他自己的三十余幅作品被盗！尤其是被他视为生命的《八十七神仙卷》的丢失让徐悲鸿痛不欲生，食不下咽，寝不安息，大病一场，从此落下高血压的病根。曾经，徐悲鸿为这件流落海外的国宝赎身而感到是平生最快意的事，然而国宝的意外丢失也成了他终生最遗憾的事。他深深谴责自己，悲伤地赋诗自忏："想象方壶碧海沉，帝心凄切痛何深。相如能任连城璧，负此须眉愧此身。"

3. 宝归

在以后的日子里，每每一想起这幅画，徐悲鸿常常扼腕叹息，心里泪流不止。1946年初，徐悲鸿的学生，中央大学艺术系的卢荫寰女士的一封来信让徐悲鸿震惊并兴奋不已。卢荫寰信中说她在丈夫的一个成都朋友家里，无意中看到一幅和徐先

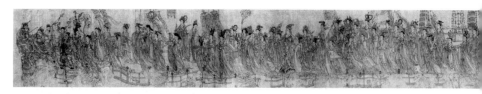

八十七神仙卷 中国画 30cm×292cm

生丢失的《八十七神仙卷》十分相同的古代人物画卷，之所以对此画如此熟悉，缘于在中大艺术系上学时，徐先生曾将《八十七神仙卷》的放大图照带进教室让学生们临摹，而她也有幸多次仔细临摹，所以一见便有故旧殊胜的感觉。知得此消息后的徐悲鸿快乐而焦虑，快乐的是国宝有迹可循，焦虑的是他不能亲自出面，怕藏画人惧祸，将画毁掉，销赃灭迹。苦心权衡后，委托一刘姓中间人前往成都与藏画人设法相识，后出20万元的高价和自己多达数十幅之多的作品将画赎回。看到"完璧归赵"、他视为生命的画卷，徐悲鸿激动得两颊通红、双手颤抖。后来廖静文馆长回忆说："打开画一看，题跋都给割掉了，那个'悲鸿生命'的图章也给挖掉了。但是画的内容还很完整，没有被损坏，所以悲鸿非常高兴，当即作诗一首：'得见神仙一面难，况与伴侣尽情看。人生总是荟菲味，换到金丹凡骨安。'"

1948年，徐悲鸿将《八十七神仙卷》重新装裱，请张大千先生和谢稚柳先生写了跋。此画现存徐悲鸿纪念馆，成为镇馆之宝。

徐悲鸿为什么如此看重《八十七神仙卷》？答案在他《收藏述略》："鄙藏之最可纪者，为唐人画之《八十七神仙卷》，即宣和内府所藏赵孟頫审定之武宗元朝元仙仗之祖本也。此卷后端遭人割去，较武卷后段少一人，但卷前则多一人，共八十七人，故即以名卷。三十一年（1942）夏，在昆明失去，越两年从成都侦还，已为人改头换面，重装，余所盖'悲鸿生命'章，亦被割去，全部考证材料皆失。且幸全卷无恙，已死之心，赖以复活，此卷关系吾国艺术与考证甚大，一因其道教关键，一因白描人物八十七人中写三帝文官甲士金童玉女无一不妙相庄严，任便古今之人物画均不能匹也。"

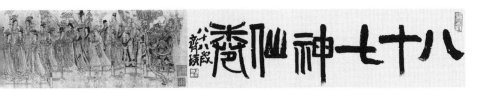

二、《八十七神仙卷》赏析

绢本，白描。绘八十七个神仙从天而降，列队行进。白云冉冉欲动，仙子飘飘欲飞。天王、神将虬须云鬓，身体强健，人物衣褶稠密而重叠，神情各异，神采飞动。构图整齐而不呆板，参差有致。人物虽动态一致，服饰相似，但通过微小的转侧和顾盼，得到相互之间的呼应。线条遒劲而富有韵律，没有着色，却有着强烈渲染效果。整幅画作具有"天衣飞扬，满壁风动"的艺术感染力，充分体现了我国传统白描技法的高超水平，代表了我国唐代人物画白描技法的杰出成就。卷首有齐白石篆书题字，卷后有徐悲鸿1938年、1948年三跋及张大千、谢稚柳跋。

对于这幅稀世珍宝，张大千观赏后认为此画卷"与晚唐壁画同风"，"非唐人不能为"，可能是唐代画圣吴道子的粉本。谢稚柳认为："此卷初不为人所知，先是广东有号吴道子《朝元仙仗图》，松雪题谓是北宋时武宗元所为，其人物布置与此圈了无差异，以彼视此，实为滥觞……"徐悲鸿认为："此画吾友张大千欲定为吴生粉本，良有见也"，又认为"此画倘非画圣，孰能与于斯乎"，此卷"足可颉颃欧洲最高贵名作"，并在画上加盖了"悲鸿生命"的印章，以示对此作的重视。潘天寿曾评论此画："全以人物的衣袖飘带、衣纹皱褶、旌旗流苏等的墨线，交错回旋达成一种和谐的意趣与行走的动态，使人感到各种乐器都在发出一种和谐音乐，在空中悠扬一般。"

三、《八十七神仙卷》题跋

徐悲鸿跋《八十七神仙卷》释文一

此诚骨董鬼所谓生坑杰作，但后段为人割去，故又不似生坑。吾友盛成见之，谓其画若公孙大娘舞剑器浑脱，要如陆机、梁鳏行文，无意不宣而辞采娴雅，从容中道。倘非画圣，孰能与于斯乎？

吾于廿六年五月为香港大学之展，许地山兄邀观德人某君遗藏，余惊见此，因商购致。流亡之宝，重为赎身，抑世界所存中国画人物无出其右，允深自庆幸也。古今画家才力足以作此者，当不过五六人。吴（道）玄、阎立本、周昉、周文矩、李公麟等是也。但传世之作如《帝王像》，平平耳。《天王像》称吴生笔，厚诬无疑，而李伯时如此大名，未见其神品也。世之最重要巨迹，应推比人史笃葛莱藏之《醉道图》，可以颉颃欧洲最高贵之名作。其外，虽顾恺之《女史箴》，有历史价值而已，其近窄远宽之床，实贻讥大雅。

胡小石兄定此为道家《三官图》，前后凡八十七人，尽雍容华妙，比例相称，动作变化，虑阑干平板，护以行云，余若旌幡明器、冠带环佩，无一懈笔，游行自在。吾友张大千欲定为吴生粉本，良有见也。

《八十七神仙卷》徐悲鸿跋

　　以其失名，而其重要性如是，故吾辄欲比之班尔堆农浮雕，虽上下一千二百年，实许相提并论。因其惊心动魄之程度，曾不稍弱也。吴道子在中国美术史上地位与菲狄亚斯在古希腊相埒。二人皆绝代销魂，当时皆著作等身，而其无一确切作品以遗吾人，又相似也。虽然，倘此卷从此而显，若巴特农雕刊，裨益吾人想象菲狄亚斯天才于无尽无穷者，则向日虚无缥缈、夐绝百代吴道子之画艺，必于是增其不朽，可断言也。为素描一卷，美妙已如是，则其庄严典丽，煊耀焕澜之群神，应与菲狄亚斯之《上帝》《雅典娜》同其光烈也。以是玄想，又及达·芬奇在伦敦美术院藏之素描《圣安娜》，与拉斐尔米兰之《雅典学院》稿，是又其后辈也。呜呼！张九韶于云中，奋神灵之逸响，醉余心兮。余魂愿化飞尘直上，跋扈太空，忘形冥漠，至美飙举，盈盈天际，其永不坠耶！必乘时而涌现耶！不佞区区，典守兹图，天与殊遇，受宠若惊，敬祷群神，与世太平，与我福绥，心满意足，永无憾矣。

　　廿七年八月悲鸿题于独秀峰下之美术学院。先一日，倭寇炸毁湖南大学，吾书至此，正警报至桂林。

《八十七神仙卷》徐悲鸿跋

徐悲鸿跋《八十七神仙卷》释文二

是年，吾应印度诗翁泰戈尔之邀，携卷出国，道经广州，适广州沦陷，漂流西江四十日，至年终乃达香港。翌年走南洋，留卷于港银行铁箱中，虑有失也，卒取出偕赴印度，曾请囊达赖尔·波司以盆敢利文题文。廿九年终，吾复至南洋为筹赈之展，乃留卷于圣地尼克坦。卅年欲去美国，复由印度寄至槟城，吾亲迎之。逮太平洋战起，吾仓皇从仰光返国，日夜忧惶，卒安抵昆明。熊君迪之馆吾于云南大学楼上。卅一年五月，吾举行劳军画展。五月十日，警报至

《八十七神仙卷》徐悲鸿跋

《八十七神仙卷》张大千跋

此，画在寓所，为贼窃去，于是魂魄无主，尽力侦索，终不得。翌两年，中大女生卢荫寰告我，曾在成都见之，乃托刘德铭君赴蓉，卒复得之。惟已改装，将"悲鸿生命"印挖去，题跋及考证材料悉数遗失。幸早在香港付中华书局印出，但至卅五年胜利后返沪，始及见也。

想象方壶碧海沉，帝心凄切痛何深；

相如能任连城璧，负此须眉愧此身。

既得而愧恨万状，赋此自忏。

卅七年十月，重付装前书，悲鸿

初版印出之第二跋已赠舒君新城

徐悲鸿跋《八十七神仙卷》释文三

戊子十月，即卅七年十一月初，大千携顾闳中所写《韩熙载夜宴图》来平，至静庐共赏。信乎精能已极，人物比例亦大致相称。而衣冠服饰、器用什物皆精确写出，可以复制。籍见一千余年前人生活状态，如闻其声息气味，此其可贵也。至于画格，只如荷兰之JanSteen，至多Metsu，所谓Printure de genre，若吾卷则至少当以Fra Angelico或Botticelli方能等量齐观，此非中国治艺术者可得窥见也。

同年腊月十二日，悲鸿装竟题记。

张大千跋《八十七神仙卷》释文

悲鸿道兄所藏《八十七神仙卷》，十二年前，予获观于白门，当时咨嗟叹赏，以为非唐人不能为，悲鸿何幸得此至宝。抗战既起，予自故都违难还蜀，因有敦煌之行，揣摩石室六朝隋唐之笔，则悲鸿所收画卷，乃与晚唐壁画同风，予昔所言，益足征信。曩岁，予又收得顾闳中《韩熙载夜宴图》，雍容华贵，彩笔纷披。悲鸿所收者为白描，事出道教，所谓《朝元仙仗》者，北宋武宗元之作实滥觞于此。盖并世所见唐画人物，惟此两卷，各极其妙，悲鸿与予并得宝其迹，天壤之间，欣快之事，宁有过于此者耶。

<div align="right">丁亥嘉平月蜀郡张爰大千父</div>

谢稚柳跋《八十七神仙卷》释文

右悲鸿道兄所藏《八十七神仙卷》，十年前初见之于白门。旋悲鸿携往海外，乍归国门，遽失于昆明，大索不获，悲鸿每为予道及，未尝不咨嗟叹惋，以为性命可轻，此图不可复得。越一载，不期复得之于成都，故物重归，出自意表，谢傅折屐，良喻其情。此卷初不为人所知，先是广东有号吴道子《朝元仙仗图》，松雪题谓是北宋时武宗元所为，其人物布置与此卷了无差异，以彼视此，实为滥觞。曩岁，予过敦煌，观于石室，揣摩六朝唐宋

《八十七神仙卷》谢稚柳跋

之迹，于晚唐之作，行笔纤茂，神理清华，则此卷颇与之吻合。又予尝见宋人摹周文矩《宫中图》，风神流派质之此卷，波澜莫二，固知为晚唐之鸿裁，实宋人之宗师也。并世所传先迹，论人物如顾恺之《女史箴》，阎立本《列帝图》，并是摹本。盖中唐以前画，舍石室外，无复存者，以予所见，宋以前惟顾闳中《宴夜图》与此卷，并为希世宝，悲鸿守之，比诸天球、河图至宝，是宝良足永其遐年矣。

丁亥正月十九日海上谢稚柳书

四、《八十七神仙卷》的艺术价值

我国唐代绘画以道释人物宗教画最为盛行，被认为是人物画发展的顶峰，呈现出辉煌、富丽、豪迈、博大之风格。吴道子乃为当时道释画之代表画家，画技之高被称为"古今一人而已"。

吴道子，河南禹县人，未成年即已"穷丹青之妙"，在洛阳等地以画壁画为生。后名声大噪，被唐玄宗"知其名"，授以"内教博士""宁王友"，非有诏不得作画。吴道子一生作画极多，单是东西二京寺观壁画即作三百余堵，可惜由于历史的变迁与战乱而荡然无存。宋《宣和画谱》所载吴道子画存共九十三幅，其中如《五圣朝元图》《佛会图》《天王像》等珍贵作品多已没灭不可得见，而《八十七神仙卷》历千余年而完整地流传下来，其历史价值之珍贵，则不待言说。

唐张彦远在《历代名画记》中说吴道子"画人物有八面，生意活动"。画史记载吴道子人物多重视夸张手法，画力士、神将"虬须云鬓，数尺飞动，毛根出肉，力健有余"，画仕女、佛像能达到"窃眄欲语"之神情。画时"弯弧挺刃，植柱构梁，不假界直尺，图圆光皆不用尺度规画，一笔而成"。早年行笔差细，中年行笔磊落，似莼菜条，其衣纹用笔飘逸圆润，立体感强烈，其画法被称为"吴带当风"。史传吴道子画风有二：一为"于焦墨痕中薄施微染，自然超出绢素，谓之吴装"；一为"根本不用色，只用线条将形象描绘得生动淋漓之致"，即为白描，为其初创。

　　《八十七神仙卷》表现大场面的人物群体形象,线描变化无论刚柔、粗细、软硬、曲直都能运用自如,毫无造作习气,其线条与历史记载中的吴道子画法极为相近。白描画稿《八十七神仙卷》,使我们得以看到吴道子的高超技法与艺术风格。

　　唐代民间书画收藏之风日盛,吴道子作品被定为"神品上一人",尊为画圣。唐张彦远记载当时人们"手揣卷轴,口定贵贱,不惜泉货,要藏箧笥","吴道子屏风一扇值金二万,为当时最高者"。传世珍品《八十七神仙卷》其艺术价值可想而知。

21

忍看巴人惯担挑，盘中粒粒皆辛苦

《巴人汲水》背后的故事

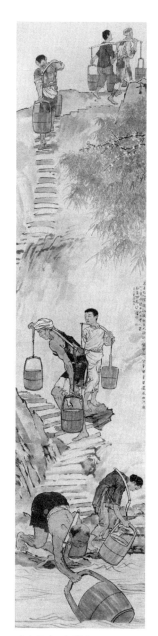

　　七七事变爆发，日本帝国主义发动全面侵华战争，大肆侵略中国。8月大举进犯上海，制造"八一三事变"，之后直逼南京，形势十分危急。1937年11月，南京国民政府被迫西迁，重庆成为战时临时首都，全国政治、经济、文化中心也转移到此。

　　徐悲鸿是随中央大学入蜀地的。住在嘉陵江畔盘溪中国美术学院的他，每天都要走下几百高峻的石坎到嘉陵江北岸码头，渡江到南岸，又攀越中渡口陡峭崎岖一眼望不到头的层层石坎到沙坪坝，给中央大学艺术系的学生们授课，日晒雨淋，辛苦异常。同样每天沿途一路，他都会目睹到重庆老百姓爬越数百级的阶梯，将一担担水挑上岸来，这种极为艰苦的劳动深深地触动了艺术家的同情与钦佩之心，想着自己背个画箱爬坡都喘息不止，肩上挑着五六十斤一担水的滋味不言可知。他感同身受了山城人民的疾苦，遂创作了中国画《巴人汲水》。

　　徐悲鸿说："决定搞一幅创作，最主要的一点是要有一个能使你感动的内容和主题，从内心产生一种非画不可的愿望。只要是一动手，就是遇到天大的困难也决不能动摇，要以最大的毅力和决心坚决完成。"

　　徐悲鸿酝酿构思了很久，《巴人汲水》是在中大

巴人汲水　中国画　294cm×63cm

的教室里创作的，当时条件极差，教室里没有长桌子，由学生们牵着画纸。为了强调台阶之高，选择将两张宣纸接在一起的办法。他没有画草图，巴人攀梯汲水的每一个动作、每一个表情画家都烂熟于心。他直接用木炭条在纸上布局，勾勒人物轮廓，挥毫写就背景，整幅画几乎一气呵成。

此画纵294厘米，横63厘米，画的背景为重庆的高岸，下临嘉陵江。几个汲水的男女，在江边打了水，再挑着水桶登上几百级石阶到居处去。画面采用长幅构图，既符合内容需要，又发展了中国画立轴的特点，即用夸张的纵横比例来展现嘉陵江畔崖壁的高耸陡峭、山路的崎岖蜿蜒。画家将巴人汲水的场面自下而上分为舀水、让路、登高前行三个段，描绘了七个人物。通过对人物的动态、表情，肩、臂、腿等处紧张肌肉的刻画，男女老少担水的动作各有不同的表现，突出劳动人民担水的艰难。画家还在两个裸露出胳膊的挑夫的身上加强了筋肉的描绘，突出他们身体的健劲有力。画家对于人物骨骼、肌肉的精深了解使他在表现不同角度、动态的人体时，能够不用模特而挥写自如，开辟了中国人物画描写现实生活的新时代，创造了一种现代中国画的新语言，自成一格。这种新风格既具备传统绘画的动笔、用墨、调色的特点，也保存着优良传统中的诗意、储蓄、旷达的境界；既具有工笔画的严谨精神，也不失写意画的抒情效果；既撷取西方的写实画法，也不落自然主义的窠臼，给此后的中国画改革以积极的影响。

画面自题赋诗："忍看巴人惯担挑，汲登百丈路迢迢。盘中粒粒皆辛苦，辛苦还添血汗熬。廿六年（1937）冬，随中央大学入蜀，即写所见，悲鸿"。诗文既表现了画家对当时百姓凄苦生活的同情，折射了战时广大人民坚强的斗争精神，也体现了画家用画笔为苍生写照的历史使命感。画中右上角的竹子郁郁葱葱，梅花怒放，这种处理不但对画面起到点缀作用，而且反映了徐悲鸿对于中华民族在严酷的历史环境中表现出来的不屈不挠的民族气节的赞颂。

在画中江边舀水人中，徐悲鸿画一个头上长疮的巴人，有人觉得癞痢头总是不好看的，和麻子一样，是落后的东西，便问徐悲鸿美术作品中为什么要出现这种形象？

徐悲鸿说：痢痢头是当时劳动人民中常见的，这就是生活，不必避讳。他还说伦勃朗也不是尽画美女，正因为他画了不少下层人民的形象，才使他的艺术感到丰富而浓厚的生活气息。

此画一经展出就引起轰动，被誉为"五百年来罕见之作"。

1943年春末，世界反法西斯战争进入高潮，中国战场的抗日战争也如火如荼，为了给战时的重庆人民以美术欣赏和精神上的鼓舞，徐悲鸿在重庆中央图书馆举办画展，参展之画都是徐悲鸿长期保存的、自己特别满意和有代表性的作品。《巴人汲水》便陈列在展所转角楼梯处，依着楼梯侧壁悬垂下来，294厘米的竖距画幅十分壮观，悬挂起来观看，山城的陡峭与险峻扑面而来。

廖静文生前曾仔细地讲过这次画展的盛况。她说："那时我也刚到悲鸿身边不久。画展开幕后，前来看画的人很多，每天达一万人以上。我也是第一次看到悲鸿如此丰富多彩的画展。他的巨幅作品《田横五百士》《徯我后》《愚公移山》《九方皋》《巴人汲水》，都异常吸引人。尤其是《巴人汲水》，这幅画很长，是挂在楼梯边上的，观众为了看全画，都是登上楼梯，一步一步地走上楼又一步一步地走下楼，倒是与这《巴人汲水》很应景。有一天，悲鸿的学生朱怀新来看画，看到他爬上爬下地观画，很仔细，悲鸿感到有趣，就问她爬楼梯看，对《巴人汲水》有什么感想？朱怀新说画的内容很熟悉很有感触，还说她也常到嘉陵江边写生，也常看到这个情景，但没想到把它作个题材去画。悲鸿就对她说，在生活里'挑水'这件事，各个地方都能看到，但重庆是山城，挑水者挑一担水，要爬这么高的坡，

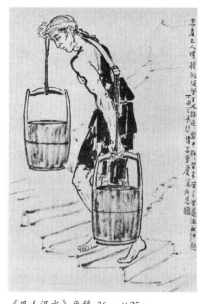

《巴人汲水》画稿　36cm×25cm

走这么多的石阶，他们的劳动是多么艰辛啊。采用长构图，把石阶从画幅下面直画到画幅上端，可显出坡高、石阶长，更表现了劳动人民的勤劳和汲水者的艰辛。在艺术道路上，要认真观察生活，从普通的一件小事情上，要看出深刻的含意。能否表现得完美，适合的艺术形式和不怕困难、坚持到底的毅力是非常重要的。要像汲水者那样，爬石阶、上高坡，不能半途而废，不能功亏一篑，一步一步，努力地走上去。听了悲鸿的话，朱怀新很受感动，因这次观展，后来还写过一篇文章，说悲鸿善于利用不同环境，向不同对象的学生进行多方面的教育。"

这次画展，发生了许多故事。朱怀新的事情算一个，还有后面要讲到的《灵鹫》与飞行将军陈纳德的故事。此外，关于《巴人汲水》，廖静文还讲述了这样的一个故事："悲鸿一共作过两幅《巴人汲水》。在重庆的这次画展上，印度驻华公使一见《巴人汲水》图，便爱不释手，非要重金购买收藏。然而此次画展展出的作品绝大部分都是'非卖品'，《灵鹫》是，《巴人汲水》更是。当时徐悲鸿经济上确实很紧张，既要救济学生还要办画展，还正在为抗日救国筹款，处处都需要钱，所以他便依照原样重新画了一张《巴人汲水》，后作的那幅就被印度驻华公使收购珍藏了。最早画的那幅《巴人汲水》一直被悲鸿视作'非卖品'保存在身边。1946年1月我和悲鸿在重庆结婚后，悲鸿当即在《巴人汲水》上补题'静文爱妻保存'，之后他在同期的许多作品上都写上了'静文爱妻'的字样。他去世后，我把他的画全部捐给国家，这幅画现收藏在徐悲鸿纪念馆。"

听廖静文讲，被印度驻华公使收购的那幅《巴人汲水》经历了一段颇为曲折的经历，后来被一个叫朱良的人收藏了。朱良是个新四军干部，1949年他随部队到了重庆，无意中在一批被处理的旧书画中发现了徐悲鸿的《巴人汲水》，尽管朱良手头拮据，画商要价又很高，但他还是一个心思要把画买下。经过一番艰难的讨价还价，把画价由160万元谈到120万元后，朱良交了10万元订金，与画商谈妥三天交付。没有钱的朱良急忙找到部队的后勤部长想办法。当时，正赶上部队给师级以上的干部配置苏联毛呢大衣，而大衣数量又暂时不够，朱良便主动提出不要大衣，希望换取120万元现金，后来部队领导同意了他的建议，于是朱良便如愿以偿地购得《巴人汲水》并用

心珍藏。历经沧桑与劫难后，画家晏济元、苏葆桢等重庆收藏界、书画界的许多老人，在"文革"结束后都曾到朱良家中欣赏过这幅《巴人汲水》。

"这幅画我也亲眼见过，1992年7月我受邀请看了这件作品，是悲鸿的真迹。"时隔经年，说起这些事时，廖静文依然激动不已。

2004年在北京翰海拍卖会上，《巴人汲水》经过数十轮的竞拍，从起拍的800万到1650万最终成交，创造了当时徐悲鸿个人书画拍卖的世界纪录。6年之后的2010年12月，徐悲鸿《巴人汲水》在北京翰海近现代书画专场又一次引起竞投热潮，经过30余轮的竞拍，从起拍的3500万元到1.53亿元落槌，加上佣金，成交额超过1.71亿元，刷新了当时中国绘画拍卖成交的世界纪录。

耐人寻味的是，徐悲鸿第一幅突破亿元大关的作品中，不是他笔墨酣畅的奔马，不是他威风凛凛的雄狮子，也不是他历史题材的油画作品，而是嘉陵江边上含辛茹苦、一桶桶、一担担地把江水汲上高峰的挑水老百姓！

从1937年冬到2010年底，历经72年的岁月沧桑，《巴人汲水》，这件倾注了画家心血之作，承载着收藏家们深厚情感的艺术珍品穿越了无数风尘，辗转出现在世人的视野里，还是那么神采飘逸，魅力十足。

徐悲鸿之子、中国人民大学徐悲鸿艺术研究院院长徐庆平，在赏析《巴人汲水》时说："这幅画创作于抗日战争最艰苦的时期，画的就是重庆大学对面的松林坡。通常西方画多用横幅，特别是带景的一定要横幅，这样，景物才能有更多的空间去表现，竖着的话空间太小了。然而《巴人汲水》却是竖幅的，自然，其构图的难度也更大了。为了表现劳动者的辛苦劳作，家父构思了很久，用大角度人体来表现每一位人物。其中一位挑水的妇女，画得非常结实、非常纯朴，但同时也表现了劳动者的尊严，和米勒笔下的劳动者一样，心灵非常纯洁、高贵。画作中居前挎水的一个人头上带有伤疤。因为南方的天气太热，人的头上经常长疥疮，长了以后会留下疤。一个小小的细节就刻画出一个典型的劳动人民形象，可是又被画家画得很美。它栩栩如生地描画出那个时代下层劳动者的真实生活和所处的环境，这个伤疤显得那么自然、那么美。巴人的淳朴勤劳感动着画家，对下层贫苦大众的爱怜与同

情激发了画家的创作灵感。家父把自己也画入图中，成为劳苦大众中一员，《巴人汲水》中间让路那个穿浅色长衫的年轻人，就是他本人，虽是书生打扮，却和其他人一样挑水。"

"能精于形象，自不难得神韵。"徐悲鸿正是用他的画笔和他的情感，记录了一个逝去的时代。

如果说《愚公移山》是徐悲鸿借用神话传说来展示中华民族坚强不屈的气概，那么《巴人汲水》图便是借用现实生活来展示中华民族勇于抗争的精神。正是这种《愚公移山》《巴人汲水》中所呈现的气概与精神，将中华民族的优秀文化不断传承下去而生生不息。

22

自怜尘劫几曾经

《巴之贫妇》的故事

1937年8月13日，日军大举进攻上海，淞沪会战爆发，会战持续3个月之久，国军战败，上海失守，之后日军直逼南京。当时正在桂林的徐悲鸿于8月底急忙赶回南京，安排好妻子蒋碧微及两个孩子去重庆，因不放心自己留在桂林七星岩洞中的书画，便匆匆返回广西。10月21日，蒋碧微拖儿带女抵达重庆，租住在渝简马路的"光第"私宅。11月初徐悲鸿自己也从桂林来到重庆，在迁往重庆的中央大学艺术系任教。照理说，在兵荒马乱的岁月里，一家人能安守一起，很值得珍惜。然而，此时的徐悲鸿与蒋碧微，由于出身不同、性格不同、爱好不同，加之生活琐碎、纷芜繁杂、恩恩怨怨，两个人的感情裂隙越来越大，隔阂越来越深。

面对深重的国难、动荡的时局，徐悲鸿根本没有心思闹家庭纷争，所以他恳切地想与蒋碧微言归于好。然而，早已心有旁骛的蒋碧微，却将日日与徐悲鸿相对视为负担，行事更加强势凌人，一言不合，便对徐悲鸿恶语相加，冷漠相待，不断挑起争端，而争吵的延伸就是抖落陈年往事，彼此伤害。

一天，蒋碧微的外甥从沦陷区逃到重庆，想报考中央军校，因此小事，两人发生龃龉，没想到燃起蒋碧微的熊熊烈火，表面看是为了蒋碧微外甥的前途，其实是蒋碧微借故生事，挑起争端，想逼走徐悲鸿。面对蒋碧微的彪悍和不可理喻，对于这个在情感上更像旅店的家，徐悲鸿忍无可忍，次日清晨，徐悲鸿黯然离开。对此，蒋碧微不但没只言片语劝阻，而是冷眼旁观，而且对前来家中给徐悲鸿拿取生活用品及衣物的杨建侯，也是冷语相讥。

徐悲鸿不得已，搬进沙坪坝中央大学简陋的单身教师宿舍，独自舐舐着感情的伤口，过着孤寂的生活。

是年除夕，在辞旧迎新的鞭炮声中，在家家户户团聚的欢声笑语里，无家可归

的徐悲鸿沿着嘉陵江畔踽踽独行。湍急汹涌的江水裹着凛冽的寒风，在四合的夜幕下肆意地拍打着江岸，昏暗的路灯无力地发出昏黄的灯光，星星点点，疏淡忧郁而渺远。想起远在沦陷区杳无音讯的老母亲与弟妹们，想起自己饱受磨难和忧患的曾经，想起自己近在眼前却远在天边的家……国破家亡的痛苦与辛酸，在徐悲鸿的心头肆意弥漫、澎涌。

他漫无目的地走着，走着，直到江两岸的灯火渐次熄灭，整个嘉陵江被笼罩在浓密的夜色里，寒冷而孤寂。

这时，在静寂无人的江边，突然，徐悲鸿看到一个衣衫褴褛的老妇，身背一个破旧的竹篓，手拄着一根木棍，蹒跚而行捡拾破烂。因为饥寒交加，她的两只眼睛在昏暗路灯的映衬下，射出可怕的光芒。看到老妇人在除夕的夜晚还在为生活惶惶而行，蓦地徐悲鸿仿佛看到二十多年前，在黄埔江畔那个凄风冷雨可怕的夜晚里，那个困顿在上海滩饿得想要自杀的自己。强烈的同情和怜悯涌上心头，他掏出口袋里所有的钱，塞到那个老妇人的手中。老妇人双手捧着钱，感激涕零，对着徐悲鸿一边深深地鞠躬，一面不断地道谢。

看着老妇人蹒跚离去的脚步，弓背弯腰、沧桑憔悴的身影，徐悲鸿感慨万千，回想自己一生，"自脱襁褓，……所受所遭又惟坎坷、落拓、颠沛、流离、穷困，幸尽日孳孳……"这么多年过去了，这个

巴之贫妇 中国画 102cm×62cm

社会仍旧没有什么改变，国家依旧贫困，底层的劳苦大众还是生活在水深火热之中，在苦苦地为生存而挣扎。他匆匆跑回宿舍，在寒冷的灯光下，凭借回忆，研墨挥笔，创作了这幅反映人民疾苦的《巴之贫妇》的名作。

画面上，毛笔随着人物面部和手部骨骼、肌肉的结构变化而留下粗细、刚柔不同的线条，尽现人物与贫困抗争的顽强精神。消瘦无骨的面庞，深陷却有神的眼睛，青筋隆起、紧握木棍的手，都使这一贫妇令人肃然起敬。木、竹、布的不同质感也被画家用线条予以区别。可以说，整幅作品的线都可以根根数出，无一多余，显示出画家简练到极点的表现力。在画的右上角，画家挥笔写下"丁丑除夕，为巴之贫妇写照。战争与和平，但无以易此况味也。"后补题"静文爱妻保存"。

黑格尔说："最伟大的艺术品也往往是应外在的机缘而创作出来的。"当画家内心的敏感与柔软被触动，真实的情感便喷涌而出，化成有力的线条与色彩，用艺术的力量，"立大德，创大奇，为人类申诉"。

23

遥看群动息，停立待奔雷

徐悲鸿《负伤之狮》及其背后的故事

　　徐悲鸿喜欢狮子，也喜欢画狮子，积稿颇多。他认为狮虽为猛兽，然性情和易。他笔下的狮子，通常都是赋予了人格化的构思。比如，画于1935年的浪漫主义杰作《飞将军从天而降》，款识"新生命活跃起来。甲戌岁阑，危亡益亟，愤气塞胸，写此自遣，悲鸿。"画面雄狮腾空跳跃，自救民族于危亡；画于1938年的《负伤之狮》与《侧目》等，无不寄托了画家的爱憎和情思。

　　《负伤之狮》作于1938年，中国正遭日本帝国主义的侵略，国土沦丧，人民流离失所。徐悲鸿满怀悲愤，融写实手法于水墨语言中，画此负伤雄狮，用浪漫主义的表现手法抒发画家的家国情怀，用拟人的笔触将狮子化身为一种坚强不屈的精神。

　　画面上的狮子，回首翘望，双目怒视远方，虽然负伤，但仍不失百兽之王的威武气势，保持昂扬斗志，在

负伤之狮　中国画　109cm×110cm

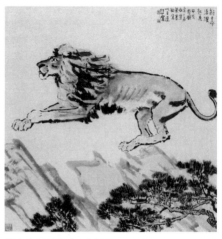

新生命活跃起来　中国画　113cm×109cm

它身上体现了中华民族自尊自强的精神，同时也包含着徐悲鸿对民族精神的崇尚。雄狮那迎风飘舞的鬃尾，紧抓地面的利爪，炯炯逼人的双目，传神的气韵，激情澎湃，意到笔随，以形写神，自然恰当。画面右上题跋："负伤之狮，廿七年岁始，国难孔亟，时与麟若先生同客重庆，相顾不怿，写此聊抒忧怀。悲鸿。"后附"东海王孙"白文长方印章，左下角有"真宰上诉"朱文方印章。

那么，跋中所提麟若是谁？他与徐悲鸿有何交往？此幅杰作《负伤之狮》与之又有何经纬掌故？

吴蕴瑞（1892—1976），字麟若，江苏江阴人，著名体育家，是以"鲤鱼吴"蜚声海上的著名画家吴青霞的丈夫。1918年吴麟若毕业于南京高等师范学校体育专修科，1924年毕业于国立东南大学体育系，同年，考取民国第一名官费留美芝加哥医学院，并获取芝加哥大学医学学士，1927年获得哥伦比亚大学教育学硕士学位。1927年回国后长期担任中国现代体育教育的发祥地南京大学（原南京国立中央大学）体育系教授兼系主任，也是中华人民共和国建立的第一所体育高等学校上海体育学院（华东体育学院）的创始人。1932年曾聘为东北大学体育科教授。1933年夏返宁再次担任国立中央大学体育系教授兼主任。

1927年，徐悲鸿结束八年对西方绘画的朝圣之旅回国后，就被南京国立中央大学聘为艺术系教授，执掌中央大学艺术系。在中央大学执教期间，身为体育系主任的吴麟若与身为艺术系主任的徐悲鸿，多有往来。在徐悲鸿的影响下，吴麟若也开始对绘画产生了浓厚的兴趣，两人因此产生了深厚的友谊。后因国难孔亟，两人又一起辗转四川客于重庆，更借画作将二人相知相惜。徐悲鸿纪念馆馆长廖静文在《徐悲鸿传》中，回忆徐悲鸿身患重病且经济困顿时写道："悲鸿仍卧床不起，接踵而来的，是必须继续预交下一个月的住院费用，而我已身无分文……悲鸿的几位老朋友听到了我们的困难后，都伸出了援助之手。其中有一位吴蕴瑞先生，还经常给悲鸿送些可口的食品来。他曾是中央大学体育系主任（新中国成立后，担任华东体育学院院长），为人正直、热情，因受悲鸿的影响，也热爱美术，经常在业余作画……"两人的友情在廖静文的回忆中显得亲切而感人。

吴麟若博学多才，不仅是一位体育家，也是一位书画家，酷爱书画艺术，收藏颇丰，多次举办过画展，书画底蕴丰厚，为书画界所推重。徐悲鸿在《吴麟若画展》的序文中评道："江阴吴蕴瑞先生麟若，以名体育学家而酷嗜艺术、而爱画尤入骨髓。四十以后，始试学画，竹师造化，以竹为师，所诣清逸，卓然独到。渐渐扩大领域，写花卉鸟兽，其中尤以梅花芙蓉家鸭水牛为有精诣。盖先生勤于写生，所作悉以自然为蓝本，不尚工巧，惟务真实，此乃业画者之难能，而先生毅然行之，是识孔子所谓知之好之而乐之者也。先生文雅善草法，初研阁帖，继好怀素，心摹手追，不遗余力，当世舍于右任先生外，殆未见于草法如先生之笃行者，其佳者直逼四十二章经。业精于勤，良非偶然。吾国艺事近年似有起色，顾习艺者至多不过好之者，甚少乐之者，夫治一学，苟不至乐之程度必不能入灵魂，神与之会，故虽负美才异秉，亦鲜杰作产生。麟若先生中年治艺，而博学精能，如此，他日祝冬心板桥应无多让，其艺之成功可于其治艺之精神觇之矣。先生又善鉴别瓷器，收藏殊富，好古钱，亦其余事之是记者也。四六年岁始嘉陵江上磐溪中国美术学院。"

1937年抗日战争全面爆发后，国民政府西迁襟江背岭，重庆成为战时陪都，南京国立中央大学也随迁到重庆沙坪坝。此时身在广西的徐悲鸿（1936年徐悲鸿离开南京，前往广西作画，因为他的声望，国立中央大学没有接受他的辞呈，仍保留他的教授聘任），因学生们的纷纷要求与校方的请求，同年11月重返中央大学艺术系授课。自然，徐悲鸿与吴麟若又开始了"抬头不见，低头见"的同事交往。

老友相见，自是分外感念。聊及战乱中辗转的中大，徐悲鸿感叹："中大损失最大的莫过于我们的系了！"每言及国难深重，民族危亡，及有家不能归的苦痛时，常喟然长叹，簌簌泪下。

1938年的中国是灰色的，从大局来看，日军侵略态势已然滔滔，覆巢之下完卵难存；于个人而言，徐悲鸿家事不安，又患病卧床，"精神体质两俱不宁"。在深雾隆冬的开年，徐悲鸿奋笔绘《负伤之狮》，一负伤之狮一边奔跑，一边回头看着背后，含着有苦说不出的深意。又绘《侧目》，一怒狮侧视一条小小的毒蛇。

1938年1月上旬，与吴麟若教授谈起国难民情，奋笔勾勒一中堂《负伤之狮》。画一头蹲着的雄狮，虽身负重伤，瘦骨嶙峋，仍不失兽中之王的雄姿和威风。

1943年，徐悲鸿在重庆举办画展，一是为了给战时重庆人民以美术欣赏和精神上的鼓舞，二是出售部分画作，用所得画款资助穷朋友、穷学生和购买书籍字画。吴麟若闻讯而来，认购了《负伤之狮》等一批画作，精心收藏。

1953年9月26日，徐悲鸿病逝。廖静文将徐悲鸿一千二百余幅呕心沥血之作和其倾毕生积蓄收藏的一千二百余幅唐、宋、元、明、清及近代名家书画，以及徐悲鸿生前从国外收集的一万余件珍贵的画册及绘画资料全部无偿地捐给国家，同时捐出的还有自己名下唯一的一套房产——东受禄街16号院，这里是徐悲鸿最后七年生活的地方。为纪念徐悲鸿杰出的艺术成就和对中国美术事业的贡献，1954年10月，中华人民共和国文化部以北京东受禄街16号故居为馆址，建立了徐悲鸿纪念馆。为充实徐悲鸿纪念馆藏画，廖静文始向徐悲鸿生前好友征求大师的遗墨散珠。吴麟若深知《负伤之狮》的分量和意义，毅然决定割爱。

为了留份永久的纪念，也是对与徐悲鸿莫逆之交的感念，吴麟若与妻子吴青霞相商后，决定由吴青霞临摹一帧《负伤之狮》。

吴青霞一直十分推崇徐悲鸿，对他的作品也是爱不释手。凭借自己对悲鸿先生人格和艺术的理解，凭借自己扎实的笔墨和造型功力，以及丹青"女将军"的无限豪情，吴青霞对临了一幅与原作等大的神形兼备的《负伤之狮》。吴麟若在摹本的右上角题记："忆自一九三七年日本侵略我国时，余与悲鸿老友随校先后至渝。斯时大江南北俱遭铁蹄蹂躏，每言及悲愤溢于颜面，特为《负伤之狮》以寓意。不幸一代大师竟于五三年作古，五五年成立悲鸿纪念馆，其夫人廖静文同志征求遗墨，割爱奉贻，并由爱人吴青霞临摹一帧，形神俱得，以作纪念。"

自此，吴家客厅原挂着徐悲鸿《负伤之狮》的位置上，替换上了由吴青霞临摹的《负伤之狮》。

吴青霞夫妇也从不主动提及此事。1981年冰夫为撰写《吴青霞的艺术生涯》一文采访吴青霞，她只说："临摹悲鸿大师的作品，对我也是个极好的学习机会，何

况徐先生还是我老爱人的诤友。"

后来吴青霞在耄耋之年，把自己的绘画精品及其丈夫吴麟若先生共同珍藏的名家书画120余幅无偿捐赠给常州市政府，并捐出人民币100万元用于艺术院建设。

如今摹本的《负伤之狮》珍藏在常州吴青霞艺术院陈列馆，原件的《负伤之狮》珍藏在徐悲鸿纪念馆。这一南一北静驻素壁、默默相望的"孪生姊妹"之间，留存着一段鲜为人知的艺坛佳话。

24

蓑笠本家风，独钓寒江里

从《寒江独钓图》到《寒江垂钓图》

《寒江独钓图》是徐悲鸿1939年在新加坡为答谢好友陈延谦所作。

陈延谦，生于清末，祖籍福建同安，出身贫苦，少时背井离乡随父到南洋谋生，历经艰顿，先与友人合营绳索生意，渐立基础，后又独自经营树胶种植与橡胶加工出口业，以其独到的商业眼光，经一番苦心打拼，1914年就已成为拥有3000多亩橡胶园的"橡胶大王"。当时欧洲人为保其橡胶的垄断地位，不允许华人加入树胶交易所，陈延谦愤而创立树胶实业有限公司与之抗衡。九一八事变后，身在海外的陈延谦却心系祖国，成立南洋华侨赈灾会并担任首届主席，一直为抗日战争筹赈捐款，领导南洋地区的抗日筹款活动。之后，他又成立和丰、华商、华侨等8家银行有限公司，分行遍及印度尼西亚、泰国、越南、马来西亚、缅甸等地，同时他还担任了当年海外最大华人金融机构的总理，成为20世纪20年代新加坡最富有的华人领袖。

1939年3月，国内抗日战争如火如荼，为尽个人对国家之义务，"尽其所能，贡献国家，尽国民一分子之义务"，徐悲鸿前往新加坡举办筹赈义展，当时得到新加坡各界华人空前热烈的欢迎和支持，尤其是当地华人富翁们的大力支持。在星华筹赈会主席陈嘉庚的推介下，陈延谦、李俊承、林文庆、黄曼士等80多名巨贾成立了徐悲鸿教授作品展览筹委会，推广宣传并纷纷认购画展的筹赈券。

热血男儿的陈延谦当时还是华人上流社会"吾庐俱乐部"的主席，对同样热血的徐悲鸿，陈延谦热情相待，大力支持，以个人名义及"吾庐俱乐部"的名义分别捐款认购徐悲鸿画作。他不仅自己买画，还介绍自己的朋友买。华侨银行的另一位首脑李俊承也捐款认购。正是因为有这些朋友们的鼎力支持，徐悲鸿的画展义筹非常成功，规模之盛、范围之广、观众之多、筹款数目之巨、艺术影响之深远，在新

加坡艺术史上尚无前例。

为了感谢陈延谦和李俊承，徐悲鸿特意为他们二人画了两幅彩墨肖像和一幅《寒江独钓图》。

20世纪30年代的新加坡，照相行业和摄影技术并不普遍，能作肖像的画家也少之又少，能以中国彩墨画创作人物肖像的画家更是一时无两。徐悲鸿别开生面的巨作《九方皋》，传神阿堵，既显示了一代大师的艺术水平，也开创了彩墨人物肖像画的先河。新加坡的报章称赞徐悲鸿："尤其是画人像为一时无两。画像最难传神，所谓传神阿堵，难之又难的事，可是徐教授对于这一点最有把握。"千金易散，画家难求。以中国彩墨画为自己画像，是许多海外华人领袖多年欲遂的心愿。

当年南洋华人认购徐悲鸿画作时，可以提出自己的要求。所以当徐悲鸿为陈延谦和李俊承造像时，他二人非常珍惜这个机会，也表达了各自的意愿。徐悲鸿则根据他们的设想，对照真人相片，先画出速写画稿，再进行创作。

李俊承是佛教信徒，据说，有一次被意外袭击时，胸前的居士徽章恰巧把子弹挡开，救了他一命，所以徐悲鸿笔下的他是一袭袈裟的高僧，神情慈悲虔诚，背后松石流水，表达了他的宗教信仰。李俊承曾赋诗一首给徐悲鸿，以表达他对此画的喜爱："着笔烟云起，乾坤一老翁。山松随意古，水石自然工。曼衍龙奔海，幽寥鹤唳空。炎洲三岛客，何幸识春风。徐悲鸿为写松石小景赋诗谢之。"

陈延谦则要求把自己画成"独钓寒江雪"的蓑笠老翁，所以画中

1939年徐悲鸿为陈延谦、李俊承画像

1948年，徐悲鸿将"寒江独钓图"改题"寒江垂钓图"，私人收藏

的他手持钓竿，身后是漫天霜雪，虽身处寒境，但表情恬淡，眼神深邃，显示出高
洁的人格。虽然徐悲鸿所画的南洋是见不到雪景的，可是在南洋的华人可借此慰藉
对家乡的思念并追寻宁静淡泊的人生。

　　陈延谦十分喜爱这幅画，作题画诗"蓑笠本家风，生濯淡如水。孤舟霜雪中，
独钓寒江里"于其上，并把《寒江独钓图》一直挂在自己府邸水榭"海屋"的前
厅，每每有亲朋好友造访，他也常出示这幅《寒江独钓图》，大家以此画为题，吟
诗助兴，比如黄孟圭的"历尽繁荣倦世途，家风回溯到农夫。余生已有安排计，一
幅寒江独钓图"，李俊承的"戴笠披蓑上钓舟，满江芦雪水平流。萧然自得垂纶
乐，独占烟波伴鹭鸥"，黄瑞甫的"久栖热带久忘寒，冒雪耐寒一钓杆。阅世须经
寒苦境，深情且向画中看"，洪鸿儒的"江干垂钓古人风，寄托如何总不同。省识
画图真面目，舟中坐者岂渔翁"等。

筑桥堤畔止园东，门向沧海水接空。"海屋"是陈延谦新加坡私宅"止园"里最有名的建筑。"止园"之所以著名，不仅因为它建筑设计的独特、主人身份的特殊，也因为它还是30年代新加坡文人雅士汇聚的地方。"烟雾如屏障碧川，轻涛拍岸卷清涟。止园添得好风光，眼底狂波也有边。"这首诗是黄孟圭题写"海屋"风景的诗，"海屋"是陈延谦放置图书诗画的水榭及会友的雅室。"止水澄心观世变，园林息影觉身轻"，尽管主人自撰的对联表明其追求"淡泊明志、宁静致远"的人生境界，但其爱国忧国之情却无时不在。1938年重阳节，陈延谦作诗《重阳日感东三省义愤》："东邻横暴压藩篱，戮我蒸民毁我旗。遥想满城风雨日，同仇敌忾莫空悲"，斥责日本帝国主义侵略我国东北三省的不义之举，抒发他胸中的激愤之情。

1939年11月，徐悲鸿应泰戈尔之邀前往印度讲学，离开星洲之前，陈延谦曾邀徐悲鸿挚友黄孟圭和郁达夫等人作陪，在"海屋"为徐悲鸿设宴饯行。席间，陈延谦做"老来遣兴学吟诗，搜尽枯肠得句迟。世乱每愁知己少，停云万里寄遐思"的诗句饯别徐悲鸿，夜雨、波光、惜别，慨叹"各记兴亡家国恨"的千里离愁。

1941年12月太平洋战争爆发，新加坡也于1942年2月15日被日军占领，黄孟圭出逃到印度尼西亚后被日军抓捕，在日本宪兵监狱中备受酷刑摧残，直到抗日战争结束，郁达夫被日军杀害于苏门答腊岛丛林，曾参加止园饯别宴的人，只有徐悲鸿仓皇之中，安全逃离新加坡绕道缅甸回国。陈延谦忧愤交加，1943年因心脏病去世，他给自己咖啡山墓地题句："埋骨何须故乡，盖棺便是吾庐。"《寒江独钓图》也在战乱中不知所踪。

1948年，从中国采访归国的南洋商报的记者黄维恒，在新加坡举办摄影作品展。前去观展的陈延谦之子陈笃山在诸多照片里，意外地发现了一张徐悲鸿的照片，认出图片上的人正是九年前给父亲画过《寒江独钓图》的画家，欣喜不已。他从家中所存父亲的遗物中找到《寒江独钓图》照片，写信寄给徐悲鸿，恳请他能重新绘画此图，并表示愿意支付所需费用。

1948年底的北平，也是多事之秋，此时国内政局动荡，人心惶惶，体弱多病

1948年徐悲鸿给陈笃山的复信

的徐悲鸿，接到书信，尽管事务缠身，但还是在百忙之中于1948年11月10日给陈笃山回信"笃山世仁兄惠鉴：手书及画像照片均收到，阅悉。目下事务甚烦，日为员生生活奔走，寝食俱废。但以尊人关系，亦愿一尽微劳。惟有一条件，乃仆至友黄孟圭先生此时困在澳洲，望能以四百叻币交与其弟黄曼士先生，仆即为命笔也。覆颂时绥。"

"受人滴水之恩，当以涌泉相报"，徐悲鸿是位知恩图报的真君子。1925年黄孟圭、黄曼士两兄弟对当时穷困潦倒青年徐悲鸿的帮扶，让徐悲鸿一生感念不已。黄氏兄弟与徐悲鸿的交情，以及他们与自己父亲的交情，或许陈笃山并不知晓详情，但对于徐悲鸿真诚的要求，陈笃山爽快答应。按徐悲鸿的嘱托，陈笃山将酬金由黄曼士转交到"病困澳洲"的黄孟圭，而黄孟圭也没有想到困扰之中的徐悲鸿会竭尽所能，恩恩相报。

1948年12月，徐悲鸿重画《寒江独钓图》，改题为《寒江垂钓图》，并题跋："廿八年四月春，余为星洲筹款之展，陈延谦先生属写此图。逮星洲沦陷，此图毁失。陈先生哲嗣笃山世兄函求重写，时国中烽烟遍地，人心惶惶。余方掌国立北平艺专，情绪不宁。感于笃山世兄之孝恩不匮，勉力作此。卅七年十二月，徐悲鸿。"

值得一提的是，徐悲鸿还完好无损地保留着他1939年为陈延谦、李俊承两先生所作的淡墨速写画稿。他于画稿上补题："廿八年四月，余在星洲为筹赈之展，陈延谦、李俊承两先生皆赞助，曾为画像，此乃原稿。笃山世仁兄孝恩不匮，特寄赠之，卅七年冬，悲鸿。"将两人画像之原稿连同新作的《寒江垂钓图》一起托人带到新加坡，交与陈笃山先生。

陈笃山也是位有心之人，他搜集、整理了父亲遗物中留存的当年止园雅聚中许

题画诗

多名人雅士，如洪鸿儒、李冠三、管震民、张锡嘏、许允之、林镜秋、陈天啸、黄葆光、丘菽园、吴瑞甫、洪镜湖、黄孟圭等为《寒江垂钓图》吟咏的诸多题画诗，连同《寒江垂钓图》，陈延谦、李俊承的肖像画稿，徐悲鸿的复信及1985年9月25日的《联合晚报》上刊载的《失而复得的寒江垂钓图》的报道，精心编辑并刊印成书。

1990年3月，徐悲鸿纪念馆应新加坡泰星金币有限公司邀请，在新加坡国家文物馆举办"徐悲鸿的画——五十年回顾展"时，陈笃山夫妇于3月27日拜访了前去办展的廖静文、徐庆平，并将徐悲鸿的《寒江垂钓图》一书赠送徐悲鸿纪念馆惠存。

"一竿独钓随水流，千卷遗篇有典型。乍喜故人来入梦，自怜尘劫几曾经。"这首《过止园记梦》，是李承俊对故人往事的追忆与思念，也是对历史岁月的缅怀。艺术只是一种呈现，我们应该体会艺术背后的山和大海。从《寒江独钓图》到《寒江垂钓图》，这是徐悲鸿同一个人物题材的两次创作，一个有抗日战争的印迹，一个是解放战争的背景。绘画是有生命的，艺术让岁月留痕，这幅画记载了徐悲鸿与南洋两代人的情谊。动乱不堪的年代，画的是寒江垂钓，弥漫在画中的情思，似乎可以窥见画家彼时的心绪。

25

恺恺君子情

《汤姆斯总督肖像》背后的故事

现收藏在新加坡国家博物馆的《汤姆斯总督肖像》，是徐悲鸿1939年在南洋举办抗日筹赈画展时所画。这幅经典传世之作的诞生，既承载了一段烽烟岁月的历史，也见证了一份战火纷飞中的恺恺君子之情。

珊顿·汤姆斯总督是英国海峡殖民地的第25任总督。英国海峡殖民地总督是殖民地时期英国派驻海峡殖民地的英皇代表。1826年，英国东印度公司将新加坡、槟城和马六甲三个辖地合并成海峡殖民地，并设海峡殖民地总督一职，代表英皇统治殖民地，直到第二次世界大战期间，日军占领了海峡殖民地，总督之职也随之被废。

汤姆斯总督于1934年9月上任，到1946年3月离任，是少有的任期超过7年的海峡殖民地总督。1941年12月8日，日军偷袭珍珠港，

汤姆斯总督肖像　油画　246cm×129cm
新加坡国家博物院藏

太平洋战争全面爆发。日军从马来半岛长驱南下，新加坡局势岌岌可危。作为海峡殖民地政府首脑的汤姆斯总督召见陈嘉庚等华人社团领袖，先成立星华抗敌动员委员会，全力支持政府抗敌，后又成立星华义勇军，与民众一起与入侵的日军浴血奋战。2月15日，新加坡沦陷，汤姆斯总督被日军俘虏，先囚禁在樟宜监狱，后转到"二战盟军战俘营"至1945年8月15日，成为海峡殖民地日据前的最后一任总督。

为了纪念汤姆斯在二战中对新加坡的贡献，新加坡金融区的珊顿道，就是以他的名字命名的。

1939年，国内抗日战争进入最艰苦的相持阶段，徐悲鸿在多处目睹了国破家亡下国人的悲惨与苦难，热血男儿的他前往南洋，用画展义赈的方式筹款支持抗战，并将义卖所得巨款无私地捐给祖国，作为第五路军抗日阵亡将士遗孤抚养之用，报效祖国。

1939年3月14日，“徐悲鸿教授作品展览会”在维多利亚纪念堂开幕，轰动了整个新加坡，上至总督，下至学生、农工商贾，华洋巨细，无一不被大画家的旋风卷过，每20个新加坡人中就有一个参观过画展。海峡殖民地总督汤姆斯夫妇的莅临也把画展推向高潮。

汤姆斯总督对徐悲鸿的画作赞不绝口，对其绘画艺术佩服之至，认为徐悲鸿所画的《箫声》《广西三杰》等油画人像的造诣，就算是当时西欧的画家，许多人也难达到如此艺术水准，于是便萌发了让徐悲鸿为他画肖像的念头。而此时英籍海峡侨生公会，为了表示他们对英国政府的忠心、对汤姆斯总督对华人颇为友善的感谢，也有让徐悲鸿给总督画像的想法。于是，由侨生公会首脑林汉河首先提议，由南洋华侨领袖林文庆和林谋盛出面，托请徐悲鸿给总督画像，侨生公会所支付的4000元画酬，也作为徐悲鸿一个筹款项目。而此笔画酬之高，突破了中国生存画家一切纪录，令徐悲鸿深感自豪。他在给朋友的去信中写道：“此间总督自昨日起来弟处写像，全副披挂（另片），像高八尺。此画物价恐须破中国生存作家一切纪录（国币四千），弟将以半数助赈，一本初衷。此事尚未至发表程度（七月底方能写竣），惟先令良友知之为我喜耳。以后弟之版税不必付出（此次恐只有新加坡一处有卖出耳）。”

1939年7月7日，徐悲鸿邀请汤姆斯总督前往江夏堂的百扇斋为其画像。这一天适逢七七事变两周年纪念日，徐悲鸿作诗廿八年七·七《招魂两章》：“恭奠香花沥酒陈，不显万古国殇辰。显河耿耿凄清夜，魂兮归来荡寇氛。”“想到双星聚会时，兆民数载泣流离。同仇把握亡胡岁，预肃精灵陟降期。其家国情怀可见一斑。”

江夏堂是徐悲鸿老友黄曼士的居所，也是徐悲鸿每到南洋的下榻之地。黄曼士颇喜中国扇面，收藏颇丰，故徐悲鸿给江夏堂起别名曰"百扇斋"，还题字："百扇斋，曼士聚扇不厌多，言百者举成数也。"

一个政府首脑屈尊到一个华人绅士家，本是件震惊四邻的稀奇事，而这样的稀奇事，汤姆斯总督居然做了两次。

为汤姆斯总督造像，徐悲鸿经过慎重考虑的。他请汤姆斯总督来了两次，第一次，画了总督的头部和全身轮廓。第二次（7月9日），"复邀请汤姆斯总督到江夏堂再次写生，画在正稿的画布上。汤来时，画其头部。离去时，将其衣服挂在衣架上画身体。前后写生五次。"前后历时近两个月，8月底，汤姆斯总督的巨幅画像（纵246厘米，横129厘米）完成。该像色彩鲜明，构思独特，是徐悲鸿的精心之作。在构图的处理上，徐悲鸿把汤姆斯总督置于一个华洋混杂的环境中，特别安排用环境交代人物。画面背景右边是根西式建筑特点大圆柱，表明总督来自西方，左边是一个中式镶背酸枝茶几，茶几上面放着总督的白礼帽，表明总督现处华人社会，周旁是一些种植热带植物的盆栽，上面是蓝色的云彩。整幅画综合新加坡地方的特色，烘托了总督身份与环境，画出了人物的个性。

汤姆斯总督对徐悲鸿为自己所作这幅匠心独具的肖像画很是中意。他曾写信答谢徐悲鸿："余愿热烈恭祝先生绘余油画像杰作之成功。余觉该油画实为极佳之作。余尚谢先生绘余像时所予余之方便，并不使余忙碌其间，有何不便，余对先生之礼待，实感谢忱。此颂近安，汤姆斯上。"同时汤姆斯还致函答谢林汉河："林汉河先生鉴：余对新加坡华人请徐悲鸿先生绘画余之肖像，以赠工部局殊觉荣幸。因此议首先由先生提出，故敢请转达深切的谢意。余之能与新加坡华人有此快乐之联系，殊觉欣喜。此画实系成功之作，请君对本人此点意见，谅必皆能同意也。顺颂台安，汤姆斯。"

1939年9月14日下午5时，《汤姆斯总督肖像》的悬挂典礼仪式在维多利亚纪念堂隆重举行，有近百名星洲政要及商界名流出席了这一盛会。《汤姆斯总督肖像》与他之前的总督们的肖像一起陈列在维多利亚纪念堂，倍受瞩目。而更为瞩目的

是，在新加坡历史上，从未有过非欧洲人为殖民地总督画像的先例，历届总督的画像都是西方油画家所作，而只有汤姆斯总督的肖像，是唯一一幅由华人画家所作，且维多利亚纪念堂十几幅英国总督的肖像，也从未举行过如此隆重的悬挂典礼，这就是一种闻所未闻的荣光，也是徐悲鸿向世人展示的中国人的民族自信心。

而这种荣光更加印证了新加坡艺术界对徐悲鸿的认可与盛赞："尤其是画人像为一时无两。画像最难传神，所谓传神阿堵，难之又难的事，可是徐教授对于这一点最有把握。"

对于《汤姆斯总督画像》创作的背景、机缘和个中情感，徐悲鸿在《半年来之工作感想》一文中写道："吾人既作客他乡，地主之厚谊隆情，不应漠然无所动于其中，尤以二十六年七七抗战以还，友敌之观念，益于吾人为关切。吾星洲之展，颇结识不少欧洲朋友，增加其对中国一切之兴趣。因之此间侨绅，委吾为坡督汤姆斯爵士写像，纪录其治绩，与其对吾侨众友惠之深，吾故欣然承命。平生半在江湖，颇多写并世豪杰之士，以汤姆斯爵士威仪风度言之，诚有如诗经所称'恺恺君子'者，其受人之恳笃爱戴，盖有由也。英国对于我敌战争，虽守中立，但不能阻止其正人君子之反侵略之同情，不必伦敦可见，随处可见。而吾人四万万五千人，方在患难之际，对此同情，尤加珍视，无或疑也。"

对这幅画作，徐悲鸿也是很满意，他同这幅画像拍照留影。

"人生到处知何似，应似飞鸿踏雪泥。泥上偶然留指爪，鸿飞那复计东西。"新加坡沦陷后，日军大肆抓捕屠杀抗日人士，徐悲鸿为抗日筹款，自然是难逃日本鬼子的屠刀。在好友的帮助下，他藏好所携带的大量画作后，绕道缅甸辗转回国，直到去世，再也没回去过。

正如1925年黄曼士向南洋商绅推荐徐悲鸿时常打趣说："有钱有地位之人物，百年之后，无人能知之者，惟有生前请名家画像，供后代研究名画时，同时考据画中人物，岂不是与名画同千古。"今天，当我们把目光凝注在《汤姆斯总督肖像》上时，那些沉寂的历史、那些尘封的人事，顿时鲜活而温暖。

26

徐郎妙笔传佳话，未复河山总怆神

《放下你的鞭子》背后的故事

　　徐悲鸿的名作《放下你的鞭子》，纵144厘米，横90厘米，是其1939年10月在新加坡创作的人物肖像油画。

　　《放下你的鞭子》，是20世纪30年代初，田汉根据德国作家歌德的小说改编的独幕剧，后被电影导演及剧作家陈鲤庭、崔嵬等人改为街头剧，以街头卖艺的形式公演。演员与观众打成一片，借以揭露九一八事变后，东北人民在日本帝国主义残暴统治下的悲惨遭遇，使观众认识到必须团结抗日才有生路。抗战爆发后，此剧被上海话剧界救亡协会战时移动演剧第二队（后改名"上海救亡演剧二队、抗敌演剧二队"）作为从事抗日救亡演剧活动的主打剧目，由上海、南京、武汉及沿陇海铁路沿线等地广泛演出，是抗战岁月里演遍中华大地的爱国热戏，激发了人民的爱国情怀，鼓舞了人民的抗日斗志。七七

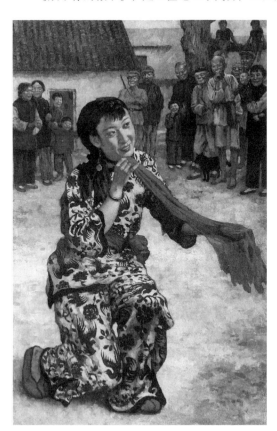

放下你的鞭子　油画　144cm×90cm

事变后，在中共中央驻武汉代表、国民党军事委员会政治部副部长周恩来的指示下，抗敌演剧二队组建为"中国救亡剧团"，由影剧明星金山、王莹任正副团长，于1939年春自广西桂林取道香港，带队前往南洋群岛巡回义演，开展抗日宣传和筹赈救亡的演剧工作。他们受到各地侨胞空前热烈的欢迎，被南洋媒体誉为"新中国新兴艺术之代表，轰动海内外的戏剧铁军"。在星洲演出的抗宣剧目中，最受欢迎也最震撼人心的是金山、王莹主演的"街头剧"《放下你的鞭子》，该剧的筹赈成绩也非常突出。而素有"文艺明星"之称的主演王莹，这位25岁的中国姑娘，被南洋各报章赞誉为"马来亚情人"，还被《南洋商报》聘为特约通讯员，写了十几万字宣传祖国抗战之声的通讯稿。

《放下你的鞭子》讲述的是"九一八"事变后，东三省沦陷在日军的铁蹄之下，年轻的香姐与她的老父从沦陷区逃亡出来，流落街头以卖唱乞讨为生。一天，正在卖唱的香姐因为长期饥饿，晕倒在地，她的父亲不但没有扶起她，反而拿起鞭子狠狠地抽她，一边抽一边大声吼道："起来，继续唱啊。"围观的群众非常愤怒，对老头纷纷大声吼道"放下你的鞭子！"并有人冲上前夺走了老头手中的鞭子。在众人的指责与问询之下，香姐父女哭诉了日本侵华、家乡沦陷、百姓流离失所的辛酸经历，激起观众的抗日救国情绪，全场动容，高呼"打倒日本帝国主义"。

时任《星洲日报》文艺副刊《晨星》主编的郁达夫在旅新之前，在国内徐州、武汉等地多次观看过《放下你的鞭子》，且与王莹相交相知已久，此时在新加坡的街头又他乡遇故知，王莹的成熟与进步令郁达夫颇感震动，在《晨星》报上发表《再见王莹》等文章，给予及时而又热情的报道，还主动邀请此时在新加坡举办筹赈义展的老友徐悲鸿为王莹画像。正是在郁达夫的安排之下，徐悲鸿为王莹画像，成就了流传于世的名画，也促成了徐悲鸿与王莹的莫逆之交。

"（1939年）10月在黄曼士家里，（徐悲鸿）为王莹主演的抗战街头剧《放下你的鞭子》作大幅油画。王莹每隔数日到黄家，配合徐悲鸿写生描绘。十月下旬，大幅油画《放下你的鞭子》完成，题曰：'人人敬慕之女杰王莹，廿八年十月悲鸿

画稿　48cm×31.7cm

写。星洲。'完成后徐穿工作服，手执画笔站在画的右边，王莹站在画的左边，在黄家与画拍照留念。"（徐伯阳、金山合编《徐悲鸿年谱》）

徐悲鸿以"真人一般大"的比例将王莹入画，极为细腻地刻画了王莹所演的香姐扮相：她屈膝半蹲，身穿白底蓝纹戏服，上有凤穿牡丹的图案，手持红绸，翩翩起舞。画家聚焦画中人物的面部与手部的刻画，强调了人物的感受。后景又刻画了扶老携幼的观众，有衣衫褴褛的百姓，有着军服持枪的军人，有坐在树上的黄口小儿，有怀抱婴儿的妇女，有嘴叼烟斗的老汉，所有的人都聚精会神地观看。整幅画不仅将香姐卖唱时强颜欢笑的神情刻画得十分逼真，也将抗战时民众的生存状态及群众心态表现得淋漓尽致。

《放下你的鞭子》传达的是"枪口对外，一致抗日"的救亡呼声，寄托着"不要内战，团结一心，抵御外侮，争取民族解放，改变贫弱命运"的理想，以及消除中国人的劣根性的渴望。

为庆祝该画的完成，黄孟圭、黄曼士两兄弟还在家里举行庆祝宴，邀请了陈嘉庚等五六位侨领出席。黄孟圭即席题诗两首："大师绘事惊中外，女杰冬梅艺绝优；驰骋文坛为祖国，令名岂止遍星洲。""悲鸿绘事惊天下，莹艺名传遍大华；海外相逢如故旧，友情盛似牡丹花。"

黄曼士觉得把"友情盛似牡丹花"改成"友情永远传黄家"更为妥帖。陈嘉庚大赞徐悲鸿的画技，同时也钦佩王莹在南洋演出的斐然成绩，他觉得"友情永远传黄家"还不太恰当，应改作"友情称誉侨民家"才真正是写实的诗句，因为徐悲鸿与王莹的盛名在马来亚都已经家喻户晓了。

为了帮促抗战救亡演剧队赴南洋演出成功，南洋华侨筹赈会以最快的速度将《放下你的鞭子》印制了十万张明信片，卖给群众作为纪念并支援抗战。从两角、五角到一元，人们纷纷购买。一位华侨竟拿了一个金戒指换了十张，可见华侨爱国

仗义疏财支援抗战的热忱。

1939年11月中旬，徐悲鸿在离星赴印度讲学的途中，用印制的明信片《放下你的鞭子》给当时的广西省政府委员孙仁林写道："《放下你的鞭子》中之王莹女士，此画与真人一般大，十月底弟以十二日工夫写成。今在星洲已托友人代为觅主卖去，定价星币五千金，全数捐与国家并指定以半数捐广西。弟于十一月十七日离星，十九日在槟城尚见王女士，一切顺适，闻新年其肆可开张，请转告健公。"

1940年12月19日，华人美术研究会第五届常年画展在维多利亚纪念堂展出，徐悲鸿有四幅作品参展，其油画《放下你的鞭子》首次在新加坡公开亮相，给观众莫大欣喜。

太平洋战争爆发后，徐悲鸿于1942年1月6日仓促逃离新加坡。2月15日，新加坡沦陷。《放下你的鞭子》，连同徐悲鸿当年埋藏遗留在新加坡诸多的画作一起，长期没了踪迹。

20世纪80年代初，徐悲鸿所绘巨幅油画《放下你的鞭子》重现新加坡书画市场，新加坡著名书画收藏家陈之初博士准备购藏徐悲鸿这幅唯一的抗战作品，不巧的是，陈之初在交易日的前一晚突然去世。之后，新加坡收藏界再也没有《放下你的鞭子》的音讯。

80年代末，据新加坡《联合早报》报道，徐悲鸿名作《放下你的鞭子》被新加坡赫赫有名的书画收藏家郑应荃机缘巧合地收藏，并曾在其新开张的赐荃堂展出。

1990年3月，应新加坡泰星金币有限公司邀请，徐悲鸿纪念馆在新加坡国家文物馆举办"徐悲鸿的画——五十年回顾展"。廖静文馆长携带子女徐庆平、徐芳芳访问新加坡，曾到赐荃堂拜访郑应荃，获赠加框彩照《放下你的鞭子》。

90年代初期，郑家家道中落，该画被香港收藏家购藏。

2007年4月香港苏富比春季拍卖会上，《放下你的鞭子》首次现身就受到追捧，以7200万港元身价，不仅刷新了徐悲鸿油画的拍卖纪录，也创造了中国油画拍卖的最高纪录。

在海外，《放下你的鞭子》最终以花魁的形象和女杰的意义制成十万张明信片

广泛应用到抗战动员中，"南洋演出成绩优异得徐先生之助力是巨大的"；在国内，经由《良友》画报报道，此画更多地以明星爱国、妇女救亡的意义涵盖在抗日救亡运动的宣传中。《放下你的鞭子》是中国现代话剧史上一部激魂荡魄的篇章，徐悲鸿的油画《放下你的鞭子》也可谓中国美术史上一幅感人肺腑的抗战杰作，无论是绘画技巧还是思想境界，都具有非常高的艺术价值和时代价值。

27

情联海内外，遗爱在人间

《母女图》背后的故事

一、《母女图》

现藏徐悲鸿纪念馆的《母女图》，是徐悲鸿1939年9月在新加坡创作的布面油画，纵72厘米，横93厘米。此图是徐悲鸿盛年之作，艺术价值不菲，十分难得。

二、《母女图》的回归

1986年6月，《母女图》的藏家——南洋地区最具成就的华人艺术家李曼峰先生，深思熟虑之后，决定把自己收藏多年极为珍贵的心爱藏品——徐悲鸿油画原作《母女图》，赠送给中国美术家协会及徐悲鸿纪念馆。

李曼峰说："此举犹如将挚友的子女送返故乡家中，使这幅作品能公开展出，而不落在私人手中。"而且他还带病撰写了献赠《母女图》的历史缘由："徐大师于1940年岁暮开始与我联络，书信往返每月一次，获益良多，终于1941年11月战云密布，赶赴星洲，一晤多年景仰之大师。徐老系我一生最大恩师，他的遗教影响至大与深远，吾所得之教益受惠一生，没齿不忘。《母女图》就归还大师之纪念馆，当感欣慰。图中人即已故之张汝器夫人及女儿。它于1939年9月作于新加坡。张汝器原籍广东潮州，三十年代在星马红极一时，允称首席画家，彼为人和善，与我甚笃。悲鸿大师在星洲时，与之过从甚密。他给徐老无微不至的襄助，允称挚友。但于1942年日军在星"检证"时，张老不幸被杀，至感痛惜。"

此画被送往北京前，此时已患肾功能衰竭晚期的李曼峰，步履艰难地前往美术用品公司挑选最好的光油，亲自动手上光修复油画《母女图》，使之色泽如新。在运输之前还再三嘱咐："油画年代已久，必须反卷放在筒内运输，否则油色会爆裂。"

母女图　油画　93cm×74cm

1986年6月26日，《母女图》被送达曾任中央美术学院院长和中国美术家协会主席的吴作人先生家中，吴作人先生再将此画转送到徐悲鸿纪念馆。吴作人被李曼峰病危之中不忘故国，慨然将家藏悲鸿大师早年珍迹捐赠的义举感动，在转送之前题词曰："情联海内外。李曼峰先生以所藏徐悲鸿先生1939年作油画《母女图》捐赠中国美术家协会，深感李先生珍藏数十年徐师精构，况李先生在南洋艺誉久驰，亦为徐先生所重。兹谨以此珍品转赠北京徐悲鸿纪念馆，俾观众能解其经过，既致谢李先生高谊，并呈以慰徐先生其遗作免流失海外。"

　　1986年7月5日下午，在《母女图》赠画仪式上，徐悲鸿纪念馆馆长廖静文被李曼峰先生的"艺林高谊"深深感动，即席提笔书写："故人情深。曼峰先生以珍藏的悲鸿遗作《母女图》捐赠徐悲鸿纪念馆，其慷慨之情，真挚之意，及其对悲鸿与汝器先生绵绵未断之恩念，令人感动至于下泪。汝器先生因爱国而创作大量抗日漫画及油画，终遭日寇杀害。《母女图》系汝器先生之夫人及女儿。汝器先生之光烈事迹及夫人之惨遭不幸，必将与悲鸿此画同留人间。谨向曼峰先生致以谢意和敬意。廖静文，一九八六年七月五日。"

　　情联海内外，遗爱在人间。至此，"流落海外"近半个世纪之久的《母女图》回家了。那么，文中所提的张汝器是谁？李曼峰又是谁？他们与徐悲鸿有何交往？

又在何时何地?

三、《母女图》背后的大师友情

1. 徐悲鸿与张汝器

张汝器,1904年生于潮州,祖父张仲英,为清末海陆丰知府,原系浙江杭州人,解甲后举家迁至潮州。幼时张汝器开蒙于下东堤、旅潮江浙人士创建的"两浙会馆"内的私塾,后升入金山中学。由于深受家庭环境的熏陶,他从小就极喜绘画,尤善白描速写,又勤奋好学,笔耕不辍,其画深为亲友所赞誉。中学毕业后,张汝器入上海美术专科学校攻读西画,结识沪上名家,观摩汲取,画技猛进。美专毕业后,他前往法国马赛美术学院深造。其间,为求学历经顿困,但仍孜孜不倦。后到德国访问校友,被希特勒纳粹政府视为"赤化分子"拘囚押禁且受严刑审问,经亲友营救获释,遂到新加坡投奔三哥张均器。先于养正、端蒙等学校任教,后出任新加坡《星岛日报》副刊主编,并与妹夫庄友钊创办"朋特画室"。

张汝器的绘画艺术造诣深邃,中西结合,取材严谨,笔法娴熟,用意新颖,画面明清秀丽,一如其人,小品画亦佳,所设计广告画,构图设色独具匠心,殊为艺林所推重。

有感于南洋美术落后,1935年,张汝器号召并联络了一批上海美专、新华艺大

廖静文书

吴作人书

及上海艺大在新加坡的校友，组织"沙龙艺术研究会"，后改名"新加坡华人美术研究会"。1936年，该研究会被新加坡殖民地政府获准注册，成为新加坡最早的第一个华人美术团体，会员主要有杨曼生、徐君濂、陈宗瑞、庄有钊等。该会吸收"品行端正，对美术有相当认识"的华人青年，定期开会并举办展览，旨在"研究美术、联络感情、美化社会"。此研究会的成立，为爱好艺术的人士提供了"共同研究，以求发展"的机会和平台，也促进了新加坡艺术的发展与美术的繁荣。因众望所归，张汝器连任该会主席，执南洋美术界牛耳。

1937年抗日战争全面爆发后，南洋艺术青年平和宁静的沙龙气氛被打破，华人美术研究会的会员一改以往单纯描写风景、静物和人像的画风，笔墨处处都是反法西斯战争题材的报章漫画，如张汝器的《1939年之胜利》、庄友钊的《休想通过》等。黄葆芳的《献给南洋人的艺术》一文，则号召艺术家要面对现实，放弃为艺术而艺术的思想。

抗战以来，文艺界许多有识有志之士前往南洋举办画展，如容大块、胡呈祥、王济远、张丹农、翁占秋、徐谦夫人等，而南洋地区华人支援中国筹赈活动开展得也如火如荼，几乎成为华人社会的中心工作。

1939年1月9日，徐悲鸿再度抵达新加坡，为"尽个人对国家之义务"，在南洋举办抗日筹赈义展，得到殖民地时期各阶层华人的广泛支持。时任星华筹赈会主席的华侨领袖陈嘉庚，应允第一次以星华筹赈总会的名义为徐悲鸿举办个人画展，并

成立了以林文庆为主席的20多人的"徐悲鸿画展筹委会"和80多人的"展览工作委员会"。"展览工作委员会"由总务股、宣传股、布置股等六个股组成。布置股的工作交给了华人美术研究会，因此协助筹备徐悲鸿画展，便成为华人美术研究会的主要工作。因会员们受到极大的鼓舞，该会的活动比以往更加频仍和热烈起来，为徐悲鸿画展成功筹办竭心尽力。

作为华人美术研究会会长的张汝器，也因此与徐悲鸿结下深厚的友谊。两人同有留欧求学的经历，又都是当时把西洋美术带回东方的先驱，自是相见恨晚，惺惺相惜，谈诗论画，极为投缘。也因筹备画展之故，两人过从甚密。

1939年2月11日，华人美术研究会在青年励志社组织茶话会欢迎徐悲鸿，到会者有艺术界人士张汝器、庄友钊、李魁士、赖文基、黄曼士等三十余人，席间徐悲鸿演讲中国艺术的三大原则。

1939年2月13日，作为筹委会总务股干事的张汝器、郑可、庄友钊、高沛泽等，出席了"徐悲鸿教授作品展览委员会"第一次会议及2月24日召开的总务股工作会议，决定画展劝募办法，印筹赈券，广为推销。在画展开幕前，张汝器就和总务股同人外出募捐，第一天就筹得2500元。

开展之前，张汝器负责把徐悲鸿的油画钉框、布置、运输，又将徐悲鸿的画由黄曼士家搬到维多利亚纪念堂，之后再移至中华总商会展览。

1939年3月14日下午，"徐悲鸿教授作品展"在英国统治南洋时的标志性建筑——维多利亚纪念堂开幕，其数量之多、画幅之巨构、题材之震撼、画技之精湛，在新加坡艺术史上首开先河。市民踊跃参观，当时60多万人口的新加坡就有3万多人参观过画展。画展在新加坡获得空前成功，其规模之盛、范围之广、筹款数额之多、艺术影响之深远，在新加坡艺术史上尚无前例。而这个成功，以张汝器为首的华人美术研究会着实助力不少。

"滴水之恩，涌泉相报"，谦谦君子的徐悲鸿为了答谢在画展筹办中为其慷慨相助的朋友们，应邀为许多人都作了画作，如为比利时驻新加坡副领事勃兰嘉氏绘《珍妮小姐》、海峡殖民地总督《汤姆斯总督像》《陆运涛夫人像》《黄曼士

像》，为银行家陈延谦、李俊承绘彩墨肖像及《寒江独钓图》等，为张汝器所作的《母女图》也是这时期的作品之一。

此外，徐悲鸿为了宣传中华艺术及提高本地艺术家的地位，也为促进星洲艺术的发展，他也不遗余力地大力支持华人美术研究会的艺术活动。在展览过程中，他建议增加中国近代名家和本地华人美术研究会会员作品共同展出。1939年3月24至26日，华人美术研究会会员张汝器、徐君濂、林学大、庄有钊等人的作品与徐悲鸿画展一同展出，此举使新马艺术家深受鼓励。而且徐悲鸿的作品也曾参加第4届、第5届华人美术研究会美展以及新华筹赈会主办的书画联合展览。他还专门撰写了《新加坡华人美术研究会第四届作品展览会献词》。尤其是1940年12月19日举办的华人美术研究会第5届常年画展，刚从印度返回新加坡的徐悲鸿，将自己新创作的四幅画作《泰戈尔像》《鹰》《马》《放下你的鞭子》送去，与华人美术研究会会员的200幅画作一同展出，并到会祝贺，中肯地点评参观作品，给展览会留言："侨寓诸同志，皆在匆遽忙迫之环境中，而能有如此精勤集合，不佞深以为荣。"给众人以莫大鼓舞。

1941年12月8日，太平洋战争爆发，1942年2月15日，新加坡沦陷，日军以"大检证"为名，肆意搜捕并杀害抗日分子。在友人的帮助下，徐悲鸿藏好所携带的画作，乘坐最后一班轮船绕道缅甸回国。日军入侵前，张汝器与庄有钊、何光耀等人一直参加抗日活动，他创作了不少抗日漫画、油画，激励了华人抗战筹赈的热情。例如，他的油画《倭寇奸淫掠杀》细腻感人，将抗日的慷慨情怀表现得淋漓尽致，自然，他是日军屠杀的重要目标之一。不久，在一次日军进行的所谓"大甄审"中，张汝器在小坡爪亚街区与妹夫庄有钊、友人何光耀同时被捕，随后在樟宜海滨日军的一次集体大屠杀中，惨遭杀害，年仅38岁。其家也被洗劫一空，徐悲鸿所作《母女图》也在兵荒马乱之中不知所踪。

在张汝器遇难前三个月，徐悲鸿还在给《李曼峰画集》序中写道："吾昔识张君汝器，亦绩学多才，故辑其画与李君（曼峰）之作布之于世，以一新国人耳目。"

很多年后，在得知张汝器遇害的消息后，徐悲鸿心痛不已，在后来的回忆中曾

写道："潮州人张汝器，早年赴法、德两国学画，功力很深。归至南洋新加坡，与妹夫庄有钊及建筑家何光耀倡导美术，连年举行作品展览，作品多且好，又热心公益。新加坡沦陷，三人皆殉难，至堪痛惜。"

逃到印尼的徐君濂先生，也曾任华人美研会主席且身兼星洲日报编辑，后来曾回忆起当年徐悲鸿在张汝器所办的朋特画社画像，两人互相对画，以及悲鸿参加张家家宴的情景，一切历历在目，不禁扼腕叹息，神伤凄然。

1947年，徐悲鸿在《推荐旅居南洋画家》一文中写道："南洋艺人中，其灵感之升华全部在赤道下形成者……其治艺最勤，功力深厚者，有如吾友张君汝器。张君昔尝游学法国，写人像多高妙之趣，其小幅之佳者，往往直列意大利初期之大家，近作巨帧，仍是旷达寥廓境界，其胸襟可想，敢施繁博富丽之采，不抑损其实，故弥可爱。二君者皆天生之艺术家，精勤绘事，著作终身，不慕荣华，惟耽所好，以视中原鄙夫，专职剽窃，欺世盗名者，其贤不肖如何也？"

徐悲鸿纪念馆馆长廖静文在《徐悲鸿传》一书中记录了徐悲鸿与张汝器的知交情谊："抗战期间，悲鸿经新加坡，曾于先生家居住迩久，友情尤笃。"

2. 徐悲鸿与李曼峰

李曼峰（1913—1988），当代著名的油画家，也是对"南洋画风"有着重要贡献和影响的东南亚先驱画家。1913年11月14日生于广州，从小就显露绘画天赋，幼时随家人移居新加坡，30年代移居印尼发展，创作出许多反映最早期南洋地区人民生活风貌的优秀美术作品。1935的油画《彩色湖》被荷印总督达扬氏以高价订购，声名鹊起。1946年，李曼峰受荷印总督的推荐前往荷兰留学深造长达6年之久，接受欧洲美术理论和训练，受北欧诸家的滋养，但他没有追随当时流行的印象派、达达派及未来派画风，而是观察南洋的自然风物与民情生活，并将西方油画的奇花移植到东方亚洲的土地上，东西兼容，继续创作出富有影响力的"南洋风格"的艺术作品，并以"东方风格"的油画在世界艺坛独具一格。李曼峰是印尼第一任总统苏加诺的艺术密友，1961年，被聘为总统府顾问画师和藏画主管，主编大型画册《苏加诺总统藏画集》。他还是南洋地区最早的黑白有声电影制作先驱者之一。1988年

在印尼雅加达病逝。

1940年12月徐悲鸿从印度返回新加坡，他的好友新加坡书法家李天马，便将自己侄子、画家李曼峰推介给徐悲鸿，希望能得到徐悲鸿的指教。此时身在印度尼西亚雅加达的李曼峰也通过写信的方式把自己画作的照片寄给徐悲鸿，徐悲鸿一眼就洞悉这个年轻人绘画艺术的潜能和前景，对其欣赏垂青有加，回信中不仅有对李曼峰作品热情的鼓励和坦诚的建议，还赠有自己作品的大幅照片。自此一代大艺术家与一位青年画家开始了频繁的"书晤神交"，尽管两人素未谋面，但书信频传。

1941年5月，李曼峰在雅加达举办个人首次画展，他写信将展览事宜及在展作品照片寄予徐悲鸿，此时正在槟城举办抗战筹赈画展的徐悲鸿，也恰巧看到一份杂志上刊登的李曼峰展览中的几幅作品，便复信李曼峰：

曼峰先生：大作影片及手书皆览悉，欣慰无极（上月在槟城见一刊物载大作甚多而好）。足下努力之进步实是惊人，弟之所喜：尤在足下知人体研究之重要，裸女数幅，已极工稳。足下又能善用光采，故其自然美妙之处，愈能明显。动物如羊、马、鸭、鸡诸幅，皆有精密之会心。善哉！吾有望矣。大作能集合展览，必能一新荷印人士视觉。足下欲期不佞挽救吾国艺术体面者，大作即可达到，幸甚。弟固极愿一游荷印，借晤神交已久之曼峰，及其光芒远被之作品。惟知荷印入境最难，尤不能携带作品，（须课重税）故延迟至今，仍难决定。

勇猛精进，勿满勿懈，立志成一世界之大艺师，以绍吾国先民光烈，余望之。此颂艺祺

弟悲鸿笔，五月十二日

"一洗万古凡马空"，徐悲鸿的马孕育了一个时代的奇观，以至于人们忘记了徐悲鸿除了画马之外，还能画其他很多题材。然而徐悲鸿看到李曼峰的油画《待

运》的照片后，却在回信中称赞道："中国画马者，不出其右，虽黑白照片而能联
想到色彩……"

1941年11月，应美国援华联合会的函邀，徐悲鸿即将起程前往美国举办中国美
术展览，而此时，太平洋战争的帷幕已渐拉开，时局很是紧张。身在印尼的李曼
峰，有感与"神交已久"的徐悲鸿见面的机会可能转瞬即逝，于是托人到江夏堂询
问，是否能见一面，徐悲鸿即回电报说可以。于是李曼峰即刻与《南洋画报》的经
理杨永辉、王耀西一起从巴城起行。然而，此时太平洋战云密布，客船已停航，无
奈之下，他们挤上一艘满载战马的轮船来到新加坡，"运马舱内的航程"也成为一
段艺坛佳话。

在江夏堂，徐悲鸿热情地接待了李曼峰，坦率真诚地指出李曼峰作品中的优缺
点，语重心长地告诉他为什么画家的代表作不能出售的原因，还让李曼峰观摩即将
赴美展出的作品，并鼓励李曼峰及时出版自己的画集，并为其画集提前写下千字长
序，称赞李曼峰："英年大志，才会纵横，自不恋恋于陈旧之馆阁形式，其观察忠
诚而作风雄肆，其取材新颖而抉择有雅趣，所写人物风景多生气蓬勃，充满乐观情
绪，盖久居炎方，能体会融融之日光，故其画之容颜，辉煌而沉着，所写动物亦
有同等精妙。汇览众美，古人之所难能……"后来又在《推荐旅居南洋画家》一文
中，徐悲鸿写道："李君曼峰，多才思，而笔调英爽，其前途不可限量。"

短短十几天的交心相处，徐悲鸿对李曼峰艺术上的知遇、激励、指引与推介，
至大深远，使其感念一生。

临别之际，徐悲鸿送李曼峰一幅鹰、一幅水墨画鹤、一幅饮马和一副对联，并
在饮马图上题："曼峰先生特由巴城造访，深感其意，写此报之。"

太平洋战争爆发后，徐悲鸿赴美展览夭折，在友人的帮助下绕道缅甸回国。李
曼峰回印尼不久，荷属印尼也继星马之后沦陷在日军的铁蹄之下，他也以"莫须
有"的罪名遭遇重重不堪与迫害，经历坎坷，所幸大难不死，经过战争与艺术的磨
炼，正如恩师徐悲鸿所望，成为近代亚洲美术界中屈指可数的油画大师之一，享誉
东方。更所幸的，在人海沉浮与辗转中，他意外地购买并收藏了同样也在沉浮与辗

转的徐悲鸿油画原作《母女图》。

李曼峰一生苦修艺术，从事美术创作近半个多世纪，淡泊名利，直到古稀之年，才整理出版了自己的画集，也才正式刊出了40年前徐悲鸿为自己预写的《李曼峰画集》序。他对早年有知遇之恩的徐悲鸿感念一生，正如他所说："徐老系我一生最大恩师，他的遗教影响至大与深远，吾所得之教益受惠一生，没齿不忘。"晚年将自己珍藏40多年的徐悲鸿油画《母女图》完璧归赵，这种不忘故国、故人和玉成此事的义举，着实令人动容且肃然起敬。

四、《母女图》温暖的余情

中国与新加坡恢复了外交关系后，1990年3月，徐悲鸿纪念馆在新加坡国家文物馆举办"徐悲鸿艺术50年回顾展"时，廖静文馆长及其子女特意将《母女图》带到新加坡，专门向新马艺术界人士打听张汝器先生的家人情况。有知情人道，生活也还算可以，图中的小姑娘后来成为一名钢琴家，只是当时已不在新加坡居住了。得知此情况，廖馆长也很高兴，心生欣慰。

绘画是有生命的，画家的心血之作可以穿越时空，向人们讲述一段往事、一种品格、一种风范。《母女图》不仅见证了徐悲鸿、张汝器、李曼峰三位大师不同寻常的友谊，见证了历史上20世纪三四十年代峥嵘岁月里美术界的动感和活力，既是对徐悲鸿在新加坡艺术活动和绘画研究有着不可或缺的重要意义，也是"正谊不谋其利"的凯凯君子情的最好诠释。

附：《李曼峰画集》序

近世东西洋浅薄无聊之画人，辄托庇于法国，先后为画商载去半列车作品之塞尚（一九三三年七月，吾在倍难尔斋中亲闻法某省一美术会长言者），以无为有，以幻为实，欲附吾国苏东坡似高而妄之论。画商集合，擅作威福，沦法国二十年之艺术于混沌。知者固谂，钞票作祟，而一般浑小子得所依傍，色然心喜，逐臭获利，俨然自列于作者之林矣。吾固知原子本身不必宏巨光芒，

但非其类，无以改进，如香未必可食，又欲令造型艺术占时间，则音乐可废也。凡吾人殚智竭虑所研精之万象，风雨晦冥，与其感受强烈或微妙光泽之变，所谓会心造化者，此辈脑筋简单之鄙夫，举无所闻知，其惟一目的，乃欲以二十世纪之机器，制造上古石斧而自赏其浑噩之全。夫削繁成简，归真返璞，亦不佞所深冀者也。但上帝赋予人之天真，至多不过三年至五载，便收回去。今昂然六尺之夫，仍从地上打滚，非白痴而何？妄图上帝所靳之福，真话剧也。吾亦深恶乡愿之伪、之鄙、之陋，在中行缺乏之时，狂狷皆为真人，所取究竟鼠窃狗偷之夫，焉足以望狂狷耶。

凡百文艺，盛极必腐，比之鲜果，熟甚则烂，理之然也。故文艺上之滥调、俗套、敷衍成章一类，尸骸虽毫无存在价值，惟在其经过程序上所不能免，卓越之士，精灵不昧，上下与天地同流者，必不投入朽腐，自沉埋于黑暗地狱，如吾国八股时代之金圣叹、郑板桥等其例也。故法国近代如夏凡纳卡里埃、梅难尔，意大利之塞冈蒂尼，西班牙之索罗拉，荷兰之伊思赉，其艺已颉颃古人，其清丽、雅逸、精深、华妙之诣，皆艺史所仅见。徒以无作品在画商之手，时髦之人未尝称道之，抑竟不知其名而必以狠鄙庸弱之马蒂斯辈，互费唾沫，亦国家危亡之征也。中国不幸，自昔立美校作长者，类多目不识丁之鄙夫，既对欧洲艺术茫然无所知，便立即投奔野兽派，而戴塞尚为祖宗，剽窃成家，其情可悯。实则此怪现象，匪止中国一隅，其中亦有从日本转贩来者。盱衡四顾，可为叹息，且幸妖魅之终不得成人形也。

吾友李曼峰先生，英年大志，才调纵横，自不恋恋于陈腐之馆阁形式，其观察忠诚而作风雄肆，其取材新颖而抉择有雅趣，所写人物风景多生气蓬勃，充满乐观情绪。盖久居炎方，能体会融融之日光，故其画之容颜，辉煌而沉着，所写动物亦有同等精妙。汇揽众美，古人之所难能。李君以英年致之，毅然以造化为师，不惑于旁门左道，不佞故寄具希望于无穷者也。吾昔识张君汝器，亦绩学多才，欲辑其画与李君之作布于世，以一新国人耳目。而李君年来创获益富，今年尤一鸣惊人，南中具有赏之人，罗致李君之作，惟恐不及，不图今日今世有如此快意之事，固李君艺之动人，抑亦人之积蕴窒息已久，假李君而倾吐之，于以见人类自然之美感，终不因此世俗氛弥漫而遂湮灭也，是世界光明一部之透露，喜不自胜。抑吾更冀李君孜孜不倦，日进无疆，示世人

艺事新境多待开辟，正不必矫揉造作，更发明奇异名词，如所谓表现派、达达派、未来派、后期印象派等等谰言惑众也。其论据易中国之玄以诡其画，较中国由玄论所产生之劣画尤恶。顾不侫辞而避之，不若李君举丰富之作品易人令费色费寿之愚自息也，吾固知之，是以乐道之。

<div style="text-align: right">

卅年十一月悲鸿序于星洲

时将有美国之行

</div>

28

愚公移山宁不智，精卫填海未必痴

《愚公移山》的前世今生

　　1939年，应泰戈尔之邀，徐悲鸿赴印度国际大学讲学，途经缅甸，目睹了滇缅公路的修建。当时，国内抗战如火如荼，场面悲壮惨烈异常。日军抢占了几乎中国所有的沿海港口，国内物资匮乏，海外支援中国抗战的物资和药品没有渠道进入国内，为了打通中国与外界的最后一点联系，便凿出了一条生命线路——滇缅公路。在中缅边境的高山峡谷中、原始森林里，数十万中国军民，甚至许多妇女儿童，都挥动着最为简陋的工具，风餐露宿，血汗横飞，以最坚韧的毅力、最顽强的拼搏、最矢志不渝的信念劳作着……

　　当这幅一个民族在绝境中求生存的悲壮画面萦绕在画家徐悲鸿的脑海中时，他仿佛看到了那个白胡子愚公与他的子孙们从洪荒远古向他奔来：他们赤裸着血肉身躯，也坚定着"子又生孙，孙又生子……子子孙孙无穷匮也……"的信念。

　　正是愚公不怕困难的顽强毅力和有志者事竟成的决心，沸腾了画家爱国忧民的男儿血脉，澎湃了画家写意抒怀燃烧到极点的情感火焰。站在异国的土地上，面对

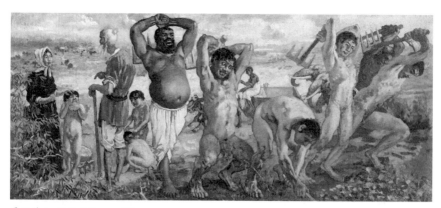

愚公移山　油画　210cm×460cm

《愚公移山》画稿一　　　　　《愚公移山》画稿二　　　　　《愚公移山》画稿三

国破家亡的满目疮痍，作为艺术家的徐悲鸿要画一幅激励中国人奋起抵御侵略的东方史诗。

伟大的创作酝酿于伟大的心灵。徐悲鸿为此作了充分的准备，他在西方绘画的海洋中沉浮，在中国传统的沉淀中寻找，无数张画的打磨，似乎就等着这一天的到来——《愚公移山》的轮廓在画家的脑海中清晰灵动起来。

大型彩墨画《愚公移山》通过西方人体艺术理念与中国传统绘画技巧的融合，运用了形、光、色、线、点、面等中国的、西方的所有造型艺术手段，充分发挥各种因素的魅力，着力表现叩石垦壤的壮男体魄。他们大多全裸，只有少数身着短裤，形象高近真人。他们挥舞着手中之镐，有正有侧、有仰有俯，造型夸张，动态强烈，神情激越。画家利用线条的转折、粗细、前后、虚实，充分地表现了人体美以及征服自然世界的力量。画上的每一笔既自然流畅、放松又不失严谨，每根线条都被赋予生命力，力度空前，以很强的视觉冲击力营造一种排山倒海的氛围，呈现出一种恢宏气势。

德拉克洛瓦说："人最大的不幸之一，是永远不能被人彻底理解和领会，每当我想到这点时，总觉得这正是生活中无法医治的创伤，这种创伤注定我的心灵要遭受到无法摆脱的孤独。"

　　对于这句话，徐悲鸿是深有体会的，正如一些艺术同仁对《愚公移山》的不解和质疑。

　　有人问："为什么挖山者都要画裸体？"

　　徐悲鸿回答说："不画裸体表达不出那股劲儿来。画人体的肌肉、筋骨的活力，很有感人的效用，无论是英雄豪杰或舟子农夫，都因为靠着那几根骨头和肌肉的活动，方有饭可吃、有酒可饮、有生可用、有国可立。"

　　有人问："《愚公移山》是我们中国的故事，为什么只有愚公、邻人京城氏之孀妻、赶牛车的女子和两个小孩子是中国的，其他却都是印度人？"

　　徐悲鸿回答说："艺术但求表达一个臆想，不管哪国人，都是老百姓。这幅画是在印度国际大学时画的，以印度人为模特，这样大的画，不作人物写生画不好，所以'叩石垦壤'者都是外国人。"

　　徐悲鸿说："画人要有内在的气质和外在造型的准确比例，在画面上才能达到完美和统一的要求。不论在什么时代，他们的代表人物总是要从正面表现他们的身份，看出他们的气质。画《愚公移山》就要画出劳动人民钢筋铁骨、健壮有力的气魄，具备控山不止、人定胜天的气质。"《愚公移山》这幅画正是徐悲鸿艺术观点的充分表现。它开创性地打破了体与面对立僵局，采用中国画的白描手法，勾勒人物外形轮廓，用西洋画的造型及西画技法画衣纹、人体肌肉、树草山石，背景却是用写意的手笔来衬托。整个作品洋溢着一种乐观无畏、改天换地的英雄气概，是对力量与原始生命的呼唤和礼赞，充分展示了"人定胜天"的伟大精神，奏响了回荡于天地之间的美妙乐章，在抗日战争最艰苦的年代里，极大地鼓舞了中国人民的斗志。

　　据廖静文介绍说，徐悲鸿一生中画过三幅《愚公移山》，均系1940年前后抗战时期所作。一幅是纸本设色的中国画《愚公移山》（纵144厘米、横421厘米），1940年7月完成于喜马拉雅山下的大吉岭；一幅是布面油画《愚公移山》（纵213厘米、横462厘米），1940年9月完成于印度国际大学。这两幅现均收藏于徐悲鸿纪念馆。而另一幅油画版的《愚公移山》底稿，却随着历史变故，几经沧桑，至今流落

在外，与徐悲鸿生前念念不忘丢失的40幅油画一起，演绎了一个辛酸无助的故事，每每说及此事，廖静文也是泪眼婆娑，唏嘘不已。

"尽其所能，贡献国家，尽国民一分子之义务。"徐悲鸿一生襟怀磊落，言行举止皆为真性情。在抗日战争爆发后，徐悲鸿在多处目睹了国破家亡之下国人的悲惨与苦难，热血男儿的他决定前往南洋，用画家特有的方式支持抗战，用画展义赈的方式筹款扶助难民，以艺术报效祖国。1939年1月9日，正是在那个遥远的下午，从香港驶来的"万福士"号邮轮拉着长长的汽笛，缓缓开进新加坡港，从船上走下一中年男子，他就是在华人艺术界声望如日中天的徐悲鸿。自1919年，徐悲鸿赴法留学首次途经新加坡算起，这是他第六次来到星洲。这次旧地重游最大的不同，便是他还带来了毕生心血——千余幅重要创作和历年购藏的历、现代及欧洲书画珍品。在南洋数年的徐悲鸿先后在新加坡以及马来西亚的吉隆坡、槟城、怡保等地举行抗日筹赈画展，盛况空前，募得资金尽数捐与国家抗日。马来西亚霹雳州民间组织——霹雳华侨筹赈祖国难民委员会有感于此，专门颁发给徐悲鸿"仁风远播"的感谢状。

在新加坡的那段时间，徐悲鸿正值年富力强，富有激情之时。尽管他说"抗战一年来忧国忧家，心绪纷乱，作品减少，我希望能凭借画笔，为国家抗战尽责任"，然而，办画展之余，他笔耕不辍，创作了大量的作品，包括底稿《愚公移山》《放下你的鞭子》《弘一法师像》等珍贵的油画作品。1940年4月，徐悲鸿曾在给友人的信函中明确地提到《愚公移山》这幅画，"一月以来将积蕴二十年之《愚公移山》草成，可当得起一伟大之图。日内即去喜马拉雅山，拟以两月之力，写成一丈二大幅中国画，再归写成一幅两丈之（横）大油画，如能如弟理想完成，敝愿过半矣。尊处当为弟此作印一专册也。"显然信中所提"草成"，便是底稿《愚公移山》。

1941年，徐悲鸿应美国总统罗斯福夫人的邀请准备前往美国办画展，然而却在即将动身之际，日本偷袭珍珠港，太平洋战争爆发。这个意外的发生，不但使徐悲鸿筹划已久的赴美国画展夭折，而且让原本平静的新加坡也沦入战火之中。日本

人占领了新加坡之后，杀害了很多抗日爱国华人，而徐悲鸿也成为他们通缉要人之一。面对日军铁蹄的残虐，在好友黄曼士的帮助下，百般无奈的徐悲鸿只好将自己的画作分三处藏匿。大部分作品（其中包括第一底稿的《愚公移山》在内的40幅油画及他自己一些主要收藏）藏入崇文学校的枯井中，一部分藏于黄曼士家，一部分藏于友人韩槐准的"愚趣园"。之后，便匆匆回国。在登上归国的轮船时，徐悲鸿表示，将来有机会一定回新加坡看望老友，取回自己的画作，尤其是那40幅心爱之油画作品。

然而，世事变迁，皆不由人心所料。没想到，只此一别，重回新加坡最终却成了徐悲鸿有生之年的一个梦想。

抗日战争胜利后，徐悲鸿的部分画作经黄曼士之手辗转回国，也就是今天徐悲鸿纪念馆中为数不少的藏品，然而他心心念念的那40幅油画作品却泥牛入海，杳无音讯，成为徐悲鸿一生的遗憾。

徐悲鸿逝世前，常常用很悲哀的声音对廖静文说："我生命中最好的油画还都没找回来，我哪里还有心情再作画呢？"

廖静文说，徐悲鸿一生留存于世的画作有3000多幅，其中油画却只有100多件，而他念念不忘的那40件更是油画中的精品，都是他的呕心之作。

廖静文是了解徐悲鸿的，她深知这40件油画饱含了丈夫多少心血，她决定要用自己的后半生，尽自己最大的努力为丈夫了却生前的愿望，让更多的人欣赏到丈夫的作品。

1990年，中国与新加坡建立正式外交关系后，廖静文带着儿子徐庆平到新加坡举办"徐悲鸿艺术50年回展"，并借机访寻徐悲鸿的心血之作。然而，当年帮助徐悲鸿藏画的黄先生早已离世，他的后人也都搬家去了别处，无处打听那40幅油画的下落。无奈之下，廖静文母子在新加坡召开了新闻发布会，希望借助公众的力量，找到画作。

廖静文在新闻发布会上说："如果那40幅油画能找回来，我们绝对不要，只能感谢你们的保护。"

她的发言很快得到回应。突然有一天，一位钟姓先生打来电话说自己家中有一幅徐悲鸿的油画《愚公移山》。怀着无法言说的心情，廖静文即刻与钟先生约见。见面后，廖静文再三仔细确认鉴别之后，确定了这幅作品正是当年徐悲鸿在新加坡留下的那40幅油画之一。

原来，这个钟先生是崇文学校校长钟青海的儿子，钟青海正是当年帮黄曼士先生替徐悲鸿掩藏画作于崇文学校枯井之人。通过交谈，廖静文也从钟先生的口中得知，1941年被埋藏40幅油画的细节事情。

据钟先生讲，当年，他父亲与黄先生把徐悲鸿的画藏在一个小学附近的枯井里，盖上盖，上面再填上土，用这样的办法保护40幅油画，让这些画作躲藏了整整一个太平洋战争时期。抗战结束后，黄先生与他父亲一起取出藏在枯井中已经三年八个月的油画。为了答谢他父亲的帮忙，取出画后，黄曼士说把这张《愚公移山》送给他父亲。因为埋在井里，很多颜色都脱掉了，虽然画面破损严重，但毕竟还是徐悲鸿画的。

廖静文说，为了保护这些悲鸿的作品，钟先生的父亲也付出很多牺牲，所以她并没有索要这幅画作，尽管这幅画对廖静文来说意义非凡。她对钟家人致以真诚的感谢之后就离开了。这是新加坡之行，廖静文母子唯一找到的一张徐悲鸿的油画作品。

随着时光的流转，钟先生手中的这幅徐悲鸿的油画《愚公移山》，一直也未曾停下流转的脚步。

20世纪90年代初，被台北苏富比作为拍卖图录封面的油画《愚公移山》，被新加坡藏家收藏。1992年，此幅画再次现身台北苏富比拍卖现场，经过数轮竞拍，被台北首富黄任中以550万台币收藏。1999年这幅《愚公移山》又一次走进炙手可热的台北苏富比拍卖现场，最终以600万台币瞩目，被索卡画廊老板萧富元收藏。

2000年，徐悲鸿的这幅尺寸稍小的油画《愚公移山》突然出现在北京翰海拍卖公司的预展上，拍价200万人民币。得知此消息后，廖静文非常想把这幅画买回来，她多么希望徐悲鸿的三幅《愚公移山》能同时陈列在徐悲鸿纪念馆里。然而纪

念馆及上级隶属单位北京市文物局却根本无法短时间内筹到拍卖所需的200万！最后此画以250万人民币再度被台湾收藏家汪义勇收购。就这样，徐悲鸿的这幅画与徐悲鸿纪念馆失之交臂，廖静文馆长十分遗憾。

2006年，这幅《愚公移山》又一次出现在北京翰海的拍卖会上，估价2000万人民币，当时国家文物局筹集资金想要购回此画，捐赠徐悲鸿纪念馆，然而却因资金没有到位，此画与徐悲鸿纪念馆再度无缘。最终，此画以3300万的价格被一神秘的电话买家买走。得知此消息，站在徐悲鸿纪念馆里，廖静文除了望画兴叹外，更多的是无奈和无助，她常常痛心地念叨："这张画现在在谁手里都不知道！"

直到她2015年6月去世，徐悲鸿留在南洋的那40幅油画，除了这幅《愚公移山》与《奴隶与狮》和《放下你的鞭子》等极少数作品流转拍卖市场外，其余的画作仍然下落不明，这也成了廖静文一生未能了却的心愿。

2018年6月，中国嘉德国际有限公司受托湖南有线集团拍徐悲鸿的那幅流落的《愚公移山》，约定最低价1.9亿元，当竞价到1.89亿元时，再无买家举牌，最终此画没有拍卖成功。

这就是徐悲鸿第一稿油画《愚公移山》的身世沉浮。

收藏在徐悲鸿纪念馆的那两件大尺幅的《愚公移山》，同样也在世事流转中饱经沧桑。

1966年，怀疑一切、冲击一切、打倒一切的"文化大革命"爆发，已经故去的徐悲鸿先生也未能幸免，徐悲鸿纪念馆受到强烈冲击，徐悲鸿墓碑被砸，馆里徐悲鸿所有画作也危在旦夕。为了保护岌岌可危的悲鸿艺术，被打成"特务"的廖静文提笔给周总理写信，由儿子徐庆平送到中南海大门传达室。周总理见信后立即指示，连夜将徐悲鸿纪念馆文物搬运到故宫博物院南朝房严加看管，直到1983年徐悲鸿纪念馆在新街口落成。

然而因为长期缺乏保管条件，徐悲鸿的油画作品几乎全部受到不同程度的损坏。据徐庆平先生说，在故宫看到这些画作的时候，很多油画的颜色变酥，色彩开始剥落，画面变得灰暗，有些颜色连同底下的画布底子一起大面积脱落，尤其是

《愚公移山》损坏更严重，打开一寸，都已经碎成粉末了，没办法再继续打开了。

2000年，徐悲鸿纪念馆邀请法国卢浮宫专家绘画修复师娜塔丽·宾卡斯女士，用法国使用的技术修复徐悲鸿的《愚公移山》。2005年，在徐庆平的陪同下，娜塔丽·宾卡斯带着极大的兴趣和对徐悲鸿的敬佩，用他们的技法和目光，进入东方艺术家的艺术天地。通过对画布上的一点点对比、涂抹，历时三个月，把画中的残缺部分恢复原貌，展现了《愚公移山》原有的光彩。这次修复也成为中国美术事业中保护油画的一个经典案例。

29
腐朽神奇

《牧童和牛》背后的故事

"余自脱襁褓，濡染先府君至诣，笃嗜艺术。怅天未肯付以才，所受所遭又惟
坎坷、落拓、颠沛、流离、穷困，幸尽日孳孳……"视"艺术为生命"的画坛巨匠
徐悲鸿先生，一生饱受磨难和忧患，为了追求艺术，倾其所有。然而在生活上，却
极为简朴，对自己近乎苛刻。一生不穿绸衣，夏则一袭蓝色粗布长衫，冬则一领深
色粗布棉袍，脚上的鞋子都是在东单地摊上买的旧鞋。

廖静文在世时，每每谈起徐悲鸿逝世前，身上穿的只是一套洗得褪了色的灰布
中山装和一双从旧货摊上买来的旧皮鞋，不禁潸然泪下，心酸不已。她很悲伤地

牧童和牛 中国画 56cm×83cm

说："我最后一次替他换衣服，解开他身上的灰色斜纹布上衣，给他穿上了刚买来的新的斜纹布中山装和一双新皮鞋。这是悲鸿来到北京以后，第一次穿新皮鞋。"

然而，徐悲鸿先生在作画时，却对笔、墨、纸、砚等绘画材料的选择和使用极为讲究，总是精益求精。中国画讲究笔墨，这是和所使用的绘画材料工具有关联的。宣纸的洇墨和渗透作用是中国画的一大奇迹，笔墨掌握得好，就能巧夺天工。

徐悲鸿常说："工欲善其事，必先利其器。"他作画有个习惯，从来不用新纸和旧墨。因中国画忌用残墨，水与墨都要求"净"与"新"，这样易显现新润清净的透明感，残墨滞结则效果相反。所以在他的家里，总有个专门的储存柜，柜里总是放满了几十刀好纸，一放就是好几年，直等它们火气脱尽，变得温润应手，方才使用。

听廖静文讲，徐悲鸿每一次作画时，都要用粗大的墨块，先研出一大池墨，然后画上一天。如果当天的墨没有用完，他就用巨大的抓笔，书写整纸的大幅对联，把砚台中的墨统统吸尽，不留宿墨，尽量不浪费。

新纸和宿墨都是徐悲鸿作画最为忌讳的。然而，在徐悲鸿先生的艺术生涯中，也有过唯一的一次例外，这便是徐悲鸿作于1941年，在现藏于徐悲鸿纪念馆的水墨画《牧童和牛》。此画纵56厘米，横83厘米，设色，纸本，立轴。款识题："静文爱妻保存。辛巳五月，由槟过怡，居于逸庐。隔夜残墨，用试新纸，颇得意外之效。是也喜也。"钤印：江南布衣（朱文方印），腐朽神奇（朱文圆印）。

"吾学于欧凡八年，借官费为生，至是无形取消，计前后用国家五千余金，盖必所以谋报之者也。"徐悲鸿是个"滴水之恩涌泉相报"的人，对于国家的培养，他一直念念不忘，也一直用自己的方式报效国家，尤其在救亡图存的大潮中。徐悲鸿说：艺术家即是革命家，救国不论用什么方式，如果能提高文化、改造社会，就是充实国力了。欧洲哪一个复兴的国家，不是先从文艺复兴着手呢。我们不能把自己的责任看得过小，一定要刻苦地从本分上实干。在国难时期，我们未必到前线去才能救国，如果一个人能从本分上去尽力苦干，在自己的学术事业上有所成就，就是为国家充实了国力，也足以救国了。

抗日战争全面爆发后，目睹了被占区被敌机狂轰滥炸后无依无靠的孤儿寡母，以及疆场上杀敌成仁的志士们的遗族的悲惨，激发了血性男儿以艺术报国的壮志。徐悲鸿说："我自度微末，仅敢比于职分不重要之一兵卒，尽我所能，以期有所裨补于我们极度挣扎中之国家。我诚自如，无论流过我无量数的汗，总敌不得我们战士流的一滴血。但是我如不流出那些汗，我会更加难过。"

自1939年初到1941年底，徐悲鸿多次赴南洋，到新加坡、马来西亚等地举办画展，为中国的抗日战争筹款。"尽其所能，贡献国家，尽国民一份子之义务。"徐悲鸿将画展筹赈义卖所得所有款项悉数捐给国家，作为第五路军抗日阵亡将士遗骨抚养之用。《牧童和牛》正是徐悲鸿在南洋办展期间所作。

1941年，徐悲鸿在马来西亚的槟城、怡保、吉隆坡等地参加赈灾募捐画展"雪华筹赈会主办徐悲鸿先生画展助赈"开幕式。途经怡保时，被一好友盛情留宿家中。他一到，主人便拿出笔墨纸砚，向他索求墨宝。廖静文曾说过："悲鸿把这种无法推却的场合通常称为'绑票'。这种情况下他肯定是出于某种原因，必须给这个朋友画画了。"事实上，徐悲鸿当时就画了，因为途旅条件所限，尽管他画画忌用新纸和隔夜的旧墨，但这次他不得不用从来不用的新纸，还用了从来不用的墨汁，这两种令人棘手的材料。所以，他专门在画面的上部，用流畅俊逸的书法把作画时的情况记录下来：隔夜残墨，用是新纸，颇得意外之效，视可喜也。

这幅"意外之效"的画作就是徐悲鸿的名作《牧童和牛》。

该画的中心是一只用重墨绘出的牛，几乎呈全侧面，在青、紫、黄、绿色的草地衬托下，气韵蓬勃，显得格外厚重。背朝观众的牧童，用极简练的线条勾勒而成，形象精妙入微，牵牛的动态天然生动。宿墨、新纸都在这次旅途之中使用了。事实上，因隔夜而变得滞涩无比的墨，那粗糙的分离笔痕，在表现牛身上杂乱的毛时，却恰恰合适，既显现苍劲枯浑，又易见力度与气势。这在他的画中是极其罕见的，就如鬼斧神工一般，令本已胸有成竹的画家本人也始料不及。

对于这幅画作，徐悲鸿之子徐庆平曾作过细致入微的研究。他说："我父亲的这幅画用的是从来不用的最难用的工具，最不出效果的讨厌的东西，可是出了特

别的效果。他画了一头牛，牛的毛是很粗糙的，他这个拉不开笔的墨正好表现那个牛，正合适，它是意外之效果，所以他没想到。画的那个人很简单就勾了一条线，他没有发挥水墨的功能，那发挥不了，那一画出来肯定难看得要命，你看得出来是用那个隔夜墨勾的，但是那张画最后呈现出来的效果真的很奇特。"

原来，徐悲鸿通常会根据画作的需要，确定用什么笔。为了能在画面上产生刚柔相济的效果，让墨色有突破常规的韵味，他一般都用比较硬一点儿的笔，但是渲染的时候，要表现墨的那种酣畅的时候，便用羊毫制的笔。如今身在海外，因条件所限，在使用自己不熟悉的作画工具的情况下，他凭借丰富的用水用墨经验，将令毛笔呆滞的宿墨用于画粗糙的牛身、牛尾和牛角，突出了质感。偶得佳作，徐悲鸿自是欢喜。

出于这一惊喜，徐悲鸿还专门请人为该画刻了一方十分别致的圆形印章"腐朽神奇"，四个古篆字被安排在圆的四边，朝向四个方向，极具形式美感。

关于这枚"腐朽神奇"的印章，徐庆平先生讲述道："这幅画的左上角有一个印，印上头有四个字，这四个字我研究了好久都没认出来。确实是太难认了，它不规范，不是规范的字。他又加了自己很多创造进去，我找了很多人来帮着认这个字，都没认出来。最后找到了首都师范大学的大康教授。大康是教授的笔名，这个人很了不起，是中国著名的古文字学家，一辈子都在研究古文字。他把这四个字认出来了，'腐朽神奇'。这张画是用最差的材料，但是化腐朽为神奇，达到了意想不到的效果。"

徐庆平先生还说："在我见过我父亲的所有作品中，我发现，只有这幅画作上使用了'腐朽神奇'这一方印章。"

在抗日战争时期，徐悲鸿多次画过牧童和牛，这与他童年的生活有关。江南水乡的滋润、河塘瓜田的风光、诗书墨趣的浸养、半耕半读的生活、放牛戽水的农田体验，这些无不给童年的徐悲鸿留下美好深刻的印象。然而，多灾多难的现实、命运多舛的国家、支离破碎的家庭，让背井离乡的画家滋生别样的感念，这些内在的东西，不知不觉地渗透到作品中去，化作笔墨和情感。这幅画作既表达了画家在战

火中对幼年家乡生活的回忆，也是他对和平生活的憧憬与向往。

　　《牧童和牛》这幅画作，徐悲鸿的确创造了化腐朽为神奇的奇迹。然而，这枚不知徐悲鸿请何人所治的“腐朽神奇”印章也是个奇迹。更为奇迹的是，一个孱弱的知识分子，凭着一颗赤子之心，在国难当头之际，以单薄身躯和手中的丹青笔墨团结南洋那么多华人，为中国的抗日战争不知捐献了多少资金。从这一点来看，徐悲鸿手中的一支画笔不知幻化了多少神奇！

30

一洗万古凡马空

《奔马》图的故事

奔马　中国画　130cm×76cm

马在徐悲鸿的中国画创作中，占据着不同寻常的地位。"一洗万古凡马空"，艺坛巨匠徐悲鸿笔下的马堪称一绝，其大笔挥洒写意法画的马开一代之生面，是中西融合的现实主义创作风格的典范。那一匹匹奔放处不狂狷，精微处不琐屑，筋强骨健，气势磅礴，形神俱足的"悲鸿马"孕育了一个时代的奇观。徐悲鸿又擅长以马喻人，托物抒怀，以此来表达自己的爱国情怀。

现藏于徐悲鸿纪念馆的《奔马》图就是其杰出的代表作之一。

此画作于1941年，是徐悲鸿在马来西亚槟城所画，画面题跋："辛巳八月十日第二次长沙会战，忧心如焚，或者仍有前次之结果也。企予望之。徐悲鸿时客槟城。"

画中所述的长沙会战，是指发生在抗日战争1939年9月到1942年2月期间，中国军队与侵华日军在以长沙为中心的第九战区进行了三次大规模的激烈攻防

战，也称为"长沙保卫战"。

1941年抗日战争处于相持阶段，日本为了在发动太平洋战争之前，尽快结束在华战争，于是倾尽全力发动了第二次长沙会战，以彻底摧毁中国人民抗日的斗志，试图逼迫国民党政府俯首称臣，同时对重庆展开猛烈的攻势，企图打通南北交通之咽喉重庆。由于兵力悬殊，加之对日军的突然大规模冲杀没有准备，我方一度失利，长沙为日寇所占，抗日战争的形势一下子变得万分危急。

当长沙失陷的消息传来，徐悲鸿正在马来西亚槟榔屿办艺展募捐，听闻国难当头，对战争前景焦虑万分，心急如焚，希望能和上次一样击退敌人。他怀着悲愤之情，连夜奋笔挥就了这幅《奔马》图。画笔传情，徐悲鸿把自己饱满的民族情感与马结合在一起，抒发自己的忧急之情，寄托自己对抗战胜利的渴望。

画面上，一匹矫健的骏马迎面而来，奔腾驰骋，欢快而振奋。奔马的角度几乎接近全正面，属于极难把握的大透视，给人一种前大后小、迎面冲来的压迫感。前伸的双腿和马头有很强的冲击力，似乎要冲破画面，给人以空前的震撼。徐悲鸿运用饱酣奔放的墨色勾勒头、颈、胸、腿等大转折部位，并以干笔扫出鬃尾，使浓淡干湿的变化浑然天成。马腿的直线细劲有力，有如钢刀，力透纸背，而腹部、臀部及鬃尾的弧线很有弹性，富于动感。其雄奇、刚健、浑穆的用笔把马豪气勃发的意态、精神抖擞的动势展现得惟妙惟肖。而且整个马匹的最终整体形态都显示了他书法中的苍茫、高古、雄强的碑意。他的笔墨还展现出了简约的美学特征，笔简墨练但是神聚，这使画面整体上体现出放逸超脱的中国美学境界。

"古法之佳者守之，垂绝者继之，不佳者改之，未足者增之，西方画之可采入者融之"，徐悲鸿画马在保留传统笔墨表现的同时，又大胆地突破了传统程式的束缚。在造型上，他把西方绘画中体面、明暗分块的方法与传统的笔墨技法相结合，既有写意的纵情挥洒，又有写实的惟妙惟肖。他用大块的灰墨摆出马的体态，刚柔兼济的几笔写出四肢的主要肌骨。有些笔触，具有明显的油画笔触的效果，有些笔触，则干脆是用油画扁笔刷出来的，因此，对表现对象的质感、量感、运动感，收到了良好的效果。再用浓墨点五官，焦墨扫鬃尾。在他的这种描绘中，不仅具有

传统笔墨轻重、疾徐、枯润、浓淡、疏密、聚散的节奏韵律的抒写性，还充分注意到笔墨作为"造型语言"的严格写生、写实的造型性，并使二者达到高度的完美融合，标志着中西融合的艺术理论和理想在他作实践中的最高成就。

"余爱画动物，皆对实物用过极长时间的功。即以马论，速写稿不下千幅，并学过马的解剖，熟悉马的骨架、肌肉、组织。又然后详审其动态及神情，乃能有得。"正因有扎实写生的缘故，徐悲鸿对马的运动、结构解剖的要点都了然于胸，所以他画马从不打底稿，诚如他自己所说，"待心手相应之时，或无须凭写实，而下笔未尝违背真实景象"，便能达到"浑和生动逸雅之神致"。

看到徐悲鸿一挥而就、潇洒俊逸、栩栩如生、气势恢宏、各具神态的骏马，国立中央大学艺术科的学生们非常羡慕崇拜，请教徐悲鸿，对马写生多少次才能有此成就？徐悲鸿笑着说："我也记不清自己画了多少次，在欧洲留学的八年，总是早出晚归地写生。我与巴黎马场的人交朋友，经常一去就是半天，甚至一天，速写马的各种动态，素描稿不下千张。"

徐悲鸿笔下的马独具一格，前无古人，后无来者，且"托兴""自况"的用意，极其明显，也很深刻。他早期的马颇有一种文人的淡然诗意，显出"踯躅回顾，萧然寡俦"之态。至抗战爆发后，徐悲鸿认识到艺术家不应局限于艺术的自我陶醉中，而应该与国家同呼吸共命运，将艺术创作投入到火热的生活中去。

奔腾驰骋，一往无前，这就是徐悲鸿的奔马，忧国忧民的马，但在悲怆之后更多的是振奋人心的不屈与进取。也因此，在那个时代，徐悲鸿的马是号角、是战斗、是威武、是不屈服、是一个民族觉醒的象征。

31

人生贵相知

徐悲鸿与张采芹的莫逆之交

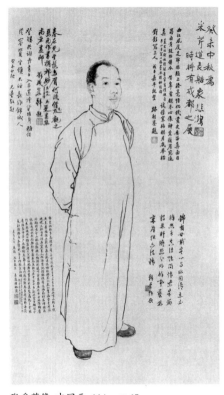

张采芹像 中国画 114cm×65cm

现收藏在徐悲鸿纪念馆的《张采芹像》，横114厘米，纵65厘米，纸本水墨，创作于1943年，是画家徐悲鸿素描精品代表作之一，也是现存的唯一一张徐悲鸿所作全身人物肖像素描作品。

徐悲鸿非常重视素描，认为素描是一切造型的基础。《张采芹像》造型准确、精练，人像面部用西方素描染法，细致入微，神情活现，自然得中。衣纹用中国画白描的技法，以线造型，用笔简练，几条遒劲有力的线条，勾出身体形态，简洁却彰显力度，一个儒雅的知识分子形象跃然纸上，栩栩如生。

在此幅画作上，画家将西画的造型观与中国画的线性艺术相结合，在运用西画技法的同时，将民族文化和传统笔墨语言相融合，把素描融入笔墨、转换成笔墨，充分地体现了徐悲鸿"尽精微，致广大"的造型理念。

那么，画中人物张采芹是谁？

张采芹（1901—1984），重庆市江津人，著名中国画家，现代教育活动家，与

张大千、张善孖一起被誉为"蜀中三张"。擅长花卉翎毛，尤长墨竹，又有"张花鸟""张竹子"的美称。其画章法严谨，墨色润泽，自然潜逸，诗书画印相趣其间，尽显文人画精髓。

张采芹从小喜爱书画，但因家贫，只能自学苦读，笔耕不辍。1922年考入上海美术专科学校中国画系，师从刘海粟、王震、江小鹣等大师。1925年以优异的成绩毕业后回到四川成都，致力于美术教育，先后在四川省各大院校任教，50多年间培养了大批艺术人才。

抗战时期，随着国民政府的西迁，重庆作为陪都，一时间四川成为全国政治文化的中心，无数机构、学校、社会人士也纷纷南渡迁川，成都也成为文化艺术精英的云集之处。1941年初，在成都聚兴城银行祠堂街办事处任主任的张采芹，为了宣传抗战救国，与一群志同道合的热血男儿自筹钱财，在祠堂创办"四川美术协会"，并担任协会常务理事兼总务，被称为"美协大总管"。作为协会的主要负责人，张采芹在自己经济不宽裕的情况下，慷慨地接纳大批内迁艺术家且与他们交好，对落魄来蓉的画家施以豪爽的援手，并古道热肠地为他们安排生活，奔波操劳地为他们筹办画展。徐悲鸿、张大千、吴作人、傅抱石、潘天寿、黄君璧、赵少昂、关山月、马万里等，这些南宗北派的画坛精英们的一次次画展给战时蓉城的人民以美术欣赏和精神鼓舞，吸引了诸多书画界人士慕名前来，使四川的美术事业呈现百花齐放的繁荣景象。时任中国美术学院院长的徐悲鸿曾感慨地说："闻悉成都的画展，几乎是每周皆有，真令弟为之羡煞也！成都的文化艺术氛围如此浓厚，艺术家们的热情如此高涨，实皆有赖于四川美协诸公，尤其是采芹、文谟二兄的操劳奋斗，弟实为之感佩不已！"

那么，张采芹与画坛巨匠徐悲鸿的"兄弟之情"是始于何时？为什么徐悲鸿初识张采芹时，即引为莫逆，赞叹"想不到蜀中竟有这样的豪杰"！

1922年，张采芹就读于上海美专，而9年前的1913年，初求艺的徐悲鸿也曾与上海美专有过一段不太美好的浅缘。张采芹对于徐悲鸿最初的"神往"，不仅是听闻与传说，更是来源于由高剑父主办的上海审美书馆出版的徐悲鸿的画片，以及

后来对徐悲鸿画作的品赏与研究。正如徐悲鸿所说："做一个画家不容易，要注重自己的人品，也要注意自己的画品，画品是人品的反映。"尽管从未见过徐悲鸿本人，但张采芹不仅对徐悲鸿精妙的画艺敬佩有加，而且对其为人处世的人品更是推崇备至。在纪念徐悲鸿100周年诞辰撰写的《艺术大师徐悲鸿》一文中，张采芹如是说："我常觉得，一个杰出的艺术家，总是胸怀博大、平易近人，具有崇高的理想、抱负和深厚的感情、修养。尽管有时个人遇到艰难困苦，也毫不退缩屈服，而把这一切寄托和融化在自己的艺术作品上。悲鸿先生就是这样。"

两人真正的交往是在抗日战争时期。抗战期间，徐悲鸿所执教的中央大学也随南京政府西迁到陪都重庆。在国民政府教育部兼中英庚款董事会董事长朱家骅的支持下，徐悲鸿于1942年10月在重庆筹建了一所研究性质的学术机构——中国美术学院，集中一批老中青真正拥有才华的画家一起探索切磋，以实现其新写实主义的新中国画的理想。1943年暑期，为了教学和举办画展等事宜，徐悲鸿带领中国美术学院储备处研究人员前往成都，并在"神仙都会"之称的西蜀著名胜地灌县（今都江堰市）和青城山写生。在青城山的"天师洞"道观中，徐悲鸿创作了中国画《山鬼》《国殇》《紫气东来》《孔子讲学》《杜甫诗意》及《李印泉像》《青城山》等画作，又绘制了屈原《九歌》中的插图：《湘君》《湘夫人》《东皇太一》《云中君》等。下山后即赴成都，委托画家张采芹和裱画店"诗婢家"主人郑先生，帮助筹办画展。

"从重庆到成都后，徐先生住在陈离先生家里（陈先生在新中国成立后曾任农业部副部长）。徐先生准备在成都举办画展，张采芹先生和郑伯英先生是这次展览会的热心支持者和筹办者。张先生在银行界工作，也是一位画家（以花卉为主），郑先生是成都裱画店"诗婢家"的主人。徐先生把展览会的事务筹备工作交代委托张、郑两先生后，便带着他的儿子伯阳、女儿丽丽和我到灌县去了。"（卢开祥：《求师学画记》）

从7月到9月，因为画展事宜，徐悲鸿与张采芹两人时相过从，交往甚密，谈诗论画，极为投机。张采芹在银行办事处楼上设有一间画室，有时徐悲鸿来访，见张

信　　　　　　　　书法

采芹正在作画，便十分高兴并且热情鼓励。也往往即席挥毫，为张采芹题词作记，《张采芹像》，便是此期间的作品。

张采芹在纪念徐悲鸿100周年诞辰撰写的《艺术大师徐悲鸿》一文中，对此画有翔实的记录："有次适逢中秋佳节，他（徐悲鸿）向我谈到，他与张大千先生应邀各为余中英先生画了文、武钟馗图数幅，均极生动传神。高兴之余，他提议愿为我画一幅素描像。这真是求之不得的事，令我喜出望外。不久先生践言，果然为我画了一幅素描全身像，并题'癸未中秋为采芹道长造象。悲鸿'，又题'时将有成都之展'。这幅画像后来还有谢无量、刘豫波、黄稚荃三先生各为我赋诗一首，题写于上；陈配德同志还作长歌一记记其事。"

也是在这间画室里，徐悲鸿曾为张采芹书赠墨宝，其中书写孟子的《生于忧患，死于安乐》的条幅："故天将降大任于是人也，必先苦其心志，劳其筋骨，饿其体肤，空乏其身，行拂乱其所为，所以动心忍性，曾益其所不能。"这让张采芹十分感怀，他没有想到徐悲鸿会写这样的话来鼓励他、期望他。在《艺术大师徐悲鸿》一文中，张采芹说："他（徐悲鸿）对我的爱护和期许是非常深厚的、殷切的，真是情如弟兄骨肉。"

　　在张采芹等人的鼎力相助下，9月中旬，徐悲鸿个人画展在成都祠堂四川美协的展厅开展，观众云集，盛况空前。徐悲鸿独特的艺术成就在成都的画展中是罕见的，在成都美术界和新闻界产生了很大的影响。

　　这次画展，还发生一件事情，让徐悲鸿对侠肝义胆的张采芹特别感念不已。画展期间，徐悲鸿的一幅《奔马图》不翼而飞，作为画展负责人的张采芹非常着急，公开发布"恳请归还，重金酬谢"的消息。没想到，第二天便收到"盗马贼"递来的条子："昨日牵走徐悲鸿马一匹，请拿五担米来取。"这不要钱却只要"米"的要求让人着实为难，尤其是战时粮食紧缺的情况下，狮子大开口的"五担米"无疑是难上加难。尽管张采芹的薪资每月仅为8斗米，但他还是排除万难，倾其所有，东挪西凑，如约去换，没想到，"盗马贼"临时加价，"五担米"变成"十担米"。为了赎回徐悲鸿的画作，张采芹欣然应允了这笔远远超出他承受能力的"巨款"，四处告借地凑齐了赎画所需米担数，赎回了徐悲鸿的马。"用米赎马"的这段"艺坛佳话"，见证了两位大师的深厚情谊，也体现了中国文人墨士之间的高尚情怀，让人敬佩不已。

　　此次画展的筹措与举办，也让张采芹与徐悲鸿相交匪浅，进而结为莫逆知己。对于张采芹的鼎力相助，徐悲鸿曾作诗赞许道："蜀中有个采芹君，琴棋诗书画更精。侠义心肠人豪爽，助我画展献真情。"之后，两人交往更为紧密。徐悲鸿也常因美术学院的事情与张采芹时相书信往来，"采芹先生吾兄大鉴：敝院张安治、陈晓南、孙宗慰三君日内即来蓉，将下榻美术学院，恳先转商罗、林两兄，弟并有函为介绍之与三位兄长也，分批出发，弟即继至，敬请近安，两兄均此，弟悲鸿顿首，廿五日。"

　　随着交往日深，两人友情更为笃厚，艺术切磋更为深入。张采芹深受徐悲鸿绘画思想的影响，在不惑之年进行画法革新，洋为中用，古为今用，将西方绘画技法中的透视、色彩、光影等运用到中国花鸟画中，使其画作虚实相衬、浓淡相托，意达神足。他用油排笔画大竿墨竹，所绘墨竹老干新枝，心到笔随，刚柔并济，用笔简练却又生趣盎然，誉有"张花鸟""张竹子"之美称，也与张大千、张善孖一

起，被誉"蜀中三张"。

徐悲鸿去世后，其夫人廖静文将徐悲鸿生前所有作品、藏品及图书资料等连同房产一同捐给国家。为了纪念徐悲鸿杰出的艺术成就和对中国美术事业的贡献，中华人民共和国文化部（今文化和旅游部）以其北京东受禄街16号故居为馆址，建立了徐悲鸿纪念馆，向世人展出徐悲鸿各个时期的代表作品。1962年11月徐悲鸿纪念馆馆长廖静文写信给张采芹，说纪念馆尚缺乏悲鸿全身素描人像作品，希望将《张采芹像》让予借展。张采芹当即捐出，交邮挂号寄到徐悲鸿纪念馆，自此《张采芹像》便收藏在徐悲鸿纪念馆。同时张采芹还把徐悲鸿为其所画的《牧牛图》赠捐给徐悲鸿纪念馆。

新中国成立后，张采芹将四川美协的所有资产悉数捐赠给国家，同时还把自己家的财产及自己所珍藏的名古书画及张大千、徐悲鸿等近现代名家的一大批精品之作，全部捐给国家。

"退其身而身先，外其身而身存，非以其无私耶？故能成其弘。"这就是徐悲鸿与张采芹的莫逆之交，也是《张采芹肖像》所蕴含的温暖与感念。

附：

刘豫波题跋：

春在先生鬓与眉，何须借镜反观之。张南作画称神妙，更画张南老画师。拜题

谢无量题跋：

登楼共诩丹青手，入市还夸货值身。雅俗从容资坐镇，不妨长作锦城人。癸未中秋，无量敬题。

黄稚荃题跋：

锦官廿载客，心与迹同清。未必徐熙手，真情能简情。紫朱严好恶，肝胆照分明。余事艺林裹，群推六法精。稚荃题。

路朝题跋：

曲江风度是耶非，颊上添毫悟化机。画史要留真面目，蜀卤黄赵好传衣。

昔年曾睹冬心像，神采发眉宛逼真。试傍寒梅明月底，举杯对影写三人。戊干嘉年既望。路朝题。

陈配德题跋：

锦官城南多高楼，中有一士吟清秋。丹青日日不去手，对此可以轻王侯，兴来笔端摇五岳，意气直欲凌沧渺。卧游几今众山响，高堂素壁风飕，五自古利名穷，万人如海资沈浮。游侠声伎湘前列，……同拘囚。嗟今山林迹难遁，大隐朝列踪可求。晏婴居近市，甘湫隘陶庐，绕树鸣啁啾。我闻曹霸马兼貌人。座中佳士多延收，云台 阁念何在？乘黄照白难穷搜。干戈漂泊风尘老，鬓发欲衰须眉愁。千金骏骨谁为市，万户流离终莫筹。寻常行路闻唉息。崔苻遍野无简？杜陵野老吞声哭，与子作歌哀江头。采芹先生嘱题。

32

凄风淅沥飞严霜，神鹰上击翻曙光

《神鹰》图背后的故事

　　1937年七七事变后，日本帝国主义的铁蹄大举进犯我国华北、华东地区，集结30余万军队展开海、陆、空立体攻势，加快了全面侵略中国的步伐。中国军民奋起反抗，国共两党再度合作，共赴国难，共御外敌，举国上下团结一致，抗日民族统一战线正式形成。在这场中华民族旷日持久、具有深远历史意义的反侵略战争中，弱小的中国空军很快地投入了战斗，同强悍的日军航空队进行浴血奋战，为夺取抗战的最后胜利做出了不可磨灭的重要贡献。

　　"国家兴亡，匹夫有责。"抗日战争爆发后，许多爱国艺术家将艺术创作投入到救国救民的抗日运动中去，纷纷到各国宣传抗日和举办画展进行募捐，与国家同呼吸共命运，艺坛巨匠徐悲鸿就是其中之一。目睹了国难日亟，国人流离失所的悲惨，热血男儿的徐悲鸿于1939年前往东南亚各国举办义展、义卖，募集赈灾资金，用画家特有的方式支持和宣传抗战，艺术报国。他先后在新加坡及马来西亚的吉隆坡、槟榔屿、怡保等地举行画展，并将所得全部捐献国家救济难民。

　　1939年10月3日和14日，中国空军两次轰炸汉口机场，袭击驻扎在汉口机场的日本机队，击毁日军飞机150余架，消灭敌机飞行员和地面机械人员二百余人，沉重地打击了侵略者，开创了中国空军"轰炸史的新纪元"。第一次长沙会战，中国军队大获全胜。

　　此时，身在南洋印尼举办画展的徐悲鸿听到这个消息，欣喜若狂、兴奋不已，立即展纸挥毫，画出一只神采飞扬的鹰，展翅飞翔，神武而威风。

　　这幅《神鹰》图，几经辗转，后来被新加坡一位慧眼独具的文物收藏家唐裕购买珍藏。唐裕是在40多年前以一万余新元在印尼购得此画，而此画也一直是他最心爱的珍藏品。徐悲鸿的画作有抗日意向，新加坡沦陷后，收藏其画作的人时刻面临杀身之

神鹰 中国画 26cm×32.5cm

祸，因此唐裕也是冒着生命危险来保存这幅《神鹰》图的。

　　唐裕，东南亚地区著名实业家，福建泉州人，新加坡敦那士私人有限公司主席。他是个很了不起的人，虽然身在海外，但心系祖国。长期以来，他利用个人影响力，为中印外交的恢复、中新建交工作和当地社会做出了卓越贡献。20世纪50年代初期，唐裕协助印尼政府消除苏门答腊巨港以及其他岛屿与中央政府各方之间的误解，促进了国内民族团结和国家的稳定。60年代，他帮助印尼和马来西亚两国消除歧见。70年代，唐裕又出面帮助协调科威特、巴林和阿联酋等国部长成功访问了印尼，促成建交。1985年，在唐裕先生的牵线下，中国与印度恢复了直接贸易。1989年，唐裕先生向印尼总统苏哈托转达了中国对发展同印尼关系的愿望。1990年8月11日李鹏总理飞抵新加坡，实现中新两国建交。鉴于唐裕先生的影响与所做出

的贡献，他多次受到我国党和国家领导人的亲切接见，被誉为"民间大使"。

　　唐裕先生从小对艺术品就有着特殊的爱好，有较高的艺术欣赏和鉴别能力。数十年来，他收藏了许多中国和世界各地的古董，包括各种陶瓷艺术品、牙雕、木雕、油画、古代铜器、西方艺术品以及中国古代的名人字画和历史文物等，其中不乏有价值连城者。1986年，唐裕先生把他收藏的约有170多年历史的莱佛士亲笔书写的文稿捐献给新加坡国家博物馆，这是一份非常珍贵的历史文献；1990年，唐裕又将其珍藏的极具历史价值的徐悲鸿名画《神鹰》图，赠送给北京徐悲鸿纪念馆，使徐悲鸿数十年"流落海外"的在中国人民抗日战争时期的代表画作又回到祖国的怀抱。

　　说起《神鹰》图的回归，还有一些时光值得追忆。

　　1990年3月，北京徐悲鸿纪念馆应新加坡泰星金币有限公司邀请，在新加坡国家文物馆举办"徐悲鸿艺术50年回顾展"访问新加坡，并借机访寻徐悲鸿遗失在新加坡的心血之作。

　　廖静文在新加坡召开了新闻发布会，希望借助公众的力量能探寻到那些画作的蛛丝马迹。她在新闻发布会上说："如果那些画能找回来，我们绝对不要，只能感谢你们的保护。"

　　正是廖静文的这次新加坡之行，唐裕先生亲自设宴招待廖静文及其代表团，并在宴会上捐赠了徐悲鸿的《神鹰》图给北京徐悲鸿纪念馆。

　　据新加坡《联合晚报》记载："出席宴会的嘉宾有新加坡交通与新闻部高级政务次长何家良，中国驻新商务代表王久安，以及新加坡著名书法家潘受、画家刘抗、唐近豪等，中国著名画家傅抱石的儿子傅小石和傅二石也出席，还有崔君芝女士也应邀当场演奏古代乐器箜篌。廖静文代表徐悲鸿纪念馆接受了捐赠，对唐氏的捐赠行为表示十分感谢。她也表示多日来和新加坡多位徐悲鸿当年的好友相聚，并会见多位新加坡画坛人士感到荣幸。"

　　在捐赠现场，唐裕先生说："由于此画具有重大的历史意义，也包含着中国深厚的国家民族意义，我不敢占为私有，所以决定献出来，捐赠中国徐悲鸿纪念馆，

充实这间纪念馆的珍藏，也让广大人民可以观赏到这幅《神鹰》，重温中国抗战的一段历史，而且记住当年日本侵略中国的屈辱。"

唐裕先生还说："徐悲鸿不是抗战以来第一个来新加坡办画展的中国画家，但他是最成功的画家。因为他的画，有民族的精神、民族的气概。你看《神鹰》图上徐悲鸿写的字，这显示了徐悲鸿对祖国深沉的爱和牵挂。我认为这也是中国人的骄傲。虽然我们没有新式的武器，也能够打下日本人的飞机，有这种反抗侵略的民族精神。"

《神鹰》图，是徐悲鸿在中国抗日战争时一幅极具代表性的作品，纵26厘米，横32.5厘米。画面题："日前我神鹰队袭汉口倭机，毁其百架，为长沙大胜余韵，兴奋无已，写此以寄豪情，悲鸿。"

徐悲鸿画鹰，以没骨与勾勒相结合。他用有力的墨线及大笔的皴擦、提顿，着意突出神鹰敏锐犀利的眼睛、尖利的鹰喙、锋利的双爪，逼真地刻画了神鹰苍劲巨大的羽翼和振翅翱翔的雄姿。用重墨和灰墨的变化表现神鹰身体的质感，把鹰击长空的威风表现得淋漓尽致。

"鄙性好写动物……实我托兴、致力、造诣、自况……"徐悲鸿是个有良知有担当的知识分子，是个有家国情怀的热血男儿，他认为每一幅画作，多少要有作者的精神所寄。他生性刚强，把对国家时局的一贯关注常常寄托在画笔之下的猛禽猛兽上，而此时翱翔长空神鹰飞扬的气势与豪情，在徐悲鸿的笔下，正是他对"为民族奋斗的豪侠、高爽、挚直、真诚的勇士们"的赞美。在这一点上，应该说对他艺术的内在生命是非常重要的，他也适应了时代的思潮。

33

何当击凡鸟，毛血洒平芜

《灵鹫》与飞将军的故事

1943年春，世界反法西斯战争进入高潮，中国战场的抗日战争也如火如荼，为了给战时的重庆人民以美术欣赏和精神上的鼓舞，徐悲鸿在重庆中央图书馆举办画展，参展之画都是徐悲鸿长期保存的、自己特别满意和有代表性的作品。因为办展的目的不是筹款，所以绝大部分都是非卖品。

中国画《灵鹫》就是非卖品之一。

这幅画是1942年徐悲鸿在重庆沙坪坝所画，是徐悲鸿作品中的精品，也是他

灵鹫 中国画 121cm×92cm

自己很满意之作，纵121厘米，横92厘米，自题"悲鸿，壬午（1942年）"，后题"静文妻存"。

徐悲鸿在昆明见到了他赞叹的"天下第一美鹫"，当即作了多幅炭笔、铅笔和水墨的速写，其中既有鹫的全侧面，也有正面和半侧面，还有对灵鹫头、颈、爪等局部的专门研究，并在此基础上进一步创作了这幅中国画。这幅画既是徐悲鸿以禽

鸟为题材的一张代表作，也是徐悲鸿1939年提出的"新七法"教学和创作实践理论完美结合的经典之作。

画面上两只巨大的灵鹫栖息于陡峭的悬岩，犀利的眼眸凝视着远方，一正一侧的姿态使灵鹫的头部从天空背景中凸现出来，造型严谨而笔墨雄健。用些许黄叶点缀褐色岩石，既丰富了画面的色彩，又突出画面的层次，与岩石下端露出的灰蓝色起伏的山峦、灵鹫脚下的悬崖相互呼应，托衬出灵鹫的高大与威猛。整个画卷充溢着刚毅强悍的气势。

此幅画是徐悲鸿中西画技合璧的一个典型，既有西方绘画的造型、光影、明暗、透视的使用，同时又巧妙地运用中国画的技法。灵鹫头部的光感、眼睛的深陷、嘴和爪的锐利都吸收了西方绘画的技巧，在画羽毛时则巧妙运用了中国画的皴、擦、点、染技法，精练而流畅的勾勒结合明暗的渲染，使灵鹫生机勃勃，将猛禽的性格毕现无遗，与那淡蓝色的远山和用泼墨写成的岩石，形成工整与粗放的对比。尤其是灵鹫的羽毛用传统山水画的笔法皴擦而成，而巨石反以传统中画鸟的醇润笔墨写就，体现出徐悲鸿突破陈法和"笔笔求诸己"的创造精神。

首先在"位置得宜"和"比例正确"上就有深入的表现。作为刻画中心的两只灵鹫一大一小、一正一侧，其偏左上的构图安排，是具有强烈的动势和形成险绝趋向的原因所在，使构图极其丰富灵变，在"位置得宜"和"比例正确"的前提下又体现出了"动态天然"。

《灵鹫》的笔墨丰富多彩，繁简得当，随心应手。灵鹫与山岩上的笔墨相比可谓形成一"实"一"虚"、一丰富精致一简洁凝练的对立统一关系，可谓是"轻重和谐"。

灵鹫头颈上白色的运用是色彩上的一大亮点，既代表了灵鹫头颈上羽毛的白色，同时还有光的含义，使色彩上更加丰富并增添了画面的美感。"黑白分明"之理自在其中。

灵鹫的眼睛被刻画得极其明亮锐利，气宇非凡，敏锐中露出一丝威猛。画面上的两只眼睛既是灵鹫的所有敏锐猛悍与灵性的中枢，也是整幅画的精神中心，是整

幅画中最精微、最灵动、最写实，也是最传神的所在，真正体现出了中国传统绘画上的"以形写神"的美学追求，也是"性格毕现"和"传神阿堵"的体现。

前来画展观画的一位美国将军对此画一见钟情，念念不忘。抗战胜利后，这位将军即将荣归之际，蒋介石想送份贵礼以表示对这位美国将军的感激，便询问他喜欢中国什么？将军当即表示除了徐悲鸿先生的《灵鹫》图外，他什么都不想要。

于是国民政府差官员一趟一趟地找徐悲鸿要购买这张作品，提出要多少价钱都行，但都被徐悲鸿严词拒绝。这幅精美的作品现如今保存在徐悲鸿纪念馆。

这位美国将军便是在中国抗日战争中，多次和空袭日军作战，冒着生命危险，指挥美国志愿航空队（飞虎队），翻越世界屋脊开辟"驼峰航线"，给中国人打通与国外之间最后一个通道的"飞虎将军"陈纳德。

陈纳德将军钟情于徐悲鸿的《灵鹫》图，是徐悲鸿笔下勇猛威武的灵鹫神姿，让人想到美国国徽上的双鹰，抑或对于翱翔蓝天的飞将军来说，他想要的是灵鹫的气势，所以才有了求购《灵鹫》图的率性之举。

而徐悲鸿不出售自己画作的精品，那是以艺术为生命的挚爱写照。他曾经说过："我们画二三十年，有时画几百幅画，才能产生一幅好画。要把一张好画嫁出去，就像从身上挖肉一样难忍。"所以徐悲鸿把自己的代表作品基本上都留在了自己身边。后来，也为了更好地将画保管，他在许多精品之作上都题上"静文爱妻存"的字样。

出于对陈纳德将军在抗战中对中国人民所作所为的敬意，徐悲鸿给陈纳德将军送上自己的一份厚礼——《八骏图》。没有买到《灵鹫》图的陈将军，看到八匹气势非凡奔腾的骏马，也是喜出望外、爱不释手。

附：徐悲鸿《画范》序——新七法

一、位置得宜。（Mise en place）即不大不小，不高不下，不左不右，恰如其位。

二、比例正确。（Proportion）即毋令头大身小，臂长足短。

三、黑白分明。（Clair—obscur）即明暗也。位置既定，则须觅得对象中最白与最黑之点，以为标准，详为比量，自得其真。但取简约，以求大和，不尚琐碎，失之微细。

四、动态天然。（Mouvement）此节在初学时，宁过毋不及，如面向上仰，宁求其过分之仰；回顾，必尽其回顾之态。

五、轻重和谐。（Balance de la Compo. sition）此指已成幅之画而言。韵乃象之变态，气则指布置章法之得宜。若轻重不得宜，则上下不连贯，左右无照顾。轻重之作用，无非疏密黑白感应和谐而已。

六、性格毕现。（Caractere）或方或圆，或正或斜，内性胥赖外象表现。所谓象，不外方、圆、三角、长方、椭圆等等。若方者不方，圆者不圆——为色亦然，如红者不红，白者不白，便为失其性，而艺于是乎死。

七、传神阿堵。（Expression）画法至传神而止，再上则非法之范围。所谓传神者，言喜怒哀惧爱厌勇怯等等情之宣达也。作者苟其艺与意同尽，亦可谓克臻上乘。传神之道，首主精确。故观察苟不入微，罔克体人情意。是以知空泛之论，浮滑之调，为毫无价值也。

此皆有定则可守，完成一健全之画家者也。其上则如何能自创体style，独标新路（非不堪之谓），如何能寄托高深，喻意象外，如何能笔飞墨舞，游行自在，如何能点石成金，超凡入圣。此非徒托辞解，必待作品雄辩。造型美术之道，贵明不尚晦，故现于作品之表达不足，即不成为美善之品，纵百般注释，亦属枉然。

<div style="text-align: right">壬申（一九三九年）悲鸿序</div>

34

百载沉疴终自起

《八骏图》背后的故事

　　《八骏图》是徐悲鸿的名作之一，也是徐悲鸿众多作品中弥足珍贵的一件。之所以珍贵，是因为刻有徐悲鸿烙印的八匹骏马，记载着画家徐悲鸿与美国将军陈纳德之间一段传奇的故事，也连接起一段曾经截断的历史。

　　七七事变后，中日战争全面爆发，中国共产党向全国发出通电，号召实行全民族抗战。随着日军铁蹄的侵踏，"八一三事变"后，国共两党再度合作，共御外敌，抗日民族统一战线正式形成。此时，在中国考察的美飞行教官陈纳德，接受了宋美龄的建议，组建航校，以美军标准训练中国空军，并且亲自驾机协助中国空军对日作战，带领"中国空军美国志愿援华航空队"前后投入战斗31次，给日本空军以当头痛击。

　　当时画虎大师张善孖被陈纳德将军支援中国抗日的义举所感动，便创作了《飞虎图》赠予陈纳德将军。陈将军收到《飞虎图》时，很激动，也明白张善孖的一番苦心，当即把空军志愿支援队改名为"飞虎队"。为激励士气，陈将军以《飞虎图》为蓝本，设计并制作飞虎队徽和旗帜，配发给飞虎队员。自此，"中国空军美国志愿援华航空队"插翅飞虎队徽和鲨鱼头形战机，在长空与日军展开殊死搏斗，战绩斐然，名闻天下，其"飞虎队"的绰号也家喻户晓。

　　1943年，抗日战局进入最为惨烈的阶段，陈纳德将军指挥"飞虎队"除了对日作战外，还冒着生命危险，飞越世界屋脊喜马拉雅山，开辟"驼峰航线"，给中国打通与国外之间最后一个通道——从印度接运战略物资到中国，以突破日本的封锁，为中国抗日战争的胜利做出卓著的贡献。

　　1945年抗日战争结束，陈纳德将军即将离开生活、战斗了八年之久的中国。临行前，民国政府给他最高的礼遇，蒋介石亲自为他授勋，并要送他珍贵礼物以作

留念。蒋介石问他喜欢中国的什么，陈纳德将
军说，他什么也不想要，只喜欢徐悲鸿的《灵
鹫》图。

陈纳德与徐悲鸿的《灵鹫》图结缘于1943
年春末，当时徐悲鸿在重庆中央图书馆举办画
展，目的并非筹款而是为了给战时重庆人民以
美术欣赏和精神上的鼓舞，所以展出的画作，
大部分都是非卖品，也是徐悲鸿自己长期保存
下来的、较为满意或有代表性的作品。创作于
1942年的中国画《灵鹫》图就是非卖品之一。

或许是徐悲鸿笔下的灵鹫属于猛禽，那挺
立于岩石的威武之姿，让人想到美国国徽上的
双鹰；或许是翱翔于天空的陈纳德将军，对同

张善孖绘《飞虎图》

样飞越蓝天的禽类充满感情，他要的是一种气势。前来观展的陈纳德一眼就看上了
这幅《灵鹫》图，长久念念难忘，这才有了求购《灵鹫》图率性之举。

于是，蒋介石便差人前来找徐悲鸿，请求他出售这幅作品，甚至表示，只要徐
悲鸿同意出售，要多高的价钱都可以付给，但徐悲鸿不为所动，说什么也不卖。求
画人怕徐悲鸿认为是蒋介石本人要画，赶紧说明原委，但徐悲鸿最终还是拒绝了。
这幅精美的作品，徐悲鸿一直留在自己身边，现存于徐悲鸿纪念馆。

徐悲鸿不卖自己画作的精品，是他对艺术真心的热爱，也是率性所为，圈内人
尽知，绝非对陈纳德将军一个人。徐悲鸿曾给画家李曼峰讲过自己满意的作品不能
卖给他人的原因。他说："我们画二三十年，有时几百张画，才能产生一张好画，
能卖吗？""价钱好，再好十倍好不好？十倍的价钱还是不值得卖，画十张普通的
作品卖好了。""你将来是会懊悔的，如果外国邀请你去展览，你拿什么去？拿普
通的作品去？"

然而，同样是热血男儿的徐悲鸿，对陈纳德将军也是敬佩不已，尤其动容于陈

纳德将军为国人驰骋疆场的所作所为。于是以周穆王八骏为题材，拿出画马绝技，特意创作了雄风浩荡、气势非凡的《八骏图》赠予陈纳德将军。

"行天莫如龙，行地莫如马。马者，甲兵之本，国之大用。"自古以来，许多英雄豪杰纵马驰骋疆场，成就功名伟业，所以刚劲、矫健、剽悍的骏马，被赋予自由、力量和升腾的象征，鼓舞人们积极向上，寓意深刻美好。

而传说中的周穆王的八骏更是马中极品，各具神力和本领。一匹叫绝地，足不践土，脚不落地，可以腾空而飞；一匹叫翻羽，可以跑得比飞鸟还快；一匹叫奔菁，夜行万里；一匹叫超光，可以追着太阳飞奔；一匹叫逾辉，马毛的色彩灿烂无比，光芒四射；一匹叫超影，一个马身十个影子；一匹叫腾雾，驾着云雾而飞奔；一匹叫挟翼，身上长有翅膀，像大鹏一样展翅翱翔九万里。徐悲鸿画《八骏图》给陈纳德将军，除了表达自己对将军的敬意外，也是他内心鸿鹄之志的一个写照。

陈纳德将军虽然没有买到《灵鹫》图，却意外收获徐悲鸿作品中不可多得的珍品《八骏图》，真是喜出望外。

"一洗万古凡马空"，画马，本就是徐悲鸿的拿手好戏，他的马生动逼真，独步画坛，无人能与之相颉颃，何况是特意创作。看到画面上那些神态各异、灵动飘逸、昂首奋蹄、倜傥洒脱的八匹骏马，或奔腾跳跃，或回首长嘶，或腾空而起……整幅画既有西方绘画的造型，又有中国传统绘画的写意，笔墨酣畅，形神俱足，奔放处不狂狷，精微处不琐屑。面对如此佳作，陈纳德将军深深地被震撼到了，他对《八骏图》的喜爱不亚于《灵鹫》图，甚至超过后者。

《八骏图》被陈纳德将军视为珍宝，小心收藏。直到他去世后，他的妻子陈香梅女士把这幅画坛杰作捐赠给华盛顿费尔博物馆，供世人欣赏。

英雄与君子总是惺惺相惜的。

1941年，徐悲鸿曾应美国总统罗斯福夫人的邀请准备前往美国办画展，却因太平洋战争爆发而搁浅，而陈纳德将军将《八骏图》带到美国后由妻子捐献给美国人民，这冥冥之中也帮徐悲鸿弥补了一桩有生之年的遗憾。

35

引汝认识崎岖路，转眼双肩重担来

徐悲鸿与《八骏图》

　　马在画家徐悲鸿的中国画创作中，占据着不同寻常的地位。"一洗万古凡马空"，徐悲鸿也成功地以他"东西合璧"的独特技法对马做了一个全新的绘现。那一匹匹笔墨酣畅淋漓，奔放处不狂狷、精微处不琐屑，筋强骨壮、气势磅礴、形神俱足的"悲鸿马"孕育了一个时代的奇观，以至于人们在很长一段时间内，忘记了徐悲鸿除了画马以外，他同样能画很多其他题材的作品。

　　喜马、爱马又精于画马，徐悲鸿一生留下数以千计、家喻户晓的"悲鸿马"。现存的"悲鸿马"从所绘的数量上有单骏、双骏、三骏、六骏、十骏、十一骏等。然而，对于人们一直以来认为徐悲鸿代表作的《八骏图》，目前却有两种不同的说法。

　　第一种说法是徐悲鸿画过《八骏图》。徐悲鸿1943年曾绘《八骏图》赠予援华抗战的美国空军飞虎队陈纳德将军。陈纳德将军去世后，他的夫人、美籍华人陈香梅女士将《八骏图》捐赠给了美国华盛顿费尔博物馆。傅宁军所著《吞吐大荒——徐悲鸿寻踪》一书中讲述了徐悲鸿赠陈纳德将军《八骏图》的故事，也讲述了他对陈纳德将军遗孀陈香梅女士的采访。

　　第二种说法是，徐悲鸿没有画过《八骏图》。2014年中法建交50周年之际，徐悲鸿纪念馆与法国奥赛美术馆、巴黎小皇宫博物馆、巴黎高等美术学院美术馆等单位联合举办"大师与大师——徐悲鸿与法国学院大家作品联展"。8月14日，此展在河南省博物院巡展开幕。郑州晚报记者尚新娇、崔迎报道："作为中法建交50周年系列庆典活动的重点项目之一，由河南博物院、徐悲鸿纪念馆、巴黎高等美术学院等单位共同举办的"大师与大师——徐悲鸿与法国美术学院大家作品联展"在河南博物院揭幕，123件大师级绘画作品亮相。徐悲鸿之子、徐悲鸿纪念馆馆长徐庆平昨天来到郑州，他在接受记者采访时称，外界传说《八骏图》是徐悲鸿的代表

作，这其实是误解。徐庆平说："社会上一直以来有种说法，称徐悲鸿的代表作是《八骏图》，其实我父亲从来没画过。他画过《六骏图》《十骏图》，就是没有画过《八骏图》。'"

那么，徐悲鸿到底有没有画过《八骏图》？

2013年，李光夏在互联网上发现了他父亲李时霖先生（李时霖与徐悲鸿是知交）1944年著述的《回溯南游》一书（互联网上有此书的电子版）。当年此书只印制了1000本。70年后能买到极其珍贵的原版书，是一件特别幸运的事，更为幸运的事是，这本书不仅为考证李时霖与徐悲鸿两人的知交提供了翔实的历史资料，也为徐悲鸿与《八骏图》的考证提供了史实支撑。

《回溯南游》一书中多次提到徐悲鸿，如书中第29页写道："回忆民国二十九年春，曾偕金宝侨友郑显达吴锡爵两君登金仑高原CAMERON HIGHLAND一宿，仅享受十余小时不挥汗之乐趣，总以未窥全豹为憾。故于翌年春，复与徐悲鸿教授约游高原，尚有琴隐同行，由槟城亲驾福特小汽车渡海，取道太平怡保金宝而上……"第31页写道："舍打网球，步行外，他无所消遣，悲鸿则终日作画，并为余速写小像，余则看书而已。黄曼士夫妇，与施领事夫妇，亦均在高原小住，故一时颇不寂寞也。"第35页写道："在槟城时，适徐悲鸿兄自印度诗人泰戈尔处携归其七十二神仙卷，承其一再出示，全卷为道教之天神仙女，笔力遒劲中带妩媚，似非李公麟不辨，与日本所藏武宗元卷，毫无二致，悲鸿珍如拱璧，价等连城，曾嘱余为文跋之。顷有人述及，此卷于前年悲鸿道经云南时，为某大吏之侄窃去。噫！此贼亦雅已哉！"弥足珍贵的是，在书的第84页，李时霖写道："余九龙寓中行装，悉被盗劫，所异者，徐悲鸿教授所绘之八骏图，匪徒独舍此而未携，故至今藏之。"

为了进一步考证，徐悲鸿赠予李时霖《八骏图》的下落，李光夏老师在2015年3月6日，李氏家族按照惯例进行每年新春团拜的视频通话时，谈及了《八骏图》一事。李时霖先生的外孙女邵恩说："七十年代我来北京，外公曾经托我给上海小舅舅（李时霖之子李光宙）带话，请小舅舅将徐悲鸿的《八骏图》还给外公。后来小

舅舅说在困难时期《八骏图》已经被他卖掉了。"李时霖之孙、李光宙之子李宏当时表示："这是他第一次听说这件事，也未曾见过这幅画。现在父亲和祖父都已不在世，他们两人究竟在什么时间和地方见面也不清楚。《八骏图》很可能就是三十年代末祖父和徐悲鸿经常在一起时，徐悲鸿送与祖父的。"

据李光夏老师推算，1942年至1949年李时霖在南京、上海工作，很有可能在这期间将《八骏图》交与李光宙保存。由此可见，徐悲鸿《八骏图》确有此画。

2015年11月29日，据海峡都市报官方网站登载了黄孟圭外孙女王杰莉撰写的文章《百幅徐悲鸿名作流落何方》。在此文中，王杰莉披露道："有的画，孟圭公送给亲友，像彩墨《十一骏图》约高一尺半、长六尺，写十一匹骏马在草地上，或奔，或行，或立，或卧，或低头吃草，形态各异。实为大师难得之巨构。孟圭公在他《历劫犹存<十一骏图>漫赋二首》中写道'悲鸿为曼士写十骏图，为余写十一骏图，俱为佳构。今年六月，余就医澳洲，随带此画，尚未装裱成轴，无由张挂。并付余弟则璐装潢，即以转赠，诗以纪之'……"

这一记述正好印证了欧阳兴义著《徐悲鸿在星洲》一书中"悲鸿星洲纪事"部分的记载：1941年秋，黄曼士递纸索八骏，悲鸿作《十骏》并题："四皓九老七贤会，此幅应为八骏图。多写几驹来凑数，其中驽骀未全无。曼士二哥一笑。"又为黄孟圭作《十一骏图》，题："两人似为牧马者，实与他全无关系。听说马粪能种菰，大约他来看一看。"

徐悲鸿画彩墨《十一骏图》送给黄孟圭，画《十骏图》（又称《春山十骏图》）送给黄曼士，是为了表达对黄孟圭、黄曼士兄弟二人的友谊。《八骏图》是徐悲鸿送给李时霖的，该图是徐悲鸿与李时霖友谊的象征。假如徐庆平所讲，徐悲鸿从来没有画过《八骏图》，更说明徐悲鸿送予李时霖《八骏图》的珍贵，可以说是独一无二。

关于徐悲鸿与《八骏图》，反复提到的还有在抗美援朝运动中，1952年夏，徐悲鸿接到中国人民志愿军战士来信，要求画一幅《八骏图》，徐悲鸿虽多次提笔作画，但因身体原因未能完成。在《与丁楚谈艺术》一文中，徐悲鸿讲道："当时，

我又兴奋，又焦急，兴奋的是战士们的可爱，不但克服困难，战胜敌人，而且还这样热爱艺术。焦急的是，我仍躺在病床上，连起身都不成，更不能作画。后来，我虽几次勉强起床，想画成一幅《八骏图》寄去，但每次都无力地躺下。后来只得将一张旧作四匹马的照片寄去，并由我口述，由静文代笔向志愿军战士写了一封抱歉的信，告诉他们，只要身体一复原，马上就画了寄去。所以在养病期间，我总记着把画画成，一了夙愿。"

1953年初，徐悲鸿身体情况稍有好转，但仍需卧床休养，血压甚高，但他仍惦记着给志愿军的《八骏图》。从1月起，开始试笔，为志愿军战士画《八骏图》，但因体力不支，总是画不成，遂改为画单幅《奔马》，拟凑成八幅。对于为什么画成单幅的，仍是在《与丁楚谈艺术》一文中，徐悲鸿解释道："第一我的气力不能画大幅的《八骏图》，只好画单幅的，凑在一起总算实践了我对英雄们的诺言。再说，我画画，总不肯马虎，特别是送给志愿军的。所以，我现在虽然只寄出了六幅，实际上我已经画了二三十幅，那六幅是从这几十幅里挑出来的。"

数字"八"在中国传统文化中具有深远的内涵，通常是吉祥与幸运的象征，是人们特别喜欢和追求的一个数字。黄曼士及志愿军向徐悲鸿索要《八骏图》的事情，也从侧面说明，徐悲鸿与《八骏图》之间颇有渊源。对于传统文化集大成者的徐悲鸿来说，笔者认为，他一定画过《八骏图》，且很有可能不止一次画过。

徐悲鸿的一生，几乎勾连着一部中国近代史和当代史。动荡不安的环境，世事沧桑的辗转，颠沛流离的生活……这些客观因素对画家画作的收藏与保护都十分不利，致使画作的毁坏、损伤、流散者不计其数。徐悲鸿遗失南洋的藏画、广西七箱遗画案以及太平洋战争爆发时还在横渡太平洋的徐悲鸿部分画作……想想都是令人痛心疾首的一幕幕。

徐悲鸿送予李时霖的《八骏图》和为他画的肖像，至今下落不明，如能再现《八骏图》，则将为徐悲鸿绘画史增添更加光彩的一笔。

36

知己有恩傲丹青

《双鸡》图的故事

徐悲鸿先生是位悲天
悯人的谦谦君子，尽管他
自己一生过得拮据清贫，
但对别人却是古道热肠，
经常慷慨解囊。

裱画匠刘金涛便是受
徐先生恩惠的一位。

刘金涛，1922生，河
北枣强人，出身贫寒。早
年丧母，11岁的他进京流
落街头，后被老乡介绍到
琉璃厂的"宝华斋"张子
华师傅柜上学习裱画。当
学徒的日子，劳碌艰辛凄
苦，心灵手巧的他，苦熬
10年，掌握了装裱、揭裱
字画的绝活。因为裱画，

双鸡（与齐白石合作） 中国画 103cm×79cm

他之后陆续结识了张大千、徐悲鸿、齐白石、蒋兆和、李苦禅等著名画家。

刘金涛与徐悲鸿结识于1946年秋，此时的徐悲鸿早已是声名显赫的画坛巨匠。
刘金涛曾为徐悲鸿装裱过名作《愚公移山》和《九方皋》，还有被徐悲鸿视为生命
的《八十七神仙卷》。徐悲鸿对他的手艺赞赏有加，也很看重他勤奋、忠厚、守信

的人品。

与名家大腕交往的过程中，作为社会底层的手艺人，起初刘金涛常常不自信，然而平易近人的徐悲鸿常对刘金涛说："画画的，是有名的艺术家，裱画的是无名的艺术家，他们是谁也离不开谁的亲密伙伴，画是三分画，七分裱。作为绘画艺术品，装裱是最重要的一关。装裱得好，不但可以增加作品的美色，还可以使画幅延年益寿，可不能小看你裱画匠的功劳哟！"此外，徐悲鸿还常常鼓励刘金涛"不要做裱画商人，要做裱画艺人"。

1946年底，23岁的刘金涛学成出师，离开"宝华斋"，准备自立门户正式开业裱画，便在琉璃厂一家店铺的门道里租了一间很小的屋子当作裱画铺面。"万事开头难"，尤其是对一个白手起家的小青年来说，没本钱要想开张更是难上加难，加之当时市面萧条，他的生活十分困难。

为了培养和支援穷手艺人刘金涛，也是为了中国绘画事业，徐悲鸿便想方设法帮助他。徐悲鸿除了自己画了几幅画送给刘金涛外，还出面请他的画家朋友们作画捐赠刘金涛。从齐白石老人开始，每人出一幅作品，办展义卖集资，为刘金涛凑钱开设了"金涛斋裱画店"装裱字画。此外，徐悲鸿还特意向齐白石建议："以后的画都请刘师傅装裱。"齐白石一生最信任徐悲鸿，听徐悲鸿这么讲，从此，齐白石不仅委托刘金涛裱画装字，还托请他采买、订席、陪看戏，视同家人，临终前一天还把未了心事托付他办。

徐悲鸿自己的画作，装画揭裱也全部托付刘金涛。自此，因裱托画事，刘金涛成了徐悲鸿、齐白石两家频繁出入的常客。

刘金涛是装裱高手，人也聪明，为人勤谨敦厚，处事又有分寸，加上徐悲鸿的推荐，渐渐地许多画家和名人都慕名请他装裱字画，他也成为许多画家们的好友，生意越做越兴隆。他的裱画技艺也日臻完善，最后成为当今不可多得的裱画大师。

1947年3月，徐悲鸿看到刘金涛的裱画店铺太过狭小简陋，为资助刘金涛售画，并使社会重视画工便有心帮他扩大店铺。徐悲鸿自己掏腰包邀请齐白石、叶浅

予、李可染、李苦禅、田世光、蒋兆和等著名画家到家里吃饭，商议帮助刘金涛事宜。席间，他介绍刘金涛："金涛为人厚道，手艺也好，我珍藏的《八十七神仙卷》就是他揭裱的，可惜一个年轻裱画工人得不到社会上的重视，生活也很苦。今天由我发起，请在座诸位热心相助，每人为金涛作三幅画，十天内交我，准备展览出售。画展所得收入全部给刘金涛，用以其扩大店面。"

为了促成画展举办，徐悲鸿亲自拟发请柬函："本月27日至30日，同仁为协助刘金涛君共捐画40余幅，在中山公园董事会陈列，请惠临指教。徐悲鸿、齐白石、叶浅予。"并请北平艺专的刘君衡先生精心刻印。此外为了表示隆重，徐悲鸿还为报界亲自措辞撰写了新闻稿，后又写《艺坛近事》记录事情经过："琉璃厂金涛裱画处主人刘君，为人诚厚，艺术家多愿与之往来。此次扩张铺面，齐白石翁、叶浅予、于非闇、蒋兆和、李苦禅、李可染、王青芳、黄均、吴幻荪、田世光、宗其香等诸名家，咸捐画以祝其成，而徐悲鸿尤为赞助。闻诸人作品将于四月二十七日至三十日在中山公园董事会展室展览四日云。"4月27日，徐悲鸿在中心公园集贤山房，帮刘金涛举办捐助画展，除帮助装框、擦玻璃，又帮助编号、标定价。

画展如期举行，因是名家作品荟萃，反响强烈，四天之内几十幅画作被抢购一空。后来刘金涛便用画展所得，在琉璃厂购买了一家大的店面。徐悲鸿又亲题匾额"金涛斋裱画"，落款为"江南贫侠徐悲鸿"。

1949年1月底，北平解放之时，徐悲鸿特意为刘金涛画了一幅《耕牛图》，题曰："余虽出卖劳力，但求其值得。一生伏地耕耘，寻些青草吃吃。世上尽有投机，奈性愚笨不识，扶犁听听劳人鼻息。北平解放之日，悲鸿躬逢其盛，赠刘金涛君。"后吴作人在此画上题字"甘为孺子牛"。

一个穷手艺人，能得到徐悲鸿如此厚爱和无私的提携与扶助，真是三生有幸。刘金涛自是感激不尽。后来，刘金涛成为书画界几乎无人不知的装裱泰斗。

徐悲鸿视艺术为生命，痴喜购买和收藏艺术品，虽然他自己生活并不富裕，但一有空闲就会到琉璃厂各画店选购，刘金涛也经常陪逛，久而久之，两人之间的

关系甚是熟稔亲近。所以，交往之间刘金涛也没有少讨徐悲鸿的画作存留。《双鸡图》便是其中之一。

1947年的大年三十晚上，徐悲鸿想到刘金涛一人过年太孤苦，便邀请刘金涛来家里一起吃年夜饭。因两人平日里交往甚是亲密，平常只要赶上饭时，刘金涛也从不客气，该吃吃该喝喝，吃罢说话聊天，或搭把手干点小活计。这晚也是如是。茶余饭后，刘金涛见徐悲鸿精神尚佳、情绪饱满，便向徐悲鸿讨画，徐悲鸿欣然应允，当即纸铺墨起，挥洒丹青，顷刻间两只公鸡活灵活现跃然于纸上。画得正是入兴，谁也没想到突然停电了，而徐悲鸿家里一时也无备用蜡烛，如此情况这画是没法再继续画了。

然而对于徐悲鸿没画完的画，刘金涛并不想等到来日，怕夜长梦多，因为他知道过了今天，这幅画还不知落到谁的手里呢！徐悲鸿何等聪慧，深知其心思，便慷慨摸黑提笔为他落款、盖章，题跋曰："问汝何事苦相侵，打到羽飞血满身。算是鸡虫争得失，眼看收拾待他人。丁亥小除夕停电之际暗中摸索为刘金涛君糊窗，悲鸿漫笔。"

刘金涛连夜将画带走，心想过两天瞅准合适时机再请徐悲鸿先生补画，将这幅未尽之作完成，谁知一拖就拖了好几年，噩耗在没有任何征兆的情况下突然而至，1953年9月26日，徐悲鸿因突发脑溢血倒在中央美术学院院长的工作岗位上。

刘金涛在徐悲鸿的灵堂上放声大哭，墓地前哀痛不已。

徐悲鸿走了，这幅未尽之作的《双鸡》图却不能半途而废啊，可谁来补画，谁又敢补墨呢？刘金涛前思后想，想到了齐白石老先生。

徐悲鸿与齐白石之间的忘年交是20世纪中国画坛的佳话美谈。作为齐白石的知己，徐悲鸿不仅极为推崇齐白石艺术创新，对其生活百般照料，而且倾力收藏白石老人的作品。而白石老人，对于徐悲鸿的推介与知遇之恩终生感恩戴德。他曾为徐悲鸿作《寻旧图》，题曰："一朝不见令人思，重聚陶然未有期。海上风清明月满，杖藜扶梦访徐熙。"他常说"生我者父母，知我者徐君也"。

看到徐悲鸿的这幅未竟之作，九十三岁的齐白石先生感慨万千，他满含深情，

蘸浓墨在徐悲鸿未完成的画卷上挥手画就了石与兰，题了款，盖上两方印章。

"知己有恩傲丹青"至此，由徐悲鸿、齐白石这两位忘年生死之交合成之作的《双鸡》图，成了两位画坛巨匠"珠联璧合"的绝响。

后来，《双鸡》图由廖静文馆长从刘金涛手中购回捐给徐悲鸿纪念馆。

37

一个未能了却的遗愿

徐悲鸿的未竟之作《鲁迅与瞿秋白》

在徐悲鸿纪念馆一间复原的徐悲鸿故居画室里，有一张徐悲鸿生前没有画完的油画，画中人物是中国现代文化的两位巨人——鲁迅与瞿秋白。

徐悲鸿纪念馆馆长廖静文生前不止一次地讲述过："《鲁迅与瞿秋白》是悲鸿1950年就开始着手创作的一幅油画，因为十分敬重鲁迅与瞿秋白，所以徐悲鸿非常想画。可是他当时身体一直非常不好，高血压很厉害，让他无法安心作画。他还担任着新中国中央美术学院院长的职务，工作十分繁重，也使他根本没有多少时间作画。他虽然始终没有停下画笔，但大多都是素描和中国画，他已经有整整十年没有创作过一张完整的油画作品了。他说他生命中最好的油画都还没找回来，他哪里还有心情再画呢。他跟我讲这话的时候，声音很悲哀的。他还对我说，他年纪大了，身体还有病，要画出大幅油画也很不容易。为了完成这幅构思多年的大画，悲鸿还专门向瞿秋白夫人杨之华、鲁迅夫人许广平和鲁迅的弟弟周建仁小心求证，对鲁迅和瞿秋白的衣着、性格、表情及生活习惯动作等作详细了解，画了多幅素描草稿，但因身体原因，油画没有完成。"

1953年9月26日，噩耗在没有任何征兆的情况下突然而至，因突发脑溢血，徐悲鸿倒在中央美术学院院长的工作岗位上，享年58岁。天妒英才，随着徐悲鸿的英年早逝，《鲁迅与瞿秋白》这幅他一直想画完，也已整整画了三年的油画却成了未竟之作，也成了徐悲鸿留下太多的遗憾之一。

当我们把目光凝注在白色画布上已经用明快的线条粗粗地勾勒出基本轮廓的《鲁迅与瞿秋白》，虽是未竟之作，但我们还是十分清晰地捕捉到两位身穿长衫、一根烟、一支笔、瘦弱而坚强的文化巨人眉下眼神间忧国忧民的灵魂，在失望中寻找希望并看见希望的坚毅。瞿秋白说过，他本是一个半吊子的"文人"而已，直到

鲁迅与瞿秋白（瞿坐） 素描 62cm×46cm

鲁迅与瞿秋白（瞿站） 素描 63cm×48cm

最后还是"文人积习未除"的。鲁迅说过，只要能培一朵花，就不妨做做会朽的腐草。

鲁迅与瞿秋白有着很深的交往。瞿秋白曾到鲁迅家中避难，鲁迅曾叹服于瞿秋白对自己杂文的评价，把瞿秋白当作生平知己，题赠瞿秋白"人生得一知己足矣，斯世当以同怀视之"。鲁迅与瞿秋白这一对人生知己，这对外表文弱然却无丝毫的奴颜和媚骨的中国文化革命的主将，在中国"烈风猛雨"的时代，用文艺的威武唤醒民众的灵魂，扛起民族精神的火炬，吹响人民奋进的号角，振臂疾呼，冲锋陷阵。

一生秉持英雄侠义和知音情怀的徐悲鸿，一向所追慕鲁迅与瞿秋白之间那种志同道合、肝胆相照的"知己"关系。时间似乎凝固在徐悲鸿作画的瞬间，两位穿长衫的文化人，栩栩在徐悲鸿画笔之下游走的线条，目光平和而忧郁，简单而深邃……

徐悲鸿有创作留影的习惯，他通常都会与自己看重或者满意的画作拍照留影，或是创作过程中，或是作品完成后。

20世纪30年代，在上海，徐悲鸿、鲁迅、瞿秋白、郁达夫等有过结识交往。

徐悲鸿十分推崇鲁迅，作为忧国忧民的知识分子，他与鲁迅有着一致的思想情怀和相似的文艺主张，因而在三四十年就把鲁迅引为同道中人，表现出对鲁迅强烈的认同感。他大力支持和倡导鲁迅提倡的新兴木刻运动。1936年2月上海举办的苏联版画展览会，就是1934年5月徐悲鸿在莫斯科举办画展的交换面引进的。鲁迅为此版画展撰写《记苏联版画展览会》发表在《申报》上，徐悲鸿也撰文《序苏联版画展览会》，在文中盛赞鲁迅与郑振铎合编的《十竹斋笺谱》。1946年，徐悲鸿执掌国立北平艺专后，亲笔誊录鲁迅的名言"横眉冷对千夫指，俯首甘为孺子牛"贴在学校教学楼的大厅内，后又亲笔录写作为座右铭一直挂于自家书房中，时时自励，与自己朝夕相伴。这与徐悲鸿早年南京傅厚岗居所"危巢"中悬挂的字联"独持偏见，一意孤行"前后相应，既是他"出污泥而不染"的执拗个性的写照，也是他"襟怀孺子牛"的宽阔胸怀表白。1953年，周恩来参观徐悲鸿遗作展时，站在这副对联前说："徐悲鸿便有这种精神。"

"人爱自己的历史，比鸟爱自己的翅膀更厉害，请勿撕破我的历史。"瞿秋白的一生短暂却震撼，他的高节和儒雅从容给世人留下一个未曾远去又值得深思的背影。徐悲鸿对瞿秋白的崇敬之情延续到他的家人。每年清明节，廖静文及儿子徐庆平都会去八宝山的墓地给徐悲鸿和瞿秋白扫墓。

"地上本没有路，走的人多了，也便成了路。"真正的大师都是孤独的，晚年的徐悲鸿要画出孤独与对孤独的欣赏，是否也蕴含着渴望被理解的初衷？

妻子廖静文在悲痛中下定决心，要用自己的后半生，尽自己最大的努力为丈夫了却生前的遗愿，同时要让更多的人欣赏到丈夫的作品，了解丈夫不平凡的一生。她想替丈夫完成《鲁迅与瞿秋白》这幅油画画作，但苦于找不到合适的人选，自己不能亲手替他工作，徐悲鸿的学生虽然很多，但遗憾的是没有一个学生能代替他或是敢代替他的工作。直到20世纪90年代初期，廖静文再三权衡之后，决定找徐悲鸿的学生蔡亮来完成这幅油画。

蔡亮，福建厦门人，是徐悲鸿的高足，很受徐悲鸿赏识。1950年，春蔡亮从重

庆到北京想报考中央美术学院，他拿着自己的一些速写作品跑到徐悲鸿东受禄的家里拜访，其扎实过硬的速写功力被惜才如命的徐悲鸿一眼相中，故而顺利录取。从此在教室和徐悲鸿家里，蔡亮都会受到徐悲鸿的亲自教诲。而蔡亮也不负徐悲鸿的厚爱与期望，其聪明好学，素描及艺术造诣是被大家公认的有才气。1950年，徐悲鸿创作油画《毛主席在人民中》，画中的小警卫员就是以蔡亮为模特。

为什么要请蔡亮？廖静文说：“悲鸿很看重蔡亮，说他画得很好，脑子灵活又有才气。悲鸿画画的时候，有时也会让蔡亮打打下手。1953年，悲鸿创作《鲁迅与瞿秋白》，需要放大画稿到画布上去，因为身体不好，于是让蔡亮周末到家里帮他放大画稿。现在馆里这幅悲鸿没能完成的遗作《鲁迅与瞿秋白》，白色画布上用木炭条勾画的线稿，就是当年蔡亮帮助悲鸿放大的。”

正是因为徐悲鸿对蔡亮的赏识和信任，廖静文才做出让蔡亮补画的决定。

蔡亮因“文化大革命”中受到迫害，先是被下放到陕北磨炼，后回到江南，供职于浙江美术学院。1994年，廖静文找到蔡亮，告诉他自己的想法。当得知师母廖静文的心愿后，虽然忐忑，但蔡亮还是应允了师母的邀请，答应退休后来京完成恩师徐悲鸿的遗作。然而不幸的是，第二年蔡亮因心脏病突然去世。

把《鲁迅与瞿秋白》这幅画画完，成了徐悲鸿未能了却的一个遗愿，帮助丈夫完成这个遗愿，也成了廖静文这一生未能了却的一个心愿。

凝固在徐悲鸿草图上的素描底稿《鲁迅与瞿秋白》，穿过了一场又一场的政治风暴，至今原封不动地保留在徐悲鸿纪念馆。而那幅画板上没有完成的油画，和画板边上钉着的鲁迅与瞿秋白的照片，及画稿旁徐悲鸿的亲笔字条都值得我们去深思。

仔细想想，未画完的画，比画完的画，有时会更让人回味。

附：画稿旁徐悲鸿亲笔字条内容：

穿秋衣？秋白西装？根据许广平同志说法，秋白与鲁迅会见时穿华装，秋白较鲁迅年纪小十七岁。壁悬珂尔维此（即珂勒惠支）动人的版画，原定尺寸改变，加长48cm×64cm。

38

诗画两巨擘　文坛一佳话

从《九州无事乐耕耘》谈徐悲鸿与郭沫若的至交情谊

　　徐悲鸿的中国画名作《九州无事乐耕耘》是其晚年的代表作，也是徐悲鸿为郭沫若亲自送上的好画，而且全世界仅此一张，足以见证他与郭沫若两位近现代文化名人之间至交情谊的深厚。

　　此画创作于1951年，纵150厘米，横250厘米。画面刻画了新中国成立后，农民在自己的土地上精耕细作的场景。整个画面色彩淡雅，近景是用重墨刻画、树干成"V"字形向上生长的一棵老柳树。虽然只截取局部，但其粗壮而沧桑的质感给人以巨大的力量，与细笔淡墨勾勒出随风飘舞的柳枝、用藤黄渲染出勃勃生机的柳叶，形成鲜明的对比。古树新枝，枯木逢春，意喻新中国的勃勃生机。远景是正在

九州无事乐耕耘　中国画　150cm×250cm　私人收藏

"乐耕耘"的三个老农民。三个人依次渐远渐小，正在积极、安宁、乐观地从事着农耕。最前者迈开双腿，躬身扶犁，驱牛犁地，后面的农妇和农夫皆弯腰挥锄锄地。画中拖着新式的双铧犁在犁地的耕牛，笔法精致，造型独特，牛身马腿，尽管瘦骨嶙峋，但却竭尽全力。背景仅以数笔松散的淡墨呈现出土地的模糊形象。西画焦点透视方法的使用，很好地突出了画面的视觉焦点集中在农耕场景上，表现了新中国农民的欢快和安宁，以及勤奋踏实、开拓进取的精神。

徐悲鸿创作此画时，当时正值朝鲜战争惨烈进行之际，数十万中国人民志愿军在抗美援朝战场上英勇搏杀。此时，郭沫若先生率团参加了在柏林召开的"第三次保卫世界和平"会议。会上，郭沫若揭露和控诉美国在朝鲜和我国东北地区投掷细菌弹的罪行，会后又赴莫斯科参加"加强国际和平"斯大林金奖颁奖仪式，并被授予"加强世界和平斯大林金质奖章"。徐悲鸿闻悉此事大喜，深感这是郭沫若为祖国和人民赢得的无上荣誉，所以抱病特意为老友创作了这幅巨作。

画面上徐悲鸿题跋："沫若先生为世界和平奔走，席不暇暖，兹届出席第三次和平大会归来，特写欧阳永叔诗意赠之。和固所愿，但农夫农妇皆英勇战士也，1951春，悲鸿。"钤印：悲鸿之画、作新民、吞吐大荒。

从画面的题跋我们可以看出，徐悲鸿寄画抒情，《九州无事乐耕耘》，题目取自欧阳修《寄秦州田元均》中的句子："万马不嘶听号令，诸蕃无事著耕耘。"这是一首边塞诗，徐悲鸿选用了后面一句，只是把"诸蕃"改为了"九州"。这是颇具匠心的。他把土地改革、抗美援朝等时政题材寓于其中，而把"万马不嘶"、军纪严明的"军味"隐去，以达到"若隐若现"的艺术效果。表面上看似一幅反映农耕的美术作品，但它却深刻地诠释了"不战而屈人之兵"的军事思想。

徐悲鸿以此为题创作，并送给郭沫若，有一番巧妙的用意：郭沫若、徐悲鸿二人都是"儒臣"，都有着一颗为国为民奔走呼号的文人侠客之心，以此砥砺，共同为建设新中国尽自己的微薄之力。此外，画卷中的题识"和固所愿，但农夫农妇皆英勇战士也"，更加深刻地推进了作品"人民个个都是战士，体现人民战争的思想"主题，巧妙地注解抗美援朝运动中前线后方一条心。所以，此画有很好的寓

意，既表达了对老友郭沫若的敬重和赞佩之情，也抒发了他对中国共产党的信心，和艺术家与文化人内心对于和平渴望的爱国情怀。

徐悲鸿画好画后，便立刻送给了郭沫若。郭沫若当时住在北京西城大院胡同，便一直将它挂在家里，不为外界所知。郭沫若去世多年后，家属仍珍藏着。直到1996年中国嘉德拍卖推出新中国美术专场，这件作品才流入民间收藏。

艺术只是一种呈现，我们需要体会艺术背后的山和大海。《九州无事乐耕耘》，这幅画不仅仅是幅名画，更重要的是它承载了一段历史，讲述了一段往事，让人追忆起"诗画两巨擘，文坛一佳话"的徐悲鸿与郭沫若的至交情谊。

1925年秋，在法国贫病交加的徐悲鸿，在好友黄孟圭、黄曼士两兄弟的帮助下前往新加坡卖画筹款，以资他完成在法国的学业。筹款返法之前，徐悲鸿从新加坡回到上海举办个人的第一次画展，好友田汉为徐悲鸿举行"消寒会"（旧俗入冬后，亲朋相聚，宴饮作乐，谓之消寒会）接风款待，并介绍上海文艺界人士郭沫若等与徐悲鸿相见。徐悲鸿与郭沫若一见如故，谈诗论画，针砭时弊，十分投机，大有相见恨晚之感。这是二人友谊的开始。

1938年，徐悲鸿差点和郭沫若做了同事。事情是这样的：七七事变之后，日本帝国主义加速了侵略中华民族的步伐，继平津失陷之后，上海、南京也相继沦陷，武汉岌岌可危，全国上下抗日情绪高涨，国共合作的军委政治部第三厅在武汉成立，组织一批有名望的文化人士参与到抗战中来。厅长是曾任北伐军政治部副主任的郭沫若，而著名剧作家田汉被聘为艺术处处长。在郭沫若和田汉的邀请下，徐悲鸿从重庆来到武汉，准备出任三厅第六处美术科科长，负责绘画、木刻，主管战时救亡美术宣传活动。然而不巧的是，要去三厅报到的徐悲鸿却阴差阳错地跑到政治部主任陈诚的接待室，或许是因为徐悲鸿曾在广西支持桂系将领李宗仁、白崇禧等人发起的"六一运动"，让蒋派嫡系的陈诚心存陈见，很难释怀，所以对徐悲鸿的到来不理不睬，这让乘兴而来的徐悲鸿大为恼火。等三厅厅长郭沫若得信赶到，徐悲鸿已经坐了好几个小时的冷板凳。徐悲鸿本就无意混迹官场，他只是想让他的艺术为抗战服务，此番冷遇，让他对国民党官场的官僚作风深恶痛绝，所以不顾郭沫

若的劝说和挽留，拂袖而去。后来郭沫若在《洪波曲》中说道："我揣想，悲鸿是可能受到了侮辱，革命衙门的气事实上比封建衙门的还要难受。请也不容易请来的人，请来了，却又被一股怪气冲跑了。"

然而愤然离去的徐悲鸿，其投身抗战的激情并未消退，也从未脱离抗战救亡的洪流，他以自己的方式，本着一颗爱国之心，创作了不少表现抗战内容的艺术作品。身在重庆的他对于田汉主持的三厅六处艺术处，给予各种力所能及的帮助和谋划，同时还推荐吴作人、陈晓南等画家去找田汉，组成战地写生团，奔赴台儿庄前线战地作画。

抗日战争后，徐悲鸿与郭沫若聚首于重庆。徐悲鸿住在远郊，郭沫若住在市区，虽然有段距离，但两人时常往来，一起探讨文艺界的情况，谈论时局，交流艺术创作。

1945年年初，因常年劳累，加之生活艰难，身患高血压和慢性肾炎的徐悲鸿病倒了，缠绵病榻，不得不时常卧床休息。然而病中的他依然关注着国家的前途和命运，和许多文化名人一样，渴望中国有一个和平民主的未来。

2月的山城依然寒风凛冽。一天郭沫若前来磐溪探望病中的徐悲鸿，并带来周恩来的慰问——延安的小米和红枣，同时带来的还有周恩来嘱托郭沫若起草的邀请文化界人士对时局进言的稿子——《陪都文化界对时局进言》，希望徐悲鸿能够签名。当时在国民党的统治下，尽管被桎梏的广大民众渴望有一个中国共产党参加的民主联合政府，才能有利于抗战，然而谁都清楚，在白色恐怖笼罩下的国民党心脏地区，在《进言》这样的战斗檄文上签名，公开发表自己的政见，要冒多大风险。

徐悲鸿是个艺术家，要说他有多么高的政治觉悟，可能有些牵强，他没有从政的兴趣，也无追逐名利的想法，只是凭着血性男儿的良知和知识分子的担当，表达着他对社会昌明的向往。何况，周恩来和郭沫若都是他很敬重的老友和至交，他对友情看得很重。

士为知己者死。尽管徐悲鸿清楚在这个《进言》上签名，要冒多大的风险，他欣然落笔，还让廖静文也签了名，并留郭沫若在家饮酒畅谈。郭沫若当即赋诗：

"豪情不让千盅酒，一骑能冲万仞关。仿佛有人为击筑，磐溪易水古今寒。"

这封文化界三百多进步人士签名的进言，当时在全国文化界造成极大的轰动，令国民党十分恼火，蒋介石便命人重新起草了一份宣言，让文化界的名人重签，并登报声明在郭沫若起草的文化界时局进言签名是上当受骗，并对不愿签字的人士实行威逼利诱、恫吓诋毁甚至实施暗杀等卑劣手段。徐悲鸿多次被诱谈和恐吓，甚至被蒋委员长的意思所要挟，但他却一点没有屈服，每次都很坚决地表明："我没有受骗，我对我的签名负责到底，不管是谁的意思，我决不会撤回我的签名。"为了让郭沫若放心，还让廖静文特意进城，告诉郭沫若他是绝对不会动摇的。自此，两人的友谊更加深厚了。

1945年底，徐悲鸿与蒋碧微的婚姻已走到尽头，摆在他们面前的不是离与不离，而是以怎样的条件离。面对蒋碧微强势且苛刻的离婚条件，谦谦君子的徐悲鸿也曾落泪，但对纠缠不清的蒋碧微却无计可施。廖静文找郭沫若夫妇商量，郭沫若把著名律师沈钧儒介绍给廖静文，且让夫人于立群陪同廖静文一起到沈钧儒的律师事务所。后来在沈钧儒的奔走、磋商、斡旋和作证之下，蒋碧微才在离婚协议上签了字。之后，又是在郭沫若和沈钧儒见证下，徐悲鸿与廖静文在重庆中苏文化协会举行了婚礼。在婚礼现场，郭沫若还特意写了一首诗，祝福这对终成眷属的有情人："嘉陵江水碧于茶，松竹青青胜似花。别是一番新气象，盘溪风月画人家。"

1946年徐悲鸿在赴北平艺专任职之前，偕夫人廖静

保卫世界和平大会 中国画
325cm×71cm

保卫世界和平大会（局部）

文在上海专门看望了郭沫若夫妇，老友相见，十分热络。也是这次在郭沫若家，徐悲鸿见到了周恩来。听说徐悲鸿要去北平，大家都很高兴，周恩来鼓励徐悲鸿要把北平艺专办好，为人民培养一批有能力的美术工作者。

　　1949年3月，第一届"保卫世界和平大会"在巴黎和布拉格两地同时召开，徐悲鸿被邀请作为新中国的代表参加。代表团团长是郭沫若，团员还有曹禺、艾青、丁玲、田汉、洪深等许多文艺界的著名人士。4月23日，当大会正在进行时，突然宣布中国人民解放军渡过长江攻占国民党首府南京，与会代表起立欢呼与中国代表握手相拥祝贺。郭沫若代表中国向大会致谢，会场沉浸在一片欢呼声中，徐悲鸿当场掏出速写本，把这个激动的场面画在纸上。归国后，徐悲鸿创作了一幅他一生难得的立轴彩墨画《在世界和平大会听到南京解放的消息》，纵达352厘米，横仅71厘米，生动地反映了保卫世界和平大会的动人场面，展现了中国人对民族和平的渴望与扬眉吐气。

　　新中国成立后，郭沫若也来到了北京，两人的往来就更多了，常常与文艺界的朋友们一起三天两头聚晤，谈艺术论时局，看悲鸿作画，说今后想要做的许多工作等。正如徐悲鸿《奔马》图所题："百载沉疴终自起，首之瞻处即光明。"内心的喜悦不言而喻。而两家家属的走动更是频繁，郭沫若夫人于立群曾亲手给徐悲鸿女儿缝制花色和式样都很美丽的连衣裙。

　　1953年9月26日，积劳成疾的徐悲鸿因突发脑溢血倒在中央美术学院院长的工作岗位上，时任主管文化的政务院副总理郭沫若闻讯赶到医院，悲痛欲绝的廖静文看到郭老，不禁扑在他的肩头放声大哭："八年前你为我和悲鸿主婚，现在他走了……"郭沫若含着泪，劝慰廖静文节哀，为了孩子，也为了悲鸿。

　　徐悲鸿曾说，他的作品应该为人民服务。在其逝世后，他的夫人廖静文将徐悲鸿1200余幅呕心沥血之作和1200余幅唐、宋、元、明、清及近代著名书画，以及徐悲鸿生前从国内外收集的一万余件图书、图片、碑拓、画册与美术资料，全部无偿地捐献给国家。为纪念徐悲鸿杰出的艺术成就和对中国美术事业的贡献，1954年，文化部（今文化和旅游部）以徐悲鸿北京东受禄街16号的故居为馆址，建立

徐悲鸿纪念馆，周恩来总理题写了"悲鸿故居"匾额，郭沫若题写了"徐悲鸿纪念馆"馆名。此外，郭沫若还为徐悲鸿题写了八宝山悲鸿的墓碑。悲鸿去世后，郭沫若和夫人还经常到徐悲鸿纪念馆来看望廖静文和孩子。即便是在特别困难的时期，他们还一直保持联系，当廖静文请郭沫若写字时，也从未拒绝过。

1970年，历经劫难的廖静文，带着一本徐悲鸿留下的册页来到郭沫若家，请郭沫若夫妇在册页上题字。册页的前面是空的，后面也是空的，中间却是徐悲鸿抗战时期画的一匹马。翻看这本册页时，郭沫若不禁联想起1945年2月份在磐溪和徐悲鸿相会的情景，仿佛又回到了与徐悲鸿面对举杯的场景，还有他当时即兴所作的诗——因当时感慨万千，他便在奔马前面的空白处，一笔一笔地录下当年那首诗："豪情不让千盅酒，一骑能冲万仞关，仿佛有人为击筑，磐溪易水古今寒。"还并记录下他们肝胆相照的过往与始末。很巧合的是，记述的结尾处正好接上了徐悲鸿的那幅抗战马，于是郭沫若便在这幅马后面写道，感觉好像是当时徐悲鸿特地留下来的这段空白。

"形以隔下，意以隔高。"优秀作品所表达的内涵往往是含蓄的。

风雨过客，笔墨千秋，时至今日，徐悲鸿的《九州无事乐耕耘》，仍具有强烈的时代气息和现实意义。2011年，北京保利国际拍卖会上，此画拍出2.668亿的价位，无论是从学术价值、史料价值还是市场价值来看，都可谓实至名归！这个价位刷新了徐悲鸿作品拍卖成交纪录，也成为人们最为关注的悲鸿画作之一。

绘画是有生命的，我们不难感觉到画家与笔下对象水乳交融的情感，那就是绘画中所蕴含的情感与胸襟的温度，以及徐悲鸿与郭沫若这两位诗画文坛巨擘情义无价的知己情谊。

39

各记兴亡家国恨，悲鸿作画我题诗

徐悲鸿与郁达夫的知交

徐悲鸿与郁达夫的相识，是缘于两人共同的老友田汉。

1927年4月，徐悲鸿从法国留学回来，与田汉和欧阳予倩一起在上海筹办南国艺术学院，培植能与时代共痛痒而又有定见实学的艺术运动人才。田汉任院长兼文学部主任，欧阳予倩任戏剧部主任，徐悲鸿任绘画部主任。

1927年冬天，田汉邀请郁达夫到他南国艺术学院的寓所共进晚餐。饭后，田汉陪同郁达夫到徐悲鸿南国艺术学院的画室参观。郁达夫看到徐悲鸿的一些油画作品，深深被这位画坛翘楚的高妙艺术和吞吐大荒的胸襟所感动。这是徐悲鸿与郁达夫的初次相见，从此有了交往。

郁达夫（1896—1945），原名郁文，字达夫，浙江富阳人，中国现代爱国主义文学家，革命烈士。一生在从事文学创作的同时，先后在上海、福州、武汉、南洋等地从事抗日救国宣传活动：曾组创文学团体"创造社"，是"中国左翼作家联盟"始发人之一，成立"福州文化界救亡协会"，担任《救亡文艺》主编；1938年

九方皋　中国画　139cm×351cm

3月，中华全国文艺抗战协会在武汉成立，郁达夫担任中华全国文艺界抗敌协会常委理事和《抗战文艺》编委，到台儿庄战地劳军，在前线参访；1938年底应新加坡《星洲日报》邀请，前往新加坡参加抗日宣传工作，主笔《星洲日报》期间，发表四百多篇支援抗日和分析国内外政治、军事形势的文章；太平洋战争爆发后，任"星洲华侨文化界战时工作团"团长和"新加坡华侨抗敌动员总会"执行委员，组织"星洲华侨义勇军"抗日，并任"新加坡文化界抗敌联合会"主席，成立多个抗日学会团体，坚信"中国决不会亡，抗战到底，最后的胜利，当然是我们的"，成为新加坡华侨抗日领袖之一。1945年9月17日，因汉奸告发，郁达夫被日军在苏门答腊岛丛林里残忍杀害。1952年中华人民共和国中央人民政府追认郁达夫为革命烈士。其文学代表作有《沉沦》《在寒风里》《孤独者的哀愁》《我的忏悔》《怀鲁迅》《故都的秋》等。

抗日战争爆发后，在国难时艰时，徐悲鸿用自己的方式，本着一颗爱国之心，呼唤民族的新生。1939年全民族的抗战进行到最艰苦的阶段，徐悲鸿决定前往南洋，用画展义赈的方式筹款支援抗战，报效祖国。

1月8日，徐悲鸿抵达新加坡。在星洲，徐悲鸿、郁达夫两位阔别十年之久的老友再次重逢，自是格外亲切。徐悲鸿每次来星洲都住在他一生尊为"二哥"的黄曼士的"江夏堂"，而郁达夫也是"江夏堂"的座上客，二人的往来更加频繁密切。徐悲鸿作画，郁达夫作诗，成为旅居南洋时志同道合的挚友。

在郁达夫的眼里，"十年不见，悲鸿先生的风采，还觉得没有什么改变，只是颜面上多了几条线纹，但精神焕发，勇往直前的热情气概，还依旧和往年一样。"而徐悲鸿对外表柔弱实则内心刚强、身先士卒、为抗战摇旗呐喊的郁达夫，也是敬佩有加。

1939年2月19日，是农历的大年初一。郁达夫、徐君濂、黄孟圭等来"江夏堂"拜年，徐悲鸿一早绘大幅中国画《疏梅》，众人一同观赏。看着悲鸿笔下流动着冷香的疏梅，郁达夫沉吟片刻，作一首七绝题画诗："花中巢许耐寒枝，香满罗浮小雪时。各记兴亡家国恨，悲鸿作画我题诗。"此诗应景又应时，徐悲鸿大赞

"好诗好诗"。尤其是"各记兴亡家国恨"这句，在场的人也都拍手称妙！当天，徐悲鸿又画《大士像》，题"己卯二月十九日，敬设香花写大士像一区，为中国抗战之阵亡将士祈福"。画家与诗人浓浓的家国情怀，无以言表！

对于徐悲鸿即将开幕的画展，郁达夫作了充分细致的宣传。画展开幕前，郁达夫在他主编的《星洲日报》的《晨星》副刊上，出专号评论介绍徐悲鸿，以全版篇幅刊登黄曼士的《徐悲鸿先生略历》、史记的《田横五百士》、银芬的《谈悲鸿的写实主义》和自己撰写的《与悲鸿的再遇》等文章，中间还穿插了徐悲鸿的画作《北平纪游》《怅望》《此去》（现藏法国国立美术馆）《李宗仁将军》四幅画作，对画展及徐悲鸿艺术作了翔实的宣传。

在《与悲鸿的再遇》一文中，郁达夫叙述了他与徐悲鸿初次相见时的情景："十几年前，大约是一九二七年冬后，我正住在上海。那时候，党禁很严，我也受了嫌疑，除在上海的各新闻杂志上，写些牢骚文字外，一步也不敢向中国内陆走去。有一天冬天的午后，田汉忽而到我的寓居里来了……坐着谈谈，天色已经向晚，田汉就约我上他家去吃晚饭……到了他的家里，一进门他就给我介绍了刚自法国回国来不久，这一天也仍在孜孜作画的徐悲鸿先生，原来徐先生是和他同住的。看了墙壁上的几张已经画好及画架上一张未画好的画后，我马上就晓得悲鸿先生是真正在巴黎用过苦功，具有实在根底的一位画家。看到徐先生的几张画后，我就感到了他的笔触的沉着，色调的和谐，是我们同时代的许多画家所不及……"

在文中，郁达夫对即将开幕的画展进行宣传："……他的中西画的作品，将于本月内在中华总商会举行展览，像《田横五百士》、像《此去》、像《徯我后》等，都是气魄雄伟、没人看了不会赞赏的逸品。我们在这里介绍之余，更希望有巨眼的识者，于参观展览会后，再赐以鸿文，指出悲鸿先生的画品的伟大。"

1939年3月14日下午，"徐悲鸿教授作品展"在新加坡维多利亚纪念堂开幕，海峡殖民地总督汤姆斯夫妇莅临画展开幕式，与筹赈会各委员在会场招待来宾。总督对画展赞不绝口，并与徐悲鸿合影，刊登在《星洲日报》首版。一个中国画家能得到英国殖民地最高当局如此礼遇，南洋各大报刊争相报道，商报以全版篇幅刊登

总督夫妇参观画展的新闻照片。

画展展出《田横五百士》《九方皋》《徯我后》等一百多幅徐悲鸿的画作，其数量之多、画幅之巨构、题材之震撼、技法之精妙首开新加坡艺术史先河，让人耳目一新，为之倾倒。60多万人口的新加坡就有3万多人参观画展，且徐悲鸿的义举得到了新加坡各阶层华人的认同，许多人踊跃认购画展的筹赈券。画展结束时，共筹义款15398元9角5分。画展的影响力遍及全岛，创下的许多纪录至今还未被打破。

画展的成功，令人感怀的不仅仅是徐悲鸿画品的伟大，更是他家国情怀的伟大。徐悲鸿将义卖所筹得的巨款，由星华筹赈会交中国银行寄往广西，作为第五路军抗日阵亡将士遗孤抚养之用。

郁达夫在《与悲鸿的再遇》中写道："悲鸿先生，在广西住得久了，见了那些被敌机滥施轰炸后的无告的寡妇与孤儿，以及在疆场上杀身成仁的志士的遗族们，实在抱着绝大的酸楚与同情。他的欲以艺术报国的苦心，一半也就在这里，他的展览会所得义捐金全部，或将很有效地，用在这些地方去。他的名字已与世界各国的大画师共垂宇宙，他的成绩也最具体地摆在我们的面前，所以不必要的赞誉和夸张，我在这里想一概地略去，只想提一提他的中国画是如何的生动与逼真，画后的思想又如何深沉而有力，我想也就够了。"

无疑，郁达夫与徐悲鸿是心灵相通的。

徐悲鸿把画展所得款项无私地捐给祖国，却不以之而沾沾自喜。1939年8月31日，他在《星洲日报》发表《半年来之工作感想》一文中说："身居后方者，无论如何努力，总比不上前方将士兵器悬殊无间寒暑之苦战。出钱者，无论数量如何之大，必不能比得为民族而牺牲性命者之贡献。此理尽人知之。试言一例，倘有人以重金易吾人之一指，己不肯为，以百万购人肢体，敢言必无应者。故知殉国之烈士，乃民族精神与人类道德最高之表现也。夫一民族国家其处于生死存亡情势危急如中国今日者，有史以来，亦不多见也……我自度微末，仅敢比于职分不重要之一兵卒，尽我所能，以期有所裨补于我们极度挣扎中之国家。我诚自知，无论流去我无量数的汗，总敌不得我们战士流的一滴血。但是我如不流出那些汗，我将更加难过。惜其功极微，

且连累我无数好友，流汗不算，还费心血，乃我所尤深感愧者。"

在新加坡时，徐悲鸿与郁达夫是往来极为密切的挚友。

5月，新加坡友人韩槐准在其"愚趣园"的雅集上，邀请徐悲鸿与郁达夫、黄曼士、徐君濂等人边品尝自己亲手所植的红毛丹，边观赏他收藏的中国古代出口瓷器。书画交友，赋诗助兴，郁达夫咏诗："卖药庐中始识韩，转从市隐忆长安。不辞客路三千里，来啖红毛五月丹。身似苏髯羁岭表，心随谢翱哭严滩。新亭大有河山感，莫作寻常宴会看。"徐悲鸿仿苏轼"日啖荔枝三百颗，不辞长作岭南人"写有"日啖红毛丹百颗，不妨长作炎方人"。

7月2日，应侨领李俊承之邀，徐悲鸿与郁达夫、黄曼士、林谋盛、王映霞等一起出席欢迎印度国际大学中国学院院长谭云山的宴会。

7月6日，油画《珍妮小姐》像完成典礼在勃兰嘉氏私邸举行，郁达夫、黄曼士、张汝器、谭云山、徐君濂等人陪同出席。《珍妮小姐》像是6月徐悲鸿应比利时驻新加坡副领事勃兰嘉氏之邀，为其华籍女友珍妮小姐画的大幅全身油画像。

7月7日，适逢七七事变两周年纪念日，徐悲鸿在《星洲日报》副刊《繁星》发表《廿八年七七招魂两章》："恭奠香花沥酒陈，丕显万古国殇辰。显河耿耿凄清后，魂兮归来荡寇氛。""想到双星聚会时，兆民数载泣流离。同仇把握亡胡岁，预肃精灵陟降期。"其家国情怀，可见一斑。

后徐悲鸿应泰戈尔之邀前往印度讲学，离开新加坡之前，好友陈延谦在止园的海屋给徐悲鸿设宴钱行，黄孟圭和郁达夫等人作陪。席间，陈延谦依依不舍，作诗"老来遣兴学吟诗，搜尽枯肠得句迟。世乱每愁知己少，停云万里寄遐思"送与徐悲鸿。郁达夫吟"夜雨平添水阁寒，炎荒今始觉衣单。叨陪孺子陈藩席，此日清游梦一般"。惜惜别情，令人动容。

从1939年11月18日到1941年初，尽管徐悲鸿远在印度，但郁达夫在其主笔的《星洲日报》上不断刊发徐悲鸿的画作、诗文及有关徐悲鸿的各种讯息。

1941年徐悲鸿从印度回到新加坡，仍与郁达夫往来频繁。徐悲鸿前往怡保、槟城等地办展，郁达夫不遗余力进行宣传。

1941年10月，徐悲鸿为友人韩槐准作画多幅，其中有《竹鸡图》和《喜马拉雅山远眺》。郁达夫为《竹鸡图》题诗："红冠白羽曳经纶，文质彬彬此一身。云外有声天破晓，苍筤深处卧斐真。"给《喜马拉雅山远眺》题诗："寰宇高寒此一峰，九洲无奈阵云封。何当重踏昆仑顶，笑指蜗牛角上踪。"诗画一体，画里字间都蕴含着两位老友对祖国、对友人极其深沉的爱。

此外，郁达夫在徐悲鸿赠黄曼士的成扇《三鸡图》后，题行书七律诗："不是樽前爱惜身，佯狂难免假成真。曾因酒醉鞭名马，生怕情多累美人。劫数东南天作孽，鸡鸣风雨海扬尘。悲歌痛哭终何补，义士纷纷说帝秦。"

1941年12月太平洋战争爆发，徐悲鸿赴美办展之行搁浅。1942年1月日本攻占南洋，新加坡沦陷，徐悲鸿取道缅甸回国，在所画《墨竹》图右侧题跋："疾风雷雨何时了，问卜何年见太平。"

曾参加止园别宴的郁达夫、黄孟圭、林谋盛等人也乘机动舢板逃离新加坡。郁达夫流亡到印尼苏门答腊岛的巴亚公务市，化名赵廉，以"赵豫记"酒厂为掩护，暗中保护、救助大量文化界流亡难友、爱国侨领和当地居民。1945年8月29日，由于汉奸告密，郁达夫被日本宪兵抓捕，于1945年9月17日在印尼苏门答腊岛丛林里被日本特务秘密杀害。正如他给文学青年题词中所写的那样："我们这一代，应该为抗战而牺牲。"

廖静文在其1983年《致徐悲鸿一生的读者》一文曾深情地记录了徐悲鸿与郁达夫之间的知交。读到郁达夫所写的《与悲鸿的再遇》一文，廖静文感慨道："读着郁达夫先生这篇亲切的文章，使我感到他那颗热爱祖国的心仍在强烈地跳动，也使我凄伤地想起他后来的不幸结局。1942年日军偷袭珍珠港，新加坡随之陷落。郁达夫先生未曾离开南洋，隐姓埋名地住在乡间，仍从事抗日救亡活动。正当他在十分艰难的生活中，以满腔热情，准备迎接抗日战争胜利之际，却被日军发现，惨遭杀害。悲鸿在得知这一不幸消息后，曾悲愤交加，潸然落泪。如今，悲鸿和田汉、达夫先生都已先后去世，我执笔写作此文，回忆他们在祖国多难之际的战斗友谊，心情很不平静。他们三位都是对中国文化做出了重要贡献的人物，人民是不会忘记他们的。"

40

铁肩担道义，人生一知己

徐悲鸿与田汉知己情谊

徐悲鸿与田汉一生的至交情谊与情感上的共鸣，不仅是老友与老友的关爱，更是一对血性男儿的心灵撞击。

1926年2月18，田汉在上海组织"梅花会"，以绘画艺术为趣事，邀请了文坛元老蔡元培和画坛新秀徐悲鸿等150余人。会上展览了徐悲鸿刚从欧洲留学带回的作品，令人耳目一新，引起与会者的浓厚兴趣和高度赞赏。康有为题词称赞："精深华妙，隐秀雄奇；独步中国，无以为偶。"

田汉本人也喜欢绘画，留日时

田汉像　速写

他就想当画家，也常到风景优美之处涂涂画画，对于徐悲鸿绘画艺术的敬仰之情初次相识就油然而生。田汉有幸结识了徐悲鸿，这位天才画家后来成为田汉南国社的重要成员，对"南国运动"给予了慷慨无私的支持。

1927年4月，徐悲鸿从欧洲留学归来，在上海艺术大学作美术演讲，约他前往的人，正是时任艺大文科主任的田汉。田汉对徐悲鸿渴望对中国艺术进行革新的理想十分认同，他自己也主张艺术要以形式完美为手段，用以达到表达思想的先进为目的。20世纪20年代的中国，军阀混战、外族入侵，当权者不抵抗、媚取强敌，帝

国主义为巩固和扩大在中国的侵略利益，多次制造血腥惨案，人民生活在水深火热之中，面对如此飘摇动荡、外患内忧的时局和生存环境，反蒋呼声高涨，多年来立志做一个"有革命性、有良心、忠于国家、忠于民众的人"的田汉，以戏曲创作的激情，作着政治的怒吼。

徐悲鸿对田汉所编新剧《潘金莲》大为称赞，认为此剧是"翻数百年之陈案，揭美人之隐衷，入情入理，壮快淋漓，不愧杰作"，而田汉本人也认为此剧是"新国剧运动的第一声"。在对"潘金莲"的理解上，田汉与徐悲鸿、欧阳予倩共识颇多，于是他们相约奋斗到底，做在野的艺术运动，决定组建南国艺术学院，作为他们为艺术革新共同奋斗的基地。

"他们三人在霞飞坊悲鸿宅经数次谈话，商定南国电影剧社改组的章程，定名南国社。徐悲鸿拟定法文名为Cerele Artistique du Midi，并成立一个研究机构，叫南国艺术学院，隶属于南国社。初步议定，学院暂设文学、绘画、戏剧三科，由他们三人分任各科主任，以后视条件再增设音乐、电影之部。"南国艺术学院的创立宣言为"培植能与时代共痛痒而又有定见实学的艺术运动人才以为新时代之先驱。"

1928年3月，南国艺术学院成立，田汉致辞："……本学院是无产青年所建设的研究艺术机关，师友应团结一气，把学校看成自己的东西……本学院之产生，除诸同学之努力外，首当感谢徐悲鸿先生的援助。"徐悲鸿讲话："……我奉送诸位同学一个字：诚。著诚去伪，这是艺术真髓所在。不管为人，还是从艺，一定要忠实、诚恳。吹嘘骗人、欺世盗名的，不是真正搞艺术的，是虚伪……"这就是"南国精神"。无论在文学上，还是戏剧和美术上，正如田汉所说："我们在求美、求善之前，先得求真……"

南国艺术学院，这所私立的学院，由于没有经费来源，校舍简陋不堪，全院没有职工，院长科主任全是兼职，具体事务都由学生担任，所以学生的活力、效率和锐意进取精神，都十分感人。

徐悲鸿被那些"无产青年"敏而好学的精神所感动，也被田汉憨直的湖南人的"霸蛮"精神所鼓舞。此时的他已接聘南京国立中央大学艺术系教授之职，为了支

持田汉的"私学"，便向中大提出，每月一半时间在中大任职，一半时间在南国艺术学院任教，不辞劳苦地奔波在宁沪之间。

在南国，徐悲鸿是义务兼课，不取分文，连上课的车费都自掏腰包。除了授课外，他就置身在南国那间简陋但却是田汉精心为他改建的画室，着手创作了第一幅大型人物主题油画《田横五百士》。画中田横，徐悲鸿是以田汉的形象画的，其中的好多模特都是南国艺术学院的学生，如吴作人等。《田汉传》中也有如此记录："他（徐悲鸿）看看田汉，觉得这位'南国'的头头恰似他正在创作的巨画《田横五百士》中的众士之首；再看看台下那一张张勇敢、热情的脸，觉得他们有如画中那群忠诚的壮士。"

"富贵不能淫，威武不能屈"是徐悲鸿一生写过无数次的人生格言，他要在画布之上，画出慷慨赴死的坦荡气质，把一个民族的无畏之气推向极致。在中国历史上，"田横五百士"成为忠义、节烈的象征，借用这一典故或用以呼唤同仇敌忾、共赴国难的英勇精神，或用以歌颂誓死不做亡国奴的民族气节，或用以抒发家国不再的悲怆。司马迁曾感慨道："田横之高节，宾客慕义而从横死，岂非至贤，余因而列焉。不无善画者，莫能图，何哉！"曾称"江南贫侠"的徐悲鸿，在两千年后用充满想象力的彩笔，回应了太史公"不无善画者，莫能图"的诘问，这难道不是美术史上的不朽业绩吗？徐悲鸿说："绘画虽为是小技，但可以显至美、造大奇、立大德、为人类申诉。"这正是"南国精神"的主旨与精髓。

"大道之行也，天下为公"，田汉用《礼记·礼运》上的这句话来表现他对社会主义和共产主义的理想。1931年，田汉加入中国共产党，在共产党领导的左翼文化活动中，也成为一名革命主将。他冒着生命危险，从事着他视为生命的戏剧艺术事业。九一八事变"一·二八事变"后，田汉创作了许多抗日宣传的剧本，如话剧《梅雨》《乱钟》《暴风雨中的七个女性》《回春之曲》等，电影《三个摩登女性》《青年进行曲》《风云儿女》等。其中电影《风云儿女》在当时影响很大，其主题歌《义勇军进行曲》很快在全国流行，"起来，不愿做奴隶的人们，把我们的血肉筑成我们新的长城，中华民族到了最危险的时候……"徐悲鸿听了这首歌之

后，被田汉诗句中高度概括的民族精神深深感动。1949年6月的新政治协商会议筹备会上，商讨国歌方案时，徐悲鸿提议用田汉作词的《义勇军进行曲》为代国歌，1949年9月21日召开的中国人民政治协商会议第一次会议正式通过《义勇军进行曲》为代国歌的提案。

30年代初，田汉创作的《械斗》《黎明之前》《洪水》在南京公演。其中《械斗》表现"兄弟阋于墙，外御其侮"，隐喻强敌当前，国共理应停止互斗，共雪中华民族的公仇。可该剧受到南京国民政府的打压，演出的卖座率很低，难以继续上演，因此大家的情绪消沉。徐悲鸿公开发表了一篇鼓励赞美田汉的文章，其中写道："垂死之病夫偏有强烈之呼吸，消沉之民族里乃有田汉之呼声，其音猛烈雄壮，闻其节调，当知此人之必不死，此民族之必不亡。"

和田汉一样，徐悲鸿对蒋介石的"攘外必先安内"的反共亲日政策强烈不满，他不但拒绝给蒋介石画像，而且对蒋介石标榜的"新生活运动"侈谈礼义廉耻无比气愤。他还在《新民晚报》上发表文章《为蒋介石的礼义廉耻诠注》，文章道："何谓蒋先生的礼义廉耻？礼才，来而无往，非礼也，日本既来中国，双手奉送东三省，此之谓礼也。义，不抗日，捐廉（上海方言钱与廉同音）买飞机，平西南。阿拉（我）不抗日，你抗日，你就是无耻……"字里行间流露着徐悲鸿与田汉这对人生知己息息相通的家国情怀与人生抱负。

徐悲鸿说，所有的画都要有精神所寄。他的爱国情怀在其艺术创作中表达得最充分，最鲜明。留法归来后，徐悲鸿以极大的热情、体力和精力，创作了许多反映"民生向往"、寄托"家国情怀"的古典题材人物画，如《田横五百士》《徯我后》《伯乐相马》《九方皋》等。

1930年，已是左翼作家联盟成员的田汉，曾在《南国月刊》发表文章《我们的自己批判》，将一支如椽大笔指向了挚友徐悲鸿，说徐悲鸿显然跟不上"为无产青年牺牲的步伐"，"似乎本没有一种新兴阶级的艺术而奋斗的心思"，说他"是一个固执的古典主义者，他虽然处在现代，而他的思想不幸是'古之人'"，说徐悲鸿的"油画《徯我后》是寄希望于真命天子"。对于田汉不留情面的指责，徐悲鸿

并没有在意"田老大"把他作为评论对象，既没有反驳，也没有流露出丝毫不快。情同手足的他，对崇诚、唯善、求美且坚信"一诚可以救万恶"的田汉是了如指掌的，他一直认为田汉是坦荡的，即使"骂人"，也"骂"得光明磊落。

1935年2月19日，因叛徒告密，田汉在上海被国民党反动派逮捕，后羁押在南京。在白色恐怖之下，以身家性命担保的事，别人甚至连骨肉亲人都避之不及，徐悲鸿却挺身而出，两肋插刀，为营救田汉多方奔走。最后，徐悲鸿请了宗白华一起为田汉担保，田汉才得以保释出狱，并把田汉及其家人安置在自己家中居住。

1938年，田汉与郭沫若邀请徐悲鸿到武汉军委政治部第三厅出任美术科科长，却被蒋派嫡系陈诚的"革命衙门"的冷气气跑。徐悲鸿在1938年6月10日致吴作人的信中，谈及不在军委政治部任职的原因，略谓："寿昌（田汉）先生自是善意邀吾等相助，无奈吾等志趣不合，此确不能勉强，且让倪公（贻德）做去，未必没有成绩也……田先生何不提拔几个青年有血气的人用用（可说我说的）。可告之，有气魄如老田应当如此，横竖无成败联系。我现尚欲由汉口返桂，不知时局允许否，总要到七月一日方能离此，若汉口出去为难（如赴衡阳）则我便由贵阳走……"

拂袖离去的徐悲鸿，文化抗战的激情依然澎湃，他于1938年仲夏，经广西、香港等地，远赴南洋，开始了巡展义卖、艺术赈灾救国之旅。同时，他仍然对田汉主持的三厅艺术处给予关注及热情的帮助。为了把全民族抗战这个伟大的历史事实用绘画形式记录下来，用以教育后代，徐悲鸿与田汉组织了以吴作人为首的战地写生团，分期分批到各战区体验生活，画写生、收集素材，回来进行创作等。

1942年"皖南事变"爆发，国立中央大学的进步师生对蒋介石的倒行逆施，妄图消灭新四军制造千古奇冤的罪恶行为进行口诛笔伐。徐悲鸿怀着愤怒的心情，在磬溪中国美术学院画了一幅《怒猫图》。画中一只小老虎似的雄猫立于巨石上，竖立两耳，怒睁一双像电灯泡那样闪闪发光的圆眼睛，猫须挺直如利锥，微张巨口，面向纸外作捕捉鼠类状。图上只写了寓意深刻的"壬午大寒"四个小字，盖上悲鸿名章。不久田汉来访，悲鸿将此画给他看，田汉赞不绝口，当即吟诗一首，题写在画幅的上角："已是随身破布袍，那堪唧唧唧连宵。共嗟鼠辈骄横甚，难怪悲鸿写

怒猫。"

1946年5月6日，田汉邀请徐悲鸿一起前往重庆的江苏同乡会参观军委政治部剧宣四队美术资料联展，徐悲鸿高度赞扬了剧宣的成就，并撰文《民族艺术新型之剧宣四队》发表在重庆《大公晚报》上。文中说四队本身"是一首伟大而壮烈的史诗"，队员们"克服一切艰难困苦之环境，历时既久，便个个如锻炼成之纯钢，光芒四射"。赞扬演剧队的音乐"音调刚毅，歌词锋利，直刺听众心弦，达到艺术的美满境地"。认为演剧队的绘画"题材新颖，作法深刻，为抗战中之珍贵收获"。认为"话剧演出最为精彩，手法巧妙，情绪紧张"。赞扬歌剧队的歌者与演员演技之事，"非一般国内外学校应付几年所能学得到"，认为演员有高贵的理想，"今后将为团结统一的民主而努力"。

徐悲鸿对田汉评价很高："田汉毕竟是条好汉，他喊出的声音，的确是民众的声音，尽管率直简单，可是一凭直觉，真实肯定，不假思索的自由意志……田先生之长处，乃在其动中肯綮。他所启示，乃民族问题，不仅是国家问题……"

1948年北平解放前夕，北平艺专作为官办最高学府，被南京政府教育部一再催促，尽快南迁。受毛泽东和周恩来的派遣，田汉从解放区秘密进入北平，在徐悲鸿的学生，同样也是共产党员的冯法祀陪同下，秘密来到徐悲鸿家里。两个离别多年的南国社老友，紧紧地拥抱在一起。田汉对徐悲鸿说："毛主席和周恩来同志让我转达你，希望你不要离开北平，而且请你尽量动员一切文化人，不要离开北平，我们就要来了！"听到田汉说"我们就要来了"这句话，徐悲鸿激动不已。

二十多年来，早已参加中共地下党的田汉，与没有政治背景的徐悲鸿，两人亲如手足，一个在戏剧战线上，一个在美术领域里，为了国家和民族的复兴，都尽了自己的职责，如今他们要一起迈过历史的门槛，进入一个新时代。

1949年1月31日，北平和平解放。应邀参加中华全国文学艺术工作者代表大会筹委会的郭沫若、田汉、徐悲鸿、李济深、洪深等老友们齐聚北京，也常到徐悲鸿家中做客，大家谈艺论画评时政，振奋且生机勃勃。"百载沉疴终自起，首之瞻处即光明。""山河百战归民主，铲尽崎岖大道平。"徐悲鸿借马抒怀内心的喜悦，

田汉则激动地说："……愿意把国家人民的责任摆在自己的肩上，老年人变成年轻人，年轻人充成老成人，每人都负责，每人都有用，这真是开国的气象。"并用诗句"善亦懒为何况恶，死犹不惧岂辞生。生死善恶都看破，同为斯民致太平"表达对整个民族的向往。

1949年春，两人一同前往捷克斯洛伐克参加保卫世界和平大会。临行前，徐悲鸿让廖静文买了两份毛巾、香皂和手帕，其中一份是给田汉的。在漫长的旅途中，徐悲鸿在国际列车上给代表团成员画速写、素描，然后把画像送给被画者留作纪念。徐悲鸿给田汉的速写至今都在见证着他们的知己情谊。画中的田汉头戴鸭舌帽，鼻梁上架着一副圆框眼镜，侧目前方，神情刚毅坚定。

1953年，徐悲鸿去世后，田汉失声恸哭，他的哀伤更多是个人色彩。

1968年，田汉冤死在"文化大革命"时的监狱里，此时徐悲鸿已辞世15年。1979年2月，文化部复查委员会审查结论："田汉同志1935年在南京经徐悲鸿、宗白华、张道藩保释出狱后，在南京组织中国舞台协会演出《洪水》《黎明之前》《械斗》《回春之曲》等进步话剧。……田汉同志这段历史是清楚的，撤销1957年5月21日中央专案组所作的错误结论，建议中国文联举行追悼会进行平反昭雪。"

如今，在长城脚下的名人园里，徐悲鸿与田汉的塑像近在咫尺，背后是苍茫的长城。这两位奋斗一生、相知一生的艺坛老友，仍指点江山、谈天说地，成为永恒。

41

所过者化，所存者神

徐悲鸿与盛成的情深谊长

盛成是谁？他与徐悲鸿何时相识？一生之中有何交往？

一、盛成是谁

关于盛成是谁的问题，查阅有关盛成的资料，简单地勾捋出一条流水线式的履历，呈现出一位世纪老人波澜壮阔的传奇人生。

盛成，江苏仪征人，1899年2月6日出生在一个家境没落的汉学世家。从小聪慧好学，少年时代便追随孙中山参加辛亥革命。1911年，12岁时的盛成，在光复南京的战役中，被誉为"辛亥革命三童子"之一，受到孙中山亲自接见、褒奖和鼓励。1914年，考入上海震旦大学法语预科班。1919年参加五四运动，并领导"五四"长辛店京汉铁路工人大罢工，与周恩来、许德珩等学生运动领袖，结为亲密战友。是年底，怀着科学救国的理想，前往法国开始留法勤工俭学之旅。在法国，他先后结识查拉、杜桑、阿尔普等"达达"鼻祖。1927年，应法国文豪罗曼·罗兰的邀请，出席日内瓦"世界妇女自由和平促进大会"。1928年任职巴黎大学主讲中国科学课程，并以自传体小说《我的母亲》轰动法国文坛，获法国"总统奖"。法国文豪瓦雷里为该书撰写万言长序，以溢美之词赞誉盛成的这部作品改变了西方人对中国长期持有的偏见和误解，从而改变了他内心的世界图像。此书被译成英、德、西、荷等十六种语言，在世界各国出版发行。盛成也与欧美文学巨匠罗曼·罗兰、萧伯纳、海明威、罗素等结为亲密挚友。他是法国总统戴高乐、密特朗，土耳其总统凯末尔，越南主席胡志明的座上宾。他是章太炎、欧阳竟无的学生，徐悲鸿、齐白石的密友。他是李宗仁特批的战地记者，1938年亲赴台儿庄前线，记载下了那场可歌可泣的战役。1975年，他被法国政府誉为"活着的最后一位达达"；1985年，被法

国总统密特朗授予"法国荣誉军团骑士勋章"，以表彰他对中法文化交流做出的突出贡献。

这就是盛成，一位20世纪集作家、诗人、翻译家、语言学家、汉学家于一身，在国内外都享有盛誉的著名学者。

二、徐悲鸿与盛成的结识与交往

位于上海徐家汇天文台吕班路上的震旦大学，是晚清江宁府尹马相伯于1903年创办的带有强烈殖民主义色彩的教会学校。震旦是印度对中国的旧称。1915年，徐悲鸿与盛成都是震旦大学法语预科的学生，因两人有共同的艺术爱好，彼此的言论和想法都能产生强烈的共鸣，成为莫逆之交，他们的友谊，持续了长达近四十年之久。

盛成在《情深谊长——一个老同学、老朋友的回忆》一文中写道："我与徐悲鸿是1915年在上海相识的，迄今已经过去六十八年了，但是我同悲鸿相处的日日夜夜仿佛就发生在昨天。震旦同窗，海外求学，握笔执教，共赴国难，一幕幕令人难忘的生活经历常常清晰地浮现在我的眼前。我和悲鸿知己知彼，无话不谈。当年，我俩有时兴致勃勃地探讨艺术领域中无穷的奥秘，有时也为一些意见分歧争论不已。我为他在艺术上取得的功绩而欢欣，也为他曾遭遇过多的挫折而惋惜。"

《徐悲鸿年谱》（徐伯阳、金山合编）："三月上旬，在震旦认识盛成，二人一见如故，并讨论如何看待和发展中国书画艺术的问题。""初夏，在宿舍与盛成谈中国的绘画自明末以来渐渐僵化，落入到一人不变的抄袭套路中，又说宁可到野外去写生，完全地拜大自然做老师，也绝不愿抄袭前人不变的章法……"盛成十分认同徐悲鸿的这些艺术主张与思想，"悲鸿在许多方面不与过去社会遗留下来的封建残余同流的决心，和我真是所见略同，不谋而合。"

1916年的中国，正是五四运动前期，面对帝国主义的侵略压迫，殖民统治的肆意横行，提倡"科学"与"民主"的新文化运动如雨后春笋，率先在上海呈现燎原之势，上海成为中国新文化思想传播的发源地。最初的中国学生运动发生在上海，而上海最初的学生运动发生在震旦和复旦（复旦大学是马相伯于1905年在上海创办）。10

月底，震旦大学的学生杜思浦、盛成与复旦大学的学生程天放、洪孟博等在宿舍召开非教会学生会议，成立震旦大学学生会组织，组织学生运动，开展民族意识崛起的斗争活动，但遭到法国巡捕房的破坏和镇压，部分进步学生被捕。

徐悲鸿虽然没有直接参加这次斗争，但他对同学们的正义要求非常同情，对新文化思想也十分认同。当时知识界掀起了自由恋爱、婚姻自主的革新浪潮，徐悲鸿以离家出走的方式反抗父母包办的旧式婚姻，后又与蒋碧微自由结合，出走东洋，勇敢地冲破根深蒂固的封建礼教的束缚，成为震旦学堂中开创婚姻自主先河的第一人，在震旦大学和上海引起轰动。盛成由衷地佩服徐悲鸿的胆量和魄力，也力争反抗，多次要求解除祖母给他"指腹为婚"的婚约。用盛成自己的话说，"悲鸿的婚变发生以后，我的退婚虽然没有轰动上海，却在家乡仪征掀起了不小的波澜"。

1917年5月，在康有为的鼓励下，徐悲鸿前往日本游学。临走前，徐悲鸿送盛成一幅折扇以示留念。在震旦，尽管徐悲鸿与盛成只有一年多的同窗时光，但由于两人相同的命运、共同的志向，成了无话不谈的知心朋友，结下了深情厚谊。盛成在后来的回忆曾说："悲鸿远走他乡了，以后每当我拿着他为我亲笔画的折扇，他的形象就浮现在我的面前。"

1919年3月，徐悲鸿从上海启程，5月到达法国，开启了他的公派留学生涯。盛成也于1919年11月踏上赴欧的征程，加入了去法国勤工俭学的行列。"天下殊途而同归"，欧洲留学的那些年，徐悲鸿与盛成都是抱有明确的目标——积贫积弱的中国，使他们过于早熟，充满革命激情，他们在不同的方向、不同领域寻找他们认定的真理，并锲而不舍地努力。

到法国求学的徐悲鸿，已不是一个盲目青年，而是一个理智的中国画家，怀揣着改变中国文化、复兴中国美术的思想。他焚膏继晷地学习西画，用来发展和丰富中国画，来实现他为之奋斗一生的"古法之佳者守之，垂绝者继之，不佳者改之，未足者增之，西方画之可采入者融之"的中国画改良主张。通过八年励精图治、兼容并蓄的努力，1927年，徐悲鸿在结束留学生涯归国之前，他选送法国全国美术展览会的九幅作品全部入选，在法国艺坛引起轰动。

　　盛成通过自己的努力，成为著名的小说家、翻译家。他的自传体小说《我的母亲》震动法国文坛，荣获法国"总统奖"，传说中"一字一金"的法国文豪瓦雷里为《我的母亲》撰写长达十六页的万字序言，给予很高的评价："我读了盛成先生著的《我的母亲》一书后，在最柔和色彩之中，与最优雅外貌之下，发现出至大新奇之事的初生，令我梦见天将破晓，玫瑰一色抵万象，无穷纤细的光华，暗示着公布着新时代诞生中无量的事变。"当时尚未出名的海明威说盛成是"百万大富翁"。法国著名作家纪德对《我的母亲》也是高度赞评："世界文学必定产生于民族文学；而民族文学一定产生于地方文学，地方文学是民族文学的根源；民族文学又是世界文学的根源。例如盛成的《我的母亲》，就是地方文学的一个典范，同时，也是民族文学和世界文学必不可少的佳作。"

　　1930年10月，盛成从西欧载誉回国后，专门到南京看望徐悲鸿，老友相见，相谈甚欢。徐悲鸿得知盛成还没有成家，便有意把自己中大最得意的学生孙多慈介绍给盛成，谁知这对徐悲鸿看好的才子佳人却没有眼缘，悲鸿的月老没有当成。徐悲鸿本想让盛成到中央大学艺术系教艺术史，但盛成早前就已应蔡元培之邀回北大文学院任教，不久盛成就去了北平。

　　1932年1月28日夜，日本海军陆战队突袭上海闸北，当时负责防卫上海的国民党军粤军十九路军，在京沪卫戍司令陈铭枢、十九路军总指挥蒋光鼐、军长蔡廷锴的指挥下奋起反击，这就是震惊中外了"一·二八事变"。淞沪战争的爆发，国内抗日情绪高涨，然国民政府不仅消极抗日还力主"攘外必先安内"，引起国人不满。

　　此时正在北京大学法语系任教的盛成，面对这场日本蓄谋已久的战争，以及自己身边国民冷漠的反应，这让少年时代便追随孙中山革命的他，激愤不已！他决定只身前往上海，参加十九路军的抗战，以己之身，为国尽忠，用自己的鲜血去唤醒民众的抗敌卫国之心。对于这段经历，盛成在《旧世新书——盛成回忆录》一文中，有较为翔实的记录："1932年发生了'一·二八事变'。十九路军抵抗日军。当时，一般城市的人都抱着不抵抗主义的态度，士气低落。国家兴亡，在于人民有浩然之气。人没有'气'，等于活死人。这个时候，教书有什么用呢？所以，我决定参军。……

当时我发了一个电报给我的老师欧阳竟无，告诉他我立志南下从军。十九路军最高将领陈铭枢是竟无先生的学生，竟无先生接到电报后，转给了陈铭枢，陈欢迎我立即南下。我到了南京后，见了欧、陈二位先生。陈铭枢时任南京卫戍司令，他派了一个副官同我一起前往前线。……我当时任十九路军政治部主任，负责管理三个义勇军（四川义勇军、市民义勇军、上海学生义勇军）。"

《送成中兄从戎南去》诗

而此时在南京国立中央大学艺术科任教的徐悲鸿，也深深地被十九路军的抗日英勇事迹所感动。面对民族危亡，徐悲鸿以书画为武器，用笔墨作刀枪，托寄自己的爱国情怀，在"一·二八事变"的当天，他创作一幅中国画《雄鸡》，题款："雄鸡一声天下白——十九路军健儿奋勇杀敌，振华氓亡民族，图以美之。"当他得知盛成前往上海参战的壮举后，深为感动与敬佩，便题诗《送成中兄从戎南去》，为好友壮行："壮哉君此去，沉霾待廓清。匹夫肩其任，造势易天心。十九路军真帝子，神威神勇荡妖气。春生江上鲜红血，万岁中华复国魂。悲鸿壬申危止之际。"字里行间无不流露着一对热血男儿的相知与共鸣，现在读来仍大有"风萧萧兮易水寒"之感。

20世纪30年代，在欧洲人的心目中，积贫积弱的中国还是一个任人宰割的无知形象。有感于外国人对中国的茫然，也深谙艺术交流的重要性，艺术交流是双向的，既然中国人到欧洲留学取经，那么也应该让欧洲了解中国的文化艺术。徐悲鸿希望"中西能够沟通，取长弃短，以求艺术的发展"，又认识到"文化宣传之吸引力，以美术为最宏，予人印象亦较深切"，于是作了个大胆的决定：以自家房产作抵押，征集近代著名画家的优秀画作，前往欧洲举办中国美术展览会，旨在"因思有一大规模之展览，借以沟通中欧文化，增进国际地位"。

1932年11月，徐悲鸿在为画展四处奔波筹备。他来到北平卖画，与在北京大学红楼及农学院任教的盛成相见，告诉盛成，李石曾让他去欧洲举办中国近现代名家绘画巡回展览。徐悲鸿激动地说："这次出国举办巡回展，决不能再做以前的那种人财两失的蠢事。我以筹款购买的方式到国内四处收集各位名家的佳作，现已收得三十幅了，这样可以免得将来中国画家们的损失。"盛成很赞成徐悲鸿的主张，觉得此行不失为让外国人了解中国伟大绘画艺术的一次极好的机会。

徐悲鸿前往法国办展，其决定虽在徐悲鸿，但其举办，固非徐悲鸿一人之力所能及。国民党四大元老之一的李石曾，也是促成欧洲办展的关键人物。他作为此次展览的经济负责人，承诺支付川资路费。

尽管李石曾早年曾发起和组织赴法勤工俭学运动，也为中法文化交流做出了很大贡献，但在盛成眼里，觉得李石曾是个夸夸其谈的人，说出的话极少兑现，担心万一出了岔子，搞得徐悲鸿来去不得，卡在窘境。于是他写了两封信，给法国的恩师兼朋友的大文豪瓦雷里和银行家兼收藏家的曼努，让徐悲鸿带到法国，并叮嘱徐悲鸿如果遇困，就找他们帮忙。

不出所料，待徐悲鸿携画抵法时，负经济之责的李石曾已经东归，展览经费中断，而办展消息已出，徐悲鸿陷于两难之绝境。多方筹措，四处告贷，倾全力勉强为继。瓦雷里和曼努看到盛成的手书，也热情相助。徐悲鸿在《记巴黎中国美术展览会》一文写道："画展赞助之最有力者，莫如大诗人瓦雷里先生抱病为写一序。"画展开幕时瓦雷里亲临现场，撰写热情洋溢的评论，还在徐悲鸿的一幅画作上题了两句诗。莫努给巴黎的大报社打电话宣传画展，又收藏了徐悲鸿的画作。徐悲鸿的窘境有了转机，画展也受到极大重视，卖出了十二幅画，徐悲鸿一直为之苦恼的经费问题，才得以解决。

1933年5月10日，中国美术展览会在法国巴黎外国当代美术博物馆举行。当中国近代画家的手绘佳作第一次整体在西方亮相时，引起了法国艺坛的轰动，因反响热烈，原定一个月的展期延至45天。法国政府从画展中选购了十余件作品，在巴黎国立外国美术馆成立了中国绘画展室。后因欧洲各国纷纷来电邀请至该国展览，徐悲鸿又

先后在法、比、德、意、俄五国巡展七次，成立四处中国近代美术专室于各大博物院及大学，直到1934年8月回国。此次欧洲巡展历时一年零四个月，成为中国绘画在欧洲影响最大之事。

徐悲鸿以他的非凡毅力和艺术造诣，试图把中国艺术推向世界的第一步便大获全胜，打开了一个让欧洲人了解中国的窗口，赢得了崇尚艺术的欧洲人的广泛尊敬。欧洲巡展，徐悲鸿带去的不只是东方绘画，还有中国人的民族自信心。

有人曾问林语堂，学中国画要多久？林语堂说："五千年。"

这正是徐悲鸿向世界表明的一种骄傲。说是拯救一个民族未免过分，但徐悲鸿所作所为让欧洲人耳目一新，却也是不争的事实。

欧洲巡展归来的徐悲鸿，在南京参与发起组织中苏文化协会的工作，并被推为理事。他邀请此时还在南京的盛成参加文化协会，商讨协会活动的设想，并一起同去上海，组织成立中苏文协上海分会。当时正值俄国伟大的现实主义诗人普希金一百周年诞辰纪念，上海文化界商定出版一本普希金百年诞辰纪念册。徐悲鸿让盛成把普希金的一首描写流浪民族吉卜赛人的俄文诗《茨冈》翻译成中文，盛成非常赞同，立即着手研读翻译。后因抗日战争爆发，转移到后方的盛成没能见到出版的纪念册。但盛成很珍惜这首诗，1978年底从欧洲回国定居后，在北大图书馆找到纪念册全集，把书中《茨冈》的译稿复印下来，珍藏在身边。一首译诗凝情谊，很多年后，盛成一直记忆尤深，在《一个老同学老朋友的回忆》一文中，他说："每当我看到它，眼前就浮现和悲鸿为成立中苏文协上海分会和为出版普希金纪念册而到处奔波的情景。"

1933年，盛成的《海外工读十年纪实》一书由中华书局出版。他请徐悲鸿为此书设计了封面。徐悲鸿画了一幅希腊神话中的大力神赫拉克

《海外工读十年纪实》封面

勒斯，用剑刺杀九头蛇的画作。画面上英雄身上的正义、力量与九头蛇的邪恶、怯懦成为强烈对比，满地鲜血与朵朵白云互相衬托，显得分外雄壮。画面左边中下方，钤印"黄扶"的印章。盛成又请欧阳渐（竟无）为此书题签了封面，欧阳竟无是他的佛学老师。

1934年底，盛成第二次出国赴欧。临走前，徐悲鸿托盛成带给瓦雷里一幅广东名家经亨颐画的《水仙》，表达他对瓦雷里在欧洲巡展的感谢之情，同时徐悲鸿送给盛成一幅《马》，题跋曰："昂首欲何为，世情堪长叹，相识岂无人，担缠采薪者。成中老友将再赴欧洲写此，证别愿兹行得志，大放光明。甲戌冬初，悲鸿。"钤印"东海王孙"。以此感谢盛成在欧洲办展时对自己的帮助。后来，齐白石在画上加题诗句"予友悲鸿画马，寥寥数笔，似非而是，能得其神，马目以浸墨一点为之，若战胜思乡昂首望远之意，其耳小小点二笔，似听平安，筋骨之似天下人皆能晓，不欲予赘谈。成中弟得志时，勿忘老翁战胜思乡四字也。八十六岁齐璜白石与之为别，同客京华，丙戌。"盛成十分珍爱此画，一直保藏在身边。后来盛成在其所著《盛成回忆录》中，将徐悲鸿为其所作的《二十岁肖像图》作为封面，而将《马》作为书的封底。

1935年秋，盛成从欧返国后，居住在南京大光路上一幢很小的楼房里，因为房间狭小，盛成戏称其所居为"卷庐"。"卷庐"离徐悲鸿傅厚岗的"危巢"不远，两位老友时相往从。对于盛成的"卷庐"，徐悲鸿还特意为之画了一幅中国画，画面仅画一块石头，取名《石头》，题款曰："吾心非石不可卷也。"送与盛成，两人心领神会。但许多看到这幅画的人，对画上题字不知其然，盛成感慨地解释道："这正是悲鸿的一大优点。他有自我作古的气概，可以自己编个新的'典故'，而且这个'典故'恰恰适合我的'卷庐'，就是这幢小楼。"

在南京的日子里，徐悲鸿、盛成这对老友来往十分密切，常常探讨民族文化艺术，评论时局时事。徐悲鸿对绘画艺术师古不泥、标新立异的探求精神让盛成深感佩服。盛成也常常为徐悲鸿与蒋碧微纷扰的家事斡旋奔忙，对徐悲鸿的日常生活也很关照。他们一起到过滁州、黄山、苏州、上海等地游访写生，疏解心中郁气，也常常陪

《盛成回忆录》封面、封底

徐悲鸿到南京郊外尧化门一带游览历史遗迹，帮徐悲鸿把那些珍贵的文物拍照留存，尤其是各式各样的浮雕和雕刻作品，以便徐悲鸿仔细研究。

　　1936年，徐悲鸿离开南京，前往广西作画。在广西，自称"阳朔天民"的徐悲鸿被聘为广西政府顾问，与桂系将领常有往来，油画《广西三杰》便是此时所作。在烽火遍地的动乱中，徐悲鸿从未放下过手中的画笔，创作了不少的传世佳作，比如水墨画《漓江春雨》等。此外，徐悲鸿还筹划在桂林独秀峰创建广西美术学院，并邀请老友盛成、舒新城及其高足张安治、黄养辉等赴桂林协助筹建。他不仅将自己的艺术思想，同时也将抗日救亡的呼声传达给学生：身居后方者，无论如何努力，总比不上前方将士兵器悬殊无间寒暑之苦战。出钱者，无论数量如何之大，必不能比得为民族而牺牲性命之贡献。

　　1936年12月8日，盛成接到徐悲鸿从桂林寄来的邀约信，便由衡阳到广西桂林。两个饱经风霜的老朋友在桂林朝夕相处了两个星期，畅叙别后之情和共同关注的艺术与社会问题，一起游览阳朔山水、漓江碧波，一起写生芦笛岩、月牙山，参观徐悲鸿

藏画的七星岩，并品尝了月牙小豆腐。徐悲鸿还陪同盛成拜访广西政要李宗仁、白崇禧、黄旭初等。

此时盛成的妻子郑坚第三胎分娩在即，盛成于12月25日返回北平。在盛成离桂时，徐悲鸿作《吉利图》相赠。鸡是中国画的传统题材，有"大吉大利"之意，是美好祝福的象征。徐悲鸿在图中绘制一对恩爱祥和的大公鸡、大母鸡，寓意盛成夫妻。盛成回京后，立即请齐白石在母鸡身后补画三只妙趣横生的小雏鸡，寓意盛成与郑坚的三个孩子。画的右上方背景为淡彩竹影，左上有徐悲鸿、齐白石的题跋各一。徐悲鸿款文曰："成中老友于廿五年岁阑游桂林将返故都，接见第三子诞生，敬馈双鸡以产母，悲鸿。"齐白石跋文曰："丙子冬一日，成中良友来见予，出此幅且言曰：悲鸿令予求老人补添三子以成佳话，予即应成中之命。时居故都城西。"这幅见证徐悲鸿、盛成、齐白石三位大师的至交情谊，且由徐悲鸿、齐白石两位大师联璧的佳作，现收藏在上海市嘉定博物馆。画上所呈的画技、书法、文字及寓意，成为一段足堪流传的艺术佳话。

抗战时期，盛成曾在广西大学任教，再次来到漓江边，与徐悲鸿患难相逢，见面的机会很多，两人你来我往，接触频繁，互相照应。

1938年，盛成所在的"国际宣传委员会"也迁到武汉。在武汉，盛成做了很多的国际宣传

吉利图　中国画　96cm×32.8cm
上海市嘉定博物馆藏

工作，与老舍等人创办"中国文艺界抗敌协会"，用"文人的笔杆子抗战"，曾步行穿过敌后，后又到徐州台儿庄前线慰军，帮助史迪威上阵地等。后来也是辗转不定。

1946年初夏，徐悲鸿接受教育部之聘出任国立北平艺术专科学校校长之职，并从重庆前往北平准备复校事宜。他广罗美术界优秀人士聘为艺专的师资。六月下旬，致函宋步云，交代自己六人抵平的时间，并要求宋步云："设法至王府井梯子胡同一号，询盛成先生得一暂时落脚之处，我一到秦皇岛，即电兄来车站一接。"

新中国成立前夕，盛成前往台湾，任教台大政治系，教授中国政治思想史、国际政治、孔孟荀哲学，同时担任"经济稽核委员会"主任，受到时任台湾省主席陈诚的排挤和打压，被中统怀疑是地下党。盛成曾写诗："三十八年戒严令，我生幸免马场町（马场町是枪毙人的地方）。低头回味台湾月，余悸犹温淡水情。"

内地解放前夕，台大法学院教授万仲文离台回内地，盛成托他带书信给徐悲鸿，让徐悲鸿问周总理他是否可以回来。这封信万仲文又托殷忠辗转交到徐悲鸿手上。周总理让徐悲鸿转达盛成，暂时仍留在台湾。徐悲鸿给盛成回书被台湾当局扣留了。中国社会科学院出版社离休干部殷忠在《盛成回忆录》里翔实地记录了这件43年前记忆犹新的往事："一天，我在轮渡上遇到台大的政治系主任万仲文教授……万仲文问我准备到哪里去，我说过段时间可能去北平。他说想托我一件事，我问什么事？他说：'盛成先生有一封信，要带给徐悲鸿先生。你到北平后请交给徐悲鸿先生。'他把信交给我，我说可以。8月中旬，我到北平，住在曾昭抡家里。后来去找徐悲鸿先生。当时徐悲鸿住在护国寺（原辅仁大学的校址）。我找到徐先生后，把信交给他，并把万仲文讲的话告诉了他。因为当时信没有封，我以为是一封普通家信。最近我在《中华英才》上看到一篇文章，才知道这封信的意思是通过徐悲鸿去问周恩来总理的。我没想到这封信这么重要……"

徐悲鸿于1953年病逝，盛成则从台湾再赴巴黎，又转美国，始终保持中国国籍，于1978年落叶归根，任教北京语言学院，经邓小平同志批示，为教育部一级教授。

所过者化，所存者神。徐悲鸿与盛成，震旦同窗、海外求学、握笔执教、共赴国难，这就是这对一生相视莫逆的老同学、老朋友的情深谊长。

42

苟利国家生死以，岂因祸福避趋之

《折槛图》的故事

　　《折槛图》是徐悲鸿收藏的一幅宋人工笔人物画，他对此画的评价极高，认为是我国古代人物画中"十里数一"的精品（最好的十幅画之一）。之所以有如此高的评价，固然因为此画的人物刻画与情节处理在艺术上为我国传统人物画中所罕见的。"……就画而言，诚为中国艺术品中一奇，其朱云与力士挣扎部分，神情动态之妙，举吾国古今任何高手之任何幅画，俱难与之并论，此不待箸录考证，始重其声价也。"也是因为《折槛图》的故事有着极其深刻的意义——画中耿谏的朱云，临危不惧，傲骨凛然，这

折槛图　中国画　133cm×76cm

种"文死谏"的高尚品德让徐悲鸿敬仰敬佩。

徐悲鸿曾把视为"悲鸿生命"的《八十七神仙卷》与之相较，"吾《八十七神仙卷》宣达雍和肃穆韵律，此则传抗争紧张情绪，而此二奇并归吾典守，为吾精神之慰藉，自谓深幸已。"于创作思想而言，他更珍重《折槛图》，因为其所表现的思想境界更高，内容的教育意义更大。

那么，《折槛图》讲述的是怎样的故事，表达的是怎样的思想境界呢？

故事取材于《汉书·朱云传》，讲述的是汉成帝时，帝师张禹倚仗权势，巧取豪夺，欺下瞒上，使生灵涂炭，西汉政治颓败，大有一蹶不振之势。疾恶如仇、忠心耿直的槐里令朱云，上书求见汉成帝，朝中大臣及张禹均在廷前。朱云慷慨谏言曰："今朝廷大臣，上不能匡主，下亡以益民，皆尸位素餐。臣愿赐尚方斩马剑，断佞臣一人，以厉其余。"汉成帝问："谁也？"朱云答曰："安昌侯张禹！"汉成帝大怒曰："小臣居下讪上，廷辱师傅，罪死不赦。"命御史将朱云拿下，拖出去问斩，朱云力争直谏，拼死攀住廷殿的栏槛不放，大呼曰："臣能和关龙逄、比干在地下相见，心满意足矣！但不知陛下与朝廷的前途会何如耳？"最后把栏槛都折断了，御史遂将朱云拖了出去。这时左将军辛庆忌脱免冠，解印绶，叩头于殿下对汉成帝说："此臣素著狂直于世，使其言是，不可诛，其言非，固当容之。臣敢以死争。"意思是朱云素来性情狂直，早已闻名天下，如果他说得对，就不能杀，即使说得不对，他的出发点也是为了社稷江山，也应该宽容。陛下今日若把朱云杀了，不就同桀、纣一样成为暴君了吗？辛庆忌一边铿锵谏言，一边不停地磕头，磕得额头鲜血直流，以示自己也愿意以死相争的决心。听了辛庆忌的话，汉成帝怒气稍解，也有所省悟，就赦免了朱云死罪。被折断的栏槛，汉成帝也下令保持原状，不让更新，以表彰忠臣冒死直谏的精神，而"折槛"便成为一个赞誉廉吏的褒义词。

事后，朱云虽免遭杀身之祸，但意见并未被采纳，帝师张禹继续作威作福，为所欲为。这件事对已经日薄西山的西汉后期政治并未产生影响，但朱云忠贞耿谏、凛然傲骨、临危不惧的"文死谏"的高尚品德传为千古美谈，而汉成帝在盛怒之中

能理性纳谏，也是难能可贵。朱云折槛的故事，成为我国古代历史绘画上的传统题材，画家也乐于表现，据说唐代吴道子就曾画过这样的题材。

徐悲鸿所收藏的这幅佚名的《折槛图》，纵133厘米，横76厘米，绢本设色画。画家运用绘画的语言，对故事发生的场景作了变通，对故事情节也作处理。图中所绘场景并不是在威严的朝堂之上，而是宫廷苑囿之中，乔松湖石一应俱有。画面由三部分组成，构成一个"三角"画面。一是两名彪悍的御林军正强行向外拖拽朱云，朱云匍地，一边死死地抱住栏槛不放，拼力相搏，一边还在高声奋力强辩，神情激越且刚正不屈，一双倔强的眼睛对视着面带杀机的汉成帝。一是身边环立着近臣与侍从和稳坐在龙椅之上的汉成帝，侧身面向朱云，长须飘洒，怒火满胸，眼露凶光，与朱云目光针锋相对。站在他左侧的奸相张禹，手捧笏板，向右歪着头，一双幽暗、猥琐的目光中，透着得意的佞笑，一副卑鄙龌龊的形象。一是正对着汉成帝，也正对着朱云的辛庆忌，正躬身力谏为朱云求情。画面情节紧张而热烈，人物性格刻画真实生动，富有鲜明的个性。整幅画面线条遒劲有力，色彩鲜明强烈。三组九人简洁地呼应、配合，却清晰地呈现了故事情节的发展，矛盾的激烈程度反应了人物内心情绪的跌宕起伏，也深刻地表达了绘画的思想主题。朱云折槛的行为，突出表现了他对统治者的腐败和人民的疾苦感到悲愤不平，作品形象地表现了悲天悯人的感情。

"凡美之所以感动人心者，决不能离乎人之意想，意深者动深人，意浅者动浅人。"文艺创作只有汰尽陈言，才能达到精粹。宋代画论很重视人物的心理刻画，认为写貌不难，写心惟难，这点徐悲鸿深以为然。他曾说："艺术虽为小技，但可以现至美、造大奇，为人类申诉。"这也是他一生改良中国画所追求的主旨，即所谓传神写照，正在阿堵之中。他在《当今年画与我国古画人物之比较》一文中，指出："欲举我们造型艺术最早出而生动之作品……目下可以见到的杰作，应推宋代无名氏画的朱云《折槛图》，写朱云要进谏汉王，两个武士力阻之，至于折槛的情形，确实生动传神。"

1950年，徐悲鸿在琉璃厂古画市场海淘购得这幅北宋人物画的精品之作，不胜

欣喜。因年代久远且保存不善，画的中间部分有折断残损，徐悲鸿在重新装裱时进行了移正并修补过，后又在图上补跋，题曰："此幅曾入多种著录，实是北宋人华贵手迹。故宫藏另本，章法全同，但逊其高古之趣。此幅不知何时何故致画中直断，将槛柱损坏。迨1950（年）入吾手，乃为之重装移正，并属黄君懋忱补笔……"

除了专门为此图撰写了题跋外，徐悲鸿还在画作的左下角钤印"悲鸿生命""八十七神仙同居"等数枚印章，可见他对此画的欣赏和喜爱。

徐悲鸿的弟子艾中信曾回忆说："购得此画之后，徐悲鸿曾将其挂在家中，请大家观赏，特别指着朱云和力士挣扎的气概以张禹阴险狼狈的样子，激动地说：'正气、邪气对比得好，正气压住邪气，一个画家如能创作出这样一件作品，可说没有虚度一生，也算尽了他的责任了。'"

绘画的语言不同于文学的语言。文学写作，洋洋洒洒，落笔千言，不足为奇，它不受时间空间的限制。绘画的创作，只能在一个画面上表现人的思想感情和复杂事物。这是绘画的特定艺术表现形式，所以要画好一幅创作是困难的，就是很有修养的画家也不是轻易所能做到的。所以徐悲鸿认为："他必须有高超的造型能力，刻画入微的技巧修养，要有敏锐的观察能力，善于捕捉人物瞬间最有代表性的特点和真情实感。只有这样，才能完成一个画家的职责，创作出一幅好作品。"

在古代绘画中，能如此成功地通过人物的矛盾冲突，刻画出人物心理状态的作品，朱云《折槛图》确实是少见的优秀范例，也是我国古代人物画所达高度的一个典范。几十年来，齐白石、张大千、徐邦达等多位艺术家、鉴定家、学者对此画形成共同的认知，认为朱云《折槛图》是"神品"。

注：

《折槛图》存世有两幅。其一原为故宫收藏，今在中国台湾。绢本，设色，高173.9厘米，宽101.6厘米，无款印。有乾隆、嘉庆诸玺及乾隆题记。《石渠宝笈初编》著录。另一幅为徐悲鸿纪念馆所藏。于1950年收入，画的中

部折断，徐悲鸿重装时移正并修补过。两画画面基本相同，但细节处理小有不同。两画都十分着力于人物神情刻画，而衣纹、服饰细部不尽相同。故宫本画面空间较大，成帝与朱云处于平行位置，遥相呼应。徐本位置较迫塞，可能由于迁就绢的幅面，而将成帝位置推后移高。差别更大的是背景处理。作为主要环境道具的"槛"，即栏杆，故宫本勾栏的构造，华板雕（画）游龙图案，与《营造法式》记载相同，是唐宋流行的宫殿勾栏式样，而徐本中勾栏的华板部分却画成棂子。此外，两画的花石的叠涩基座，大体相同，属于较早的样式。这些细节也间接说明，它的创作年代不晚于宋，而其艺术上的高度成就，显然是人物画兴盛时期的产物。这两幅画也可能出于一个传统的粉本，在临摹、再创作过程中，随作者理解的不同，而在细节上作了更改。[1]

1　中国文物学会主编《新中国捐献文物精品全集》，徐悲鸿、廖静文卷（上），北京出版集团公司文津出版社，2015年，p41。

43

正谊不谋其利

徐悲鸿与李时霖的金兰知交

徐悲鸿信札

海霞亲家惠鉴：

今日得片闲为复一书，两书皆收到，照片谢之！庆犁与牛照片甚好！甚可爱！犁者，小牛也，故取此名。阎宝航兄嘱兄再写自传一份。写时与嫂一商（措辞）。迳寄弟，由弟寄周总理。再将由周公发至阎兄，由阎兄再签注，呈上。手续如此，或者有办法。所谓仇实父画，实托名，当年弟见过无锡秦氏藏宫内藏艺苑真赏社印出之《燕寝怡情》。原本24幅，真极富丽、豪华、典雅之至，较尊藏似犹过之。无款，但传为仇氏。唐六如画佳者可取，

寄名者不必存（指真的），因荒率无味也。牡丹花大约尚未开，弟忙不及知，但推时似尚早耳。敬祝

俪福

夫人同此，小郎等佳善。

<div align="right">

弟悲鸿、静文顿首

四月二十六日

</div>

　　这是徐悲鸿、廖静文1950年4月26日写给"海霞"的信，那么海霞是谁？与徐悲鸿有何交往？又为何称为亲家？庆犁又是何人？

徐悲鸿序文

有人说"海霞"是画家何海霞，也有人说不是，那到底是不是呢？

如此多的疑惑，激发更多一探究竟的好奇。

史海探索、钩沉，如今从李光夏编注的《信札集》中发现，自1947年到1953年短短的六年时间里，徐悲鸿致"海霞"的信札竟有23封之多。这23封信札历经世事沧桑，穿越战火纷飞与"文革"动乱的年代，能保存至今实属不易。更难能可贵的是，它为我们揭开了一段尘封久远的岁月往事，再现了徐悲鸿与"海霞"鲜为人知的知交故事。

在这23封信札中，有一封徐悲鸿1948年大暑写的《李时霖先生画展介绍》，给我们解答了"海霞是谁"的疑惑。

海霞先生为吾道友，少时尝师事名画家金北楼先生，故工翎毛花卉，足迹遍欧美，识见极广，服官廉洁，昔长厦门，政声卓著，鹭江人士至今称道。其尊人楚材先生为魏塘名孝廉，遗著甚伙，无力付梓。兹拟出其近作数十，将在星洲展览，以其所得，悉供刊辑先人遗著。孝思弥笃，至堪钦敬，想狮岛人士必乐为赞助也。卅七年大暑，徐悲鸿书于国立北平艺术专科学校。

而李时霖先生的履历，我们也在《北京市文史研究馆馆员传略》中的《李时霖传略》（李时霖之子李光夏编写）找到翔实的脉络与答案。

李时霖（1893—1980），字海霞，号白牛村人、南美农夫、云间野鹤、果农老人，江苏省松江县（今上海松江区）枫泾镇人。少时在家乡私塾读经书，同时兼学英文、中国画、书法。1911年在浙江省嘉善县养正小学任教员，1912年考入上海民国法政大学，后因家境贫困中途辍学，谋生松江县立第三高小教授图画、书法。1920年9月被松江县派赴北平进入教育部主办的"注音字母国语讲习所"学习，年底参加"中国画学研究会"，师从著名画家金北楼学习翎毛花卉。1921年考入外交部当录事，后又考取外交部特别书记生，在电报科当译电生。1923年被派往中国驻日内瓦国际联盟（联合国前身）代表办事处任主事。1924年春先到法国马赛，后转

赴意大利罗马到任，同年9月初赴瑞士日内瓦出席国际联盟大会，会议结束后取道巴黎返回罗马。1925年8月调任中国驻墨西哥公使馆随员，后升任三等秘书。1929年赴中国驻智利公使馆任二等秘书暂代馆务。1932年2月升任中国驻智利公使馆一等秘书暂代驻智利公使馆馆务。1934年夏回国，任交通部直辖福州航政办事处主任。1936年3月任厦门市市长，同年12月奉福建省政府主席陈仪之命率团赴台湾考察。1937年主编《台湾考察报告》。1938年受陈仪派遣，前往香港设立福建省银行驻港办事处，以期吸收侨汇，募集"救国公债"。同年10月被派往菲律宾马尼拉、新加坡、印尼等地，访问侨领，募集"福建省建设公债"，宣传推销闽省土特产，动员福建省籍华侨回省投资。1940年向陈仪辞去公职，出任上海太平保险总公司秘书，在新加坡分公司考察后，任马来西亚槟城支公司经理。1942年回国，任太平保险总公司南京分公司经理。新中国成立后，李时霖发挥其所长报效祖国，在中国文联干部学习班、北京景山学校、建工部干部学校、中国音乐学院等院校教授西班牙语，直至1966年，为我国培养了大批西班牙语人才。后任职中国音乐家协会，加入北京中国画研究会，1964年被聘为北京市文史研究馆馆员。

　　正如徐悲鸿所言，李时霖"足迹遍欧美，识见极广，服官廉洁，昔长厦门，政声卓著，鹭江人士至今称道……"李时霖在中国驻智利公使馆任职时，当年华侨进入智利，须在智利驻港领事馆申请签证并缴纳185美元的保证金。在智利居住满三年后，证明并无不法行为，方由智利外交部将保证金交中国公使馆发还本人，否则，智利移民局即以华侨本人的保证金购买船票驱逐回香港。中国驻智利公使张履鳌（张履鳌与宋子文是上海圣约翰大学同学，与孔祥熙是美国耶鲁大学同学）在任期间欺骗华侨，利用智利政府统制外汇后美元有官、私两种汇率的情况，将智利外交部发还给华侨每人185美元的保证金，诈称智利外交部以官价折合智币发还给华侨。在这一转手间，张履鳌以欺骗手法将两种汇率的差额（约占每个华侨保证金185美元的半数）纳入私囊。此外尚有许多欺骗政府、伪造单据、贪赃犯法之事。李时霖曾对张履鳌进行劝阻，但张履鳌竟以交涉应酬需钱款为由进行搪塞。李时霖搜集确切证据30余种向外交部揭发控告。1932年初，张履鳌被外交部免职查办，但

他暗中勾结国民党在智利首都的区分部捏造事实向国民党中央党部、侨委会、外交部、工商部、财政部诬告李时霖私通共产党诬陷张履鳌。1932 年秋，李时霖反被无故免职。此时，智利各地侨商团体纷纷致电外交部、侨委会，一致要求恢复李时霖职位，严惩贪官张履鳌。但终因张履鳌的后台孔祥熙、宋子文势力颇大，此事竟不了了之。李时霖非常气愤，决定留在智利从事农场耕作，并刻图章一枚号称"南美农夫"，以明其志。智利政府为表彰李时霖促进智中两国人民友好往来所做贡献，授予他功勋章一枚（功勋章在十年动乱期间丢失）。

李时霖回国后任交通部直辖福州航政办事处主任。福州一带航政管理一向由福建海关税务司外国人管理，现由交通部收回自管。李时霖到任后，严格约束属员不许向航商勒索贪污，并亲自检验航行轮船的救生、救火设备。轮船的航海日志原先使用英文书写，现要求改用中文书写，译注英文，以便外籍海员阅读，经呈报交通部批准实行。此举彰显了国家主权意识，维护了国家声誉。

1934年秋天，李时霖被福建省政府主席陈仪聘为省政府咨仪。

1936年10月19日，鲁迅先生与世长辞。噩耗传来，万众哀悼。继上海、北平等地之后，南国小岛厦门在地下党组织的努力筹划下，也举行了一场隆重的鲁迅逝世追悼大会。1936年11月29日，厦门文化界举行追悼鲁迅纪念大会，市长李时霖送来挽联以表达对鲁迅先生的敬仰。厦门《江声报》1936年12月25日报道："鲁迅夫人许广平，函厦门文艺界。谓各地追悼鲁迅开会，多受压迫未成。厦能充分筹备，官方亦多参加。诸先生热诚，地方官明达，皆当致谢。"（载于《鲁迅研究月刊》2006年11期）

李时霖在任厦门市市长期间（厦门自1935年4月1日正式建市，李时霖是第3任市长），得知前任市长欠发市属小学教职员工薪金达数月之久。李时霖体谅教工生活清苦，亲自向归国富侨劝募到3万余元，补发了一部分欠薪，并规定以后教师薪金和政府职员薪金同时发放，不再拖欠。

据《江声报》1937年7月22日以标题《厦鼓浆船昨晚复业，将推代表参加救济会》的文章报道：1937年7月1日，厦鼓轮渡正式开航。厦鼓双桨船工的抵制也随着

开始。7月21日厦鼓全面罢海。……下午，厦鼓船工400余人往市府请愿，市长李时霖亲出接见。李市长言道："救济工友生活，在法律上，政府原无此义务。然政府为人道计，不忍坐视，毅然决定救济办法，提高工友生活。定于36000元为资金，创办一种农业，安插失业工友，务使你等子子孙孙之生活得有保障。并组织救济双桨工友委员会，以司其事。同时在此种救济办法未实行前，诚恐轮渡开航，影响工友目前生活，又另拟定临时津贴，每人每月4元籍资救济。"并称还有永久救济办法正在计划中。船工们"认为满意，欢然而归"。是日晚7时15分，民船复工，厦鼓交通恢复。

这些体恤民情、爱护下属的举措，多年以后仍被市民传颂。

由于其外交官的职业和为人正直清廉、疾恶如仇的性格，又精通西班牙语，同时掌握英语、法语、意大利语、葡萄牙语等多种语言，李时霖交友也极为广泛。他的挚友遍及文艺界、教育界、学术界、侨界、商界及名人政要。特别值得一提的是，李时霖不仅和徐悲鸿是挚友，他和徐悲鸿一生都尊为"大哥""二哥"的黄孟圭、黄曼士兄弟，还有陈嘉庚、郁达夫、齐白石、柳亚子、白蕉等人都是好友。

20世纪20年代，游学欧洲的徐悲鸿在与时任外交官的李时霖结识于巴黎。在徐悲鸿困窘之时，李时霖曾慷慨相助，赠予徐悲鸿西服和皮鞋等物，自此结下了长达30年的深厚友谊。（关于徐悲鸿与李时霖相识时间的考证，见文后附文。）尤其是20世纪30年代末，徐悲鸿与李时霖同在南洋旅居，李时霖十分钦仰徐悲鸿的为人和画艺，而徐悲鸿也十分敬佩李时霖的人品，二人往从过密，意气相投，推心置腹，成为莫逆之交。

1938年仲夏，徐悲鸿从重庆出发，途经广西、香港等地，于1939年1月到达南洋的星洲，3月在新加坡举办抗战筹赈画展，11月前往印度讲学巡展，至1940年12月返回新加坡，1941年1月赴马来西亚的吉隆坡、怡保、槟城等地继续义卖巡展，直到1942年新加坡被日军占领而被迫回国。

1938年，李时霖被派往香港，同年10月前往南洋考察商务。他先于菲律宾马尼拉拜访闽侨领袖李清泉，后到新加坡拜见侨领陈嘉庚。当时正值厦门公会在新加坡

举办联合各界书画展览筹赈，李时霖踊跃参加，一面作画参展，一面募集公债。1940年10月出任太平保险公司新加坡分公司马来西亚槟城支公司经理，直到1942年回国。

1938年至1941年这期间，徐悲鸿与李时霖同在中国香港、新加坡、马来西亚槟城。李时霖在自传中写道："其时，我国两画家徐悲鸿、司徒乔及文人郁达夫（福建省政府同事）等都在南洋避难，我利用业余时间经常访问他们，感情很好，从此订交。"同时在这期间，徐悲鸿、李时霖与他们共同的好友黄孟圭、黄曼士等人交往也非常频繁。他们一起品诗论画，一同出游，情同手足。徐悲鸿还为李时霖画肖像，绘《八骏图》赠予李时霖。

1944年，李时霖在以其号"南美农夫"编著的《回溯南游》一书第29页中记录道："回忆民国二十九年春，曾偕金宝侨友郑显达、吴锡爵两君登金马仑高原CAMERON HIGHLAND一宿，仅享受十余小时不挥汗之乐趣，总以未窥全豹为憾。故于翌年春，复与徐悲鸿教授约游高原，尚有琴隐同行，由槟城亲驾福特小汽车渡海，取道太平怡保金宝而上……"第31页写道："舍打网球，步行外，他无所消遣，悲鸿则终日作画，并为余速写小像，余则看书而已。黄曼士夫妇，与施领事夫妇，亦均在高原小住，故一时颇不寂寞也。"文中所提琴隐，是李时霖的夫人金琴隐，槟城协和女子中学的教员，当时她还把自己的好友介绍给徐悲鸿认识，成为徐悲鸿在槟城的一段逸事。

1941年3月，徐悲鸿在槟城举办"槟华筹赈会画展"。徐悲鸿赠予李时霖一把折扇，并把自己旅印期间游历名山大川所感杂诗之一题于折扇正面："茂林尽处百千家，极目寒江啼晚鸦。最爱盈盈东逝水，清名让与恒河沙。廿九年岁始，偕国际大学师生游于恒河上之Rajmahal口占，书奉海霞老友雅正，悲鸿，钤印：江南布衣。"李时霖深念老友的情笃义深，把折扇精心收藏。1947年，齐白石在此折扇的背面作大写意水墨葡萄画赠予李时霖，并题跋："海霞先生之雅，丁亥八十七岁白石。"徐悲鸿、齐白石两位大家珠联璧合的题诗和作画，使得这把折扇弥足珍贵，也见证了徐悲鸿、李时霖、齐白石三人珍贵的友情。

1941年秋，黄曼士向徐悲鸿索求《八骏图》，悲鸿作《十骏图》并题："四皓九老七贤会，此幅应为八骏图。多写几驹来凑数，其中驽驷未全无。曼士二哥一笑。"又为黄孟圭作《十一骏图》，题："两人似为牧马者，实与他全无关系。听说马粪能种菰，大约他来看一看。"而所绘《八骏图》却是为李时霖所作。在《回溯南游》一书第84页，李时霖记述道："三十年十一月中余由槟城返香港……余九龙寓中行装，悉被盗劫，所异者，徐悲鸿教授所绘之《八骏图》，匪徒独舍此而未携，故至今藏之。"

徐悲鸿画彩墨《十一骏图》送给黄孟圭，画《十骏图》（又称《春山十骏图》）送给黄曼士，是为了表达对黄孟圭、黄曼士兄弟二人的情谊。《八骏图》是徐悲鸿送给李时霖的，该图是徐悲鸿与李时霖友谊的象征。

书画、收藏是徐悲鸿和李时霖的共同爱好。每当看到了心仪的画作，他们都会相互告知，收藏到了书画佳作，更是一定共同鉴赏，交流所见，分享愉悦之情，是为生活中的极大乐事。徐悲鸿1937年重金购买并收藏了视为"悲鸿生命"的《八十七神仙卷》后，曾一再出示该画卷与李时霖共同欣赏，并请李时霖写跋。还是在《回溯南游》一书第35页中，李时霖记载道："在槟城时，适徐悲鸿兄自印度诗人泰戈尔处携归其七十二神仙卷（应称八十七神仙卷），承其一再出示。全卷为道教之天神仙女，笔力遒劲中带妩媚，似非李公麟不辨，与日本所藏武宗元卷，毫无二致，悲鸿珍如拱璧，价等连城，曾嘱余为文跋之。顷有人述及，此卷于前年悲鸿道经云南时，为某大吏之侄窃去，噫！此贼亦雅已哉！"《八十七神仙卷》于1942年在昆明被盗，1944年在成都失而复得时，画上的印章被挖去，题跋也被割掉。1948年徐悲鸿将《八十七神仙卷》重新装裱，又请张大千和谢稚柳重新写了跋。

1948年，李时霖为刊印先父李常瀛（字楚材，清光绪丁酉科举人）遗作，赴新加坡举办画展筹措资金。9月4日，李时霖个人画展由新加坡厦门公会主办，身在北平艺专的徐悲鸿为了宣传画展，推介李时霖，撰写了热情洋溢的《李时霖先生画展介绍》序文，在文中全面介绍李时霖，盛赞其人品"服官廉洁、政声卓著、孝思弥

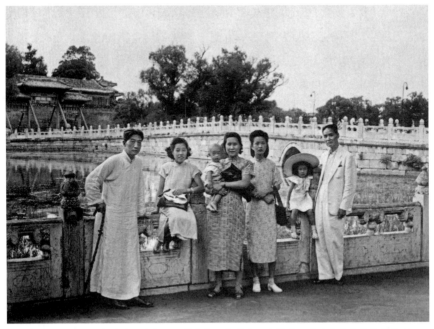

1947年夏，徐悲鸿、廖学琦、徐庆平、廖静文、金琴隐、李复华、李时霖在北平北海公园

笃、至堪钦佩"。

新中国成立前，尽管徐悲鸿在北京，李时霖在南京、上海、天津等地任职，但二人的关系更为密切。不光两人经常书信往来，或谈论国事、或切磋交流书画技艺，视如知己，而且两家人的走动都十分的热络频繁。每到北京鲜花盛开的季节，徐悲鸿必会写信邀李时霖携其藏画来京小聚，住在自己家中，待若亲人。"弟招待不周，殊为惭怍，南返望先来平，仍至舍间，更望携尊藏共赏也。""兄何时来平，请仍居舍间。""闻中央公园牡丹已开，崇效寺尚含苞未放，惟游平此时甚佳。"即使偶有不便，也写信真诚致歉："海霞吾兄惠鉴：读手教，籍知尚滞津门即莅平，曷胜欣慰。惟舍间因小儿自青年军复原由东北返家，又因内弟自湘来平，刻有人满之患。兄若早来原无问题，可以下榻。兹因事实不克相邀，歉疚无以，祈谅之，但至欢迎来平也。敬颂旅安。"同时，两人还常带家人一起出游，孩子们之

间也建立了深厚的友谊。在北海公园、中山公园、家中庭院等地留存的影像中，那种大人与孩子们之间的融洽、亲近与温暖令人感动。

1949年6月，李时霖的幼子李光夏在上海出生，徐悲鸿写信道贺"弄璋之喜"，并绘扇面《小牛图》祝贺："小牛仁侄生于己丑五月廿八日，悲鸿写此纪念，同年七月北平。海霞老兄于己丑七月重游故都，敬以奉贺，弟悲鸿。"

为加深与延续两家人之间的友谊与亲情，1950年4月26日，两家人商定结为干亲，徐悲鸿、廖静文收李光夏为义子，并为李光夏（小名小牛）起名为庆犁，与儿子徐庆平同为"庆"字辈。徐悲鸿致李时霖的信中写道："海霞亲家惠鉴：……庆犁与牛照片甚好！甚可爱！犁者，小牛也，故取此名。"这就是徐悲鸿称李时霖为"海霞亲家"的缘故。

1950年6月24日，李光夏（庆犁）一周岁生日时，徐悲鸿将郭沫若赠予自己的册页转赠给义子。郭沫若在册页的封面上题签《孝弟力田》，并在册页中题诗《金环吟》。徐悲鸿在此册页的另一封面上题签《庆犁图》，并在册页中绘《卧牛》一幅，题跋："一九五〇年六月二十四日庆犁生日，悲鸿写此贺之。"廖静文看后，觉得"卧牛"太过于闲适疏懒，男孩子还是应该有朝气和斗志，于是徐悲鸿又另绘一《立牛》于其上。廖静文也在册页上题词祝贺义子生日："我祝贺你生在这个伟大的革命年代，新中国的光辉将会照亮你的路程，像一切最幸运的儿童一样：前面正呈现着一个光辉灿烂的未来。愿你更幸福地生活！更健壮地成长！庆犁周岁，一九五〇、六月，静文。"廖静文十分关注义子的成长。在庆犁9岁生日的时候，廖静文从《徐悲鸿画集》中特地挑选了一幅《小牛》的画页，赠送给庆犁，并在上面题词："愿亲爱的小牛快快长大，并且成为一个为人民服务的画家。一九五八年小牛九岁之际，干妈祝贺。"盖上廖静文的印章，寄予深情的厚望，希望义子李光夏（庆犁）能够像其义父徐悲鸿一样，从小学习绘画艺术，长大成为为人民服务的画家。

新中国成立后，为了使李时霖发挥其所长报效祖国，徐悲鸿写信一方面动员李时霖参加学习——"海霞吾兄惠鉴：得手书拜悉一切。目下人事进退各机关皆设

齐白石对联："正谊不谋其利，非学无以广才。"

有人事科，美术学院亦然，首长做不得主。鄙意兄仍以往学习为最好，因学习一事不仅我们学到东西，主要目的乃是让人家在我们身上尽量考察（不过八月）。他们尽力照顾，人家绝不会已非壮丁之人分派到不合适地方去。兄之长才，一旦被人发现，更无须多方谋求而不切实际也。此节甚为重要，不由此经过，纵然有办法亦非久计，况无之乎。望兄考虑，非弟推辞也。敬祝百益"——一面向周恩来总理推荐李时霖入华北革命大学。中央人民政府政务院人事局为徐悲鸿推荐李时霖入华北革命大学学习一事致徐悲鸿的信函清楚记载道："徐悲鸿先生：请转告李时霖先生，革大开学在即，请他写一详细自传，寄我局（寄政务院人事局干部科）审查处理。此致敬礼。政务院人事局一九五○、十、十二。钤印：中央人民政府政务院人事局（朱）。"此事经阎宝航办理。只可惜李时霖因在香港处理事务，未能及时到京，误了开学日期，而未能参加华北革命大学学习。李时霖深感有负于周恩来总理的盛意，终生引为大憾。

与此同时，和徐悲鸿一样，李时霖也积极投身到新中国的建设事业之中。1952年，亚洲及太平洋区域和平会议在北京召开，李时霖经姜椿芳、韦悫推荐担任会议

徐悲鸿、廖静文、齐白石、伍德萱、李时霖合影

西班牙语翻译。为解决我国西班牙语人才短缺的情况，他曾向周恩来总理建议开设学校培养西班牙语人才，以应需要，并表示自己愿意从事与西班牙语有关的工作，将自己所学的知识奉献社会。同时自己义务开办西班牙语短期速成培训班，不辞劳苦、不遗余力地工作。为了解决学员学习资料稀缺的情况，他除了请在香港的亲友为学员购置西班牙语书籍邮寄到北京外，还打算亲自编著《西班牙——中文字典》，由中华书局编辑所出版。徐悲鸿得知此事后，亲自致函给好友舒新城（时任中华书局编辑所所长）商讨此事。此外，为了帮助李时霖夫人金琴隐找工作，徐悲

鸿还为金琴隐写担保证明。

徐悲鸿为帮助好友，想方设法，竭尽所能。

1953年，李时霖60岁生日时，徐悲鸿作中国画《牛饮图》，上题："海霞老友六十初度，悲鸿持此祝嘏。"以示祝贺。7月，金琴隐生日，李时霖为妻子作《和平图》祝贺，徐悲鸿在《和平图》上题跋："琴隐夫人初度，海霞老友写和平图祝之，适为朝鲜停战协定签字之日，属悲鸿记其事，1953年癸巳七月二十七日北京。"

徐悲鸿1946年到北平后，购买并收藏齐白石很多的书画作品，其中有一巨幅篆书对联"正谊不谋其利，非学无以广才"，上题"悲鸿仁友教正，戊子八十八岁齐璜白石"。该作雄浑苍劲，如凿入木，徐悲鸿爱不释手，悬挂家中，时时观看。李时霖看到之后也极为赞赏。看到好友如此喜欢，徐悲鸿当即慷慨相赠，并在下联上题记"海霞老友爱之，即以奉赠。悲鸿己丑冬日"。

1953年徐悲鸿去世，妻子廖静文应徐悲鸿的遗愿，将他所有的画作和毕生收藏连同最后生活的房子都捐赠给国家，国家成立徐悲鸿纪念馆。为了表达对好友的怀念，也为了让更多的书画爱好者能欣赏到这幅白石代表作，李时霖慨然将它捐献给纪念馆。同时捐赠的还有徐悲鸿1953年祝贺李时霖60岁生日所作的《牛饮图》，以及那把徐悲鸿题诗、齐白石作画的折扇。这是何等令人敬佩的慷慨无私和令人动容的"君子之交"。对联中的"正谊"，即真正的友谊，由三位书画大家给予了最好的诠释。

同徐悲鸿一样，李时霖也热爱祖国，他把自己所珍藏的文物无偿捐献给国家。1966年8月27日捐献给中国科学院近代史研究所四件文史资料：《旧典备徵》一册、陈宝琛致李中堂（李鸿章）信一件、张謇致李中堂信一件、瞿鸿機致李中堂信一件。1966年捐献给北京市文史研究馆字画文物多件。同时李时霖还动员亲友捐献文物。他与林则徐三子林拱枢的曾孙女林静宜是亲家关系。鸦片战争百年前后，李时霖在林则徐故居居住期间，林则徐的曾孙林炳章先生向其出示林则徐在新疆伊犁成边时，设计水利灌溉的《教稼图》。新中国成立后，李时霖曾商请福建省文史研究馆馆长陈培锟（福建闽县人），捐献《林则徐画像》给革命历史博物馆。《林则

徐画像》上方有左宗棠题跋"侯官林文忠公遗像"，李时霖在此画像左下方钤印"海霞眼福""白牛村人"两枚，并临摹林则徐画像一幅。《林则徐画像》已捐献，现存中国国家博物馆。李时霖后来又函询林则徐《教稼图》，陈培锟馆长回复：此图已鲜有人知，该图绘林公官服端坐，旁站立亲勇数名及持农具的当地农民十数人。以事关史实，拟请人合作摹绘，至今碌碌，未果为憾。

"少年场，金兰契，尽白头。"这就是徐悲鸿与李时霖这对老友，鲜为人知、感人至深的金兰知交。正如徐悲鸿纪念馆馆长徐庆平所说："'锦上添花易，雪中送炭难。'对于朋友给予家人、手足一般的关怀，竭尽全力地施以援手，让人们的内心受到震颤，涌出暖流。有过痛苦经历的人都会明白这种友情的可贵，而又有谁能够只有幸福的欢笑而从未有过任何痛苦呢？"

愿我们每人都能有幸结下这样的挚友。

李时霖与徐悲鸿相识时间的再论证

文 / 李光夏（庆犁）

李时霖是我的父亲，徐悲鸿是我的义父。父亲生于1893年3月19日，1980年7月11日去世，享年87岁。义父生于1895年7月19日，1953年9月26日因复发脑溢血抢救无效，去世时年仅58岁。他们俩人是几十年的至交。

父亲在世时从未和我讲述过他与徐悲鸿的交往友谊，只是曾提及在徐悲鸿困难时，他赠予西服和皮鞋。此事在我的记忆中印象深刻。2015年，我的母亲已是97岁高龄，虽然记忆衰退，可是这件事她却仍依稀记得。

义父去世时，我才4岁，记忆中对义父没有印象。我只是记得父亲曾经带我参加过一个活动，迈过很高的门槛，里面人很多，具体什么内容的活动记不得了。前些年，在徐悲鸿纪念馆里看到展出的吊唁徐悲鸿的签名簿，有郭沫若夫妇及众多画家的签字，其中有我父亲李时霖的签名和父亲代我签的庆犁的名字（1950年4月26日，义父义母收我为义子，为我取名"庆犁"）。今天我猜想，那次参加的可能就是1953年义父的吊唁活动。

父亲和义父留给我的最珍贵的纪念物是义父在我刚出生时，就在扇面上为我作《小牛图》赠予我的父亲；在我一周岁时义父送给我一本册页，这本册页不是普通的册页，它是郭沫若题签《孝弟力田》并题诗《金环吟》送与义父的。义父又为我题签《庆犁图》，在册页中画《卧牛》《立牛》两幅，由义母廖静文为我题词，将册页转赠与我，册页中还有父亲的画界朋友们陆续为我画的画。

2000年，应北京市文史研究馆编纂《馆员传略》的要求，我编撰了《李时霖传略》。我以父亲写的自传为依据，查找核对了多种资料和有关义父的书籍，那时我做出推断，他们应是在1923年至1925年期间在国外相识的。

2010年，我退休后有了空暇时间，对《徐悲鸿从画师到大师》（吕立新著，

北京出版社2011年6月版）和《吞吐大荒徐悲鸿寻踪》（傅宁军著，人民文学出版社2006年10月版）进行了仔细阅读，对在2012年8月新发现的徐悲鸿致李时霖的信函、照片及有关的资料进行分析，对他们两个人相识的时间再次进行了论证。

特别是在2013年，我在互联网上发现了1944年父亲以他的号"南美农夫"著述的《回溯南游》一书，当年此书印制了1000本。七十年后能够买到极其珍贵的原版书，是一件非常幸运的事。在此书中，他多次提到义父，这为考证他们两个人的交往友谊提供了翔实的历史资料。

我掌握的这些资料，为我解读父亲与义父之间的友谊交往，推断他们相识的时间提供了极好的佐证。

两个人的相识，首先需要具备相同的时间、相同的地点这个条件。依据这个基本点，我对他们相识的时间和地点做出如下推断：

第一种可能，1912年两人同在上海时相识。

1912年，义父在上海图画美术院学习西画。1912年，父亲在上海民国法政大学学习。1912年，他们同在上海，有可能是在那时结识。他们都因家境贫困中途辍学，返回家乡。那时他们都没有钱，这期间父亲送西服、皮鞋给义父的可能性就没有。或是他们相识在1912年的上海，赠送西服、皮鞋的事是在1924年至1925年期间的法国巴黎。因1924年义父正处于经济困境，而此时父亲在欧洲任外交官。

第二种可能，1924年—1925年他们相识在法国巴黎。

1923年义父返回巴黎继续学习直到1925年赴新加坡。这段时间，义父在法国巴黎国立高等美术学院学习。公派留学生的学费时常中断，他为了节省开支，节衣缩食，有时连续几周每天仅以面包和冷水充饥，生活上的困难和艰辛困扰着他。

卢浮宫是世界上最古老、最大、最著名的博物馆之一。巴黎美术学院离卢浮宫不远，从学院走向塞纳河畔的艺术桥，桥的斜对面就是卢浮宫。义父在卢浮宫里临摹，如饥似渴地求学，忍受着饥饿，时常一待就是一整天。

1924年9月李时霖参加日内瓦国际联盟大会后顺便游巴黎，照片摄于卢浮宫博物馆前　　　　　　　照片背面题记

1924年春，父亲经法国马赛到意大利罗马赴任。同年9月，赴瑞士日内瓦出席国际联盟大会（联合国前身），会议结束后经巴黎返回。他曾到巴黎卢浮宫博物馆参观，并留有他当年在卢浮宫博物馆前拍摄的照片纪念。1925年8月，父亲途经巴黎赴墨西哥公使馆上任。

2012年8月，我在为母亲搬家整理家中物品时，发现了这张泛黄的老照片，照片的背面记录了事情的经过。

1924年至1925年期间，他们两个人都在巴黎。1924年义父《远闻》《怅望》《琴课》等油画在巴黎展出，轰动了整个巴黎美术界。父亲人在巴黎，故极有可能参观义父的画展并在此间结识义父。早在1920年父亲参加"中国画学研究会"，师从名画家金北楼先生。父亲是江苏松江人，义父是江苏宜兴人。两个人既是同道人，又是江苏同乡。那时父亲身为外交官，有收入保证，拿出西服、皮鞋接济此时处于困境中的义父是在情理之中。

根据以上条件，推测出他们是在1924年至1925年期间在法国巴黎相识的。

第三种可能，1938年至1941年他们相识在南洋（包括中国香港、新加坡、马来西亚槟城等地）。

1927年义父从法国留学回国后已是名声显赫，曾任南京中央艺术大学教授、北平大学艺术学院院长等职，并多次在国内外举办画展，投重金购得中国人物画瑰宝《八十七神仙卷》，举行赈灾画展，收入全部捐给国家赈灾抗战，因此经济上不会拮据，不会有需要西服、皮鞋来接济的事情发生。

1938年10月义父抵达香港筹办画展，1939年3月在新加坡举办赈灾画展，1941年在马来西亚槟城等地举办画展。

1938年父亲奉福建省政府陈仪主席之命前往香港设立福建省银行香港办事处。1939年秋天派赴菲律宾、新加坡、印尼、缅甸等南洋各地向侨商劝募"救国公债"。到达新加坡时，正值厦门公会举行联合各界书画展览筹赈，父亲一面作画参展，一面劝募公债。父亲后任上海太平保险公司总公司秘书，在新加坡分公司实习半年，1940年至1941年10月任马来西亚槟城支公司经理。

1938年至1941年这段时间他们同在中国香港、新加坡、马来西亚槟城。父亲在自传中写道："其时，我国两画家徐悲鸿、司徒乔及文人郁达夫（福建省政府同事）等都在南洋避难，我利用业余时间经常访问他们，感情很好，从此订交。"

父亲在《回溯南游》书中第29页写道："回忆民国二十九年春，曾偕金宝侨友郑显达、吴锡爵两君登金马仑高原CAMERON HIGHLAND一宿，仅享受十余小时不挥汗之乐趣，总以未窥全豹为憾。故于翌年春，复与徐悲鸿教授约游高原，尚有琴隐同行，由槟城亲驾福特小汽车渡海，取道太平怡宝金宝而上……"

在第31页写道："舍打网球，步行外，他无所消遣，悲鸿则终日作画，并为余速写小像，余则看书而已。黄曼士夫妇，与施领事夫妇，亦均在高原小住，故一时颇不寂寞也。"

在第35页写道："在槟城时，适徐悲鸿兄自印度诗人泰戈尔处携归其七十二神仙卷，承其一再出示，全卷为道教之天神仙女，笔力遒劲带妩媚，似非李公麟不辨，与日本所藏武宗元卷，毫无二致，悲鸿珍如拱璧，价等连城，曾嘱余为文跋

《回溯南游》封面及部分文稿

（封面）回溯南游　周作民　南美農夫著

（頁 二九）

千九百萬之距，而僞或以不棄出，於是厲行增稅，結果，乃增加華僑之負擔。謹一九一一年海峽殖民地政府頒布之遺產稅，凡滿二千萬元之財產，前一旦名亞答原，故府須拙百分之六十之遺產稅，豫言之，卽建進也。且又規定凡已分田文家產，須於本人死亡前來僑一年時，仍須執行百分之十稅率，故此令一弼，凡且落之華僑，不得不人自危。猶覺其產制度之苛惡驚馬甚，架天羨之馬來人，素以誌遊避日，不肯喜生產業，觀乎此種法令，不得謂爲愚而見本矣。

在馬來亞全境可准華僑建屋以供遊美之處，厥爲金馬侖高原 GAMERONS HIGHLAND 一帶。同僑值民國一二九年春，偕余暫學十餘小時不釋行之樂趣，總以未覺之南澳涼爽，取道太平保余賣而上，初甚平坦，榮行百餘哩，至五百尺高度時，氣候已漸覺涼爽，沿途森林蔚天，夾道花葉但任獸迎客羣鹿，心且爲之一快。山間幾歷，衆高而愈涼，平途有小市集，茶館雜貨店三五家而已，汽車至此，須稍慇

（頁 三一）

崗達華氏七十度左右，[含打獺球，步行外，他無所消遣]
小僦，[余則看書而已]。新曼十夫婦，與施面事夫婦，亦均在高原小住，故一時頗不寂寞也。山上盛梣棲，大如香橙，色香味均兼上乘，近年英人在山間試種萊菔，塑成紅茶名也。

金馬侖高原紅茶，味頗不及錫蘭產者，有一山削，各三保前年成，然已相當成名，售價頗廉當耳。

樹若茂，四時花薆同晉，調之羊山，有一出湖，中央，有一保湖者，中有鯉字，二三老僧共茶，時魚散放生池中，則中衆魚生長甚疾，適某某文七十餘歲，乃以一二十姚以誌遊蹤。怡保一帶，其勢傾倒，最高處約二百六十尺，端則由古湖及於地，一面鋪用槓力，將泥水驅至木棉之前，由槌由木榭上迷縈。

（頁 三五）

[稿去，噢！此帙亦雅已儀！]

不逮。余亦嘗寫非徐徐魚買而入，樹處以凉，凉家羅人，精緻爲一爽。至晚則超人紙，於十五哩之濱...（以下文字漫漶，難辨）自印度詩人泰戈爾處遺諸其七十二神仙傳，力遂到中晒僧爾，但寄李公觀不解...辛亥前，民黨同志，正以附馬...，章氏葉墨運藏其七十二神仙會，在怕城城僑，追往悲感兄...

（頁 八四）

[余影鴻教授界增之八幅圖，游德人之復原]
俊老下編相迎，珠深波激之恍復。明代客即其振山木昆子客，在舊喜七稅，以三百年前交通恢復，則建經之戰時船舶之自沉，東渠之戰毀，二段船之歲之復，利大運統然人其連德之復原...令九艘用之行裝，亦頗於略變之處既失。

，然爲得前身火線中見戰之機會，實應運中之廢華也。惟戰後恢復各項建設，工程極爲困難，電燈占水火均不恪易...亦來始即爾用之...余自臨當給，青港過後之時成適墟。店之置市...其時景前後，其處境之艱？可如矣。

之。倾有人述及，此卷于前年悲鸿道经云南时，为某大史之侄窃去，噫！此贼亦雅已哉！"

在第84页写道："三十年十一月中余由槟城返香港。……余九龙寓中行装，悉被盗窃，所异者，徐悲鸿教授所绘之八骏图，匪徒独舍此而未携，故至今藏之。"

1925年，处在经济困境中的义父经黄孟圭介绍，在新加坡结识其经商的胞弟黄曼士，并得到黄曼士的经济资助。义父与黄孟圭、黄曼士的友谊非同寻常，称二黄为"大哥、二哥"。父亲与黄孟圭、黄曼士兄弟亦同为好友。义父与"大哥、二哥"相识交往十余年后，1941年黄曼士向义父索求《八骏图》。为何黄曼士提出要《八骏图》？是他见过义父为父亲画的《八骏图》？还是仅仅因为"八"字在中国传统文化中是个吉利数字，故而向义父索求《八骏图》？如今已不得而知。义父为其作《十骏图》又称《春山十骏图》，为黄孟圭画《十一骏图》。义父有不少情谊深厚的朋友，但有何人能得到义父的厚爱，获赠如此重礼。除黄孟圭、黄曼士兄弟外，只有父亲获赠《八骏图》。可见父亲与义父的友情非同一般。据此推算《八骏图》是义父在槟城时为父亲所作，也是他们二人友谊的象征。

如果义父与父亲在1941年刚刚相识，没有一往情深的友谊，怎么可能就一起同游、同吃、同住，并一再出示其珍宝《八十七神仙卷》，请父亲题跋，又为父亲速写小像，又赠送《八骏图》。

假设两人在南洋刚刚相识，义父就对父亲如此厚爱，与朋友这样交往，也有悖人之常理。因此两个人在1938年至1941年期间相识，答案是否定的。

依据父亲在义父困难时，赠送西服、皮鞋一事，以及他们二人的交往史，综上所述，推断父亲结识义父是在1924年至1925年的法国巴黎。

以上是对父亲与义父相识时间的再论证。

<div style="text-align:right">2023年8月28日修订</div>

后 记

人生如逆旅，我亦是行人

这纸文稿，与其说是我人生中的第一本书，不如说是对徐悲鸿纪念馆馆长廖静文先生生前承诺的兑现。

"只为空言难感动，须将实意写殷勤"，尽管文词稚嫩肤浅笨拙，却也是十多年来潜心在格子间里一点一滴笃行耕耘的收获。

我与廖静文先生的相识相知，那是生命中不可多得的福缘。

知道廖静文，是缘于画家徐悲鸿，知道徐悲鸿，是缘于他画笔下神奕淋漓且家喻户晓的"奔腾马"，所以少不谙事时，画家徐悲鸿的名字根植于心。因为崇敬，所以留心。在阅读有关徐悲鸿的书籍中，廖静文便从"陌远"走向"相熟"。但这些所谓的"相熟"，全都是源于书又止于书。

我做梦都没想到，我的这一生会与徐悲鸿、廖静文两位大家有任何关联！他们阳春白雪的艺术人生会与下里巴人的我如此地贴近，穿越渺远的文字和时空！

十分感念命运恩赐的馨香。2011年9月，一个绝对巧遇的机缘，而立之年的我被调入徐悲鸿纪念馆工作。2012年我又来到廖静文馆长身边，成为她生前的最后一任秘书。

近水楼台，与廖馆长朝夕相处三年多的时间，是我人生中最为宝贵的财富。在这三年多的时间里，我才算是真正地认识了已为人知又鲜为人知的廖静文。也是从廖馆长的叙述与讲解中，才真正了解了同样已为人知又鲜为人知的徐悲鸿，还有悲鸿生命里许多画作及画作背后鲜为人知的故事。我时常被他们德艺双馨的品质与精神深深地感动着。

馆长生前，耄耋之年的她，记忆力相当的好，于恬安中喜欢回忆，那些性情中

人或美好或不易的点滴过往，她都能悉数地娓娓道来。在无数次聆听了先生讲述她自己一生的风风雨雨后，大受感动的我表示要写一些关于馆长的文字，然而馆长却说："我就一普通人，实在没什么可值得写的。要写，你就写写悲鸿吧，馆里研究悲鸿的文章不多。"

这是廖馆长对我的希望，更是对我的嘱托。

而且廖馆长把这份希望与嘱托，以文字的形式于2014年国庆节期间郑重地交给我。

无独有偶，2015年7月8日，第二届"徐悲鸿文化艺术节"在宜兴举行。在这次活动中，徐悲鸿先生的高足、中央美术学院教授杨先让先生曾语重心长地对我说："作为廖馆长的秘书，希望你对徐悲鸿、廖静文作深入的研究，弘扬其精神，功在当代，利在千秋。"

同样的希望，也是同样的嘱托，也是以文字的形式，杨老师把它书写在他著的《徐悲鸿艺术历程与情感世界》一书的扉页上，赠留与我。

2015年6月廖馆长去世后，我开始负责徐悲鸿纪念馆的宣传工作和科研工作。所有文艺的最终归属只有在服务社会公共文化中发挥作用，也只有得到人民群众的喜闻乐见，才具有真正的价值。"让文物活起来，让收藏在禁宫里的文物、陈列在广阔大地上的遗产、书写在古籍里的文字都活起来"，讲好文物故事，挖掘与揭示其蕴含的思想观念、人文精神、道德规范，丰富社会历史文化滋养，正是名家艺术馆赋彩"博物馆力量"的体现，自然徐悲鸿画作的研究就成了纪念馆宣传工作与科研工作的重中之重，也是廖馆长生前最为关注的重点。

这就是《徐悲鸿"画中话"》这纸书稿的缘起。

潜心研究与提笔书写的过程，是个漫长、艰辛、曲折、孤寂、焦灼，但却充满了收获与喜悦的过程。

绘画是有生命的，画家的思想因其心血之作可以穿越时空而永存。每一次观赏徐悲鸿的画作或品览他的画册，我总会被深深地震撼着、惊叹着、感动着，不仅是因为其精湛独特的画技，更因为每一幅画所承载着丰富多彩的内容——它折射着历

史，反映着特定时期的人类信仰及审美观念，也或曲折或直接表达了画家的思想、情感及对人生的累积。每每这时，我对徐悲鸿的"美术虽为小技，但是它可以立大德，创大奇，为人类申诉""每个人在一生中都应该给后人留下一些有益且高尚的东西"这些话有了更深刻的领悟，也激发了探索的好奇、热情和勇气。

是的，艺术只是一种呈现，我们要体会艺术背后的山和大海。

徐悲鸿的每一幅作品都是一个丰富的世界，这些画作的背后蕴藏着多少生动的故事？见证着画家怎样的生活和情感？又是如何经过岁月的风尘保存至今？这些画作与画家之间、画作与社会之间的经经纬纬的事情，有时是非常有趣的，有时是令人感慨的，有时是引人深思的。总的来说，这些事情都很有意思，而且对于我们更深入地了解这些画作意义重大。

无数个辗转奔波的访谈，无数次翻听廖馆长讲画的录音、无数遍翻阅案头堆积的资料，无数次与徐庆平馆长的交谈，聆听他讲"父亲画作背后的故事"，无数个不休不眠夜晚的笔耕……热爱可以抵挡岁月漫长，一点一点地，在坚持中就积攒了这纸书稿。

在这个过程，我十分感谢徐悲鸿纪念馆馆长徐庆平，徐悲鸿的嫡传弟子杨先让老师、周国瑾老师，徐悲鸿的家人徐詠元老师，徐悲鸿艺术委员会秘书长廖鸿华先生，徐悲鸿和廖静文的义子、中国大百科全书出版社的李光夏先生等很多的亲友，给我提供的鼎力支持与帮扶，是他们的讲述、回忆、提供的珍贵资料，让这些文字更丰富、更翔实、更有可读性。

廖静文的伟大与不凡，不仅仅在于她的名字与艺坛巨匠徐悲鸿先生的名字紧紧相连，更在于她用朴实闻默的一生，坚定地将对国家艺术瑰宝的守护和徐先生艺术的发扬光大做成一生为之奋斗的事业。

正如故宫博物院原院长、国家文物局原局长单霁翔在《徐悲鸿之妻廖静文的文化情怀》一文中所说："廖静文，一位多情而坚强的女性。作为徐悲鸿的妻子，她用一生来纪念与爱人朝夕相处的七年；作为博物馆界任职时间最长、任职年龄最长的馆长，她用生命来呵护纪念馆的文物；作为女人，她用弱小的身躯支撑起一片天

地，把对丈夫的小爱化作了对文化遗产的无限大爱。"

悲鸿不悲，鸿篇巨作留世间；静文乃静，文以载道存风骨。若，悲鸿先生泉下有知，也是感谢廖静文先生的。

2023年是廖静文先生100周年诞辰、逝世8周年的纪念，也是徐悲鸿先生逝世70周年的缅怀。在这个特别的时刻，作为徐悲鸿纪念馆的工作人员，谨以这些拙文告慰我敬爱的廖馆长，也为徐悲鸿艺术和精神的传承与弘扬尽绵薄之力。

徐悲鸿、廖静文与荣宝斋有很深的缘分。徐悲鸿与荣宝斋的裱画师刘金涛、经理侯凯、编辑董寿平等人往从甚密，友情笃厚。荣宝斋的第一块匾额"荣宝斋新记"也是徐悲鸿所书，荣宝斋的木版水印技术也是在徐悲鸿的扶持鼓励下，提高发展起来，故而社会名士曾戏语"荣宝斋是靠'徐、齐'起家的"。廖静文曾任"北京荣宝斋画院"名誉院长。此次，《徐悲鸿"画中话"》由荣宝斋出版社出版，这既是一种荣幸，也是冥冥之中的福缘。

在此，真诚地感谢荣宝斋出版社的任其忻老师、王勇老师、李晓坤老师等，对他们在《徐悲鸿"画中话"》一书的编辑、出版中付出的辛苦致以深深的感谢！同时，也对中国大百科全书出版社的金旭华老师的鼎力相助致以深深的感谢。

徐悲鸿说"做一个画家很不容易，要注重自己的人品，也要注意自己的画品，画品是人品的反映"。徐悲鸿画作的丰富与多彩，其中蕴含的品格与风范，是如此的宽广与壮阔，在中国艺术家中是少有的，我的追寻难免有疏漏，且撰写水平有限，我期待着读者的批评指正，以便修改完善。

回首向来，心里满是感动、感念、感恩。

刘　名

2023年3月8日于北京徐悲鸿纪念馆

为爱而生

记我的馆长廖静文先生

有一年，闲暇之余，我把走进我生命里又对我的一生都铭有深刻印象的人都写了一遍，独独没有写我的馆长。之所以不敢轻易下笔，是因为在文化圈里，她是个名人。因为是名人，就容易受到比别人更多的关注；又因为每个人所站角度不同，就容易褒贬不一。还有她的个性，那种不张扬但十分坚定的个性，使得她与一般人不一样。所以，更多的人也许不了解她，绝大多数人都只望见其名人的光环和非议。作为她的秘书，有时候我很想为她争辩几句，但最后基本也就是淡淡地说上几句，这一点正是她所希望的——不多话，不辩解。"家国恩情剪不断，是非真伪寸心知。人生是复杂的，不可能让所有人了解你，但怎样做人自己心里明白就行。"这是我当秘书的第一天，她对我的告诫和嘱咐。

这些年，书画圈牛人像潮水一般涌出，名声很响，"成果"很多，但真正受人尊重的并不多。在一次代馆长出席的书画笔会上，一个画界造势很大的"牛人"，曾经在没接触过馆长的时候说，你馆长，有什么了不起！她不就是借徐悲鸿的光环而位列"名家"嘛。我一句都没反驳他，淡漫地笑笑。

这几年因参与"八家名人联盟"系列活动及"徐悲鸿文化艺术节"等活动的缘由，与馆长频繁接触数多次后，聊天的时候他说，你们廖馆长，很了不起，她的字画也都很不一般啊，真正的大家啊！我还是笑笑，不说。

关于馆长，每每在不同的地点、不同的场合，总会不经意被谈起。我依然记得那些在美术界德高望重、名声斐然的老艺术家们，对我语重心长的话语，"廖老为人很让人敬佩，她是个了不起的人，给她当秘书你有福啊，一定要好好向你馆长学习啊。"

有一次因我参加一个朋友间的聚会，一个准院士说：什么？你是廖静文的秘

书？听闻她是一个真正的大家。连不同圈子的名人，都晓得馆长。一个萍水相逢的人印象中的好虽让旁人感觉起来有点笼统抽象，但这个"好"字于我却是具体、明了，再清晰不过了。

前不久，在北京视觉经典美术馆为纪念徐悲鸿诞辰120周年暨反法西斯战争胜利70周年而举办的题为"永远的徐悲鸿"画展开幕式上，许多画坛名家都作了精彩的讲话，最让我感念和心潮澎湃的是1948年入北平艺专学习、徐悲鸿先生的嫡传高足杨先让先生一席质朴且满是情真意切的发言。他说悲鸿精神和他的艺术都是伟大的，是永远值得我们怀念的，然廖静文先生穷其一生为悲鸿精神和艺术传承与发扬光大的所作所为，那才是真正的伟大。我们不能说，没有廖静文就没有徐悲鸿，但我们绝对可以说，没有廖静文的大爱和勇敢、智慧和坚守、传承与发扬，我们这些后辈子孙就没有可能目睹徐悲鸿艺术罕世之宝的惊人风采，就没有机会品味视"生命为艺术"的艺坛巨匠那些倾其毕生积蓄、苦苦收集到的艺术珍藏。这对于一个国家乃至一个民族的复兴都是丰功伟绩啊。永远的徐悲鸿，永远的廖静文，永远说不完的徐悲鸿，永远道不尽的廖静文。

我不知道，评价一个人平凡与伟大的具体标准是什么？我也不知道要用何样的笔墨去记述何样的事迹才能明证一个人的不凡。但今天，我斗胆提笔要写一写我的馆长，廖静文先生，一个已为人知又鲜为人知的平凡而伟大的女性，从一个平常女人的角度记录一个所谓平常女人的琐碎。馆长的一生直到去世，在世人的眼中，"徐悲鸿夫人"似乎是她最主要的身份。今天在我的笔下，虽然馆长依然会与艺坛巨匠徐悲鸿先生的名字紧紧相连，但在褪去"徐悲鸿夫人"的光环后，"廖静文"本身就是另一种"更具体"的存在。

一

馆长生前念念不忘的"笔架山"在湖南浏阳社港，而生养了馆长的故里清源村双江片则在笔架山的腹地，地理位置十分偏僻。不像北方山的雄宏粗犷，南方山势的峻峭绵延，更加凸显了山路崎岖。正如歌中所唱，"这里的山路十八弯"一样，

远远近近的山坡上，零星地散落些许记录岁月沧桑的土墙残瓦、老房旧舍，破败、孤寂而冷清。2015年12月，我有幸参与了徐悲鸿艺术委员会主题为"徐悲鸿廖静文伉俪艺术人生"的公益系列纪念活动，更为有幸的是随同"廖静文馆长故乡行"活动，走在馆长魂牵梦萦的那条回家的路上。说起馆长，与我们同行的清源村村主任、一位朴质敦厚并不善言谈的中年汉子，感慨而动情地说："廖馆长是个大好人呐。她自己生活简朴，但对家乡人民很慷慨、很有爱。因为山高路远，土路乡亲们出行十分不便，这大山里的许多中老年人一辈子都没走出去过。1990年和2004年，廖馆长两次出巨资捐修从社港镇到金井镇的山路，全长达二三十公里的水泥路现在是社港、深坳、双江、坡组、金井等村镇进出山里唯一的交通。正是有这条"社金路"，现在我们才能以车代步，山里与山外的经济也有了沟通，乡民的生活有了很大的改善。对了，1995年廖馆长还对家乡做了一件了不起的大事，就是在清源村捐建"双江小学"，解决了方圆几十公里内山里孩子的上学问题，还给学校捐赠许多图书并亲手题字作画，鼓励孩子们用知识改变命运……"村主任的普通话中夹着浓浓的湖南乡音，并不大好懂，但他说得很仔细、认真。一个没有多少文化的乡村汉子说不出什么文采飞扬的话来，但他肺腑的直叙、眼中的湿润、虔敬的表情足以让我们动容：馆长有爱，乡亲有情啊，"社金路""双江小学"的命名满满的都是故乡人们对馆长深深的感念。

双江小学

"看，看，看那儿，那儿，就是廖馆长建的学校……"通往浏阳市社港镇清源村的水泥路狭窄曲折而绵长，车在路况还不错的"社金路"上疾驰，沿途的风景随着山路倏来瞬去。顺着村主任的手指，透过车窗，远远地我看到了青山绿水环绕的一栋

廖静文基金在湖南省"N＋1"爱心助学活动专项志愿服务浏阳专场捐赠仪式

白墙青瓦的两层教学楼，给深山老林平添了诗书气华的景象，还有一面随风飘动鲜艳的国旗，分外清丽温暖。

"因为有爱，这个冬天很温暖！"想起中国红十字基金会廖静文基金在湖南省"N+1"爱心助学活动专项志愿服务浏阳专场捐赠仪式上，湖南省文联主席谭仲池先生一席感人肺腑的致辞，很是感怀。在长沙市周南中学廖静文基金成立大会及"廖静文助学金"发放仪式上，周南中学校长翁光龙先生声情并茂的讲话及学生代表挚恳意切的发言，那种冬天的温暖真切地让人感念。是啊，这种冬日的温暖，在馆长身边的日子里，每时每刻都是具体鲜活的感受。村主任心目中馆长的生活简朴，抽象而笼统，但于我，却是实实在在的感同身受。一件墨绿的大衣能穿十多年之久，穿得衣服里衬都时不时罢工；一顶红色的帽子久远得连她自己都记不清是哪年买的，但直到去世前还如影随形。生活如此简朴的她却一生都在关注少年儿童成长和美术普及教育及爱国教育——在北京建成徐悲鸿中学、东街小学、鸦儿胡同小学和53中等德育教育基地，宣传徐悲鸿爱国主义精神和战胜困难的勇气，鼓励学生奋斗成才。每年馆长都捐钱给"希望工程"，扶助那些贫困家庭的孩子读书。"书中乾坤大，华里天地宽"，馆长生前给浏阳市第八中学题名并赠送的题词足以表明她的人生态度和思想。

二

水泥路面的"社金路"并不通往廖氏祖屋，而是一路向前。馆长家的老屋屹立

在一条泥泞小路的终点，背后是山，叫作坡山，草木繁盛。久经沧桑的老屋斑剥零落、孤零零地挂在距离这条水泥路约两百米的山脚下。我们步行前往，泥巴裹脚，周遭草木更显浩荡。和同行的人一样满是疑惑：水泥路只需要往里面再延伸两百米就可以了，为什么偏偏拐过了这几间老屋。村主任的解答在馆长侄孙廖深根，一位憨厚朴实的中年汉子那里得到了更为具体实在的印证。"当年老姑姑给家乡修路时，家里人让我给老姑姑写信解决水泥路通到家门口的问题，老姑姑回信说，让我们自力更生，不要给国家添麻烦 。至今我母亲对这件事还是想不通，不过，她很尊重老姑姑。"对于馆长的回答，我一点儿都不感到意外，因为在与馆长相处的日子里，有太多类似的事情，这些貌似"不近人情"的事情往往都发生在她自己家人的身上，子女尤其不例外。1981年，儿子徐庆平沿着父亲悲鸿先生的足迹赴欧洲研究美术，完全靠自己半工半读完成学业，取得巴黎大学美术学博士学位，成为中国获取留法艺术史专业博士第一人。女儿徐芳芳赴美留学的经历和庆平如出一辙，当然了，毛毛也不例外。在外人的眼里，"半工半读"字眼与他们的出身及家境相连，真是匪夷所思啊。还有馆长的外孙小胖，我手机里至今还完整地保留着馆长亲口给我讲述这件事情的录音。从小一直由馆长带大的外孙小胖，10岁时被送往美国生活。人生地疏、语言不通的小胖到美的第二天就痛哭着给馆长打电话，吵着要回家。馆长给小胖说，第一我不会让你回来，你大了，要学会独立生活；第二，你听不懂英文，不应该找我，而应该找你们学校的老师来解决。事隔经年后，每每谈起孩子们在异国他乡为生计和学业奔波的刷盘子洗碗、送报时的风雨兼程、找工作时的风餐露宿，我能真切地感应到一个母亲内心深处柔软的爱怜、担心和不舍，但她的眼中却满是坚毅和希冀，更多的还有欣慰。生活中的馆长很是风趣幽默，时不时喜欢和我们开玩笑。有一次闲话得高兴，我和阿姨话赶话地说起馆长对她本人和家人的"吝啬"，最有力的佐证就是我一直也十分不解的"半工半读"和那些外人眼中的"不近人情"。馆长给我说："磨难是人生的财富，只有经历磨难，人才会去拼搏、去思考，才会有担当，才会珍惜和感恩。我不要孩子们枕着悲鸿的功劳簿浑浑噩噩一生，我要让他们像他们的父亲一样，自力更生，做个于家于国有用的人。

对于家人，我有的做法可能有点苛刻，但却是为了他们好。"

事实证明，馆长子女们风生水起的人生正是她既是慈母又是严父最智慧和理性的明证。所以，当廖深根73岁老母亲谢飞霞一提起馆长，拉着我的手，老泪纵横反反复复地用湖南乡音念叨她的姑姑是好人时，无论这个目不识丁的老人对馆长的做法能理解感悟多少，廖深根言语中母亲对老姑姑的尊敬绝对是发自肺腑的真情流露。

三

馆长的一生，徐悲鸿先生是绕不过去的话题。

关于馆长与悲鸿先生，无论这个尘世如何的纷扰，无论耳中飘过何种声音，在馆长的身边，生活中任何的琐碎和点滴给我的感受都是馆长对悲鸿先生至纯至净"惊天地、泣鬼神"的真爱、炽爱和痴爱。

20岁的花季妙龄少女走进48岁即将"知天命"人的生命里，巨大的年龄之差，从他们携手并肩的时候，就被平俗之人有所猜诉，所以我能理解"你们馆长有什么了不起，她不就是靠着徐悲鸿的光环位列名家"这句话的言外之意。然而对他们的爱情解读最深刻、最客观的还是作为历史见证人的徐悲鸿先生的学生们，比如现年93岁的戴泽先生、88岁的杨先让先生及86岁的周国瑾先生等。杨先让先生说："廖馆长嫁给徐院长的时候，徐院长是大画家、名画家不错，但可别忘了，当时

廖静文故居

徐院长可是响当当的穷画家啊。他爱画如命，所以卖画所得之钱全部用于购画、藏画或帮助比他还穷的学生、朋友，常常入不敷出，而工资又全被蒋碧微通过吕百斯之手据为己有。最要命的，徐院长身

体健康状况非常糟糕，积劳成疾的徐院长两次病危，都是廖馆长昼夜悉心照顾，徐院长才把命保住，更难的是徐院长住院的钱都是廖馆长四处告贷来的……"馆长的著作《徐悲鸿一生》，我看过很多遍，杨先生讲述的这些事情，在书中都有翔实的记载，情之所至让人感动敬佩。然而最让人感动的还是馆长的亲口讲述，触摸往昔那些艰难纷扰的岁月，内心深处的独白更让人动容。只有深爱入骨髓，爱得忘了自己存在的人，年轻的少女才有勇气和胆量孤身一人为了自己所爱之人的安危，在黑夜冷雨中奔波在崎岖的山路上；才会为爱情承受着精神上的流言蜚语和经济上倍为困厄的双重压力，无怨无悔地躺在医院病房里冰冷的地板上去守护；才会心甘情愿地每天以悲鸿因病胃口不好而吃剩的无油、低盐、低糖的病号饭在通道上充饥；才会任劳任怨地陪着悲鸿先生守着没有电灯、没有自来水的清贫去悉心照顾悲鸿先生的一双儿女，让人感受"爱屋及乌"的感念。面对如此的真实，我们也才能更深刻地明白，面对有恶意之人的劝告还是来自亲友间真诚的关怀，对于被劝离开悲鸿先生身边时，馆长这番话的情真痴意所在："……我的心坚决依附悲鸿，永不离开。何况当他处在最困难的时候，我去考虑自己的利害得失，这叫什么爱情呀！我愿为他付出一切，直至生命。"

我十分幸运，2014年4月16日，中央党校李满龙老师在编撰《永恒的心灵眷恋：廖静文谈一代宗师徐悲鸿》这本书的访谈文稿，采访馆长谈及此事时，回首往事，91岁的馆长痴痴地说道："当时，我丝毫没有想到在我未来的生活中，也将经历爱情的种种波折、不幸和痛苦。生活多么难以预料啊！但是我却享受着真正的爱情，这不是每个人都能享受到的，何况悲鸿为我国的美术事业做出了那么巨大的贡献！他个人生活上的遭遇又是那么不幸！即使我和他生活不长久，我也毫无怨尤。只要生活在他身边，能尽我最大的力量照顾他，便是我最大的快乐。"

也已耄耋之年的徐悲鸿长子徐伯阳和长女徐丽丽先生，我第一次与他们相见是2015年6月17日，在馆长去世后的第二天，他们各自带着自己的子女们从外地风尘仆仆赶来，在馆长家"怀鸿室"的"灵堂"前，虔诚地焚香叩拜，纵横的泪花满溢着悲伤、不舍的眷恋。关于伯阳、丽丽，平时馆长谈及、挂牵很多。2015年5月27

日，我去馆长家办事，一进门，就看见馆长站在悲鸿遗像前，专注地念叨着什么。正在好奇，阿姨告诉我说，这两天丽丽身体不舒服，馆长很是担心，所以白天晚上嘱咐悲鸿，让悲鸿在天之灵保佑丽丽早点好起来。一提起馆长，伯阳、丽丽都十分动情，她们对馆长的感情都十分深厚。丽丽子女多、负担重，"文革"中，馆长不顾自身艰难，常常接济"粮票""布票"支援下放农村的丽丽，后来还给丽丽家寄钱购买电视机等，这些虽是生活琐事，琐碎得都会被岁月的沧桑忽略不计，然而正是这些细微见证了馆长对孩子们的真情，对悲鸿的真爱。

1953年9月26日，徐悲鸿先生溘然长逝后，年仅30岁的馆长带着一双幼子，把仅有的一套房产年连同徐悲鸿先生一千二百余件呕心沥血之作和一千二百余件唐宋以来的名人书画，以及先生生前从国外收集的一万余幅画册与绘画资料，全部无偿地捐献给国家，才使人们得以目睹这些罕世之宝的惊人风采，才有了"徐悲鸿纪念馆"由来。当时不少好友劝馆长，儿女还小，应该考虑自己和孩子今后的生活问题。况且悲鸿在许多画里都署有"静文爱妻保存"字迹，即使要捐也应该为自己留下一部分。馆长铿锵地说："这些作品和藏品耗尽了悲鸿毕生的心血，凝聚了他对国家和人民深沉的爱。我能据为己有吗？不能，决不能！"同年的十二月毛主席给馆长来信询问馆长"如有困难，请告知为盼！"馆长只提出一个要求，希望到北京大学文学系学习，要为徐悲鸿书写生平，也是为了更好地继承和发扬悲鸿事业而作准备。

1966年，怀疑一切、冲击一切、打倒一切的"文化大革命"爆发，已经故去的徐悲鸿先生也未能幸免。徐悲鸿纪念馆受到强烈冲击，被打成"特务"的馆长处境十分艰难。在"革命无罪，造反有理"的喧嚣中，徐悲鸿墓碑被砸，馆长花了十多年心血收集的资料连同动手写成《徐悲鸿一生》的初稿被毁，馆里徐悲鸿所有画作也危在旦夕。孤苦伶仃的馆长在受尽折磨后，想到的不是个人的安危，而是悲鸿未完成的事业，一个重大的责任感提醒她再苦也要活下去。为了岌岌可危的悲鸿艺术，她提笔给周总理写信，让儿子徐庆平送到中南海大门传达室。真是老天有眼，周总理见信后立即指示，连夜将徐悲鸿纪念馆文物搬运到故宫博物院严加看管，悲

鸿的心血与国家的财富才得以保护！所以当周国瑾先生对我说："你们廖馆长很伟大，没有她，徐院长的东西肯定都没了，也就没有了今天的徐悲鸿纪念馆了！"是啊，馆长挺身而出，尽其所能地拯救徐悲鸿的遗产，这确实是一种大爱，需要一种超凡的智慧和胆识。

馆长生前曾给我详细地讲过徐悲鸿纪念馆拆迁与复建的过程。她说，"文革"期间，悲鸿墓碑被砸，徐悲鸿故居也因修建地铁被拆，她虽写信给周总理要求保留，但信却因各种原因没能转给总理。事隔多年后，知道情况的总理惋惜地对馆长说，地铁可以改道嘛，悲鸿故居不应该拆掉。亲眼看着她与悲鸿最后生活的地方突然消失，那种锥心之痛难以言表。1973年，馆长给毛主席写信请求重建徐悲鸿纪念馆，当周总理派人把毛主席"查清，恢复"的话转告馆长，馆长热泪盈眶。从那时起，她亲自奔波于有关部门办理手续，在历经了10年诉说不清的磨难和艰难后，徐悲鸿纪念馆于1983年在新街口北大街一处约4000平方米的土地上落成，而在前一年的1982年，馆长撰写的《徐悲鸿一生》也出版问世了。这时距离徐悲鸿辞世，整整30年。之后，在短短的数年里，馆长主持出版徐悲鸿各种画册、文集，接待国内外宾客参观和访问，亲自陪同徐悲鸿作品远赴印度、日本、新加坡、苏联、罗马尼亚、加拿大等国家展出，既宣传了悲鸿艺术又进行了友好的文化交流。此外，在1995年和2005年，亲自策划组织"徐悲鸿百年诞辰"及"徐悲鸿110周年

悲鸿故居简介手稿

诞辰"系列纪念活动，四处奔波筹款，办展览、开研讨会，出画册文集，发行纪念邮票和金币，录制电视纪录片《徐悲鸿》等。为培养美术专业人才，馆长还与人民大学联合办起了"徐悲鸿艺术学院"，在馆里还成立了"徐悲鸿画室"。正是因为馆长的执着和坚守，2011年10月30日至2012年1月29日，名为"徐悲鸿，现代中国绘画的开拓者"的徐先生的综合性个人画展，在美国科罗拉多州的丹佛艺术博物馆隆重举行。这是徐悲鸿先生个人作品首次在美国大规模展出，在徐悲鸿先生逝世近60年后，廖先生终于完成了徐先生70年前东西方文化使节的一个夙愿。2010年，国家批准徐悲鸿纪念馆在原址改扩建，从那时起，五年来，馆长心心念念就是新馆的建设，大到建筑风格、展陈设计，小到电梯的规格，院中徐先生铜像的放置位置，她都亲力亲为地把关审阅，严谨认真，一丝不苟。徐悲鸿纪念馆于馆长来说，不仅仅是工作了一辈子的地方，更是魂牵梦萦的家啊。

为了这份痴念，馆长还曾说过，在她百年之后，她要把骨灰埋在院中悲鸿先生铜像下面，她活着的时候，她亲自为悲鸿和国家的艺术殿堂守护，不在的时候，她的灵魂会和悲鸿的灵魂一起继续守护。实际上，馆长与悲鸿先生的婚姻生活只有七年，但是她却用一生的时间和精力守护悲鸿先生的文化遗产，竭尽所能传播悲鸿的学术思想，弘扬悲鸿的爱国精神，延续悲鸿的艺术生命。

徐悲鸿纪念馆的建成、拆迁复建、扩建的变迁，还有这座已落成四层的现代化艺术博物馆，将会一直诉说着一位艺术家60年前的故事，和他的妻子长达半个多世纪的守护。

四

为了悲鸿和悲鸿的事业，从1953年悲鸿先生溘然长逝的那一刻起，六十多来，馆长捏着滚烫的岁月和心事，度过了"风光"且孤独的一生。无论是纪念馆还是家中，都离不开悲鸿先生的影子。晚年的她，最大的安慰就是坐在"怀鸿室"中，对于悲鸿的怀念，老而弥深。每年的清明节和悲鸿的忌日，馆长都要亲自去扫墓祭拜，每次都会给悲鸿写信，以寄哀思。

2014年清明节廖静文写给徐悲鸿的寄语

2015年清明节廖静文写给徐悲鸿的寄语

亲爱的悲鸿：

又是清明节了，我又一次来到你的墓前。你去世后，无论我出差到什么地方，都要赶回来为你扫墓。否则我就觉得你在等着我，我不能使你失望。

我们的儿子徐庆平、女儿徐芳芳都已经从你在世的幼童长大成人了；庆平已将近70岁，而芳芳也60多岁了。他们都学有所成，工作得很好，也不需要我负担了，你放心吧。

亲爱的悲鸿，愿你在另一个世界里等待我们的团聚。

静文含泪书于2014年清明节

亲爱的悲鸿：

我想你，你晚上没有人的时候来看我吧！你说过，你的灵魂会来看我，我等待着。

我已经九十多岁了，希望在另一个世界和你诉说失去了你，我多么痛苦。

<div style="text-align: right">静文含泪书于2015年清明节</div>

"有的人活着，他已经死了；有的人死了，他还活着……"在起笔行文之前，我就想起臧克家的《有的人》，此刻对这首诗有了更深刻、更具体的理解。山水美丽如昔，人生却成过往，廖静文馆长的整个生命似乎是一次遥远的旅行，留下了一个平面不凡的伟大身影。她给后人的启示，是她的爱，对家乡的挚爱、对亲人子女的严爱、对悲鸿及悲鸿艺术的痴爱、对国家和人民的博爱，那都是一个个大写的爱。

<div style="text-align: right">2016年6月16于京家</div>

本书的图片除标注外均为北京徐悲鸿纪念馆藏

图书在版编目（CIP）数据

徐悲鸿"画中话"/刘名著．－北京：荣宝斋
出版社，2023.12
ISBN 978−7−5003−2544−4

Ⅰ.①徐… Ⅱ.①刘… Ⅲ.①徐悲鸿（1895−
1953）−绘画评论 Ⅳ.①J205.2

中国国家版本馆CIP数据核字(2023)第098112号

责任编辑：李　娟

责任印制：王丽清　毕景滨

责任校对：王桂荷

XU BEIHONG "HUA ZHONG HUA"

徐悲鸿"画中话"

编辑出版发行：荣宝斋出版社
地　　　　址：北京市西城区琉璃厂西街19号
邮 政 编 码：100052
制　　　版：北京兴裕时尚印刷有限公司
印　　　刷：北京海天网联彩色印刷服务有限公司

开本：889毫米×1260毫米　1/32
印张：9
版次：2023年12月第1版
印次：2023年12月第1次印刷
印数：1−1000
定价：120.00元